影视画面编辑

主　编　孟晓辉
副主编　郭　鸽　郭子毓
参　编　白　露　杨　柳　谌舒雅　姚国金

清华大学出版社
北京

内容简介

本书以项目任务导入,构建由浅入深、基于工作过程的框架;结合工作任务、理论知识点和影视作品案例分析,并设置考核任务单,使学生在掌握理论的基础上进一步强化综合技巧训练。

全书分为9项学习任务,介绍了大量的经典案例,以及近几年经典的影视作品和短视频案例,使读者能够对影视知识融会贯通。

本书为职业教育国家精品在线课程"影视画面编辑"的配套教材,读者可结合在线资源进行学习。本书既可作为高职高专、应用型本科等院校新闻、影视类相关专业教材,也可作为影视剪辑爱好者的技能拓展参考书。

本书封面贴有清华大学出版社防伪标签,无标签者不得销售。
版权所有,侵权必究。举报:010-62782989,beiqinquan@tup.tsinghua.edu.cn。

图书在版编目(CIP)数据

影视画面编辑 / 孟晓辉主编. -- 北京:清华大学出版社,2025.1. -- ISBN 978-7-302-67989-9
Ⅰ.J932
中国国家版本馆CIP数据核字第20251AX428号

责任编辑:孟毅新　孙汉林
封面设计:刘艳芝
责任校对:袁　芳
责任印制:刘海龙

出版发行:清华大学出版社
网　　址:https://www.tup.com.cn,https://www.wqxuetang.com
地　　址:北京清华大学学研大厦A座　　邮　编:100084
社 总 机:010-83470000　　邮　购:010-62786544
投稿与读者服务:010-62776969,c-service@tup.tsinghua.edu.cn
质量反馈:010-62772015,zhiliang@tup.tsinghua.edu.cn
课件下载:https://www.tup.com.cn,010-83470410

印 装 者:小森印刷霸州有限公司
经　　销:全国新华书店
开　　本:185mm×260mm　　印　张:16　　字　数:402千字
版　　次:2025年2月第1版　　　　　　　　印　次:2025年2月第1次印刷
定　　价:49.00元

产品编号:089989-01

前言

今天,影像已经成为人们生活不可或缺的一部分。人们通过影像记录生活、远眺世界、分享喜悦与悲伤。尤其是在短视频流行的大环境下,每个人都能够成为影像的创作者,随手拍摄、随手剪辑、随手发布。各种剪辑应用软件提供了大量的动画、转场特效模板,让剪辑技术的数字鸿沟逐渐消亡,一部智能手机就可以完成以前只能在专业设备上完成的视频生产任务。"人人皆为导演"的全民视频时代悄然来临。但是,我们不难发现,在短视频追逐流量疯狂传播的同时,难免出现泥沙俱下的现象,大浪淘沙之后能够真正打动人心的还是那些专注于优质内容生产、专注于文化与艺术传承的作品,而这些作品的诞生都离不开专业理念和专业知识的支撑。这使得"影视画面编辑"不再拘泥于高墙之内,而是要走入寻常百姓家,供学习影视剪辑的专业学子、从事影视后期剪辑的行业人员、热爱视频生产的业余爱好者参考和学习。

本书是职业教育国家精品在线课程"影视画面编辑"的配套教材,主要特点如下。

(1) 本书的内容设计依据专业教学标准,按照影视画面编辑基本工作流程"准备阶段、粗编阶段、精编阶段"构建课程模块,每个任务最后设置的考核任务单也便于学生实训填写和多元化的评分。

(2) 本书的数字资源开发依托精品在线课程实现与信息化教学平台互通共融,推动教材形式富媒体化、知识更迭动态化、阅读场域沉浸化。

(3) 本书紧贴时代特色,选用了大量拥有优秀基因的影视作品案例,将文化自信、爱国情怀、创新精神厚植其中,实现显性教育和隐性教育相统一、教书和育人相统一、育人和育才相统一。

本书的编写实现了校校合作、校企合作,编写人员包含了高校长期从事教学与研究的"双师型"教师以及在媒体一线工作的资深从业人员。开封大学的孟晓辉老师任主编,负责全书的统稿工作;开封大学的郭鸽老师、开封文化艺术职业学院的郭子毓老师任副主编,协助完成全书的文字校对工作。内容编写的具体分工如下:任务一由开封大学的白露老师撰写;任务二的学习单元二至学习单元四,任务三以及任务五的学习单元一至学习单元四由开封大学的孟晓辉老师撰写;任务二的学习单元一由开封市祥符区融媒体中心采编部主任姚国金撰写;任务四的学习单元一、任务五的学习单元五以及任务七由开封大学的郭鸽老师撰写;任务六由开封文化艺术职业学院的谌舒雅老师撰写;任务八由开封大学的杨柳老师撰写;任务四的学

习单元二和任务九由开封文化艺术职业学院的郭子毓老师撰写。

　　本书在编写的过程中借鉴了国内外优秀的研究成果以及大量的影视作品案例,在此向各位专家、学者、影视工作者表示由衷的感谢!我们在总结教学、实践经验和教研成果的基础上,积极尝试教材编写的创新和突破,恳请同行学者与专家提出宝贵的意见和建议,便于教材进一步地修订与完善。

<div style="text-align:right">

编　者

2024年10月

</div>

目　录

任务一　认识影视画面编辑 ……………………………………………………………… 1

　学习单元一　影视画面编辑工作的概念和性质 ……………………………………… 2
　　一、影视画面编辑工作的概念 …………………………………………………… 2
　　二、影视画面编辑工作的性质 …………………………………………………… 3
　学习单元二　影视画面编辑的工作流程 ……………………………………………… 4
　　一、准备阶段 ……………………………………………………………………… 5
　　二、剪辑阶段 ……………………………………………………………………… 7
　　三、合成阶段 ……………………………………………………………………… 8
　学习单元三　影视剪辑的基本原理 …………………………………………………… 9
　　一、似动现象 ……………………………………………………………………… 9
　　二、完形法则 ……………………………………………………………………… 11
　学习任务总结 …………………………………………………………………………… 17

任务二　影视画面编辑思维的建立 …………………………………………………… 20

　学习单元一　蒙太奇：影视语言的由来和发展 ……………………………………… 21
　　一、蒙太奇的语义分析 …………………………………………………………… 21
　　二、蒙太奇语言的早期探索 ……………………………………………………… 22
　　三、蒙太奇的美学理论体系 ……………………………………………………… 27
　　四、蒙太奇理论与实践的不断丰富 ……………………………………………… 31
　学习单元二　蒙太奇：直观的形象化思维 …………………………………………… 33
　　一、文字思维和图像思维的物质手段不同 ……………………………………… 34
　　二、文字思维和图像思维形象赋予的过程不同 ………………………………… 35
　学习单元三　蒙太奇的画面基础 ……………………………………………………… 36
　　一、客观视像的再现（单义性的再现） ………………………………………… 37
　　二、画外意义的延伸 ……………………………………………………………… 37

　　　　三、画面解释的随机性 ································· 39
　　　　四、画面造型的审美性 ································· 40
　　学习单元四　影视画面思维训练 ····························· 44
　　　　一、分镜头脚本写作——从文字到画面 ················· 44
　　　　二、拉片子 ··· 47
　学习任务总结 ··· 48

任务三　影视剪辑的时空造型 ································· 52

　　学习单元一　影视时空思维的特征 ··························· 53
　　　　一、无限和有限的结合 ································· 54
　　　　二、主观与客观的交织 ································· 55
　　　　三、非连续的连续感 ································· 56
　　　　四、时间的不稳定性与空间的运动性 ··················· 56
　　　　五、影视是时空艺术 ································· 56
　　学习单元二　影视剪辑的时间形态 ··························· 57
　　　　一、影视时间的三种形态 ····························· 58
　　　　二、影视叙述时间的表现技巧 ························· 60
　　学习单元三　影视叙事的空间形态 ··························· 72
　　　　一、影视空间的概念 ································· 73
　　　　二、影视叙事空间形态：再现空间 ····················· 73
　　　　三、影视叙事空间形态：构成空间 ····················· 75
　　　　四、影视叙事空间的拓展方式 ························· 80
　　学习单元四　长镜头：一种特殊的时空形态 ··················· 81
　　　　一、长镜头与场面调度 ································· 82
　　　　二、长镜头的时空形态特性 ··························· 83
　学习任务总结 ··· 87

任务四　蒙太奇剪辑的两种类型 ····························· 92

　　学习单元一　叙事的剪辑 ································· 93
　　　　一、连续蒙太奇 ····································· 94
　　　　二、颠倒蒙太奇 ····································· 95
　　　　三、平行蒙太奇 ····································· 97
　　　　四、交叉蒙太奇 ····································· 100
　　　　五、重复蒙太奇 ····································· 102
　　　　六、错觉蒙太奇 ····································· 104
　　学习单元二　表现的剪辑 ································· 106
　　　　一、积累蒙太奇 ····································· 107
　　　　二、抒情蒙太奇 ····································· 110

三、心理蒙太奇 ··· 112
　　　四、对比蒙太奇 ··· 113
　　　五、隐喻蒙太奇 ··· 115
　学习任务总结 ··· 117

任务五　镜头组接的原则与技巧 ·· 122

　学习单元一　剪辑的逻辑和规律 ··· 123
　　　一、镜头组接的逻辑性要求 ·· 124
　　　二、镜头转换常见的几种逻辑关系 ··· 125
　学习单元二　镜头组接的匹配原则 ··· 129
　　　一、位置的匹配 ··· 131
　　　二、方向的匹配 ··· 132
　　　三、光线影调的匹配 ··· 140
　学习单元三　景别剪辑的原则和技巧 ·· 142
　　　一、景别的划分及其表现功能 ·· 143
　　　二、景别的差异性产生的不同视觉、心理效果 ·································· 146
　　　三、景别组合的基本规律 ·· 149
　学习单元四　运动剪辑的原则与技巧 ·· 151
　　　一、构成平面运动的因素 ·· 152
　　　二、运动剪辑的基本原理 ·· 153
　　　三、运动剪辑技巧之主体动作的连贯 ··· 155
　　　四、运动剪辑技巧之"动接动、静接静"原则 ······································· 158
　学习单元五　声音与画面组合的剪辑技巧 ··· 161
　　　一、声画关系概述 ··· 162
　　　二、声画合一 ·· 162
　　　三、声画分离 ·· 165
　　　四、声画对立 ·· 167
　　　五、声画措置 ·· 168
　学习任务总结 ··· 168

任务六　场面和段落的转换剪辑 ··· 173

　学习单元一　段落转换的心理依据 ··· 174
　　　一、感官的连续经验 ··· 174
　　　二、注意力转移产生的心理连贯 ·· 175
　　　三、心理间隔效果 ··· 176
　学习单元二　技巧转场 ··· 176
　　　一、淡入/淡出 ·· 177
　　　二、叠化 ·· 178

三、划像 ·· 180
　　四、定格 ·· 181
　　五、焦点虚化 ·· 181
学习单元三　无技巧转场 ·· 182
　　一、利用相似或相同主体转场 ·· 183
　　二、利用承接关系转场 ·· 185
　　三、利用特写镜头转场 ·· 186
　　四、利用空镜头转场 ·· 187
　　五、利用主观镜头转场 ·· 188
　　六、利用遮挡体转场 ·· 188
　　七、运动转场 ·· 189
　　八、利用声音转场 ·· 191
学习任务总结 ·· 192

任务七　影视剪辑中的节奏处理 ·· 195

学习单元一　影视节奏的概念和作用 ·· 195
　　一、影视节奏的概念 ·· 196
　　二、影视作品中节奏的类型 ··· 197
　　三、影视作品中的节奏功能 ··· 200
学习单元二　节奏剪辑的处理技巧 ·· 201
　　一、运动对节奏的影响以及处理技巧 ······································ 201
　　二、声音对节奏的影响以及处理技巧 ······································ 203
　　三、剪辑对节奏的影响及处理技巧 ·· 207
学习任务总结 ·· 208

任务八　影视作品的结构 ·· 211

学习单元一　影视作品结构的基本要求 ·· 212
　　一、叙事要完整 ·· 213
　　二、起承转合要自然 ·· 213
　　三、形式要新颖 ·· 214
　　四、逻辑要严谨 ·· 214
　　五、整体要统一 ·· 215
学习单元二　影视作品结构的形式 ·· 215
　　一、顺序式结构 ·· 216
　　二、交叉式结构 ·· 219
　　三、板块式结构 ·· 221
学习任务总结 ·· 222

任务九　影视广告制作……………………………………………………………… 225
　学习单元一　影视广告的概念…………………………………………………… 225
　　一、影视广告的定义与特点……………………………………………………… 226
　　二、影视广告的分类……………………………………………………………… 227
　学习单元二　影视广告剪辑……………………………………………………… 230
　　一、影视广告剪辑的流程………………………………………………………… 230
　　二、影视广告中的蒙太奇………………………………………………………… 231
　　三、影视广告的剪辑规律………………………………………………………… 233
　　四、影视广告的剪辑技法………………………………………………………… 235
　　五、影视广告剪辑中的注意事项………………………………………………… 238
　学习任务总结………………………………………………………………………… 240

参考文献……………………………………………………………………………… 243

任 务 一

认识影视画面编辑

任务目标

（1）了解影视画面编辑工作的含义。
（2）熟知影视编辑工作流程中的各个环节。
（3）理解并掌握影视画面编辑的基本原理。

任务模块

任务 1：观看一部影视作品，分析影视编辑工作需要完成哪些环节，理解影视画面编辑的工作性质。

影视作品的编辑就好比写文章，需要明确结构，划分段落层次，确定段落性质和表现重点，考虑段落节奏和情绪表达，构建镜头连接方案。该任务同学们可以分成学习小组，以头脑风暴的形式讨论完成一部影视作品的编辑工作需要完成哪些任务环节，并根据本单元的知识完成学习任务。

任务 2：梳理影视画面编辑的工作流程。

学生以小组为单位，通过观看该课程在智慧职教平台的在线视频，进一步了解影视画面编辑工作的基本流程，通过本单元的学习，能够熟知编辑工作的各个环节，并通过与高年级同学、老师、一线工作人员的座谈，在学习结束后绘制出影视编辑创作流程图。

任务 3：掌握影视画面编辑基本原理的运用。

影视制作从来都不是随意而为的，而是要遵循一定的影视运动的基本原理。通过学习本单元知识，了解并掌握影视作品的构成原理，能够以小组或个人为单位完成相关的实践练习。

学习单元一　影视画面编辑工作的概念和性质

回想自己看过的影视作品并思考几个问题。

(1) 将两个镜头组接在一起有哪几种方法？

(2) 剪辑时，为画面配解说，如果画面长度是5个镜头，那么解说词应该从哪里开始到哪里结束？

(3) 当两个人对话时，是不是出现谁的画面就应该听到谁的声音呢？

(4) 能不能把同一个动作连续呈现两遍甚至三遍？

(5) 我们剪辑一个片子，灵感从哪里来？

我们早已进入了全民视频时代，"无视频不欢"，一场充满无限机遇和挑战的数字内容产业正在席卷全球，无论你想要传达什么样的视听信息，你都要通过剪辑来实现，无论你正在使用哪一种剪辑软件，你都要掌握它的剪辑规律。

影视剪辑是影视作品创作的核心，就像厨师要创作菜品一样，一道色香味俱全的菜品，离不开最新鲜的食材、最合适的烹饪方式、最恰当的调料。那么对于一部优秀的影视作品来说，就一定要在理解基本编辑规律和视听语言原理的基础上，将镜头、段落有创意地结构在一起，来满足人们的视觉和心理需求。

一、影视画面编辑工作的概念

对于影视行业而言，"编辑"一词有两种理解，一是指一种工种类别，即影视作品后期制作的工作人员，侧重于技术层面的表达；二是指创作中的一个环节，侧重于艺术层面的意义表达。

作为一个工种类别，对影视画面编辑进行行业岗位细分，可以分成电影剪辑和电视编辑，两者之间有相同也有区别。电影剪辑，简单来说，就是把影片制作过程中拍摄的大量视听素材，经过选择、取舍、分解、重构的过程，最终编辑成为一部连贯流畅、意义表达鲜明，并具有艺术感染力的电影作品。在电影的创作中，导演和后期剪辑师的职能划分较为明确，而在电视节目的创作过程中，多数情况下，导演和剪辑的责任很难分开。电视编辑负责整个节目的策划、构思、采访、拍摄、后期剪辑、合成等一系列的工作，对参与前期策划拍摄的素材进行选择提炼和加工，建立完整的节目形态等一系列的工作。但从本质上而言，电影剪辑和电视编辑都是一项富有创造性的工作，都是整合各种视听素材、创造视听形象的过程。

作为创作的一个环节，各种镜头在未经巧妙的组接之前，都是一些零碎的片段，只有经过艺术和技术的双重加工，才能正确地表达内容和叙事，增强影视作品的艺术表现力和感染力。反之，错误、机械的剪辑不仅会削弱甚至会破坏作品的表现力和生命力。所以，影视编辑绝不是简单地将镜头堆砌在一起，而是一种创造，赋予屏幕以认知和审美的魅力。本书论述的"编辑"主要是指这种含义，不过同时也常用来指创作环节的创作者。

总之，影视画面编辑是根据影视作品的创作要求对镜头进行选择、取舍，然后寻找最佳剪辑点进行组合、排列的过程，目的是最彻底地传达出创作者的意图。

二、影视画面编辑工作的性质

正如普多夫金在《论电影的编剧、导演和演员》一文中指出,导演的工作在于用影像画面进行思考,实际发生的事情只能作为原料,导演要从中选择各种带有典型性的因素,再用这些因素造成新的影视作品的现实。

影视画面编辑工作的性质包含了两个层面的因素:**一是技巧层面的剪辑因素**,这需要创作者掌握影视语言的表现方式和表达技巧;**二是内容层面的创作因素**,这需要创作者能够灵活驾驭作品表现的广度和深度,掌握表达含义、意念。

影视艺术的每一次革新都离不开影视技术的发展,从传统的胶片时代到数字化影像时代,从黑色的光影世界到炫目无比的色彩表现,从平面化的简单幕布到3D、4D的立体化观感体验,影视技术的飞速发展带来了影视作品质量的飞跃和提升,观众的审美层次也在不断地提高。从20世纪八九十年代开始,影视剪辑的制作理念、制作技巧都发生了翻天覆地的变化,观众觉得电视节目更有看头了,电影也更有意思了。也正是在这个时期,香港电影经历了蓬勃发展的"黄金十年",喜剧片、武侠片、警匪片、恐怖片等各类影片百花齐放,诞生了一大批的影视巨星,即使到今天,这些电影依旧被观众津津乐道,甚至多次翻拍或续集。例如,从1992年的《新龙门客栈》到2011年3D版的《龙门飞甲》(图1-1-1),从1985年的《警察故事》到2013年的《警察故事2013》(图1-1-2),而《倩女幽魂》《大话西游》等作品中的故事与人物形象更是深入人心,被引用至多部影视作品。

图1-1-1 《新龙门客栈》(1992年)和《龙门飞甲》(2011年)

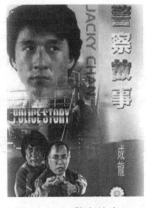 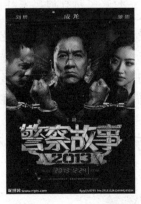

图1-1-2 《警察故事》(1985年)和《警察故事2013》(2013年)

影视技术可以丰富视觉信息,强化观感体验,而最终决定一部影视作品是否能得到受众认可的是其内在的内容表达、思想深度和情感共鸣。所以,我们要把影视编辑上升到内容层面、

观念层面来认识和理解。

在影视创作中,剪辑的目的就是塑造镜流。这是一个很形象化的概念;镜流是指影视镜头连接显现出流畅运动的效果,让人联想到河流。它既可以是汹涌澎湃的,可以是波澜不惊的,也可以是跌宕起伏的。将镜头根据剧情的需要进行有节奏和富于变化的处理,就像河流汇入大海一样,将镜头汇入影视作品的结构之中,塑造一种完整、流畅的叙事表意架构。剪辑的创造性就在于它能让观众感受到蕴含在镜头中的意义,由具象的画面形成抽象的联想,体会到作品深层次的主题和包含其中的审美情感,即蒙太奇所具备的含蓄美。

例如,著名纪录片导演雅克·贝汉的作品《迁徙的鸟》,这是他"天地人"三部曲中的一部。影片拍摄历时四年多,横跨五大洲,从寒冷的极地到炎热的赤道地带,从深邃的低谷到万米的高空,从无垠的草原到广袤的沙漠。共有 600 多人参与拍摄,耗资 4 000 多万美元,取景地遍及全球 50 多个国家和地区,记录胶片长达 460 多千米,还动用了 17 名优秀的飞行员和两个科学考察队,从而把一个真实又神奇、熟悉又陌生的世界展现在我们面前。

整部影片气势恢宏,从大处着笔却不失细节地描绘,候鸟们飞过河海,翻过山岭,穿越云层,许多俯拍仰拍的全景镜头令人惊叹,而许多近景镜头则可以让人这么近地观察姿态各异的鸟儿,也叫人赞叹不已。雅克和他的摄制组花了近一年的时间和鸟儿培养感情,让它们适应各种设备,在摄制过程中又和候鸟一起飞跃大地和海洋,才使这部纪录片充满了感情。

诚然,我们一方面要敬佩摄制人员的奉献精神,另一方面要感谢先进的影像技术的发展。如果没有先进的技术设备,我们恐怕永远都无法领略这些精灵的伟大与神奇。但影视作品最终打动我们的是什么?仅仅是技术带来的影像画面,还是画面中蕴含的那些能够扣人心弦的真实情感,抑或是那些引人思考和联想的镜流?

> **职业素养**
>
> 《迁徙的鸟》中饱含着影视制作者们的敬业精神,不禁让人肃然起敬。雅克·贝汉在采访中提到:"我们要观察,要尽可能地亲近我们的拍摄对象——那些不断迁徙的鸟类,于是组成了一个有 300 多名成员的摄制组,花费整整四年时间来跟随这些候鸟的迁徙途径。我们历经了所有的季节变化,几乎环绕了整个地球。"正是这种奉献的精神为世人献上了这样一部充满人文素养和哲学精神的纪实作品。

俄罗斯导演爱森斯坦曾说过:"摆在艺术家面前的任务是,将这个能从情绪上体现出主题的形象转化为两三个局部性的画面,而这些画面一经综合或对列,就应该在感受者的意识和情感中恰恰引起当初在创作者心中萦绕的那个概念的形象。"

总而言之,我们只有把"编辑"看作影视艺术的基础,才可能真正驾驭编辑艺术。

学习单元二　影视画面编辑的工作流程

学生们准备拍摄一个快闪秀来纪念"五四"运动 100 周年,要想完成整部作品,必须从前期策划开始,经历撰写分镜头脚本、协商场地、演员排练等环节,然后组织拍摄,从架设机位到演员走位配合等,最后面对拍摄的大量素材,完成初剪、精剪、合成等后期编辑环节。以下就以此

为案例介绍影视画面编辑的工作流程。

> **职业素养**
>
> 在课程实践过程中，可以充分结合有关社会主义核心价值观、建党节、建军节等能够深入挖掘思政元素的内容安排学生进行视频拍摄、剪辑实践，让学生在实践中坚定理想信念，体验影视画面编辑的工作流程。

影视编辑工作人员就像一个作家，要从一大堆词汇中找到组合正确的句子、段落的方式，这种选择和重新组织的过程是复杂而细致的，因为一个镜头是由若干分秒组成的，一般来说电视是 1 秒 25 帧，电影是 1 秒 24 帧，就是在这帧秒之间处理镜头的连接与转换。有时候，1 秒可能包含了好几个镜头，需要完成若干次的剪辑。例如，2022 年北京冬奥会申奥宣传片，2 分 54 秒的长度包含了四个部分的内容主题：紫气东来、万事俱备、江山代有才人出、不虚此行。申奥片既展示了自然风光、人文风采，又弘扬了奥林匹克体育精神以及本国人民对体育的热爱。最后一部分是往届冬奥会掠影，从黑白画面转换到彩色画面，运动员赛场英姿、各国得奖运动员面部表情特写、领奖等内容节奏明快地剪辑在一起，1 秒包含了 4~5 个镜头，最终在各国运动员与观众欢呼和笑脸背景中剪辑融入冰凌雪花，随之"纯洁的冰雪、激情的约会 Joyful Rendezvous upon Pure Ice & Snow"，以中英文字幕浮现在雪花之中，寓意祥和纯洁、诚邀之情。

一个电视节目的创作，要经历选题、构思、拍摄、剪辑、上解说、配音、合成等过程。一部电影的诞生，要经历撰写剧本、分镜头脚本、排练、拍摄、后期剪辑、音效创作等环节。所以，总体而言，**可以把影视画面编辑的工作流程大致分为准备、剪辑、合成三个阶段**，如图 1-2-1 所示。

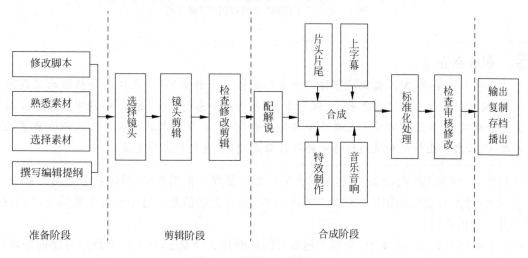

图 1-2-1　影视画面编辑流程

一、准备阶段

实践出真知，大量的实践经验证明了，准备工作对于出色完成后期编辑工作十分必要。这是最容易被忽视的一个环节，常言道"磨刀不误砍柴工"，准备工作做得认真、细致，后面的画面剪辑就会得心应手；反之，剪辑工作会事倍功半。

在创作开始时，创作者一般会对作品的内容、风格、结构等有一个较为完整的构思，并且会拟定拍摄提纲，影视剧作品则会形成详细的剧本、拍摄的分镜头脚本，为拍摄指明方向。但在实际拍摄过程中，还要懂得随机应变，选景、拍摄方法都会发生变化，使得最终的拍摄结果有别于最初的构思，有时甚至大相径庭。就像哈里斯·华兹在《开拍了》一书中说的："拍摄时，新东西可能出现（新发现是永远不会停止的），当机立断改变你的计划是很自然的。"

例如，案例中提到同学们策划的这个快闪秀活动，前期做了大量的工作，充分策划设计，撰写了分镜头脚本。与此同时，所有的快闪人员进行前期的排练工作，乐队、歌手、朗诵者都要经过一遍一遍地配合演练。现场拍摄时，根据前期的策划，设计了11个机位，2个移动机位负责跟拍，4台固定机位负责正面、侧面以及全景镜头的拍摄，还有5台机位负责周围观众反应镜头以及最后的人物采访环节的拍摄（图1-2-2）。尽管如此，在千变万化的拍摄现场，导演不能也不会机械式地照搬分镜头脚本的设计要求，而是会根据实际情况做出恰当的调整与改变。比如在实际拍摄时正好赶上了下雨，室外的镜头就要调整；条幅忽然拉不下来了，拍摄的镜头也要调整，临场修改拍摄方案是影视创作人的一项基本功。

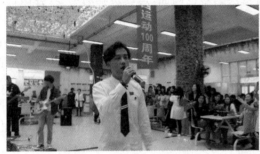

图1-2-2　学生拍摄"五四快闪秀"现场图

职业素养

孙中山先生说，做人最大的事情，"就是要知道怎么样爱国"。在快闪秀拍摄的实践过程中，同学们不仅重温了红色歌曲、红色诗词，更是充分感受到了"五四"精神中蕴涵的爱国主义精神核心，鼓励青年学子在奋斗中书写青春色彩，把个人命运与国家民族命运紧紧联系在一起，在专业学习和技能培养中诠释什么是爱国，我们该怎样爱国。

因此，在影视编辑的准备阶段，编辑人员需要反复观看拍摄素材，整体熟悉原始的影像和声音素材，然后根据实际拍摄的结果来修改脚本，加入新的信息。这是至关重要的一环，它有以下几方面的作用。

（1）编辑者通过熟悉素材，全面了解素材的画面和声音质量，在头脑中想象可能的编辑效果，构建出初步的作品形象系统。

（2）原始素材经常会激发创作灵感，利于调整构思。虽然因为现场的不可预测性有时会导致一些镜头不理想，缺乏表现力，但那些临场发挥的镜头也可能会带来出乎意料的效果。根据现实拍摄素材调整构思，能够保证素材得到最有效的利用。

（3）发现素材的不足，以便尽可能补拍或寻找有关影像资料。在这次快闪活动素材整理的过程中，编导人员发现现场的音响效果不够理想，采访环节的信息内容有些不足，于是他们迅速进行了补救，录制了新的声音、拍摄了新的采访镜头，保证整个作品能够更好地构建起来。

（4）对原始素材进行整理分类，做出详尽的场记单，以便编辑时能更方便查找，如表1-2-1所示。

表1-2-1 场记单

标题：快闪秀"致敬'五四'运动一百周年"

磁带编号	镜头序号	拍摄方法	内容概要	时间码	声音	备注
001	1	固定全景	教学楼门口	入点：00：10 出点：00：30	同期声	
	2	跟全景	背吉他同学背景	入点：00：30 出点：1：00	同期声	
	3	跟特写	吉他上国旗图标	入点：1：00 出点：1：20	同期声	
	⋮	⋮	⋮	⋮	⋮	⋮

对于电视节目而言，编导还需要与其他制作人员协商，以保持节目在整体风格、结构、解说词、音乐等方面保持一致。如果是安排在栏目内播出，还要事先与栏目负责人沟通，以保证与栏目总体风格的一致性。

拟定编辑方案是编辑环节中的关键一环，它是剪辑的依据，包括总体结构、各段落的具体镜头、时间长度的分配以及各情绪点位置等内容，也就是要把各段素材的排列顺序、逻辑关系梳理清楚，为编辑工作打好基础。当然，编辑方案主要是全局性的设计，细节性的内容要在剪辑平台上才能看到镜头组接的效果。

拟定编辑方案的要点如下。

（1）保证素材被充分利用，不遗漏最合适的镜头。

（2）有利于安排结构和各段落的比例。

（3）大大提高编辑效率。

（4）保证时间的精确性，尤其对于电视节目而言，播出时间要求精确到秒。

二、剪辑阶段

影视剪辑工作并不是简单地将镜头素材排列在编辑线上就能剪出一部完整的影视作品。在剪辑过程中，可能会出现各种各样的情况。例如，动作不衔接、情绪不连贯、同期声不清楚、时空不连贯、光影色彩不协调、镜头数量不足等。剪辑的基础任务之一就是把这些不清楚、不完善的地方通过一定的剪辑技巧使之合理完善。如何选择剪辑点、如何重构影视时空、如何增强视听效果，都是剪辑必须考虑的问题。

（一）镜头选择

选择镜头是剪辑的首要问题，一般从以下几方面综合考虑。

（1）**技术质量**：镜头影像是否清晰，曝光是否合理，固定镜头是否稳定，运动镜头是否稳、准、匀。

（2）**美学质量**：光线、构图、色彩等造型效果如何，有时还需要考虑哪些镜头适合配以音乐、音响等辅助元素来抒情或起承转合。

（3）**影像的丰富多变性**：尽可能丰富形象表现力和画面信息量，避免剪辑重复或过于相近的镜头，为观众提供多视点、多角度的观看方式。

（4）**叙事需要**：所选镜头应该是与内容表象相关的。这里需要考虑两种情况，一是影像素材好但与内容没有关联的镜头，应该坚决舍弃；二是质量欠佳但是内容表现必需的镜头，比如，暗访偷拍、叙事必需又无可替代、突发性事态的现场性等，可以通过一定的技术手段修整保留。对于新闻类、纪实类的作品而言，内容意义的表达是首先要考虑的，不能简单地以美学质量、技术要求为准则。

确定了所需要的镜头后，镜头组合是后期剪辑的核心。编导需要考虑每一个镜头的长度、镜头的剪辑点位置、镜头连接关系、连接方式、段落的形成和转换技巧等一系列问题。这也将是本书在后面章节中要重点探讨的。**编辑人员必须能够熟练掌握影视语言语法规律，了解人们的视听感知经验，才能创造出最佳的艺术效果。**

（二）从粗剪到精剪

影视创作剪辑是一项科学性的系统工作，拟定好编辑提纲后就可以开始粗剪了。**所谓粗剪，就是根据作品的表达需要和时长，将素材镜头大致串接在一起，完成一个大致的结构形态。**粗剪时，每个镜头都会留得稍微长一点，对于一时难以决定取舍的镜头尽可能留用，所以粗剪的片长都要长于实际作品长度，为下一步的修改、精剪工作提供基础。

如果说粗剪搭建的是毛坯房，精剪就是精装修工程了。粗剪形成的作品结构较为松散，镜头连接也不够流畅，节奏不够协调，也不会太留意剪辑的细节。**精剪就是在粗剪的基础上，根据内容表达、风格表现等具体要求对原有镜头的排列进行整合，主要包括结构顺序的微调和多余镜头的删除以及正确选择画面剪辑点。**画面剪辑点的选择决定了镜头链中每个镜头的长度以及画面剪接处的视觉流畅性。编辑人员既要保证镜头内容表达的准确性，还要考虑镜头连接的流畅性和作品风格的统一完整等具体因素。

三、合成阶段

影视画面的剪辑只是完成了初步的编辑工作，完整的作品还需要加字幕，加特技，配上解说、音乐、音响效果等，进一步升华作品的感染力，并进行后期调色处理，需要注重色调的自然和符合人们的审美习惯，千万不要迷恋于色彩表现，喧宾夺主地转移了作品意境。

在这一阶段还要完成作品的检查工作，主要包括以下几方面的内容。

（1）**检查意义表达**：是否较好地实现了创作意图；意义表达是否清晰、流畅、连贯；剪辑有没有破坏逻辑性和真实性；各部分的结构比例是否得当。

（2）**检查画面**：视频格式是否符合播出或放映要求；剪辑中有没有出现夹帧、跳帧现象；视觉是否流畅；剪辑点选择是否合理；段落或场之间过渡是否得当；色调和影调是否匹配。

（3）**检查声音**：声画关系剪辑是否协调；各类声音混合得是否得当；是否存在技术问题。

小思考

影视编辑的初学者经常会提出这样的问题：后期编辑时先写解说词还是先编画面？

影视作品的类型丰富多彩，前期创作的条件有所不同，后期的编辑流程也会有所区别。很多作品都会有详尽的分镜头脚本，但很多纪实类作品的前期素材大多是零散的、即兴抓取的，所以，编辑的创作自由度相对更大，作品的结构、意义的表达在很大程度上都依靠后期编辑的创作。从本质上讲，应该先编辑画面，然后根据画面写解说。影像和声音是影视的语言，文字是辅助性的手段。从实际操作层面上讲，先编辑画面再配解说能够更好地保证声画统一，避免相互脱节的"两张皮"现象。

中国传媒大学徐舫州教授在《电视解说词写作》一书中写道："电视解说词不去独立地完成对事件的全面报道,也不去独立地塑造电视艺术形象,它必须和电视的其他手段(尤其是画面)一道配合起来,才能最终完成对事件的全面报道、对人物的整体塑造。"

解说词是影视表现形式的一个重要组成部分,它与画面一起实现视听一体的功能,影像画面不能完全脱离解说词,解说词更不能独立存在发挥作用,只有当解说词与画面合理结合,才能相得益彰,使作品如虎添翼,更上一层楼。

可能有人会提出,消息类的节目编辑有时会先写解说词配音,再插入相关画面。这样做通常有两种情况,一是解说稿被要求表述准确严谨,需要有关部门审查;二是加快编辑速度。但是严格来说,即使如此也要事先十分熟悉素材,做到心中有形象。所以,依旧是画面为先,编辑建立画面意识十分重要。

学习单元三 影视剪辑的基本原理

案例导入

观看电视剧《觉醒年代》第 39 集,陈独秀送儿子陈延年、陈乔年到法国留学的片段(图 1-3-1)。思考镜头是如何剪辑的? 为什么要这样剪辑?

图 1-3-1 电视剧《觉醒年代》片段

一边是父亲陈独秀深情的送别,他站在人群中,目送着孩子的远去;一边是两个儿子意气风发,恋恋不舍地离去。然而镜头一转便是两人满身血污走向刑场,脚上戴着镣铐,踏在冰冷的路面和同志的鲜血中,身上是被敌人折磨不堪的痕迹,但表情却是舍生忘死的坚毅,是我自横刀向天笑的浩然正气。镜头在真实事件再现与艺术加工表现中穿梭剪辑,这次送别已成永别,"去时少年身,归来烈士魂"。

从电影诞生的那一刻起,我们就开始对于这个光影世界的无限探索,影视无论是纪实还是虚构,所有影视制作的活动都不是随意的,都是建立在"视觉影像"的基础上。通过《觉醒年代》的案例可以发现,影视所创造的"视觉影像"必须依赖受众自身的生理—心理机制的自愿认同,这是一种心理效应。从诞生电影的"视觉暂留"现象,到涉及影视运动的"似动现象""完形法则",我们只有在对视觉影像理论的不断摸索中才能更好地掌握操控光影的力量,现在就让我们回归本源,去了解影视剪辑的基本原理。

一、似动现象

北京电影学院的周传基教授曾说过:"电影的存在是以人的心理活动造成的似动现象为

基础的,电影的一切活动都与似动现象有关。"

似动现象(apparent motion)是指人受到瞬间两点视觉刺激而产生的运动幻觉,是一种运动知觉现象。

当我们坐在电影院看电影时,从电影的放映到我们的接受之间还有一道大脑的转译程序,长久以来人们一直用"视觉暂留原理"来解释这道转译程序。所谓视觉暂留,即指影像在人眼视网膜上持续约1/10秒之后才会完全消失。1825年,英国帕里斯博士发明了一种装置——"幻盘"(图1-3-2),其实很多人小时候都玩过,也就是一面画着一只小鸟,另一面画着一个鸟笼,当这个装置快速翻转时,人们就会"看到"鸟和笼子重合在一起了,但实际上这个影像并不存在。所以,"幻盘"一直被认为是电影成像的起源。

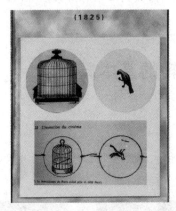
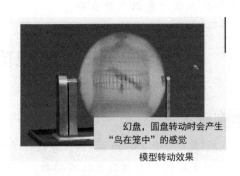

幻盘,圆盘转动时会产生"鸟在笼中"的感觉

模型转动效果

图1-3-2　帕里斯的"幻盘"(图片来源于网络)

但是,"视觉暂留原理"仅仅从生理学的角度解释了物体运动变换会在视网膜上形成残留的影像,可以解释部分运动模糊与光影轨迹以及反相残留等现象,但并不能解释连续的静态图片变换产生的运动现象。例如,将电影以每秒3帧或者2帧的慢速来放映,这种慢速是在视觉暂留所要求的1/10秒之外的,尽管会有闪烁,但是人们仍然会看到影像的运动,这就排除了视觉暂留是运动幻觉的说法。

直到1912年,德国实验心理学家马克斯·韦特海默(Max Wertheimer)通过实验对运动幻觉做出了新的解释。他相继呈现一条垂直 a 和一条水平 b 的发亮线段,改变两条线段呈现的时距,并测量对它们的知觉经验。结果发现,当两条线段的时距短于30毫秒时,人们看到 a、b 同时出现;当时距长于200毫秒时,人们看到 a、b 先后出现;当时距约为60毫秒时,人们看到线段从 a 向 b 运动,实际上未产生运动,但我们知觉到了运动,韦特海默将其称为"Phi现象",也就是我们常说的"似动现象"。

似动现象不仅源于视觉的生理现象,还源于人的心理因素,这种心理因素我们归纳为现象认同。从实验心理学的角度讲,在某些条件下,人受到特定的视觉刺激可以产生运动的感觉,而实际是"感觉上在动"。

举一个很简单的例子,就是日常生活中常见的红绿灯(图1-3-3)。红绿灯看起来是动态的、连续的,而实际上是

图1-3-3　红绿灯的似动现象

由一格一格静态的影像连续播放产生的似动现象。为什么我们看影视作品时感觉镜头的前后帧之间是连续的、流畅的,而看不到剪辑点的痕迹呢?这是因为镜头的前后帧之间特别相似,两个镜头之间的基本元素差异越小,剪辑点前后画面之间的相似度就越大。

1832年,比利时物理学家约瑟夫·普拉托制作了一个"诡盘"的装置,一个旋转的圆盘上画有若干连续的略有差异的画面,透过一条狭窄的缝隙观察时便产生了连续运动的错觉。在他看来,产生错觉的原理很简单:如果一些形状和位置渐次、略有差异的物体以非常短暂的间隔足够近地呈现给眼睛,它们在视网膜上形成的影像将会相互结合,而不是相互干扰,人们将会相信看到的是一个单一的物体在逐渐地改变着形状和位置。

法国电影史学家乔治·萨杜尔在《世界电影史》中提到,是普拉托最早提出了现代电影的原理,或者更确切地说,是普拉托提出了放映或观看电影的基本规律。对于视觉系统来说,电影中的运动是真动。换个说法就是,电影的似动被人类的视觉系统误认为是真动。

那么似动现象在影视画面剪辑中的运用原则就是,变化速度越快,感觉越流畅;相反,画面差异越大,变化速度越慢,感觉越跳跃,即画面前后帧的相似度及变化速度与流畅感成正比。当然,影响剪辑视觉流畅效果的因素还有很多,包括心理上、情绪上的。

让我们做一个似动现象的小魔术,验证一下前后画面相似度和速度上的关系,将一个勺子变成两个勺子(图1-3-4)。可以用慢速、中速、快速来演示似动现象,看看是否能够发现"真动"。

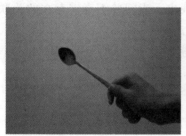 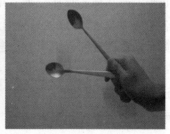

图1-3-4 似动现象的小实验

似动现象是一种运动知觉现象,12帧是形成似动的人眼知觉的临界时间,所以只要把第一个画面与最后一个画面的间隔时间缩短至12帧以内,就会出现"一变二"的魔术效果。

> **小实践**
>
> 可以再做个小实验,拍一个人右腿抬高15°、30°、45°的动作,然后把这三个动作以每个动作1帧、5帧、1秒的方式组接在一起,看看会有什么现象。

二、完形法则

苏联美学家M.图洛斯卡娅认为"艺术运动永远是越来越接近事实,下一个阶段总是比前一阶段更真,更接近现实"。艺术运动是通过心理、认知和视觉各方面来实现的。三者之间的关系如图1-3-5所示。

视觉是有高度选择性的,它不仅对那些能够吸引它的事物进行选择,实际上它是对看到的所有事物进行选择,并产生不同的心理作用。心理学家分析,人的眼睛在观察事物时总是被置于知觉定势的某种程度影响下,实际上就是受到经验、需要、情绪、意愿的影响,习惯于把对象进行有效的整合,分出主次,厘清层次,以便于大脑的处理。心理学家由此总结出许多常规的

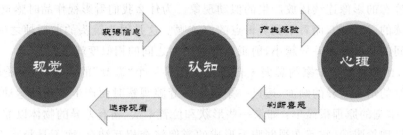

图1-3-5 心理、认知和视觉的相互关系

视觉原理,其中对影视剪辑产生决定性影响的就是完形心理学(格式塔心理学)。

完形心理学的基础理论是,部分的综合不等于整体,因此整体不能分割,各部分也由整体决定。也就是说人们更容易看到的是一个事物或者事件的整体。因此我们得出这样一个结论,当导演或者编导创作一个影视作品时,需要把握"整体"这个关系,注重内部彼此的关联来构造一个合情合理并且真实的"整体"。完形法则对于影视剪辑有很重要的理论价值,一个重要的应用就是,在剪辑时即使中间部分有所省略,观众也会根据自身的经验将省略的部分补充完整。

总而言之,在任何一个视觉段落中,能否把其中的几个视觉元素连接起来,取决于这些元素之间是否存在知觉上的某种关联性。为了找出元素间并不真实存在的关联性,完形心理学派提出了若干著名的原理及法则,也就是完形法则。

人的各种视觉元素在进行综合组织时会遵循六个公认的原则,即接近性、相似性、合拢性、连续性、共同归结、异质同构。

(一)完形法则一:接近性

接近性是指两个或多个视觉元素越接近,它们被看成一组、一种图形或者一个整体的可能性就越大。

接近性在影视画面编辑中的应用就是,剪辑镜头的选择,画面空间的排列。

根据视觉的接近感,可以通过景别的变化来实现这种接近性,例如,在电视剧《觉醒年代》第42集中(图1-3-6),李大钊在长辛店为工人们宣讲《新青年》杂志中关于"五一"劳动节的来历和八小时工作制的场景。镜头组接了李大钊先生宣讲时的中景、全景,呈现了革命人士的风采,还组接了劳工们认真聆听时的近景、全景,工人们听得群情激动。这些镜头的组接为观众描绘出了早期的共产党人在工人群众中做工作,启发工人阶级觉悟,推动工人运动和其他革命运动发展的群像。

职业素养

1920年中国"五一"劳动节纪念活动,是中国工人阶级第一次大规模纪念自己节日的行动。当年10月,继陈独秀等人在上海创建共产党早期组织后,李大钊等人在北京创建了共产党早期组织。1921年1月,北京共产党早期组织在长辛店开办了劳动补习学校,李大钊经常给予指导,向工人宣传马克思主义,培养工人运动骨干。1921年"五一"前夕,在李大钊的亲自指导下,工人们举行了各种纪念活动。劳动补习学校的教员和北京大学的进步学生还共同创编了《五一纪念歌》:"美哉自由,世界明星,拼吾热血,为他牺牲,要把强权制度一切扫除净,记取五月一日之良辰。红旗飞舞,走光明路,各尽所能,各取所需,不分贫富

贵贱,责任唯互助,愿大家努力齐进取。"李大钊热心地组织会唱歌的教员和学生教工人们学唱。这首歌以其振奋人心的歌词和雄壮的旋律,极大地鼓舞着工人。5月1日,长辛店一千余名工人举行了纪念"五一"劳动节的群众大会,会后进行示威游行,并成立了工会组织。

资料来源:姜义军.李大钊的"五一"情怀[N].光明日报,2012-04-21(5).

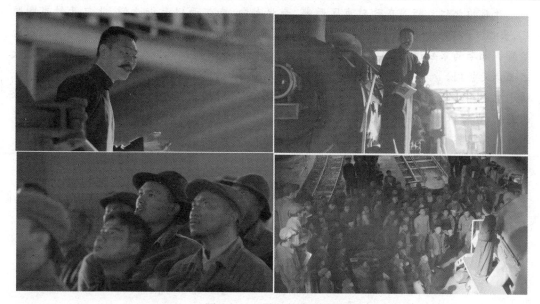

图 1-3-6 《觉醒年代》剧照

完形心理学研究认为人类对于任何视觉图像的认知,是一种经过知觉系统组织后的形态与轮廓,而并非所有各自独立部分的集合。根据这一理论,我们可以在实际的影视剪辑中合理地控制时间。

(二)完形法则二:相似性

"物以类聚,人以群分"在视觉感知时,我们也倾向于把那些明显具有共同特征的元素,如颜色、运动、形状、方向等看作同一类别。

因此,在影视画面剪辑时,我们可以借助色彩、形状、大小、质感、位置、方向或运动的相似性,把各个分散的镜头剪辑在一起,这是在影视作品中把不同时间和空间拍摄的镜头剪辑在一起的重要因素。

例如,学生拍摄的有关开封胡同的纪录片作品《北仁义胡同》(图 1-3-7),开篇组接了几个景物的描写镜头,这些镜头在光线、色彩上都呈现出了温暖、舒适的感觉,让人感受到了一座小城在历史的沧桑变化中依旧保有的温馨。

图 1-3-7 学生实训作品

> **职业素养**
>
> 　　开封胡同不仅是古城的脉络和历史文化发展演化的重要舞台,更是普通老百姓的生活场所。开封胡同一个较大的特点是密,素有"七角八巷七十二条胡同"之说。历史的发展赋予了开封丰富的人文资源,开封古街巷胡同的变迁也显示出其特定的文化价值。
>
> 　　开封的北仁义胡同在开封市区西部,南北走向,南起西门大街北侧,北起开封市明胶厂,长 300 米,宽 3~7 米。曾经还有一个清代张李两家从互抢到互让的历史典故。后人为了赞美张李两家知过能改、互谅互让的精神,便把这条胡同改称"仁义胡同",此段在北,故名北仁义胡同。
>
> 　　对于开封胡同文化开展数字化影像的拍摄,既可以增强受众对于传统文化保护与传承的意识,也可以通过互联网进行广泛的传播,并进一步将文化资源转化为产业优势,提升开封的文化软实力。

(三)完形法则三:合拢性

合拢性是指接近的线条和形状,往往被看作并记忆为完整的个体。如图 1-3-8 所示,人们大多会把这些独立的元素看作一个封闭的图形,即三角形和圆环。

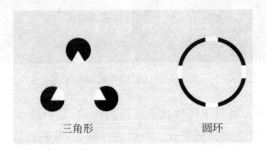

图 1-3-8　完形法则合拢性示意图(图片来源于网络)

"合拢"的概念对于每个人的体验都有重要的意义,如果事物不完整,观众会感到失望和失去兴趣。另外,事实表明,不完整的事物往往会引起紧张,从而增强人们的记忆,这就可以解释为什么局部的特写镜头比全景镜头更容易让人留下深刻印象。举一个简单的例子,如图 1-3-9 所示。

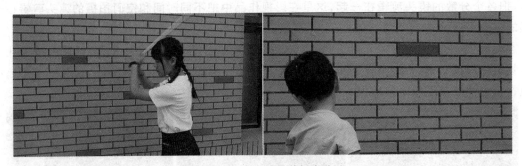

图 1-3-9　合拢性的剪辑实践

镜头一:一个人拿起木棍敲下。

镜头二:另一个人倒下。

只需要这两个镜头就可以完成整个打击过程,这是因为观众在心理上会自动将这两个镜头合并进行理解。

> **小实践**
>
> 尝试基于合拢性原则用镜头描述一个同学早晨起来从宿舍到教室的过程。
>
> 提示:可以简单地用几个地点性的镜头,即宿舍出门、食堂吃饭、进入教学楼、进入教室等,就能够使观众自动地在脑海中将其连接为一个完整的过程。

此外,合拢性还表现在对人行为的叙述上,例如,在电影《阿甘正传》中对小阿甘挣脱腿夹的描述(图 1-3-10),这一段导演没有用太多的时间展现小阿甘如何费力挣脱腿夹,而是着重刻画了阿甘挣脱腿夹开始奔跑的情景,最后是他脸部的近景,伴随着激昂的音乐,我们看到的不仅仅是那一段奔跑,而是阿甘摆脱桎梏、勇往直前、重获新生的蜕变历程。让观众得到了一种满足、完整的心理体验,这就是完形心理对人们视线和心理的引导。

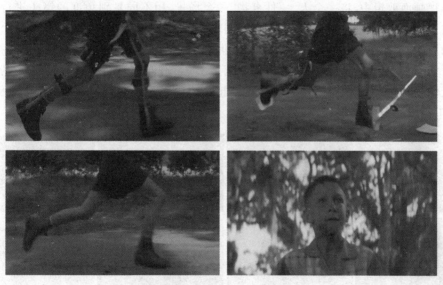

图 1-3-10 《阿甘正传》剧照

合拢性原则还可以用在心理过程的描述上,如人们在惊慌逃跑时的恐惧感,可以通过追逐者和逃跑者的情绪和行为反映出来,构成让观众紧张甚至恐惧的完整情节。大家经常会在惊悚片、破案片中看到这样的剪辑,逃跑者无助恐惧的眼神、踉跄奔跑的姿态,与追逐者恶狠狠的表情、咄咄逼人的气势交叉剪辑,再加上低沉压抑的音响或者闪回特效等,可以营造出一种紧张、压抑、命悬一线的氛围。在处理这种情节时,往往会截取过程片段,缩短时间,加快节奏,观众不会感到突兀难以理解,反而会感到一种身临其境的紧张,一个并不完整的过程经过观众视觉心理经验的补充,使观众产生完整叙事的幻觉,这也是"完形幻觉"在影视作品中的应用。

(四)完形法则四:连续性

连续性法则就是自动把零散的片段按逻辑或经验串联起来。剪辑的基本任务之一就是要把破碎的时空缝合起来,使其形成流畅、连贯的镜头画面,所以镜头之间所有动作、色彩、位置、方向等都必须有一定的连续性,也就是我们经常说的"匹配"。

连续性在影视剪辑中的应用:**画面在时间上的安排,增强视觉元素或物体的某种组合。**

剪辑中要求破碎的镜头间保持连续性，使作品更为流畅。

其实在1920年，库里肖夫曾做过这样一个剪辑实验。

画面一：一个青年男子从左向右走来（地点是国营百货大楼）。

画面二：一个青年女子从右向左走来（地点是果戈理纪念碑）。

画面三：两人相遇了，握手（地点是大剧院附近），青年男子用手指点着。

画面四：一幢有宽阔台阶的白色大建筑物（从美国影片上剪下来的白宫）。

画面五：两人一起走向台阶（地点是救世主教堂）。

虽然这些片段事实上毫无关联，而且是不同的地点，但是剪辑在一起，观众看来却是一个整体，一个连续性的故事，在荧幕上造成了库里肖夫所谓的"创造性地理学"。

（五）完形法则五：共同归结

共同归结是指凡是功能、运动或变化相一致的视觉元素往往较容易被联系在一起，并看作一种图案或运动。

在影视画面剪辑中，将一个人、一件事物、一个场景，用不同景别角度的镜头进行表现，也是一种共同归结。镜头的剪辑和声音变化的同步，可以加强视听体验的一致性。

例如，在纪录片《故宫100之威猛铜狮》一集中，开篇用镜头语言＋解说词的形式拟人化地描写了故宫里太和门前矗立的一对最大的青铜狮子。狮子的背面、正面、侧面、俯拍的镜头，特写、近景、中景、全景的镜头都有序地组接在一起（图1-3-11），让观众充分感受到了雄狮的威武高大，守卫门户的宏伟气势。

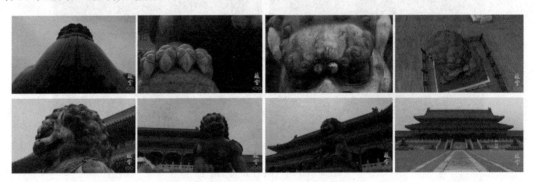

图1-3-11 《故宫100之威猛铜狮》剧照

（六）完形法则六：异质同构

格式塔心理学派认为在外部事物的存在形式、人的视知觉组织活动和人的情感以及视觉艺术形式之间，有一种对应关系，一旦这几种不同领域的"力"的作用模式达到结构上的一致时，就有可能激起审美经验，这就是"异质同构"。简单举例来说，产生圆形的感觉可以用各种各样的方法来表现，摄影、绘画、雕刻、陶瓷等，但不管用什么手段、什么质料，作品和感觉概念必须在结构上相似。

异质同构应用于影视剪辑中，可以表现为视觉和听觉的互相影响、互相促进。这也是为什么拍摄之前要专门谱曲，还要将小说编写成剧本的原因。当不同质的形象，由于某种内在联系因子组合在一起时，能够形成一致的审美认同。归根结底来说就是，表现手段不一定相同，表现目的相同即可。

例如，在央视纪录片《航拍中国》中，每一集的开始都是对中国辽阔国土的总体呈现，画面

在不同色彩、不同视角下切换变化，再配上优美的解说词、灵动的音乐，强化了受众的视听感受，身临其境般地跟随空中视角欣赏着一个熟悉又新鲜的"美丽中国、生态中国、文明中国"，领略着祖国的无限风光（图 1-3-12）。在影视作品中像这样调动不同视听元素表达同一效果的例子数不胜数，这种殊途同归的艺术表现形式将叠加效应发挥到极致，这就是异质同构的艺术功效。

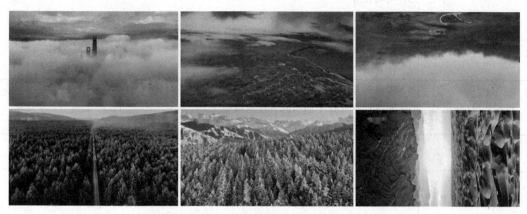

图 1-3-12　央视网《航拍中国》视频截图

这些由完形心理学派研究归纳出来的视觉规律，可以帮助视觉影像的创意与设计人员构建一条能够穿透点线面及空间重重烦琐的阻碍，能够通往形成视觉认知的道路。

但是，完形法则也不能看成严格的定律，只能看作一种使用的启发式研究。始终萦绕在创作者头脑中的问题就是，我们为什么要剪辑？剪辑的意义是什么？从某种意义上说，影视剪辑就是视觉心理的实验手段，在遵循这些法则的同时，不断有新的法则被孕育出来。

从影视本体论的角度出发，对于似动现象而言，剪辑本身就是运动，一帧不能运动，两帧就能构成运动，所以时间和空间是运动的条件。完形法则完全来自人们内心形成的行为习惯，这种心理补偿是影视剪辑最重要的原理，所以在影视剪辑中不必记录一个人行为的每一步，只要记录他的行为动势方向、关键过程、事件要点就能表现人物完整的行为流程，因为观众会在头脑中根据认知和经验自动补齐缺失的部分，这些要素就是影片流畅剪辑的必备条件。

学习任务总结

影视画面编辑是影视创作的重要环节，是指根据影视作品的创作要求对镜头进行选择、取舍，然后寻找最佳剪辑点进行组合、排列的过程，目的是最彻底地传达出创作者的意图。

影视编辑工作的性质包含了两个层面的因素，即技巧层面和内容层面的因素。影视编辑就像是一个作家，要从一大堆的词汇中找到正确组合句子、段落的方式，这种选择和重新组织的过程是复杂而细致的。总体而言，可以把影视编辑的工作流程大致分为准备、剪辑、合成三个阶段。

影视所创造的"视觉影像"必须依赖受众自身的生理—心理机制的自愿认同，影视画面剪辑的基本原理主要包括"似动现象"和"完形法则"。

考核任务单一

任务	影视画面编辑工作的流程图		
完成形式	小组	小组成员	
任务内容	通过访谈、观看作品的方式，了解影视创作的工作流程		
成果形式	以文字、图表的形式描述影视创作的工作流程图		
任务步骤	1. 明确任务 2. 到融媒体实训中心实地考察 3. 采访老师或者学长 4. 根据调查结果绘制详细图形 5. 检查		
过程评价(40%)	1. 完成任务过程中的态度 2. 完成任务过程中的团队合作表现 3. 人际沟通与表达能力		
成果评价(60%)	1. 能够准确绘制影视画面编辑创作流程图 2. 能够熟练描述影视画面编辑创作过程中的各个环节		
完成情况小结			
指导教师评分			
小组互评			
校外导师评分			

考核任务单二

任务	影视剪辑基本原理的应用		
完成形式	小组	小组成员	
任务内容	观看影视作品，分析影视剪辑基本原理的应用		
成果形式	以文字描述"似动现象"和"完形法则"在影视作品中的作用		
任务步骤	1. 明确任务 2. 观看某部影视作品 3. 小组成员讨论分析 4. 以小论文的形式分析影视剪辑基本原理的应用		
过程评价（40%）	1. 完成任务过程中的态度 2. 完成任务过程中的团队合作表现 3. 分析与解决问题的能力		
成果评价（60%）	能够准确分析"似动现象"和"完形法则"在影视作品中的应用形式，并提出一定的独到见解		
完成情况小结			
指导教师评分			
小组互评			
校外导师评分			

任务二

影视画面编辑思维的建立

(1) 了解蒙太奇语言的由来和发展。
(2) 理解蒙太奇直观形象化的思维方式。
(3) 理解并掌握蒙太奇的画面基础。
(4) 掌握画面思维训练技巧。

任务1：通过参考资料、互联网等方式搜集有关蒙太奇理论的形成历史和主要流派，形成对蒙太奇语言的初步认识。

蒙太奇是影视艺术的基础语言，是艺术反映现实生活的独特方式，也是镜头组合的基本结构手段和剪辑技巧的总称。人们对于影视剪辑的探索已经走过了上百年的历史。从传统的胶片时代到数字化的编辑方式，无意识地将电影胶片连成一组放映，无数的剪辑大师在实践过程中总结出了影视表达的技巧和方法，在呈现了无数精彩纷呈的作品的同时，逐渐形成了蒙太奇的理论和流派。蒙太奇理论是影视剪辑重要的美学理论。

任务2：观看由小说改编的影视作品，分析一下影视语言与文字语言有哪些不同。

艺术的表达方式是多样的，不同的艺术形式会采用各自独特的表现方式。改编自小说的影视作品不胜枚举，从四大名著到近几年上映的《白鹿原》《流浪地球》，再到很火爆的网络小说的改编电视剧，如《香蜜沉沉烬如霜》《三生三世十里桃花》等。那么小说中的故事和影视作品的故事在表达方式上会带给受众哪些不同的感受呢？学生以小组为单位，通过观看一部由小说改编的影视作品，讨论分析文字思维和图像思维的不同之处。

任务 3：进行影视画面思维训练。

建立影视画面思维是一个长期的过程，需要不断练习。在学习初期，可以通过观察身边的人和事，然后用镜头的方式记录下来，有效地训练自己的画面思维能力。在学会分镜头脚本的写作后，能够进一步解析影视作品并整理成分镜头脚本，并随着学习的深入，能够初步建立影视画面思维方式，创作出自己作品的分镜头脚本。

学习单元一 蒙太奇：影视语言的由来和发展

案例1

观看张以庆导演的纪录片《幼儿园》。该片从 2001 年 5 月筹拍，经过三四个月的观察、试镜、选择拍摄对象等活动，同年 9 月开拍，前期拍摄花费了 14 个月，后期剪辑花费了 7 个月完成。张导是这样介绍这部作品的："在中国武汉的一所寄宿制幼儿园，我们记录了一个小班、一个中班和一个大班在 14 个月里的生活。幼儿园生活是流动的，孩子们成长是缓慢的，每天都发生一些小事却也都是大事，因为儿时的一切对人的影响是久远的。一个单位、一段日子、一堆成长中的生活碎片，总会承载点什么，那便是当我们弯下腰审视孩子的同时，我们也审视了自己和这个世界。"影片荣获第十届上海国际电视节最佳人文纪录片创意奖、2004 年广州国际纪录片大会纪录片大奖。

案例2

观看河南卫视"中国节日奇妙游"系列，从 2021 年年初，河南卫视春晚的歌舞节目《唐宫夜宴》"顶流"出圈开始，从春节、元宵节、清明节再到端午节、七夕节，河南卫视策划的"中国节日"节目迅速成为现象级的文化品牌，俏皮可爱的侍女、翩若惊鸿的水下洛神、刚柔并济的金刚与飞天，每一幕盛景都是文化与科技融合、艺术与技术共生的创新表达。

通过分析这两部影视作品，我们会发现，无论是纪录片，还是综艺节目，能够成功的原因很多，但也都有着独特的传播特性和编辑创作规律。《幼儿园》能够获大奖并获得众多好评，是因为它有触动人心的力量，将人们身边的平凡故事讲得动人心弦，引人深思。而河南卫视"中国节日奇妙"系列节目之所以广受欢迎，一是根植于中华文化的厚重底蕴，将薪火相传、文化内核饱满的传统节日作为创作主线，能够引发国人乃至世界华人华侨情感共鸣；二是虚拟现实技术加持，5G+AR 将虚拟世界的文化遗产、非物质文化遗产搬上了荧屏。当然还有很多优秀的影视作品值得我们探究，也值得我们回望影视剪辑的百年历史，这些编辑语言、语法是如何被探索、发现，又不断创新的。

一、蒙太奇的语义分析

蒙太奇一词来自法语 **Montage**，原本是建筑学术语，意思是构成、装配，就像是把各种各样的建筑材料，在设计蓝图下，以不同的方式拼装在一起，构成一个整体，并发挥了比各部分单独存在时更大的作用。而且这种组装的方式可以是千差万别的，构成的整体也可以是各具特色的。

当这一概念延伸到电影艺术领域时，蒙太奇就用来表示将不同镜头进行拼接，从而产生各

个镜头单独存在时不具有的表意功能,非常恰当而生动。

蒙太奇的含义可分为狭义和广义。**从狭义上说,蒙太奇就是指影视作品中镜头和镜头的组接**。也就是我们把前期的素材按照创作者的设计组合在一起,使其构成一部前后连贯、首尾完整的作品。但是,蒙太奇的含义不限于此。

苏联导演爱森斯坦说:"这就是条理贯通地阐述主题、情节、动作、行为,阐述整场戏、整部电影的内部运动——更何况我们的影片所面临的任务,不仅仅是合乎逻辑的条理贯通的叙述,而是最大限度激动人心的、充满感情的叙述。蒙太奇就正是解决这次任务的强有力的助手。"

中国电影编剧、导演夏衍说:"所谓蒙太奇,就是依照着情节的发展和观众注意力和关心的程度,把一个个镜头合乎逻辑地、有节奏地连接起来,使观众得到一个明确、生动的印象或感觉,从而使他们正确地了解一件事情的发展的一种技巧。"

中国导演、编剧、作家张骏祥说:"蒙太奇最初的意义只是指镜头的剪辑而言。逐渐地,已经扩展到一是画面的组织关系,二是音响、音乐的组织关系,三是画面与音响、音乐的组织关系,四是由这些组织关系而发生的意义和作用。"

中国电影导演、理论家史东山说:"蒙太奇的思想就是将各种个别的材料,根据一个总的计划,分别加以处理而把它们安装在一起,使它们提高到比原来个别所有的作用更高的作用。"

所以,蒙太奇从广义上来说,有着更为丰富的内涵,可以提炼出三个层面的含义。

(1) **蒙太奇是一种影视思维和声画原理**。蒙太奇是一种时空高度自由的形象化的思维方式。其典型特征是形象化和时空可以任意跳跃的意义组合,因此,"蒙太奇"(思维)常常被借用形容某种意象不连贯但是具体形象的表述方式,比如,诗歌的创作大量采用"蒙太奇"方式。在影视创作中,蒙太奇思维是指导演、摄像以及编辑人员对形象体系的建立。导演在构思影视作品时,从镜头设计着眼,并调动影视的各种视听元素,靠整体的艺术把握,将镜头组合成一幅幅"无状之状、无源之源"的未来屏幕形象。所以,蒙太奇思维贯穿于影视作品创作的整个过程。

(2) **蒙太奇是影视的基本结构和叙述方式**。它包括影片总体结构的安排、叙述方式、时空结构、场景、段落的布局等。就像文学、戏剧、音乐等对现实生活进行选择和处理,一部影视作品如何从总体上安排叙述方式,如何处理时空,如何组织镜头的切换方式,如何运用段落的转换技巧等,都是蒙太奇的结构方法。

(3) **蒙太奇是剪辑技巧的总称**。它不仅指画面与画面之间的组接技巧,还包括了声音与声音,如语言、音乐、音响之间选配、组合以及三者之间的综合处理,即声音蒙太奇。随着科技的不断发展,数码特技被广泛地运用在影视作品剪辑中,它能进一步丰富影视语言表达力和创造力,也属于蒙太奇技巧。

总之,蒙太奇既是影视反映现实生活的艺术手法,也是影视编辑的形象思维和叙述语言,还是影视作品基本结构的手段和镜头组合的内在依据与技巧的总称。蒙太奇从早期苏联电影创作者、理论家把它作为一种电影的美学观念加以确立,延续到今天,尽管人们对这一概念的解释众说纷纭,但归根结底还是认为它是影视表达的基本因素。

二、蒙太奇语言的早期探索

(一) 电影的诞生

1895 年 12 月 28 日是个特殊的日子,这一天是世界公认的**电影诞生日**。这天下

午,法国人卢米埃尔兄弟在巴黎卡普辛十四号大咖啡馆的地下室,首次公开售票放映了由他们发明制造的电影摄影机摄制的10部影片,我们从当时的一张海报(图2-1-1)上可以看出巴黎观众排队等候入场观看电影的生动一幕,也就是说,世界上第一场公开电影放映还没开始,为其做宣传的电影海报已预见观众等着进场的盛况,它预见了电影将成长发展为最受大众欢迎的艺术及娱乐形式。

图 2-1-1　卢米埃尔兄弟电影放映海报
(图片来源于网络)

但是最初的试映最终只吸引了33名观众,令摆满了100张座椅的印度沙龙显得空空荡荡。就连卢米埃尔兄弟特意邀请的媒体记者也都未能出席。当晚放映的有大家熟知的《工厂的大门》《火车进站》(图2-1-2)等。片子很短,一共才20分钟左右。内容也非常简单,但这是人们第一次从银幕上看见人类自己的活动,而且又那么逼真,与现实生活毫无二致,他们大为惊讶,奔走相告、赞叹不已。

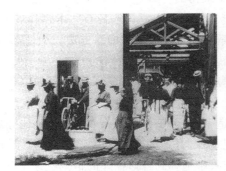

图 2-1-2　卢米埃尔兄弟电影《工厂的大门》《火车进站》剧照

当时巴黎的报纸惊呼道:"全场都出神了""每个人都为这样的效果惊叹不已"。当观众看到银幕上下雨时,有人竟下意识地把雨伞打开,当看到银幕上的火车冒着滚滚浓烟开来时,有人竟然吓得拔脚就跑,还有人以为火车会撞到自己,直往椅子下面钻。放映结束,观众仍然沉浸在银幕画面的情景中,如痴如醉,寂然无声,过了半天才响起雷鸣般的掌声。电影的问世,轰动了整个巴黎。每天不得不连续放映20多场,观众排起了长龙,以致警察局出动警察来维持秩序。

高尔基就曾这样用文字记录了自己初看《火车进站》时的感受:"昨夜我身处幻影的王国,但只不过是幻影在动,没有别的,突然一列火车疾驰而来,小心!看来它会冲入你身处的黑暗中,把你压得血肉模糊,尸骨不存,然后也把这栋挤满了美人、醇酒、音乐和邪恶的大厅压个粉碎,可是,这一切只是幻影罢了。"

无论卢米埃尔兄弟的电影被认为是实验镜头还是电影先驱,它的确体现了**影视作品最基本的元素——运动的影像**,也标志着电影时代的正式开始。

后来,在一次拍摄过程中,卢米埃尔兄弟又无意中发现了"倒摄"技巧。那是1906年1月的一天,他们和助手在放映短片《拆墙》时,由于放映员粗心大意,放过的片子没有及时倒片,再放时整部片子就变成反方向放映了。本来是一片危墙被众人推倒在地,现在竟是倒毁的墙从

灰尘中重新竖了起来,这个意外的情景让观众们开怀大笑。此后,倒摄成了一种重要的特技摄影,至今还在运用。

从卢米埃尔早期的电影探索可以看出,当时的影片镜头单一,机位固定,都是对现实生活的记录、复制,无任何剪辑技巧,更像是一种杂耍,还不能构成一门艺术。正如斯坦利·所罗门在《电影的观念》一书中所说的:"电影最初是一种机械装置,用以记录现实活动的形象,而不是一种叙事手段。"

(二)剪辑的初步形成

19世纪末20世纪初,一次偶然停机的故障产生了意想不到的效果:一辆马车在不中断的回放中,就像变魔术似的消失了,变成了灵车。这是因为拍摄影片的人在操作过程中由于机械故障停拍了几分钟,等重新拍摄时,马车已经走了,摄影机的机位又没有发生变化,所以产生了魔术般的效果。人们把这种视觉效果称为"**停机拍摄**"。

停机拍摄的奥妙被发现后,电影技术的爱好者们开始尝试将不同的活动片段连接在一起叙述一个故事,但这些场景依旧是一个固定距离拍摄的,然后机械地连接在一起。

卢米埃尔还拍过四部描写消防员生活的影片:《水龙出动》《水龙救火》《扑灭火灾》《拯救遭难者》,四部影片连成一组影片播放,由此形成了最初的剪辑。

魔术师出身的法国人乔治·梅里爱是电影史上第一位有意识地进行艺术创作的先驱,**他发现电影是一种可以按照创作者的意图来观察、解释甚至扭曲现实的新方法**。于是,他发明了叠印、溶入溶出、淡入淡出等技巧,突破了用单个镜头来叙述一个故事的方式。在《灰姑娘》一篇中用20个镜头讲述了一个故事:灰姑娘在厨房里;神仙、老鼠和豺狼;老鼠的变化……灰姑娘的胜利。

梅里爱提出了"银幕即舞台"的口号,率先创造了"人为安排的场景"。1902年他完成了世界上第一部科幻片《月球旅行记》(图2-1-3),他把地球、月球的真实场景和想象的场景连接在一起。用神话剧的传统风格表现了一群天文学家乘坐炮弹到月球探险的情景:身穿占星师服饰的科学家们决定乘炮弹去月球,一群衣着轻柔的歌舞女伶操纵大炮,将炮弹发射到火山口的平原上。科学家们在月亮上渐入梦乡,星星姑娘们由手执星形东西的美貌女郎扮演,好奇地注视他们。入夜,他们钻入洞穴避寒,看到月亮神、貌似昆虫的生物,并于激战之后返回地球。这部作品里融合了科幻的想象力、精巧别致的特技、外星人的角色等,都是今天科幻片的必备元素,所以有人称梅里爱为"科幻片之父"。

图2-1-3 梅里爱电影《月球旅行记》剧照

但梅里爱是完全运用了"戏剧电影化"的公式,把许多舞台剧原封不动地搬上银幕。他恪守戏剧艺术的"三一律"(时间、地点、情节的统一)拍摄电影。他的每一个镜头就相当于一幕戏,上下镜头的连续性仅限于内容,动作、方向、走线是否匹配,时空关系是否合理则不予考虑。

在影视编辑语言的早期探索中,卢米埃尔和梅里爱代表着两种截然不同的语言风格,影像语言的两个潜在发展方向雏形初现:**卢米埃尔侧重于现实生活的再现和纪录,代表电影朝着忠实纪录现实的方向发展,即纪录电影前身;梅里爱侧重于表现与创造,代表电影朝着在银幕上再现世界的方向发展,即虚构的故事片前身**,影视语言伴随着故事片的成长而成熟。

(三)电影结构方式的突破性进展

电影镜头结构方式的突破性进展是从爱德文·鲍特和大卫·格里菲斯开始的。

1902年,美国摄影师爱德文·鲍特制作了一部具有创举意义的故事片《一个美国消防队员的生活》。片中,鲍特将自己找到的反映消防队员活动的旧影片素材和补拍的抢救母亲和孩子的表演镜头接在一起,反映了千钧一发之际,消防队员拯救了被困在火场的母亲和孩子。这部作品的故事情节并不复杂,但它的重要意义表现在三个方面:①**探索了电影自由结构时间空间的可能性**。两种不同时空的影视素材,被依据逻辑关系结构统一在了新的电影时空中,并且运动及叙事都是连贯的。②**传达了全新的电影时间观念**。片中消防队员梦见火灾、火灾报警、现场救火等在现实生活中需要很长的时间过程被压缩了,但时间的连贯性依旧存在。这为后来影视的时间延长、压缩、停滞等多种表现手法提供了依据。③**确立了电影利用不同镜头组合表现同一运动的叙述形式**。鲍特证明了一个镜头并不需要完整的内容,而不完整动作的镜头是构成影片的基本元素,通过剪辑可以使这些不完整的动作构成内容完整的影片。

1903年,爱德文·鲍特以更为独特的叙述方式拍摄了著名的电影《火车大劫案》,复杂的叙事使这部作品与其他早期电影迥然不同,片中采用了几十个独立的场景,每一个都在推动情节的发展。影片的第一个镜头是火车站电报室内景(图2-1-4),两名强盗闯进来,逼迫电报员给火车发信号,窗外景深处火车速度逐渐放慢,强盗又将电报员绑了起来。这个镜头中鲍特以景深镜头的视觉线索交代出强盗与电报员、电报员与火车以及强盗与火车之间的多种层面上的相互关系,使画面内部的信息量和视觉空间表层结构的叙事形式得以递增和强化。其次,鲍特在拍摄时进一步创造了影片时间和空间的选择性,他不拍摄人物从一个地方走到另一个地

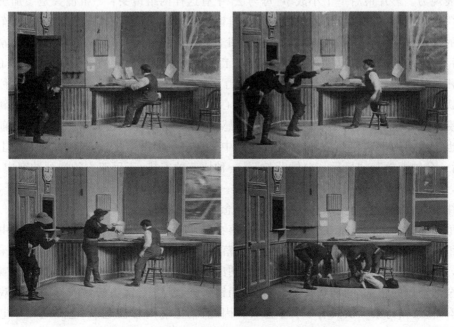

图2-1-4 爱德文·鲍特电影《火车大劫案》剧照

方的全过程,而是打断时间的连续性,把摄影机从一个位置移动到另一个位置,然后通过剪辑实现叙述的连贯性。这部影片在商业上取得了巨大的成功,曾占据美国银幕达10年之久,甚至被看作美国"西部片"的开山之作。

但《火车大劫案》的基本构成单位是场景——摄影机方位固定不变的场景。这就使得电影与舞台演出之间很难有根本区别。电影作为一门独立的艺术,其根本元素是摄影机的运动性,即各个镜头或同一镜头内部拍摄方位和距离的快慢变化,所以从历史发展的视角来看,**电影艺术独立性的开启第一步就是影片构成单元的变化:从场景变为镜头,由若干镜头构成场景,再由若干场景构成一部影片**。而实现这一变化的就是大卫·格里菲斯,至今影视作品中的许多剪辑观念、剪辑技巧都能在格里菲斯那里找到。

(四)剪辑艺术的雏形

大卫·格里菲斯进一步实践探讨了影像表现的无限可能。他以其非凡的才能,把电影从戏剧的依附地位中解脱出来,使之发展成为一门与音乐、美术、文学并驾齐驱的独立的艺术门类。

格里菲斯所运用的影视表现手法是丰富多彩的,在《道利冒险记》(1908年)中,格里菲斯创造了"闪回"的手法;在《凄凉的别墅》(1909年)中他第一次运用平行蒙太奇;在《龙尔达牧师》(1911年)中,他用了极近的近景,并发展了交替切入的剪辑技巧;而在《一个国家的诞生》(1915年)和《党同伐异》(1916年)两部杰作中,格里菲斯把他创造的新技巧应用得十分纯熟。

在《一个国家的诞生》中,格里菲斯用了1 544个镜头来讲述故事,**创造性地运用各种景别来表达情节**。尤其在"刺杀林肯"这场戏中,不同景别的不同作用得到了较好的发挥:全景交代剧院的环境和气氛,中景表现林肯在包厢内的形体动作,近景表现人物脸部的细微表情,特写交代刺客手中的左轮手枪。不同景别的镜头组接引导着观众的注意力,牵动着观众的情绪,制造了喜剧效果,为后来的影视作品创立了一个叙事的典范。

在《党同伐异》中,**格里菲斯使用了交叉剪辑的技巧来制造刺激和悬念**,极大地增强了电影的动作表现力。影片最后一个小故事"母与法"中有这样两组镜头:一组镜头是参加罢工的工人被工厂主押往刑场处以绞刑的过程;另一组镜头表现工人妻子为了营救丈夫,驾车赶往州长乘坐的火车,请求州长签署赦免令的过程(图2-1-5)。两组镜头的交替剪辑就是大家最熟知的"最后一分钟营救"的剪辑手法,当绞索套在工人脖子上即将行刑的千钧一发之际,工人的妻子拿着州长签署的赦免令飞车赶到,工人得救了,与妻子相拥在一起,喜极而泣。这种交叉剪辑的方式使剧中人物险象环生,观众看得胆战心惊,不到最后一分钟,救援绝不会赶到。剪辑的快节奏扣人心弦,紧紧抓住了观众的观影情感,令人欲罢不能。尽管格里菲斯在之前拍摄的影片中也多次使用过这种手法,但在这部作品中呈现得更加淋漓尽致,这就是电影史上最著名的"**最后一分钟营救**"。"最后一分钟营救"是一种情节的安排,正反双方的激烈冲突中,正方经历磨难,最后一刻营救者到达,反方失败;也是一种时间叙事,将几条情节线同时展开,不同场景来回往复,画面缩短,速度加快,充分利用悬念增强紧张感。

格里菲斯最伟大的贡献在于他确立了段落在电影叙事中的地位,影片段落可以由不完整的镜头组成,镜头构成场景,场景构成段落,段落组成影片。此外,格里菲斯有意识地采用分镜头方法,多视点多空间表现动作对象,由此归纳出"不是实在地描绘整个动作,却又使观众产生看到了全部动作的感觉"的剪辑技巧,他还利用镜头连接顺序、镜头长短安排来创造戏剧性效果和节奏,使蒙太奇第一次具有了美学意义。因此,格里菲斯常被冠以"电影之父""电影界的莎士比亚"等殊荣。

图 2-1-5 《党同伐异》的"最后一分钟营救"片段截图

三、蒙太奇的美学理论体系

真正使蒙太奇技巧上升到建立美学理论体系高度的,是 20 世纪 20 年代中期以列夫·库里肖夫、弗谢沃罗德·普多夫金和米哈伊洛维奇·爱森斯坦为代表的一批苏联导演,他们总结并吸收了同时期欧洲和美国的电影思想养料,通过不断实验探究电影作为动态造型艺术的构成规律和特点,探寻蒙太奇的叙事功能和表意特点,在电影史上首次建立起系统恢宏的以蒙太奇为基础的电影理论体系。

(一)库里肖夫

苏联第一个提出剪辑理论的人就是库里肖夫。1916 年,库里肖夫开始致力于研究电影艺术的基本规律,他在深入研究格里菲斯电影表现手法的基础上提出了蒙太奇理论,认为电影艺术的特性就在于蒙太奇。在他看来,电影要素之一的运动,重点不是它的内在形态,而是它的外在形态,这个外在形态就是蒙太奇。他带着助手、学生做了大量的实验来证明这一理论,其中有两个实验最为著名。

实验一:库里肖夫为了弄清楚蒙太奇的并列作用,他将俄国著名演员莫兹尤辛一个静止且毫无表情的特写镜头与以下三个不同的画面进行连接(图 2-1-6)。

A:一碗汤

B:趴在棺材上的女人

C:一个小女孩在玩一只玩具小熊

(a) 演员特写　　　　(b) 一碗汤　　　　(c) 趴在棺材上的女人　　(d) 玩小熊的小女孩

图 2-1-6　库里肖夫实验一（图片来源于网络）

　　库里肖夫发现，观众对于演员的表演赞不绝口，当演员特写与桌上的那碗汤组接时，人们感受到了他的饥饿；当演员特写与趴在棺材上的女人组接时，人们看到了他流露出的悲伤；而当演员特写与那个玩小熊的小女孩组接时，人们又读取到了他的喜悦之情。根据这一实验，库里肖夫得出结论，造成一部影片的情绪反应的，并不是单个镜头的内容，而是几个画面之间的并列。

　　库里肖夫发现，观众看到这三种实验性的镜头连接时，出人意外地认为值得赞扬的乃是演员的表演——他看到那碗汤时所表现出来的饥饿，他看到那个小女孩玩小熊时所表现出来的喜悦以及他看到那个趴在棺材上的女人时所表现出来的忧伤。

　　实验二：库里肖夫将以下三个同样的镜头按不同的顺序进行组接。

　　A：一个人在笑

　　B：一把枪

　　C：一个人恐惧的表情

　　当按照 A→B→C 的顺序组接镜头时，观众会认为她胆怯了、害怕了，是个懦夫；但当按照 C→B→A 的顺序组接镜头时，观众的感受截然不同了，人们看到了一个大义凛然的人，她一开始有所恐惧，但很快释然了，展示出了勇敢的一面（图 2-1-7）。

A→B→C顺序组接

C→B→A顺序组接

图 2-1-7　库里肖夫实验二（学生实践拍摄）

　　实验一和实验二就是著名的"库里肖夫实验"，根据这两个实验，库里肖夫得出结论：①造成观众情绪反应的并不是单个镜头的内容，而是几个画面的并列，只有将镜头组接在一起才能产生意义；②镜头组接的顺序对意义表达有重要影响。实验产生的特殊的蒙太奇效果，被称为"**库里肖夫效应**"。所以，单个镜头只是电影的素材，蒙太奇的创作才是电影艺术。

> **职业素养**
>
> 学生可以拍摄剪辑练习"库里肖夫效应"实验，可以更换成不同的主题，关键是能够理解镜头组接的意义表达。可以通过小程序让学生们投票互评，提升学习的主观能动性和创新能力。

（二）普多夫金

普多夫金认为两个镜头的并列意义大于单个镜头的意义，甚至认为电影是镜头与镜头构筑并列的艺术。他曾在《论电影的编剧、导演和演员》一书中指出："将若干片段构成场面，将若干场面构成段落，将若干段落构成一部片子，就叫蒙太奇。"蒙太奇是电影艺术的基础，通过蒙太奇，电影在叙述的时间和空间上获得了极大的自由。

普多夫金提出剪辑中的时间省略法。例如，在银幕上表现一个人从高楼上摔下。我们可以先拍这个人从高楼上跳下的镜头，下面用安全网接住（当然安全网不出现在镜头中），然后再拍从不太高的地方跳下摔倒地面的镜头，剪辑时将这个人从高楼上跳下和摔在地面的镜头组接在一起，就可以表现整个过程。这种选择动作高潮点来表现完成动作过程的省略法，至今仍被看作剪辑的基本规则。

再如这样一组画面。

画面一：一双穿黑雨靴的男人的脚在上楼梯

画面二：五楼上亮着的窗户五秒后黑下来（伴以女人的尖叫声）

画面三：救护车与警车接踵而来（警车、救护车的鸣笛声）

将这三个画面组合在一起，观众开始联想、揣测和判断：这里发生了一起谋杀案，凶手可能就是那个穿黑雨靴的男人。这样就产生了"1+1＞2"的效果，充满了悬疑，极具感染力。

普多夫金打造了精细的细节，再靠它们的组接并列来获得效果，以至于越来越多的侧面暗示、含义和特点掩盖了故事情节本身。在他看来，演员表演的情景拍摄下来之后，电影艺术工作尚未开始，这仅仅是材料的准备工作，只有导演把这些片段的影片进行连接的时刻，才是真正创作的开始。普多夫金一再强调："我重复一遍，剪辑工作是电影本体的创造力，自然只不过提供了它用以进行工作的素材。"

20世纪20年代普多夫金确立了五个剪辑技巧，即对比（contrast）、平行（parallelism）、象征（symbolism）、交叉剪辑（simultaneity，同时性）和主题（leitmotif），这些技巧直到今天仍是影视剪辑的基石。

（三）爱森斯坦

库里肖夫、普多夫金的蒙太奇原则更侧重于叙事的连续性，而爱森斯坦的蒙太奇理论更强调思维的表达。他提出了**"理性蒙太奇"**的概念，他把蒙太奇解读为"一种思想"，因为"两个接合的镜头并不是简单的一加一——而是一个新的创造"，而且"摄影机拍下的未经剪辑的片段既无意义，也无美学价值，只有在按照蒙太奇原则组接起来后，才能将富有社会意义和艺术价值的视觉形象传达给观众"。

爱森斯坦的蒙太奇已成为电影人的必修课。1924年，爱森斯坦拍摄了第一部影片《罢工》，描写的是1912年沙皇军队镇压罢工工人的事件，这部作品被赞誉为"历史上第一部经典无声巨片"。这也是他对于自己蒙太奇电影理论的伟大尝试，创造出了独特的视觉效果。尤其在影片结尾处，他将枪杀罢工工人的镜头和屠宰场宰杀牛群的镜头交替剪辑，构成了"人的屠

宰场"的经典隐喻,这是**杂耍蒙太奇理论**的著名实例。

当然,最能体现爱森斯坦理论的作品就是《战舰波将金号》,这是世界上任何一本电影教科书都必定会提及的电影,它是蒙太奇理论的结晶。

《战舰波将金号》是向俄国1905年革命20周年的献礼影片,表现了敖德萨海军波将金号战舰起义的历史事件。影片具有史诗般的规模,主题重大,既有宏伟的群像,又有细节的描写。片中运用大量隐喻、对比的镜头来表达思想和情绪,丰富的蒙太奇手法和准确恰当的节奏使这部史诗片充满激情。其中"敖德萨阶梯"和"跳跃的石狮子"片段让后人津津乐道。

著名的"敖德萨阶梯"(图2-1-8)被认为是电影史上蒙太奇运用的经典范例,在短短六分钟的屠杀片段里,爱森斯坦剪切了一百五十多个镜头,反复在屠杀者沙皇军队与被屠杀者之间进行切换,塑造了一种惊心动魄、令人震撼的场面。这里充分展现了**镜头内各元素之间的冲突与对列**,有空间的冲突,即屠杀者整齐的机械动作与惊慌失措奔跑的群众的冲突;也有线条的冲突,即尸体的纵躺与阶梯横线的对比;这个段落中的点睛之笔一个是被慌乱人群踩踏的孩子与他母亲惊恐的表情特写的剪辑,另一个是一辆婴儿车沿阶梯缓缓滑落的场面,为观众平添了一种忧虑、紧张和恐惧,这一手法被后来无数导演效仿。这些不同方位、不同视角、不同景别镜头的反复组接,充分渲染了沙皇军队的残暴,让人印象深刻。

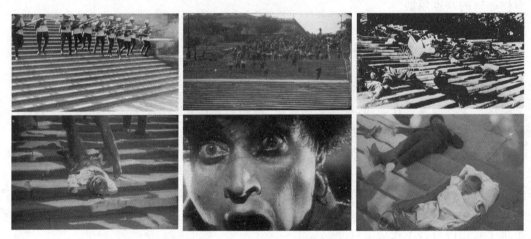

图2-1-8 "敖德萨阶梯"片段部分剧照

影片中令人印象深刻的另一个段落就是"跳跃的石狮子"(图2-1-9)。沙皇军队大肆屠杀市民之后,波将金号上发出的愤怒的炮火依次交叉切入一只熟睡的石狮,一只抬头的石狮,一只前足蹬起怒吼的石狮,三只石狮子的综合剪辑是一种典型的隐喻技巧,它深刻隐喻了面对沙皇的腐朽统治,战舰波将金号以及被压迫的人民都觉醒与抗议。

图2-1-9 "跳跃的石狮子"片段剧照

由此可见，镜头的队列可以产生新的意义，可以造成视觉的隐喻与象征效果。在这种理念的引导下，爱森斯坦无论在理论阐述还是创作实践中，都强调利用镜头之间的冲突性和隐喻性，强调在剪辑中推动镜头向前的不是情节动作而是思想意义。匈牙利电影理论家贝拉·巴拉兹曾指出："几个镜头一经连接，原来潜在于各个镜头里的异常丰富的含义便像电火花似的发射出来。"从此之后，蒙太奇作为神奇的、独特的影视表现手法，赋予了电影极大的创造力，特别是在20世纪二三十年代的无声片电影中，对画面蒙太奇技巧的探索达到了高潮，也诞生了像卓别林这样的伟大艺术家。

四、蒙太奇理论与实践的不断丰富

（一）有声片时代的到来

1927年，由华纳公司出品的第一部有声电影《爵士歌手》(*The Jazz Singer*)在美国上映，标志着电影开始进入有声时代。声音的出现对电影艺术、剪辑艺术带来了划时代的意义，其中最显著的变化就是，**电影反映现实的假定性更小了**，**更具备了生活的逻辑**。声音改变了人们对影视媒介本体的认知，随着人们对影视艺术实践的不断探索，声音成为影视语言语法中的另一个重要构成元素，"影视就是画面的艺术"这一观念被"影视是视听艺术"的观念所取代。**在画面蒙太奇的基础上又产生了声画蒙太奇、声音蒙太奇等新形式。**

声音极大地增强了影视作品的信息容量，并通过语义系统传达出与画面不同的信息。声音与画面的不同组合，还可以对画面起到补充、深化、烘托和渲染的作用，并赋予画面形象以更丰富的内涵力。声音为影视艺术增加了新的表现手法和新的体裁样式，重构了影视的时空关系。声音在影视作品中的合理使用，可以极大地拓展影视表达的意境，增加造型功能，丰富影视作品内容情节，并进一步将故事情节氛围延伸到观众的体验中。

（二）"数字剪辑"时代的颠覆与重构

20世纪70年代以来，随着计算机技术应用的普及，数字技术逐渐在影视制作领域得到了广泛应用，数字信号的传导和编辑推动了数字电影和数字剪辑的革命。影视制作的数字化，为电影的想象力和感染力的提升提供了坚实的技术支持，也为电影观众带来了一场前所未有的视听体验。

1999年上映的《星球大战前传Ⅰ——幽灵的威胁》是一部数字电影，数字剪辑技术的普及，促使蒙太奇的最小单位从镜头上升到了像素级。随后几年，数字合成镜头在电影作品中大量使用，标志着数字影像合成技术和数字剪辑技术走向了成熟。如今，观众走进电影院，不仅能看到诸如《阿凡达》《钢铁侠》系列等美国"大片"的高科技含量，也能够充分感受到如《流浪地球》《哪吒之魔童降世》《深海》等国产"大片"中的"炫酷"特技。电影的观感体验也一步步从平面化走向了3D、4D的立体化。作为结构一部影片的思维和组织方式，数字化时代下蒙太奇的广义内涵也进一步外延，产生了新的含义。

数字技术的应用使得数字化剪辑在画面关系、逻辑联系上都呈现出明显离散性结构，此时的剪辑不再是传统意义上的一个镜头和一个镜头的组接，也可能成为像素间、图层间的剪辑。由于非线性编辑系统和数字特技的产生，剪辑手法也变得更为多样和便捷，跳切、碎剪、抽帧的使用变得更为频繁，也是影视语法的创新的表现形式。更重要的是，**无缝连接的合成长镜头使得电影语法得到了革命性的更迭**。数字技术可以把形成影像的不同成分分解开，单独拍摄，然

后再按照创作者的意志随心所欲地组接在一起,形成一个天衣无缝的、宛如一个镜头拍摄的电影影像。也就是说,在传统电影中,需要使用蒙太奇剪辑组接的几组镜头现在可以运用数字技术把它们不留痕迹地处理成一个"超"长镜头。例如,在电影《云水谣》开篇的一个长达6分钟的长镜头中,最大限度地容纳了当时中国台湾特有的景象:传统闽南戏、布袋戏、当地的婚嫁、街头的小商贩、国民党士兵……几个镜头上天入地、穿堂入室,组接成一个连贯的长镜头,然后男主人公缓缓地走入了观众的视线,展开了慢节奏的叙事。如果采用传统的电影拍摄手法,这么大的空间调度、这么多的演员配合,都是不可能完成的任务,所以影片最终使用了数字特技,将拍摄的7条原始素材和一条合成镜头进行了无缝拼接,剪辑点消失得无影无踪,不可能的任务变成了可能。

数字技术的介入使得影视剪辑在技术层面大大提升,在实现传统剪辑效果的同时,也提高了影视工业的生产效率,为影视创作者们打开了一扇通往更广阔艺术创作空间的大门。但同时,我们也要深思,数字技术之于影视艺术,究竟是技术服务于艺术,还是艺术依赖于技术?数码特技为影视创作提供了无限可能,但影视作品对于情感的表达和意识形态的作用是否能够摆脱技术的限制?法国《电影手册》的编辑让-路易·博德里在《基本电影机器的意识形态效果》一文中指出:"彼此分开的画面相互之间是有差异的,这些差异对于连续幻象的创造,对于连续发展(时间、运动)的创造来说,都是不可或缺的(因为差异而产生意义)。然而,只有在一定条件下,这些差异才可以创造出幻象,那就是,这些差异必须被抹去。"技术的发展抹去了形式上的差异,让幻象更为真实,但本质上差异的存在会使意义得以延续和保存。所以,数字时代,影视剪辑的最终目的和归宿,就是通过技术手段将各类素材进行选择、重构,并服务于影视艺术的想象和意识形态。

> **小贴士**
>
> **线性编辑和非线性编辑的区别**
>
> 线性编辑是指一种需要按时间顺序从头至尾进行编辑的节目制作方式,它所依托的是以一维时间轴为基础的线性记录载体,如磁带编辑系统。素材在磁带上按时间顺序排列,这种编辑方式要求编辑人员首先编辑素材的第一个镜头,最后编辑结尾的镜头,它意味着编辑人员必须对一系列镜头的组接做出确切的判断,事先做好构思,因为一旦编辑完成,就不能轻易改变这些镜头的组接顺序。因为对编辑带的任何改动,都会直接影响到记录在磁带上的信号的真实地址的重新安排,从改动点以后直至结尾的所有部分都将受到影响,需要重新编一次或者进行复制。
>
> 非线性编辑系统出现于20世纪70年代初期,它是伴随着多媒体技术与数字存储技术的发展而出现的。非线性编辑是借助计算机来进行数字化制作,几乎所有的工作都在计算机中完成,不再需要那么多的外部设备,对素材的调用也是瞬间实现,不用反反复复在磁带上寻找,突破单一的时间顺序编辑限制,可以按各种顺序排列,具有快捷简便、随机的特性。非线性编辑只要上传一次就可以多次编辑,信号质量始终不会降低,所以节省了设备、人力,提高了效率。非线性编辑需要专用的编辑软件、硬件,现在绝大多数的电视电影制作机构都采用了非线性编辑系统。

学习单元二　蒙太奇：直观的形象化思维

案例导入

2019年的贺岁档中，有两部科幻电影都斩获了票房和口碑，那就是《流浪地球》和《疯狂的外星人》。《中国青年网》文中指出："《流浪地球》为国产片树立了工业水平的新标杆，而《疯狂的外星人》更首度实现了文化自信，创立了属于中国本土的、深入触及中华文明内核的国产科幻大片。"更有意思的是，这两部风格完全不同的科幻电影都改编自刘慈欣的科幻小说。观看电影，阅读小说，对比一下文学作品和影视作品在内容表达上的不同，体现了受众对两种艺术形式接受方式的不同。

刘慈欣在接受采访时曾提到，《乡村教师》的剧本讨论了四五年时间，他对于《疯狂的外星人》剧本的改编还是很佩服的。他也说道："事实上，小说和电影是两种不同的艺术形式，不改的话，直接照搬上去，是很失败的。像《安德的游戏》，很忠实原著，就很失败。只要你改得好看，我就能接受，就是改动太大我就不好意思说是改编自我的作品了。《疯狂的外星人》是一部很好看的电影，这就够了。"电影虽然在情节上与小说相差甚远，但是在深层次的内在表达上却是相通的。

影视语言是影视作品叙述的基础，也是后期编辑的本体依据。人类走过了画图语言阶段、文字语言阶段，伴随着单一形态的技术传播系统向复合形态的技术传播系统发展，人们对于视觉形象如何超越时空的限制做出了不懈的努力，终于，在影视技术日益成熟的过程中，一种和生活实际中的自然语言几乎不存在差别的语言诞生了，也就是今天我们所说的"影视语言"。

在较长的时间里，人们比较关注语言与抽象思维的关系，而对形象思维，则认为它属于思维的低级形式，或是片段的、凌乱的，不能构成体系。加之人类长期沿着视听两个方向，以发展语言的交流与传播作为自己发明的重点，直观动作思维和形象思维的研究长期被忽略。

德裔心理学家阿恩海姆提出的"格式塔"理论是对影视语言与形象思维关系研究的科学基础。在阿恩海姆的理论体系中，他指出**原型、意象和推演出新形象是形象思维的三种态势和三个阶段**，举个具有形象思维特点的例子，如郑板桥说："江馆清秋，晨起看竹，烟光、日影、露气，皆浮动于疏枝密叶之间。胸中勃勃遂有画意。其实胸中有竹，并不是眼中之竹也。因而磨墨展纸，落笔倏作变相，手中之竹又不是胸中之竹也。"（《题画竹》）这里"眼中之竹"即为原型，"胸中之竹"即为意象，"手中之竹"就是形象思维所推演出的结果——画家笔下的典型之竹了。语言与思维形成表里关系，影视语言与形象思维形成表里关系。

其实，在人类的历史长河中，诞生了很多的艺术形式。艺术传递信息的表现方式多是诉诸人的感官和情感的感受型的方式，而不同的艺术形式又会采用各自独特的表现方式。相对于文字类艺术形态的抽象性，影视语言是通过视觉信息的载体——影像和听觉信息的载体——声音（包括同期声、解说、音乐和音响等）与观众交流，或叙事或抒情或表意，这种思维方式是更形象化的。所以，文字思维和图像思维是两种截然不同的思维方式，而且这里说的文字或图像不是指物化的载体，而是艺术创作时思维那个抽象的载体。尽管影视创作者在写剧本时用的也是文字，但文字记录的是他运用想象中早已形成的影视形象，而不是语言的形象；在他脑海中应当发挥的是影视的想象。

文字思维和图像思维的思维方式相差甚远，到底区别在哪里？在此以石钟山的中篇小说《父亲进城》与改编的电视剧《激情燃烧的岁月》中的一个片段来分析一下。

小说的开篇有这样一段："1950年8月，父亲骑着一匹高头大马，满怀豪情地走进了沈阳城，身后是警卫员小伍子，以及源源不断的队伍。此时，父亲走在沈阳著名的中街上，他的眼前是数百人组成的欢迎解放军进城的秧歌队，背景音乐是数人用数只唢呐吹奏出的《解放区的天》，曲调欢快又明亮，扭秧歌的人们个个喜气洋洋。"其实这段小说文字像极了一架摄像机在调动远景、近景、特写等镜头，声画并茂，但是小说叙事语言特质决定了，在叙述中无法避免描写性、情感性、主观性的词语，例如，"父亲本想打马扬鞭在欢迎的人群中穿过，当他举起马鞭正准备策马疾驰时，目光偶然落在了琴的脸上……琴怎么也不会想到，这一天对她来说是人生的一个转折点。可她一点预感也没有，她在欢迎的人群里，用青春年少的身体尽情地扭摆着欢乐的激情。"这里的"激情"就是一个主观性的词语，在电视画面中如何来表现呢？电视作品中，就充分发挥人的肢体语言，让琴在舞动中以慢镜头、近景镜头以及特写镜头等进行组接，让观众看到、感受到这是一个充满生命活力和笑容的青年女性形象。文字思维和图像思维的区别主要体现在两个方面。

一、文字思维和图像思维的物质手段不同

文字思维和图像思维使用了不同的物质手段。**文字是一种抽象的符号系统，是由一系列词语按照一定的语法规则组合而成**。根据语言学——符号学的解释，词语作为一种认知符号知识概念的指称，它用特定的语音或字形指代某一类事物或概念，形成语义，语音与语义之间有一种任意的关系。语言符号这种任意关系，使得客观的具象被抽象了，也使知觉能力脱离表意而意象化。比如前面的例子，在小说的描写中，我们并不能直接感受到具体物象，而只是一种抽象的意义。高头大马是什么样的，秧歌队是什么样的，沈阳著名的中街等事物的表象只能由读者想象化作一系列不可直观的心中图像才能让人们感受到。

图像则是一种直观的形象系统。虽然它只是客观物象的一种屏幕再现，但它包含了现实客体的实际映像，并展示了它们的运动状态。这种直观形象包括视觉与听觉因素两方面，即物体运动状态以及由此发生的自然音响。这里的听觉因素与解说也有着截然不同的性质。解说是一种附加的声音，具有文字符号的表意特点，而自然音响即使是对白或说话，也是直观行为的一个组成部分。这种视听行为的自然原始表现力，使画面传达意义的方式与意义本身产生了密切的关系。例如，在影视作品中，我们会借助于某些物象，比如，用昏暗的月光、枯树、乌鸦、寒风萧瑟等，来渲染一种凄苦、悲凉、惆怅的情绪；或者用明媚的阳光、花朵、动听的音乐等，来衬托一种愉快、欢乐、跳跃的心情，比起文字描写，这些物象让人们感觉得更直接。这是因为人虽然有抽象思维及表达语言的能力，可以由一系列符号来归纳或演绎一件事或一群人，然而只要涉及了人和物这样的具象活动，人的抽象思维就不可能太抽象了，总会借助脑海中已经积累的经验辅助于整个思维过程，也就是对那些有关描写人、事的活动的感受和想象必须以具体的物象为依托。而影视的视听语言讲述人和事的活动就供给人们一个直观的现实感很强的连续的活动映象。当然有时画面语言的演示会限制人们的思维，更难让人的想象拓展，而处于一种被动的接收状态。相反，纯粹的文字描写留给了人们广阔的空间和无限的可能性。因此文字本身不具有形象性，以文字为媒介的文学创作的思维虽然也可以表现形象，但它只能是一种间接的方法，并以此唤起读者头脑中的形象感。

我们可以对比曹雪芹的《红楼梦》和改编的电视剧《红楼梦》。曹雪芹在第三回"林黛玉进

贾府"时有这样一段对林黛玉的文字描写："两弯似蹙非蹙罥烟眉，一双似泣非泣含露目。态生两靥之愁，娇袭一身之病。泪光点点，娇喘微微。娴静似娇花照水，行动如弱柳扶风。心较比干多一窍，病如西子胜三分。"抽象的语言及巧妙的组合揭示了人物的主要特征，引发读者对有关表象进行联想和想象，经过读者自身的脑海再造，各种因素——眉眼、体态、动作、喘息等连接在一起，构成了一个忧愁多思、弱柳扶风的黛玉形象，但这个形象始终是模糊的，每个人心中的黛玉也各不相同。

与这种间接的描写不同，图像表现形象的方式是直接呈现具体物像的运动形态。电视剧作品《红楼梦》中，林黛玉的形象就必须是具象的，她或是陈晓旭扮演的林黛玉，或是蒋梦婕扮演的林黛玉，小说中的笼烟眉、含情目都体现在了演员的妆容和一颦一笑的表演上，而她们的举手投足、说话的语音语调都综合在一起体现了"娴静似娇花照水，行动如弱柳扶风"，相比较于文学作品的抽象式描写，影视作品中的人物形象更真切、更具体。

> **小实践**
>
> 选看一段影视《红楼梦》片段，请学生对比思考影视作品中人物形象的具象化表达和文学作品中人物形象的抽象化表达的不同与联系。

无论是谁扮演林黛玉，她们的蓝本都是名著中曹雪芹描写的那个林黛玉。演员根据小说作者对人物的描写，结合自己的生活经验和文学感悟对她进行演绎和阐释，再加上导演通过推镜头、虚化背景等蒙太奇手法来展现人物内心情感。可以说影视作品中展示给观众的活动着的具象，都是影视创作者对原著文字思维的具象化的演绎。虽然这种演绎会被大多数受众接受，但也会封杀对于这个小说人物的其他理解，以至于说起林黛玉，很多人脑海中浮现的都是陈晓旭扮演的那个经典的林黛玉形象。观众在看影视作品时，往往会跟着作品中演绎的人物做封闭性的理解，想象力变得缓慢和受限，这也许是图像的思维直观、轻松带来的后果。所以，美国学者尼尔波兹曼在其著作《娱乐至死》中写道："思考无法在电视上得到很好的表现，电视导演很久以前就发现了。他们关心的是给观众留下印象，而不是给观众留下观点，而这正是电视所擅长的。"

二、文字思维和图像思维形象赋予的过程不同

一般艺术创作的形象思维在实现形象还原的过程中，运用的是表象的综合与联想。所谓表象，就是记忆中所保持的客观事物的形象。在文学中，作家记忆中的各种事物在创作过程中被加工和改造，要将精华综合在一起，这样记忆中所保持的客观形象经过深化、变异和联想，以一种新形态表现出来。鲁迅先生曾说过："人物的模特也一样，没有专门一个人，往往嘴在浙江、脸在北京、衣服在山西，是一个拼凑起来的角色。"众多作家笔下的人物形象，都是表象联想的结果。

文学作家在创作时虽然是依托于文字形态，但他脑海中的人物形象还是具象化形成的，尽管这个具象不完全是现实生活中的某个个体，在作者的想象中却是一个完整的个体，是根据作者对现实生活的感悟与联想形成的。所以，作家在用文字记录下文学形象之前，这些形象已经成形于作家的头脑中，可以看作是具体的，而不是多义的，只是以文字语言这种抽象的符号作载体来记录时，他才变得模糊和多义性，多义性的产生是由每个读者在看文字时凭各自的经验去理解和想象来完成的，对于一个解释者个体来说，那个形象本身也是很具体的，正如林黛玉

在每个人眼中只有一个,在演员身上则不只是一个。因为演员在演绎角色时,他不属于自己,而是导演、编剧的想象付诸具象化的一个载体。

作为思维方式的表现形态,文字思维和图像思维有许多不同,两者的差异可以归纳为如表2-2-1所示。

表2-2-1 文字思维与图像思维的差异

项目	文字思维	图像思维
媒体	文字	影像
构成方式	抽象的符号系统	直观视听形象系统
表现方式	间接描述	直接视像运动
表意方式	靠叙述功能	靠造型功能
时空方式	抽象的时空意义	具体的行为时空
解读方式	经验型想象	直觉性体验
感受方式	理解	感受

在影视创作中,文字思维和图像思维是不可或缺的,它们既相互结合,又相互分离,演化出复杂的关系。

从历时性维度看,两种思维方式在创作过程中,不同阶段的侧重点也不同。在创作的初期确定立意,解析材料,融入作者的观点和丰富情感时,起主要作用的是抽象的文字思维;在拍摄阶段和编辑阶段,寻找思想和情感的符号形态、表现技巧等,起主要作用的是具象的图像新思维。

从共时性维度看,两种思维方式在表意时,则呈现出相互配合、相互促长的伴生形态。文字思维为图像思维提供认识表象运动深层含义的理念基础和进入特定情境的逻辑依据;图像思维则为文字思维建立叙述事态的环境氛围和解释概念的形象系统。

可以这样说,**在影视创作活动中,文字思维主要用于抽象的概念运动,是画面意义的概括;图像思维主要用于形象的行为展示,是内容含义的外化**。其实,观众在观看作品时,一直进行着追随画面的视觉活动,看似只有形象思维,但实际上观众对故事的理性思维的分析始终不会停止,他会思考故事中人物的身份、故事情节的进展等内容,所以,优秀的影视编剧、导演在创作时,会加入许多能够引起观众进行理性思考的内容,才能使作品既叫好又叫座。影视作品是创作者与观众之间的交流,要想取得交流的成功,就必须建立起一致的思维基础,因此,影视语言的组织和建构也必须遵循这个思维基础。

学习单元三 蒙太奇的画面基础

观看《人民日报》推出的系列宣传片《中国一分钟》第一集《瞬息万象》。"一分钟,中国会发生什么……"在这个短视频中,你看到了什么?听到了什么?感受到了什么?这些感受又是因何而来呢?

"一分钟,33个新生儿诞生;一分钟,20个新的家庭组建;一分钟,26人走上工作岗位;一分钟,35 217名旅客出行……"

其实,这一个个数字不仅仅是画面含义的简单再现,也代表了中国取得的历史性成绩,代表了中国人民意气风发的精神,代表了中国腾飞的速度和正在实现的"中国梦"。这就是画面内在的辩证法。

普多夫金说过:"蒙太奇是电视导演的语言,正如生活中的语言那样,在蒙太奇中也有单词,即拍下的一段胶片;也有句子,即这些片段的组合。"影视作品好比视觉文章,**如果说蒙太奇是影视语言的语法,那么画面就是最基础的词汇**。

画面是影视语言的基本元素,是活动在屏幕上的声像结构,它有着深刻的双重性,一方面,它能客观再现镜头前的现实,不仅是连续的时空,也是视听的综合;另一方面,这种再现是依据创作者的意图进行的,是一种表现的结果。由此可见,影视画面的构成形态是复杂的,每一个因素如光线、运动等变化都会影响观众的感受,也使剪辑中对画面价值的判断变得多样化。原来直观的画面形象,比如,一朵花、一棵树,在剪辑的作用下,就有了某种符号的意义,花朵可能代表了春天,也可能象征了爱情。这为上下镜头之间各个意义的表达创造了无限可能。

下面分析影视画面的独特表意性是怎样起作用的。

一、客观视像的再现(单义性的再现)

客观视像的再现是指影视画面可以准确客观地记录镜头前现实场景的各种面貌,包括物体的运动与现实的声音。相对于电影而言,电视原本是以记录现实生活为主的,因此,电视画面在给人以强烈的**现实感**、**真实感**的同时,也具有电影画面所缺少的**亲近性**。电视画面中往往给观众展示了生活中某处正在发生的画面、场景,并且从整体上如同现实生活一样,保持这一种永不终止的流动状态,于是,在电视提出"走入生活"的时候,电视画面、节目形态都在赋予观众越来越强的**参与感**。其实,就像现在人们在用 vlog 记录生活一样,这种影像记录没有特技、没有眼花缭乱的后期,主要记录了现实中能真实看到的人和物,能听到的各种声音,给予了观看者极强的真实性,仿佛就在现场。我们也会注意到现在有很多纪实类的电影作品很受欢迎,例如,2019 年由八一电影制片厂团队摄制的大型纪实电影《蓝盔行动》,影片 90 分钟的画面,全部是由南苏丹共和国维和的真实事件画面剪辑而成,这种来自维和部队战地现场、身临其境的真实感给观众带来的震撼,是用特技渲染生成的很多虚构大片根本无法比拟的。

由于摄像机的镜头本身只有客观记录的功能,它摄录的是现实存在的时间与空间中具体的、外在的面貌,使得画面含义也始终是具体的、明确的,而不是像语言文字那样具有广义性。这种画面的直接展示消解了修饰语,比如,如果电视屏幕出现采访对象正在说话的形象,解说词旁白:"某某欣喜地告诉记者……"或者"某某领导坚决表示……",这样的表述实在画蛇添足,因为观众自然会从画面中看出某某是否欣喜,如果某某表情一般,就更糟了,因为观众反而会觉得节目虚假、主观。

影视画面的直观形象也培养了观众以轻松的方式"看"而不是"阅读"影像,瞬间的印象感知胜过了逻辑严密的分析,画面的视觉表现力和总体的视听吸引力就显得格外重要。

二、画外意义的延伸

所谓画外意义的延伸,是指摄影机记录的客观影像经过人们的观念作用,则会延伸出比本身直接的形象含义更为丰富的引申意义。

比如，影视制作者能够通过组织画面内容，或者使观众从特殊角度去观看画面，使画面产生另一种明确的意义。例如，《中国国家形象宣传片》中，展现了众多的中国元素，既有长城、故宫、京剧、书法、篆刻等，也有东方明珠、街舞等，这些元素形象已不再是画面含义的简单再现，它们代表着中国的传统文化、现代文明，再加上蒙太奇剪辑的运用：传统婚礼与现代婚礼（图 2-3-1），引申着中国的包容与开放，传承与创新，其中一组笑脸的组接也展现了中国人的内在风貌与幸福感。

图 2-3-1　《中国国家形象宣传片》片段剧照

职业素养

上海外国语大学新闻学院教授郭可指出，中国需要一个真实的国家形象。《中国国家形象宣传片》是让世界了解中国的一个窗口，也是讲好中国故事的一种方式。

复旦大学新闻学院孟建教授在《提升国家形象建构的"自塑"能力》一文中指出，未来的国家形象研究需要在以下几个方面寻求突破：①加强中国国际传播的话语权建设，使中国成为国家形象建构的"真正对话者"和"国际发言人"，从而迅速提升国家形象的"自塑"能力。②厘清宣传、传播和跨文化传播的区别，实施跨文化传播战略研究，不断探索跨文化传播视域中国家形象建构的新理念和新路径。③研究海外公众对中国形象的接受途径和认知要素，并定期对跨文化传播效果实施科学评估，从而不断改进和推进我国的跨文化传播战略。

蒙太奇不仅体现了画面的内在辩证法，又令画面具有外在的辩证关系，而且在蒙太奇画面组接中，画面的引申意义会更为丰富。英国人埃立克·谢尔曼在《论剪辑的艺术》中指出："一部影片的各个镜头和这些镜头中的各种事物，在剪辑过程中提供了一系列的创造外延的机会。这种外延是以影片的全部内容而不是以影片的某一部分为界限的。每个画面都贡献一分力量，同其他画面和镜头内容有联系，都意味着一种外延，在剪辑时被吸收和加工，通过影片的全貌，造成一种牵涉广远的整体感。"这里体现了两层含义。

(1) **画面的引申意义不是单一的**。比如蜡烛，可以表示夜幕降临，也可以隐喻燃烧自己照亮他人的精神，还可以表示时间回到过去，等等；比如菊花，可以表达追悼死者的悲伤，也可以代表高雅傲霜的高洁品质，这种不确定性使蒙太奇充满了创造力，而不是机械的画面连接。

(2) **有些画面本身不一定具有相同性质的引申意义**，如果寻找到画面之间的相关性，同样能够创造画面内容不具有的意象。

在张以庆导演的纪录片《英和白》中，英是生活在武汉杂技团里的大熊猫，白是大熊猫训练师。片中有这样一个情绪性段落：大熊猫英静静地趴在窗前向外看，人们不知道大熊猫在看

什么,当编导将大熊猫"看"的镜头以近景、特写、中景、全景等依次叠化在一起时,在前面叙事铺垫的基础上,大熊猫的"看"仿佛有了情感色彩,或是忧郁的,或是孤独的,英依然被拟人化了。这组镜头最后接了一个缓缓向上摇拍摄的拥挤在杂技团院外的高楼镜头,这时,观众会联想到忙碌生活中的自己。如果没有大熊猫"看"的镜头反复组接强调,其中蕴含的思想情绪就难以被解读(图2-3-2)。

图 2-3-2 《英和白》中大熊猫的情绪性片段剧照

再如,有这样一组镜头:病房里医护人员用滑石粉和消毒液涂敷开裂的手,出发前相拥在一起的手,车间里夜以继日生产口罩的工人的手,物流线上运送物资的手,建设临时医院的建筑工人的手,护送医护人员上下班的司机师傅的手。虽然画面里的主人公都不同,也都有不同的具象,但这都是团结一致、抗击疫情的"手",一双双手组接在一起,凝聚成了众志成城的力量,坚定了共渡难关的信念。

> **小实践**
>
> 使用分镜头脚本的形式,描述一组抗疫画面,理解其中画外意义延伸的运用。

正是因为人类的思维活动常常会自觉在彼此孤立的事物之中寻找联系,从而求得对事物的总体把握,因此,人们也总是尝试从蒙太奇的上下镜头的关系中理解画面意义。当然,这种对画外引申意义的理解会受到观众自身知识修养、生活经验、艺术审美等因素影响。所以,编导要留意画面形象表意功能的挖掘,从连接的镜头影像中寻找深蕴其中的思想或情绪感染力——这就是蒙太奇魅力与创造力的体现。与此同时,还要从观众对象普遍的感受出发,让蒙太奇思想建立在相应的观看心理基础上实现表达的有效性,否则,牵强、晦涩的镜头连接是没有任何意义的。

三、画面解释的随机性

画面解释的随机性是指单一的影视画面客观记录了现实具象,但是它展现的只是具体的有限的事物存在形态,并不能提供画面无法表现的内容。也就是前面说到的影视画面能够客观再现物质性具象,它代表的就是物像本身,其意义是具体的、有限的。但是由于镜头忠实再现的事件只是一种物质性的展现,本身并不能向观众指明其深刻的意义,也就是马赛尔·马尔丹在《电影语言》中所概括的,"画面本身是在展现,它并不论证"。

因此,拥有形象准确性的影视画面在解释上却有极大的灵活性、随机性。例如一个战争的

画面,单独看画面,观众很难看出这是一场模拟演习还是一场真正的战斗,也很难看出谁是正义的一方。于是,这种随机性就导致了人们可以用完全矛盾的话去说明同样的画面,著名纪录片《普通法西斯》便是典型例子。该片素材主要来自德国档案馆,这部纪录片是当年著名导演莱妮·里芬斯塔尔拍摄的,是为德国法西斯和希特勒歌功颂德的纪录影片资料。但是,战争结束后,苏联电影大师罗姆利用这些资料素材进行了重新编辑,在思想深刻的解说词作用下,《普通法西斯》成为探讨德意志民族如何一步步陷入法西斯深渊的力作,被誉为"作家电影"之代表。

影视画面尽管在呈现形态上有一种现实物象再现的真实感,其代表的意义也似乎就是其自身,然而由于多种因素的参与,作品中以物质状态出现的画面也在其中潜伏着电视语言思维的机制,使同一画面在影视语言中有了多种解释、多重意义。对于绝大多数缺乏画面叙事情节支撑的影视作品来说,画面解释的随意性是把双刃剑,创作者应该清醒认识其中的辩证关系。

一方面,画外的解说词解释常常是非常重要的,除了它是画面信息的必要补充外,对画面采取什么样的解释方式,有时会影响观众对画面的感悟。

例如,在电影《大话西游》中至尊宝对紫霞仙子说谎话的那个片段,至尊宝对紫霞仙子说了一段感人肺腑的话语:"你应该这么做,我也应该死。曾经有一份真诚的爱情放在我面前,我没有珍惜,等我失去的时候我才后悔莫及,人世间最痛苦的事莫过于此。你的剑在我的咽喉上割下去吧!不用再犹豫了!如果上天能够再给我一次机会,我会对那个女孩说三个字:我爱你。如果非要在这份爱上加一个期限,我希望是——一万年!"如果只有这些内容,观众恐怕也会被至尊宝最深情的表白所感动。但影片中在这段话之前,配合特写定格画面加入了一段至尊宝内心独白的解说:"当时那把剑离我的喉咙只有0.01公分,但是四分之一炷香之后,那把剑的女主人将会彻底地爱上我,因为我决定说一句谎话。虽然本人生平说过无数的谎话,但是这一个我认为是最完美的……"这个解说的加入,观众更多感受到的是至尊宝的玩世不恭,是爱情的谎言,影片的戏剧张力被凸显出来。当然也和影片最后至尊宝真正领悟了"什么是爱"后,发自内心地说出"我爱你"的高潮部分形成了反差,构成了影片的经典。

另一方面,画面的随机解释可能会削弱真实感的表达。文字图表可以与画面形象、各类型声音共同构成复合表意结构,"视觉引导听觉,听觉加强视觉"的立体化编辑可以在短时间内强化重点信息,增加信息的准确度、强度和被理解速度。这也是为什么时空连续的,能够全面再现客观对象形态、声音、氛围等立体信息的纪实性画面更易受到青睐。

四、画面造型的审美性

爱森斯坦有句名言:"画面将我们引向感情,又从感情引向思想。"意思就是画面再现了现实,在特定的环境下,又触动了观众的情感,更高的境界就是能够产生思想和道德意义。所以,画面不仅具有视觉感知价值,还具备了美学价值,而画面造型的作用对于美学价值的实现具有重要作用。

影视画面造型的构成因素丰富,它既包括传统平面绘画或摄影作品所具有的构图、色彩、影调等造型要素,同时又包括了**运动、景别、节奏、剪辑以及声音等**。在影视作品的创作中,画面的构图、色彩光线的处理、运动节奏的快慢以及不同声音的造型效果,都会引导人们感受更为细腻的情感和更为深沉的意境。**丰富的画面造型手段为画面表意提供了更为广阔的空间,这些都是影视作品传达情感与理念、树立个性风格的重要元素。**

比如城市宣传片《大美开封》(图 2-3-3),整个宣传片约 11 分钟,以全新的视角、唯美大气的制作风格,完美再现了八朝古都昔日繁华盛景和现在"外在古典、内在时尚"的无限魅力。片中,古城墙、夜市、清明上河园、小宋城、七盛角、双龙巷、珠玑巷、御河,处处彰显文化韵味,让千千万万的网友沉醉不已。其中的一个片段集中展示了开封的非物质文化遗产——朱仙镇木板年画、豫剧、汴绣、钧瓷;还有美食文化——小笼包子、鲤鱼焙面,镜头唯美大气,全景、近景、特写交相辉映,观众欣赏到了木板年画的精湛工艺、豫剧的浓墨重彩、汴绣的秀丽色彩、钧瓷的古朴端庄,还似乎在热气蒸腾的镜头里闻到了小笼包子和鲤鱼的美味,再加上排比式的解说词:"触一下是传承,气质非凡,朴拙刚正;听一曲是国粹,铿锵大气,古韵犹存;绣一针是文化,金碧绚烂,锦绣交辉;品一口是历史,回味绵长,味蕾绽放。这里凝聚着一个国家的记忆,这里封藏着一个时代的辉煌……"配以音乐的立体化编辑下,受众深深地领会到了画面中那一刻一刷、一颦一笑、一针一线中所蕴含的优秀历史文化和城市情感。

图 2-3-3 《大美开封》的片段截图

职业素养

早在 2010 年,中国创意产业先行者厉无畏针对河南历史文化资源比较丰厚的特点就开出了"药方":一是要再现场景,加入时尚元素;二是编好故事,活化历史;三是提炼符号,打造品牌。在这个图像场域为主导的时代,在电影、电视、动漫、多媒体技术等互为激荡的大潮中,优秀的传统文化要"活起来"就必须充分利用好新视觉媒介的图像化、符号化、IP化优势,依托于技术创新与艺术设计,"唤醒""内核"满满的文化元素,让它以更新潮、更有温度的方式深植人们内心,永续中华传统文化之魂。

"若无形象,灵魂便无从思索",人们对影视视听的感受来自视觉与听觉,而视觉无疑是最清晰、最丰富的感知形态。在一个个镜头中,光影斑斓、色彩万变,各种造型元素被艺术化地编辑在一起,形成了影视作品丰富多彩的格调。**但凡有个性的影视作品都会有个性化的造型语言**,它既是题材表现所需,也是创作者审美情趣和美学追求的体现。

　　在美食短纪录片《早餐中国》中,包罗南北东西的市井早餐以最质朴的方式呈现在荧屏上,那快速翻动的汤勺、锅里"咕嘟咕嘟"冒泡的各类汤羹,还有色彩诱人的煎包、油条、焦圈,灶台前是穿着质朴、最具烟火气的民间大厨,带着对生活的期盼,起早贪黑、日复一日地辛劳地经营着自己的早点摊。而餐桌前是一群忘我的食客,有匆匆上班的工薪族,有享受早点时光的小情侣,还有小心翼翼喂孩子的父母们,他们在筷子、勺子的交响曲中,满足地品尝着美味的早餐,味蕾和心情同时绽放。纪录片第一季有35集,导演在拍摄视角、光线处理、段落过渡等方面尽量保持统一和谐的视觉风格,它并不像市面上流行的那些美食节目一样打光完美,画面精致而一丝不苟,甚至显得有些"粗糙":老板和食客闲话家常的镜头被保留,每集最后通常还会剪辑进一些早餐店周边居民生活状态的闲笔。而这种原生态是导演有意为之的,就是在这种忙碌与穿梭间,在叮当的锅碗瓢盆间讲述着中国人的早餐故事,"一碗早餐,既让一天的生活充满了仪式感和热爱,也让异乡人心尖上的那股诗意乡愁得到了释放。"

　　影视画面多重造型元素不仅构成了流动的形式美感,也成为视觉思维和情感阐释的基本载体。匈牙利电影理论家贝尔·巴拉兹曾说:"色彩的变化能够表达……面部表情所不能表达的情绪与情感。"中国宋代画家郭熙的《林泉高致·山水训》写道:"春山澹冶而如笑,夏山苍翠而如滴,秋山明净而如妆,冬山惨淡而如睡。"大致的意思是,春天的山恬淡艳丽,充满生机,好像正在微笑;夏天的山葱茏翠绿,简直像要滴落下来;秋天的山显得很明净,像是梳妆打扮过的美女;冬天的山暗淡无色,像是带着愁容入睡。很形象地描绘出了人对色彩情感和联想的发射。那么,**影视画面经历了从黑白到彩色的变化,画面语言的表现日益丰富,影视创作者们总是有意无意地借助于色彩来传达情绪、塑造艺术形象,因为人们总能自觉地将某种色彩与特定物象联系在一起,并且产生相对稳定的情感认识**。

　　相信很多人对张艺谋导演的电影《英雄》中那些精美绝伦的画面记忆犹新。在胡杨林飞雪与如月打斗的场景中,两个女子身着火红衣装,在漫天飞舞、金灿无比的胡杨叶中"剑斗"。飞雪刺伤如月时剑上的那"一滴血",在高速摄影下宛若一颗晶莹的红宝石缓缓落下,两人身上的红衣在优美的武打动作下飞舞变化,红色成为画面中最显眼的色彩,受众的情绪在伴随故事情节跌宕起伏的同时,也被色彩带动着。影片中黑色代表了秦王朝的威严与力量,黄色的戈壁滩展示了浩渺无边的悲婉,蓝色传达了忧郁、无奈和矛盾的情感(图2-3-4)。色彩在影片中的大胆使用,是张艺谋导演电影美学的艺术创新,也是他在作品中对生命的理解和对情感表达的探索。

　　法国画家马蒂斯说过:"简单的色彩正是因为它们简单,就能够对内在情感产生更大的力量",它"对感情所起的作用就会像在一面铜锣上猛烈一击那样有力。……艺术家在需要时应该有能力把它们敲响。"在奥斯卡获奖影片《辛德勒的名单》中,色彩成为令人印象深刻的主题表现手段:用黑白描摹现实,表现法西斯战争的残酷,用彩色表现战争过后的幸福与美好。影片在倒叙的故事中,整体都是黑白的影调,唯一出现色彩的是那位穿着红色衣裙的犹太小女孩,小女孩天真地穿行在正在遭受劫难的大街上,跑上楼梯,躲在了床下,当观众再次看到"小

图 2-3-4　电影《英雄》中的色彩（剧照）

红裙"时，她已停放在尸体车上（图 2-3-5）。黑白片中"小红裙"的一抹红色胜过了千言万语，她不仅牵引着观众的视线，看到了法西斯对犹太人的残酷驱赶与杀戮，代表了生命的消逝，还让受众在强烈视觉感染力的背后感受到了对法西斯的痛诉。

图 2-3-5　电影《辛德勒的名单》中的"小红裙"剧照

小实践

找一段影视片段，分组谈论，它是如何用画面造型来表达故事内在情感的。

影视作品的画面叙事固然是创作的基础，但它与画面造型是不可剥离的，两者统一才能共同创造立体丰盈的形象世界。

从影视作品画面表意特性的分析可以看出，画面尽管在呈现状态上是对现实影像的再现，其代表意义似乎也就是其直观可见的本身，但是由于多种因素的参与，影视画面已潜藏语言思维的基质和多种表现的可能性，这是蒙太奇表现具有创造力的基础。

学习单元四 影视画面思维训练

 案例导入

同学们准备制作微电影《我们毕业了》,剧本已经有了,能拿着构思好的剧本直接进行拍摄吗? 还需要做什么工作呢?

事实上,一般剧情类的影视作品都有一个从文学剧本到镜头脚本的转换过程,因为在文学剧本中,我们的文字还是较为抽象的,比如,剧本中有舍友秉烛夜谈的情节,但怎么在画面中表现出来呢? 什么时候用全景? 什么时候用近景? 要表现的重点人物是谁? 环境怎么拍? 如果这些内容事先没有想好,现场拍摄时随心所欲,信手拈来,到了后期剪辑时会发现,拍摄的镜头连接不流畅,画面数量不足以支撑故事情节。所以文字转化成画面——形象化的语言,一个重要工作就是改写分镜头脚本。

一、分镜头脚本写作——从文字到画面

分镜头脚本的写作是一项技术性工作,需要创作者有较高的文学修养和艺术眼光,在影视风格、表现手法等方面有扎实的理论基础和实践经验。影视创作过程从表面上看是一种技术活儿,实际它的核心环节在于内容,对于内容的解读、分析、认识的深浅必然与创作个体的文学修养有直接关系。

(一)分镜头脚本编写的简要步骤

每个人的经历不同、认识世界的方式不同,同学们在完成微电影《我们毕业了》时,对于自己的大学生活的认识、体验、认知、情感都决定了在分镜头脚本的写作中,选择什么事件、选择表现哪些内容、选择如何展现这些内容。一般来说,从文字剧本到分镜头脚本需要经历以下几个步骤。

(1)将内容分成若干场次,即依据实际人物、事件的发展、变化形成框架。
(2)将每场分成若干镜头,这是具体事物发展与蒙太奇手段运用的需要。
(3)考虑转场方式,即场与场之间、段落与段落之间蒙太奇处理的方法。
(4)设计每个镜头的景别、摄法、时间等要素。
(5)设计镜头间的组接技巧。
(6)调整修改完成分镜头脚本。

(二)分镜头脚本的编写方式

分镜头脚本是影视作品以画面和音响分列并连续构成的文字表现形式。分镜头脚本的常见格式如下:

镜号	景别	摄法技巧	画面内容	解说	音乐	音响	时长	备注

其中的各项内容解释如下。
(1)**镜号**:镜头顺序号。

（2）**景别**：固定景别（远、全、中、近、特）、变焦镜头（如全—近）。

（3）**摄法技巧**：包括拍摄技巧和组接技巧。拍摄技巧有固定镜头（仰、俯），运动镜头（推、拉、摇、移、跟），一般固定镜头平摄不用标明摄法；组接技巧是前后镜头的连接方式，除常见的切像外，还有淡入淡出、叠化、划像等数字技巧。

（4）**画面内容**：每个镜头的画面内容，包括场景描述、主体及其活动、任务的动作、对话等。可以根据以下因素进行设计。

① 场景调度。包括演员的调度和摄像机的调度。要对演员的走位加以说明、设计和演示。然后对摄像机的移动速度、方位以及景别进行协调控制。运用场面调度方法，传达给观众一种独特的语言，场面调度是在荧幕上创作影视形象的一种特殊表现手法。

② 影视作品内容需要。每个影视作品都有其自身的特殊性，需要导演和编导的合理编排，如节目中的冠名商、影片中的植入式广告，如何巧妙安排不显得刻意，是需要技巧和琢磨的。

③ 视觉心理需要。把握好观众的心理需求是每个影视工作者的必修课，影视作品不能脱离观众而单独存在。影视艺术是一门综合艺术，要从节奏上、音乐音响处理上，包括整部影片的剪辑上多做考虑，这样才能把握好观众的视听感受，编辑出符合观众要求，能够打动人的作品。

④ 蒙太奇表现手法。这里主要指叙事方式、表现手段、心理节奏，例如，运用平行蒙太奇、隐喻蒙太奇、对比蒙太奇等传达思想。

（5）**解说**：相对应的解说词。解说词的作用主要有以下几种：对画面起到补充、说明、提示的作用；概括、深化主题，引领故事走向；根据解说词的风格定位解说人的解说风格，例如，历史类题材可能需要低沉磁性的声音来体现历史的厚重感，儿童类题材可能就需要活泼可爱的声音来贴近小朋友的喜爱。

（6）**音乐**：对背景音乐的要求。音乐的作用主要有渲染情绪，烘托气氛，强调节奏，分割段落。音乐的选取一定要和作品的风格、剪辑的节奏保持一致。

（7）**音响**：音响效果声。音响主要用于介绍环境和增加画面表现力，既可以是现实音响素材，也可以是模拟的音效。

（8）**时长**：镜头的长度，单位为秒。镜头画面时间的确定需要考虑以下因素。

① 景别：一般来说，远景 10 秒，全景 8 秒，中景 6 秒，近景 4 秒，特写 2 秒。当然还要根据画面内容的表现力来确定时长。

② 主体的运动变化规律（动、静、快、慢）。

③ 对应镜头解说词的长度。

④ 镜头的运动变化（摄法）、主体的运动变化规律以及镜头的运动变化。例如，推镜头全景 4 秒，特写 2 秒，从起幅到落幅的总长为 6 秒。

（9）**备注**：临时填写拍摄地点、要求、场记以及各种特殊要求、注意事项等。

虽然分镜头脚本让我们看到的只是纸上的文字表格，但这个表格呈现出来的是形象思维的形式，可以让人们在脑海中产生声画感受。通过分镜头脚本的写作练习，可以增强自己的画面意识，逐步养成影视思维的方式。

（三）分镜头脚本的编写顺序

分镜头脚本的完善与修改都是在进行过可行性分析后才进行的，详细修改好分镜头脚本可以为拍摄剪辑节省大量的时间，同时也会提高工作效率，大大降低工作成本。

分镜头脚本的编写顺序：镜号→画面内容→对应解说词→景别→摄法→时间→完成蒙太奇段落(整体考虑)→音乐、音响。

接着，根据主题凝练片名、片头设计，要体现新颖和生动。

最后，分镜头脚本定稿。在拍摄过程中，还可以根据拍摄需要随时修改。

分镜头脚本实例如表 2-4-1 所示。

表 2-4-1　电视节目《职来职往》中男嘉宾求职故事的分镜头脚本片段

镜号	景别	摄法技巧	画面内容	解说	音乐	时长/秒	备注
1	中景		男嘉宾坐在校园的长凳上，面对镜头自白	大学四年我花费时间最多的	背景音乐	4	
2	近景		男嘉宾坐在校园的长凳上，面对镜头自白	就是如何练好普通话	背景音乐	2	
3	近景		男嘉宾坐在校园的长凳上，面对镜头自白	但是一直到现在，我还没有拿到一级甲等证书	背景音乐	3	
4	中景—近景	推	男嘉宾坐在校园的长凳上，面对镜头自白	这意味着什么呢，意味着我上不了星级卫视，没法成为一名主持人，面对全国的观众	背景音乐	6	
5	全景		男嘉宾起床，走出宿舍		背景音乐	5	
6	远景		校园亭子下，男嘉宾在练声		背景音乐	6	
7	近景	仰拍	校园亭子下，男嘉宾在练声	我每天天没亮就起来练声："啊，啊……"	背景音乐	2	
8	近景	仰拍	校园亭子下，男嘉宾在练声	"嗯，咦……"	背景音乐	3	
9	中景	移、仰拍	校园亭子下，男嘉宾在练声	"欢迎您，欢迎……"	背景音乐	3	
10	特写		冰箱门被打开		背景音乐	2	
11	近景		男嘉宾砸开冻在一起的冰块	有人说含冰块能让人口齿伶俐	背景音乐	3	
12	近景	仰拍	将一块冰放进嘴里	我就每天吃冰块	背景音乐	3	
13	特写		男嘉宾含着冰块练嗓	"……"	背景音乐	2	
14	特写		字典被翻开	边咬着筷子边说话	背景音乐	2	
15	特写—中景	拉	男嘉宾咬着筷子练习发声	咬得牙都不听使唤了	背景音乐	3	
16	近景	仰拍	男嘉宾咬着筷子练习发声	"……"	背景音乐	3	
17	远景		男嘉宾坐在长凳上，满脸沮丧	可即便是这样	背景音乐	5	
18	近景		男嘉宾坐在长凳上，满脸沮丧	我临近毕业的时候拿到的依旧是一级乙等证书	背景音乐	3	
19	近景		男嘉宾站在校园里对天大喊	"我不服！"	背景音乐	2	
20	特写	后跟	男嘉宾走在路上，边走边思考		背景音乐	2	
21	中景	前跟	男嘉宾走在路上，边走边思考	那段时间小沈阳特别火	背景音乐	2	

续表

镜号	景别	摄法技巧	画面内容	解说	音乐	时长/秒	备注
22	特写		电视机里正在播放小沈阳的小品		背景音乐	3	
23	全景		男嘉宾对着镜子模仿小沈阳的动作	我想过是不是也可以走小沈阳那样诙谐幽默的路子	背景音乐	3	
24	特写		男嘉宾对着镜子模仿小沈阳的动作	"……我到家了。"	背景音乐	2	
25	中景		男嘉宾将手绢扔在地上	不过他实在太"娘"了	背景音乐	3	
26	特写		地上的手绢	我是个爷们儿,我接受不了	背景音乐	4	

资料来源:王同杰,等.影视画面编辑[M].北京:中国青年出版社,2011.

二、拉片子

清代诗人孙洙在其所选编的《唐诗三百首》序言中写道"熟读唐诗三百首,不会作诗也会吟",很形象地阐述了对于读书和写作关系的观点,唐代著名诗人杜甫也说过"读书破万卷,下笔如有神。"可以看出观摩学习的重要性。在电影领域有一个励志的故事,法国著名导演让·吕克·戈达尔青年时代没有考上法国电影学院,他一气之下躲到法国电影资料馆"观摩"了3 000部电影,并拍了一部具有划时代意义的电影《筋疲力尽》,引领法国电影新浪潮风骚数十载,以至于法国人民得意地宣称电影从此以后分为"戈达尔前"和"戈达尔后"两个时代。所以,观摩和分析影视作品也能够帮助我们养成影视编辑思维方式。

电影业内培养电影意识的观摩方法俗称"拉片子",**就是逐格、逐句地看影片,同时分析记录下你所看到的,深度解读作品**。在拉片的过程中要把每个镜头的内容、场面调度、运用镜头的方式、景别、剪辑、声音、画面、节奏、表演、机位等都记录下来,认真分析总结,从而全面掌握影片的内容、风格和技巧。因此,建议学习影视画面编辑也要通过观摩分析作品来培养影视编辑思维。

在杨建编著的《拉片子——电影电视编剧讲义》一书中,关于拉片的基本方法提到:拉一部影片,一般要精读三遍,需要用这部影片3~8倍甚至更多的时间。

第一遍,不需要停下影片,而是边看边速记。影片所带来的新鲜体验和内心感受很重要。然后再整理这份并不完备的记录。第一遍拉片子需要敏捷,做到眼快、手快、心快,需要精力高度集中。

第二遍,要事无巨细地精读,可根据需要逐段播放,对照笔录进行补充。然后根据笔录进行结构、人物、主题和视听语言的分析。

第三遍,根据影片分析的需要,宣传影片中核心场面和重要镜头及关键台词,有针对性地拉片子。

这个时候,影片记录应该比较完整了,经过笔录整理,你就完成了一部包括结构大纲、场景记录、人物分析、艺术风格在内的读片笔记了。

拉片实例如表2-4-2所示。

表 2-4-2　电影《阳光灿烂的日子》开头段落解析成分镜头序列

镜号	景别	技巧	画面	旁白	音乐	音响	时长	备注
1	大全—小全	降—推摇	万里无云的蓝天。镜头从天空降至毛泽东雕像的胳膊前推，并顺着胳膊前推的方向上摇		高亢的歌曲《革命风雷激荡》	锣鼓声、汽车声、坦克的隆隆声、飞机的轰鸣声	20″	
2	中景	固定	礼堂前，战士们敲锣打鼓为战友送行				3″	
3	全景	退移	礼堂楼顶，马小军等几个男孩迎面跑来				4″	
4	全景	固定俯拍	礼堂前全景（从毛主席雕像背面拍摄）				4″	
5	全景	固定	战士敲锣打鼓				3″	
6	中景	固定	马妈妈在呼叫，小朋友跑过来挤开马妈妈				6″	
7	中景	移	马小军等人在高处观看				7″	
8	中景	固定	战士敬礼				2″	
9	全景	仰拍	毛主席雕像				2″	
10	近景	俯拍	战士敬礼				2″	
11	中景	俯拍	观礼家属（马妈妈）	旁白开始			2″	
12	近景	固定	战士				2″	

资料来源：谢红焰.电视画面编辑[M].北京：中国传媒大学出版社，2013.

拉片子是对一部影视作品的精读，在专业学习过程中，为了增强画面编辑意识和提高编辑水平，读者可以选取优秀的影视节目中的核心场面、精彩段落进行有针对性的拉片，从中学习不同的编辑手法。将自己掌握的剪辑原理与技巧与影片中的叙事范例、剪辑手法结合，进一步提升自己的画面编辑技巧。

学习任务总结

蒙太奇是影视剪辑的重要美学理论，从卢米埃尔兄弟到乔治·梅里爱，再到库里肖夫、普多夫金、爱森斯坦，在影视大师们的大量实践中，蒙太奇理论体系不断完善。蒙太奇包含了三个方面：基本结构手段与技巧的总称；影视特有的思维方式；以爱森斯坦为代表的早期苏联电影学派创立的蒙太奇理论。

在影视创作活动中，文字思维主要用于抽象的概念运动，是画面意义的概括；图像思维主要用于形象的行为展示，是内容含义的外化。

影视画面具有以下的表意特征：客观视像的再现；画外意义的延伸，镜头画面不只是画面中看到的表面意义；画面解释的随机性，画面本身不具有完整的意义和明确的内涵，只有通过影视语言思维将相关的画面组接在一起，才能产生真正的意义；画面造型的审美性，画面多重造型元素不仅构成了流动的形式美感，也成为视觉思维和情感阐释的基本载体。

为了进一步建立影视画面思维，大家可以采用解析分镜头脚本、拉片子等方式进行训练。

考核任务单一

任务	影视画面的表意特性如何体现		
完成形式	小组	小组成员	
任务内容	观看北京 2022 年冬奥会申奥宣传片		
成果形式	文字形式		
任务步骤	1. 明确任务 2. 观看北京 2022 年冬奥会申奥宣传片 3. 分析作品中影视画面的表意特性是如何体现的 4. 检查		
过程评价(40%)	1. 完成任务过程中的态度 2. 完成任务过程中的团队合作表现 3. 以小组为单位,每个人都能提出自己的见解 4. 按时上交作业		
成果评价(60%)	1. 分析条理清晰、语言流畅 2. 能够运用所学知识分析作品中的画面表意特性		
完成情况小结			
指导教师评分			
小组互评			
校外导师评分			

考核任务单二

任务	训练影视画面编辑思维	
完成形式	小组	小组成员
任务内容	观看短纪录片《早餐中国》其中一集,选择一个片段拉片,解析成分镜头脚本	
成果形式	分镜头脚本	
任务步骤	1. 明确任务 2. 观看短纪录片《早餐中国》中的一集 3. 反复观看其中一个片段 4. 将选取的片段解析成分镜头脚本 5. 检查	
过程评价(40%)	1. 完成任务过程中的态度 2. 完成任务过程中的团队合作表现 3. 人际沟通与表达能力	
成果评价(60%)	分镜头脚本基本要素齐全,描述准确	
完成情况小结		
指导教师评分		
小组互评		
校外导师评分		

考核任务单三

任务	用一组镜头描述同学间发生的一件小事		
完成形式	个人独立完成	姓名	
任务内容	用10~20个镜头形象化地描述一件小事		
成果形式	分镜头脚本		
任务步骤	1. 明确任务 2. 仔细观察身边的人和事 3. 将事情解析成10~20个镜头 4. 整理成分镜头脚本 5. 检查		
过程评价（40%）	1. 完成任务过程中的态度 2. 观察和思考能力 3. 按时上交作业		
成果评价（60%）	1. 分镜头脚本格式正确 2. 脚本内容齐全、描述准确、语言流畅 3. 叙述语言体现形象思维，内容描述简洁准确		
完成情况小结			
指导教师评分			
学生互评			
校外导师评分			

任务 三

影视剪辑的时空造型

(1) 影视时空思维的特征。
(2) 影视叙事中时间的各种表现方式。
(3) 影视空间的特点、构成及表现形式。
(4) 一种特殊的时空形态——长镜头的时空造型。

任务 1：教师选定一部影视作品中的代表性片段，学生观看后，记录该片段中的时间长度和空间跨度，并分析影视片段中时间和空间的表现方式与现实时空的差别，并把片段解析成段落脚本。

任务 2：观摩中国版的影片《忠犬八公》。在影片中八公和主人建立了深厚的感情，每天都回去火车站接送主人上下班。影片中最催人泪下的片段，就是主人去世后，它依旧不愿割舍这段情感，每天守在车站，年复一年，日复一日。观看这个片段并分析这个段落中是如何表现时间的。

任务 3：模仿库里肖夫的"创造性的地理"。从现有的素材中挑选镜头，重新编辑成一个新的故事，从而加深对影视空间表现的理解。可以由教师准备好几段素材，也可以让学生自己准备几段素材，然后在非线编软件上进行重新组合，选择素材时要注意它们之间的关联性。通过该任务，学生能够更好地掌握影视空间的形态，并学会用镜头语言表达意义。

学习单元一　影视时空思维的特征

　　观看电影短片《猫头鹰湾桥事件》(图 3-1-1),这是一部曾经获得奥斯卡最佳短片奖的影片。影片的故事大意是,在丛林中的一座大桥上,宪兵们押送着一个死刑犯去执行死刑。在桥的中央,宪兵将绳索套在犯人的脖子上,囚犯的面容看起来是平静的,他望着四周,望着桥下的河水,但他的内心是波澜起伏的,闭上眼睛想起了自己的妻子和孩子。伴随着"嘀嗒、嘀嗒"怀表的声音,囚犯从回忆中惊醒,随着长官的一声令下,他被宪兵推了下去。但绳索却断了,犯人落到河水里死里逃生,刚浮出水面,就遭到了追击。他不停地在河水中游泳,顺流而下,闯过险滩,终于摆脱了宪兵的追逐。他游上岸,疯狂地奔跑逃命,穿过茂密的树林,长途跋涉后,来到了家门口。春光明媚,他的妻子一脸笑容地跑过来,张开双臂迎接他,他也奔跑过去和妻子相拥。就在两人刚刚走到一起时,妻子捧着他的脸,突然一声巨大的嘎吱声,镜头切换到了犯人实施绞刑被推下桥的那一瞬间。然后是一个全景画面:犯人悬在桥的半空中吊死了。观众这时才明白,前面那一大段逃亡→追逐→又逃亡→与妻子相见的剧情,都是犯人临死前的心理活动,它在银幕上创造了一个虚幻的时空。宪兵一推,犯人坠落,绞刑结束。原本短短几秒的一个过程,却在银幕被延伸为几十分钟,并且在这一闪念间,镜头带领观众穿越了河流、树林,从实施绞刑的大桥来到了庭院,空间在不停地转换,自由驰骋。

图 3-1-1　电影《猫头鹰湾桥事件》场景

　　在这个电影短片中,我们充分感受到了时空的自由变化,**这种时空高度自由的运动视听形象组合正是影视的魅力所在,也是蒙太奇思维的特点**。不同的艺术形式有着不同的表现时空的方法,如戏剧是在连续的时间和统一的空间中展现象征式的大千世界,正是"三五步行遍天

下,六七人百万雄兵。"如音乐是在连续的时间中展开,在立体声构建的空间中感受,而影视是在二维空间中创造出的三维空间幻觉,不仅能展现现实的时间、空间和运动,还能实现时空的自由组合。

运动的物质只有在时间和空间中才能运动,时间与空间也是影视"运动艺术"的存在形式。电影在早期的发展时期,并没有实现时间的自由支配,相反,时间支配了一切:时间决定了影片的长度,决定了影片的容量,决定了情节发展的范围,甚至预示了作品的结构。直到蒙太奇技巧的出现,电影的时间才被解放,并在剪辑台上形成了属于影视语言的时空艺术。正如蒙太奇学说,从时空关系来看,它侧重的就是时间的调度,通过时间来组织空间。**蒙太奇作为影视艺术的表现形式,根本上就是对现实中真实时空的重构**,这使得影视作品有了无限变化的能量。

一、无限和有限的结合

影视时空的无限是指影视在艺术表现上不受时间与空间的限制,拥有无限伸缩的自由。时间随着空间的伸缩而流动,空间随着时间的延续而变化。在科幻电影中,人们看到了现实中并不存在的空间形态、地域风貌,像《阿凡达》中的潘多拉星球、《哈利·波特》中的霍格沃茨魔法学校,还有《流浪地球》中的"地下城";在穿越电视剧中,人们想象了无数穿越的方式,从外星穿越到地球,从现代穿越到古代,从现在穿越到未来。英国电影理论家林格伦在《论电影艺术》中曾写过这样一段话:"从北极到赤道,从大峡谷到一块钢板上最细腻的裂缝,从一颗子弹'嘘'的一声到一朵花迟缓地成长,从一阵思潮闪现出一张宁静的脸,以至于一个狂人癫狂的呓语,甚至个人的幻想、梦境……空间中的任何一点,只要它在人的理解范围之内都能在电影中获得理解。"影视时空的无限自由赋予了人们大胆想象的空间,上天入地无所不能。

但是,**影视作品又必须在有限的时间和空间内完成叙事**。一集电视剧30~40分钟,一期综艺节目大概1小时,一部电影2~3小时,也就是说任何一部影视作品都不可能无限制地播映,都有一定时间长度的限制。同样,影视空间主要指屏幕空间,其特点是影视运动范围被框定在两条稍长的水平平行线和与之在两端相接的两条稍短的垂直平行线所构成的框架结构内,尽管电影屏幕要比电视屏幕大很多,尤其随着IMAX(image maximum,巨幕)电影的出现,人们可以在更大的屏幕上体验身临其境的视听感受,但无论如何,屏幕空间也是"有限"的,既是一种客观形式,也是观众视觉活动的参照依据,它代表了拍摄者的视野。屏幕的框架结构和平面性共同制约着影视空间的外在形式,决定了空间是被局限在一帧画框和一定的屏幕规格中的。著名的电影摄影师内·阿尔芒曾说过:"我需要这样一个有四个边框的画框,我需要这种限制。在艺术中,没有一种艺术的转换是没有限制的。我认为,画框是一个伟大的发现,两维空间的艺术所表现的并不仅仅是那些所能看到的东西,还有那些未看到的,没有被注意的东西。框架给予人们一种观察世界的方式。"

所以,影视作品实际上是用有限的时空去表现无限的时间长河和广阔空间内的万千事物。物理意义上的时空限制并没有制约影视时空的创作想象,在具体的表现形式上是有限的,但在叙事方式、表现手法上却是无限的。但值得我们注意的是,影视时空的无限要建立在观众基本的影视感知经验基础上,这种时空虽然可以无限扩展、无限想象,但时空的组接必须符合观众的视觉思维习惯和叙事的逻辑。

二、主观与客观的交织

影视创作的时空在重构的过程中融入了强烈的主观性,它体现了导演、编辑的主观意图,即使是在纪实类作品中,观众看到的也是编导想让他看到的内容。比如,在纪录片《圆明园》里,导演把关注点放在了清朝几个皇帝的更迭上,从康熙、雍正到乾隆、嘉庆等,以一个园林的变迁和遭遇,解读了中国文化在近代历史上的这段往事。圆明园遗迹时不时地在片中出现,例如,在残雪融化的隆冬时节里的大水法等。这些遗迹客观上是我们看到的景象,但主观上它又脱离了具体的叙述时空,具有象征意义,它象征着某种历史的创伤,象征着某种屈辱的记忆,客观的呈现与主观的象征交织在一起,触动着观众的内心情感。

再如,开始和大家提到的电影短片《猫头鹰湾桥事件》,在犯人逃跑的过程中,客观上画面的环境在不断变化,但主观上这表现的都是犯人脑海中想象的空间,当他逃离虎口,来到自家门口时,妻子出门迎接。我们在画面中看到的是,他一遍一遍地从远处跑来,仿佛怎么也跑不到妻子的身边,时间仿佛永远停滞在了那一刻,他似乎永远无法靠近妻子(图3-1-2)。这样的剪辑看起来是不符合现实生活中的逻辑的,导演的目的就是营造一种主观的感受,观众在略感疑惑的同时能够和故事的情节相联系,最终明白导演的意图。必须强调的是,梦幻感受的营造,跌宕起伏的悬念,这种主观的表现必须建立在观众客观理解的基础上,建立在符合观众思维线的基础上。

图 3-1-2 《猫头鹰湾桥事件》中"犯人跑向妻子"片段截图

> **小实践**
>
> 学生可以分组练习运用镜头表现出校园生活的一段场景,来理解影视时空是如何体现主观与客观的交织的。

那么,在客观的新闻事件报道中,记者选择从什么视角报道,从什么角度拍摄,拍摄哪些内容,实际上也是一种对客观空间的选择,是一种带着主观意识的创作活动。但是镜头对事件真实的记录,尤其是长镜头的运用对现实时空的连续记录与还原,能够带给观众强烈的真实感与现场感。所以,观众在和编导、记者一起了解新闻事件的时候,主观与客观也是交织在一起的。

三、非连续的连续感

在客观现实世界中,时间是连续的、有序的,是以一种线性流动的方式呈现的,没有起点没有终点。与现实时空相比,**影视时空的另一个特性就是非连续的连续性**。美国当代著名的剪辑师沃尔特·默奇认为:"这是我所做的所有电影工作的准则——不论是剪辑声音还是画面,你要启发观众把你交代的不连贯的信息整合成一个完整的故事。每个人都是不同的,他们会以自己的方式去完成它。但他们这么做的时候,他们能把这一部分重新反映出来,就是最完美的事情。"

在影视作品中,我们所感受到的时空连续体(屏幕时空),从事件时间角度上来看,它们实际上不是实时的,影视时间的呈现方式是非线性的,它是由一个一个片状的时空镜头组接而产生的新的连贯体,而这些片状时空也许是先后顺序,也许是同一时间的,也许是大幅度跳跃的时空。**这些时空通过镜头的分切(非连续性)和分切后的重新组合(新的连续)创造的独特的时空连续体**,在这一过程中,观众通过视听效应在心理上形成了一种连续的幻觉。

例如,在电视剧《长江漂流》第一集中,漂流队员一路经历了艰难困苦,到达源头后,电视片中剪辑了一组抒情的镜头:雪山冰峰、融化的雪水、晶莹的墙……这里的时间是真实的,同时又是隐喻触发的想象内容,是在具体情节近乎真实的时间结构中插入了一个完全不现实的时间层面,脱离连续性轨道而游离出来的时间形态。

四、时间的不稳定性与空间的运动性

与影视空间相比,人们对影视时间的感知是不稳定的。人们的所有感官系统是用来感知空间的,我们可以在影视作品中凭借目测和现场的声音来判断空间的大小和人物、事物的运动状态。但是人们却无法感知时间,不能觉察时间的稳定流程,所以只能借助其他的维度来判断时间,例如,我们常说的"一炷香的工夫""一眨眼的工夫"都是借助其他的维度来衡量时间的。所以,人们对于影视时间的感受极易受到强烈的心理因素的影响和制约。一部精彩的影视作品,人们在津津有味地观看的同时会觉得时间过得很快,反之,一部乏味的影视作品,人们会感觉味同嚼蜡,度日如年,不知不觉睡着了。曾经有心理学家做过一项实验,让人们听一曲他们喜欢的音乐,当问他们感觉时间过去了多久的时候,听歌者们估算的时间总比实际时间短。当我们沉醉于某些事情时就会格外专注,而大脑就把这份关注当成了额外时间。在等待恋人时的一个小时和与恋人相处时的一个小时,在现实的时间概念上是一样的,但等待时肯定觉得时间漫长,相处时又觉得时间短暂,在个体的心理感知层面并不相等。在后续的章节中会详细探讨影视时间的三层含义,也就是画面剪辑如何建立在不稳定的时间感的基础上。

与摄影和绘画艺术相比较,影视屏幕空间最大的特点是运动性。影视空间获得了时间的流程,过去的时间、现在的时间、将来的时间都是以运动的形式,即以进行时态呈现在观众面前的,因此,影视空间是动态的。**影视要在一个"有限"的空间中表现一个无限宽广、绵延相连的三维立体空间,"运动性"即表现对象的运动和摄像机的运动,是最主要的手段**。

五、影视是时空艺术

恩格斯说:"一切存在的基本形式是空间和时间,时间以外的存在像空间以外的存在一样,是非常荒诞的事情。"恩格斯指的是物质世界的存在形式,在哲学领域,空间和时间的依存

关系表达着事物的演化秩序。艺术形象也是一种存在,既是物质的存在,也是精神的存在。影视作品本身就是时间艺术和空间艺术的复合体,是采用空间形式的时间艺术,影视中的时间和空间是相互依存、相辅相成的。

首先,空间影响时间。前面已经提到过,人们往往用空间距离来衡量时间,这种生理特征在影视中得到了充分的利用。在前后镜头的空间距离很接近的情况下,如一个镜头是教室的门,一个镜头是教室里的老师的讲桌,观众会感觉时间的间隔很短,但事实上,这两个镜头可以是相隔很远的时间,两个镜头中的空间局部也可能是毫无关系的。但观众就是有这样一种思维惯性,会对一起出现的事物进行联想,认为彼此之间有密切的关系。

其次,时间影响空间。用时间来衡量空间其实并不准确,我们常说去一个地方要半个小时,但同样的半个小时,每个人行走的速度决定了行走的空间距离是不一样的,如果使用了不同的交通工具,差别就会更大。这种生活习惯使得影视作品中的时间影响了观众对于空间的判断。例如,在影视作品中,观众看到一个人出画,又入画,这个出画入画的时间长短决定了观众对于没有出现在画面中那部分空间的感觉。时间越长,观众感觉空间距离越远;时间越短,观众感觉空间距离越近。所以,这种判断是带有强烈主观性和不确定性的,完全由观众的心理控制。

学习单元二　影视剪辑的时间形态

案例导入

案例 1

观看电影《与安德烈共进晚餐》,影片讲的就是一个演员兼编剧与一个导演在餐桌上讨论各种人生话题,有很强的思辨性。整部影片的放映时间为两个小时,晚餐的时间也基本是两个小时,观众感受到影片中的绝大部分时间仍然是与实际时间同步的。

案例 2

观看纪录片《高三》,在这部纪录片中,导演周浩选择了一所位于福建省龙岩市武平县的高中,记录下了高三(七)班的班主任王锦春和学生们在高考到来之前的生活和学习。周浩曾作过这样一个比喻:好的纪录片是自己长出来的。他在这部电影中大量运用原始真实的镜头记录备战高考的一个班的状态,尽可能保持客观的描述,较为精准地呈现了中国绝大多数学子的生存状态。影片时长 95 分钟,记录的却是高三一年的时光。在这部纪录片中,影视时间与现实时间是不一致的,在整体的叙事结构上压缩了时间,排除了冗长的信息对叙事意义表达的干扰。

案例 3

观看德国电影《罗拉快跑》,这是由汤姆·提克威导演、编剧,由弗兰卡·波坦特、莫里兹·布雷多等主演的犯罪爱情电影。电影讲述了罗拉为解救男友曼尼而改变了人生的时间轴,使命运延伸向了三种不同可能的故事。影片上映后,很多人惊叹:"原来电影还能这么拍!"影片在时空结构上别出心裁地设计了三次循环,在每次循环中的细节,除了开头里罗拉的妈妈,罗拉奔跑过程中遇到的人物命运都发生了变化,而且在循环的同时,罗拉的记忆保持了延续。

案例 4

观看《新闻联播》,分析其时间结构,从时间意义上讲,新闻节目包含了这几种类型。

(1) 对已发生的新闻事件的播报。
(2) 现场新闻事件的连线直播。
(3) 主持人对新闻背景的讲述与连线直播对后续发展的关注。
(4) 节目预告或者天气预报。

通过以上案例的分析，我们可以解读出影视时间的多样性。

一、影视时间的三种形态

匈牙利电影理论家贝拉·巴拉兹把电影的时间分为："首先是放映时间（影片延续时间），其次是剧情的展示时间（影片故事的叙述时间）和观看时间（观众本能地产生的印象的延续时间）。"从观众的角度划分，影视时间存在的三种形态可分为播映时间、叙述时间以及心理时间。

（一）播映时间

播映时间是指单部影片或者电视节目放映的总体时间长度。例如一集电视剧的时长，一部电影的时长，或者一期综艺节目的时长。

虽然影视具有高度自由的时空特征，但它必定受到放映时间和屏幕画框的限制。任何一部影视作品，其放映时间必然是有限的，"故事放映时间的长短与电影技术的改进和人们的生理机制密切相关""放映时间的长短也与电影叙事的需要有关"。一般来说，一部电影的长度在2～3小时，电视单本剧或连续剧每一集的长度在30～40分钟，其他各类型的节目时长设置各不相同，有5分钟左右的电视短片，也有30分钟左右的各类专题节目，还有近4小时的春节联欢晚会。央视新闻在2019年直播70周年国庆特别节目时，连续直播了70小时，但时间依旧是有限的。

播映时间的限制对导演、影视编辑人员安排影片结构情节提出了更高的要求。90分钟的电影结构肯定和每集45分钟的电视连续剧有所不同，和2～3分钟的短视频更是截然不同。电影往往是情节紧凑、不能中断的视听流程；电视剧的情节则必须中断，但新的悬念仍在继续，叙事过程是连续的，吸引观众接着观看。比如曾经火爆的古装喜剧《武林外传》，同名的电视剧和电影尽管在演员上保持了一致，但在故事架构、风格和节奏上是完全不同的。

在电视播映时间中，除了具有电视片本身与电影相同的假定性的情节时间（叙述时间）外，还可能具有主持人点评的时间或称为报道时间。在新闻类、综艺类等电视节目中，主持人的出现使得电视的播映时间还含有报道时间，这是一种二元共生的结构形态。

报道时间被纳入播映时间，实际上是打断了事件叙述的连贯性，因此在后期编辑时，必定要考虑如何在叙事时间中插入报道时间，如何保证两者的连贯性。例如，在综艺节目中，主持人的串场能够使原本零碎的信息片段有机组合在一起，但如果在编辑过程中，主持人的报道时间出现得太频繁和随意，就有可能会打破叙事的连贯性，变得支离破碎。

（二）叙述时间

叙述时间是一种创造出来的艺术化的时间形态，也就是我们常说的蒙太奇时间。叙述时间是一种"虚假的时间"，它是在影视作品叙事中构筑的时间，是对现实时间的加工重塑。现实时间都是线性、连续向前的，但这样的时间状态不可能也没有必要被完整地照搬到屏幕上。例如，我们描述一个同学起床去教室，就完全没有必要把他起床、去食堂吃饭的每个环节、场景，去教室的行走过程完整地拍摄下来。屏幕叙述时间只是模拟人的视听感知经验，将片段的时

间重新构成一个视觉或者想象中连续的时间,这个时间既可以表现无限的时间长河,也可以呈现时间的造型意义。例如,电影《我和我的祖国》时间跨度70年,从1949年开国大典上五星红旗的冉冉升起,到1964年第一颗原子弹的爆炸成功,再到1984年的奥运会女排夺冠……影片以一个个与共和国相关的普通人的小故事呈现了祖国70年来的发展与变化。

> **职业素养**
>
> 《我和我的祖国》以小单元的结构形式,讲述了中华人民共和国成立70年间普通百姓与共和国息息相关的故事。这里有为开国大典顺利升起国旗而破解难题"惊心动魄"的故事,有为原子弹研发的"国家大爱"而舍小爱"感人肺腑"的故事,还有女排夺冠、香港回归、北京夏季奥运会、神舟十一号飞船返回、阅兵式护航等值得铭记、值得回忆的荣耀时刻。每一个故事都让人亲临现场般地经历了祖国逐渐强大、繁荣的过程,为自己是中国人感到骄傲、自豪。

再如,美国导演库布里克1968年导演的影片《2001——太空漫游》,时间跨度是从原始人到21世纪初的一段漫长的人类历史。其中,随着猿人抛出手中的兽骨,骨头在空中慢慢翻转,进入浩瀚的太空……当它回落时,镜头直接跳到绕地球轨道而行的太空站,两个镜头的落幅和起幅交接中,时间跨越了数百万年(图3-2-1)。

图3-2-1　电影《2001——太空漫游》剧照

可以看出,影视作品中的物理时间和情节时间往往是不一致的,但因为人们对于时间的感知本身就有不确定性,所以并不会产生时间感觉上的错乱。因此,心理时间在影视中的地位就显得尤为突出。

(三) 心理时间

心理时间是指播映时间和叙述时间综合作用在观众心理造成的独特的时间感,是一种主观的时间形态。现实生活中,人们对于时间的感觉就受主观影响比较大,喜欢的人分开一天就觉得时间太漫长了,"一日不见,如隔三秋",我们在热烈谈论时,感觉时间飞逝。同样,观众对于题材的兴趣、关注程度、影片风格等多重因素都会影响到观众对叙述时间的心理感受。不同的镜头组接方式、不同的声画配合也会带给观众截然不同的心理感受。

鲁道夫·阿恩海姆在《艺术与知觉》一书中指出:"在我们的经验中,一个物体和一件事件之间的区别不在于对时间有没有知觉,而是我们能否亲眼看到一种有条理清楚的次序,即各个阶段能否按一定意义在一个连续的次序中先后相继。"也就是说,**时间的感受与叙事条理密切相关**,影视编辑在处理镜头、段落时,只有考虑到观众的心理时间,才能把握好叙述节奏。一部影片的节奏感正是产生在这个由物理时间和情节时间所形成的观赏心理时间的系统之中的。尤其对于初学者而言,由于自己对镜头都了如指掌,在剪辑时往往会将节奏处理得比较紧凑,或者不舍得剪镜头而造成堆砌,观众看起来感觉叙事拖沓。

受播出方式和收看方式的影响，电视在时间的特性上比电影更为复杂。除了具备相同的蒙太奇叙述时间外，还具有播出与收看时间上的直接性、连续性，也就是说，电视还拥有电影所没有的时间流形态，电视的播出时间可以是24小时日复一日的。

所谓直接性，是指电视拥有直播信息的时间，使得影像具有现场感、同步性，这是电视作为大众传播媒介的根本的结构性特点。在纪实类作品中，观众更乐意从合乎现实发展逻辑和现实时间流中感知事件，体会人物行为与情感。另外，电视可以同步跟踪记录现实发展的时间，电视中的人物、事件与观众生活平行发展，因此，**在纪实叙事时，要减少闪回、联想等技巧性的时间叙述方式**，尽可能保持真实时间幻觉。

所谓连续性，是指电视从纵向上可以**24小时连续播出各类节目，从横向上可以日复一日定时定点播出某一节目**，如电视连续剧、系列专题片等。这种连续性使得剧集在相对松散时间内做到绵延不断地流动叙事，所以每一集间断时叙事的开放性与延续性必须考虑全面。法国作家罗兰·巴特曾说过："每个重要的时间都有若干可能的结果，读者或观众始终处于一种悬念和期待的状态，不知道下文如何。"因此，每一集设置叙事悬念或安排开放性结局正是电视连续剧和系列片吸引观众不断收看的重要技巧。编辑在结构作品时应该考虑到总体连续片段间隔的播出方式对保持叙事连贯性和吸引力的影响。

> **小实践**
>
> 分小组谈论播映时间、叙述时间和心理时间之间的关系。

二、影视叙述时间的表现技巧

影视作品的叙述时间与现实时间最本质的区别在于：前者打破了后者固有的不可更改的连续性，形成了非连续的连续感。

举一个简单的剪辑案例。

镜头1：一个孩子在沙滩上玩沙子。

镜头2：妈妈在叫他回家。

镜头3：妈妈带着孩子走在路上的背影。

对于这样的镜头组合，观众会认为时间是连贯的，但实际上，这组镜头已经进行了时间的重组，孩子玩沙子全过程被压缩了，孩子收拾好东西跑到妈妈身边的过程也被省略了。在银幕的时空变化中，镜头的每一次切换，就是画面空间的一次变化，每次变化都把观众直接带到新的位置，而不是实际生活中到达那里所需的实际时间，在剪辑中保留的过程或运动能够让观众感到视听连贯，那么时间看起来也是连贯的。

当我们把镜头1和镜头2重复剪辑2~3次，就会变成这样。

镜头1：一个孩子在沙滩上玩沙子。

镜头2：妈妈在叫他回家。

镜头3：这个孩子在沙滩上玩沙子。

镜头4：妈妈在叫他回家。

镜头5：这个孩子在沙滩上玩沙子。

镜头6：妈妈在叫他回家。

镜头7：妈妈带着孩子走在路上的背影。

即使在保持总体时间长度不变的情况下,观众的心理时间也会被延长,观众会认为妈妈叫了孩子很多次,孩子在拖延时间。观众的视听感知经验会自动把时间片段拼接在一起,以现实的时间长度来衡量心理时间。

所以,在现实生活中,无形的永远流动的并且是不可控制的时间,在影视作品中可以通过蒙太奇手法呈现出复杂多变的时间形态。

(一)时间的延长

影视作品中,**时间的延长是指通过对前期拍摄素材的整合,将几秒、几十秒或者几分钟发生的行为事件加以扩展,形成一种宏观立体式的时间模式**。延长时间的目的是完整立体地展现事件,或者通过不同的视角将一个事件交代给观众,而观众往往感觉不到时间的延伸,因为延长本身就是一种审美体验或者是审美教育的一部分,而恰恰这个详细的过程是需要通过延长来表现的。例如在电影《唐山大地震》中的地震片段,在现实生活中7.8级的强震只持续了23秒,但是在银幕上,导演却用了近4分钟展示了地震爆发时的灾难场面,在影视特技的渲染下,墙体开裂,地动山摇,纷纷逃跑的群众,影片主人公的惊恐,展示了人们在灾难中的各种状态,正是在这样的"时间的放大"中,地震的细节被还原,影像的冲击力在时间线上得到积累,让观众更深层次地体会到灾难与悲伤。

一般情况下,时空的延续和扩展主要用于在特定情境下表现人物情绪、渲染某种气氛和强化叙事主题。比如,在足球比赛转播中,对于精彩的进球,往往会以慢镜头回放的方式将整个时间过程延长,让观众充分领略足球运动的魅力和足球运动员的超凡技巧。利用蒙太奇和特技技术都能实现延长时间的目的,我们主要探讨以下几种常用技巧。

1. 穿插镜头

穿插镜头对于延长时间来说主要的作用体现在两方面:一方面是丰富画面内容信息,以达到烘托气氛渲染情绪的效果;另一方面是穿插心理活动来延长时间。

例如电影《一个人的奥林匹克》,这部电影讲述的是中国奥运第一人刘长春历经千难万险,远赴美国,代表4亿中国人站在100米起跑线上的故事(图3-2-2)。为了这一刻,刘长春拒绝代表日本扶植的伪满洲国参加第十届洛杉矶奥运会,含泪告别妻儿,逃出日寇占领的大连,躲避关东军的一路追杀,通过张学良将军的资助,经过海上漂泊23天,单刀赴会,站在了美国洛杉矶万人体育场上,向世界表达了一个民族不甘落后和屈辱的坚强意志。当年刘长春的比赛成绩是10秒9,但影片中从16分55秒准备起跑到18分2秒刘长春过线共有1分多钟的时间,在运动员奔跑的镜头中不断穿插了观众以及教练的镜头,营造了紧张的氛围。

图3-2-2 电影《一个人的奥林匹克》镜头片段截图

而影片最后,刘长春再次突破苦难站在200米预赛的跑道上时,内心更是百感交集,所以在人物的脸部近景镜头之后,叠化插入了他过往的种种快乐与艰辛、痛苦与磨难的场景,再叠化回到比赛现场。这种插入镜头的方式常用于表现人物的内心活动,让观众也能深深地体会到刘长春此时此刻内心情感的涌动,他代表的不是自己,而是整个民族的希望和期许。这种艺术上的"真实时间"在影片作品中不留痕迹地表现出来,增强了观众的观影体验。

> **职业素养**
>
> 《一个人的奥林匹克》首次以电影的方式讲述刘长春的故事,国际奥委会主席罗格为影片题写了英文片名。影片出品人陆绮华说:"这部影片体现了中国人逆境中不屈不挠的民族精神,也体现了参与、拼搏、奋斗的奥林匹克精神。希望这部影片能让更多人了解奥运会的意义、参与奥运盛事并感受奥运会带来的喜悦。有了大家的积极参与和支持,就能把1932年一个人的奥林匹克变成今天13亿人的奥林匹克。"

2. 平行蒙太奇

平行蒙太奇是叙事蒙太奇的一种常用手法,如《唐山大地震》中地震时孩子被困屋中和父母逃生的场景,电影《流浪地球》中最后刘培强决定牺牲自己时与地球上刘启等人艰难决定的场景,都使用了平行蒙太奇剪辑的手法来延长剧情核心情节的时间。这种延长时间的技巧可以使观众更为深刻地体会到电影所要传达的情感与思想。

3. 反复切换

反复切换是指将从不同角度、不同视点拍摄的同一场景或环境内的镜头反复切换,从而达到通过延长时间渲染主题或情绪的目的。较早运用这种手法的就是爱森斯坦导演的《战舰波将金号》中的"敖德萨阶梯"的经典案例,沙皇军队屠杀逃命的平民,本来这个时间并不长,但是影片用了8分钟来表现屠杀者与反抗者之间的强烈对抗。影片将沙皇士兵持枪走下台阶和手无寸铁惊慌逃命的平民镜头进行反复切换,中间还穿插了被踩踏的孩子、悲愤的母亲、滑落的婴儿车等细节镜头,使得整个场面显得更加惊心动魄。

又如,电影《我的父亲母亲》中,父亲第一次去母亲家吃饭的场景描写(图3-2-3)。母亲站在门口迎接父亲,镜头在两个人物之间反复切换,伴随着景别的不断推进,观众看到了两个人越走越近,也感受到了这两个年轻人的心越来越靠近。

4. 慢镜头

慢镜头是改变现实运动形态的技术方法,运用剪辑台特技或者电影升格摄影的方式实现。慢镜头可以使银幕上的运动放缓,带给观众特殊的观看体验和心理感受,由于其在表现韵律感、情绪性方面的直接魅力,已成为影视艺术中常用的表现技巧。

追本溯源,慢镜头的根本作用是延长实际运动过程,延长动作的整体时间。瞬间变化被延展放大,主体动作因此被强调突出,所以,慢镜头也被称为时间上的特写。这种时间上的"特写"与故事叙事结合在一起时,能够创造出深邃的艺术意境。慢镜头的效果体现在以下几方面。

(1) 慢镜头可以清晰地展现瞬间或重点动作的过程,展现许多肉眼难以看清的高速运动,延长动作时间,让观众可以仔细观看或体会动作细节。这种方式在影视作品中有大量的体现。例如,电影《黑客帝国》中最经典、令人惊叹的"子弹时间",高速运动的子弹在慢镜头下,与基努里维斯帅气躲避的动作共同演绎了一个令人震惊的场面(图3-2-4),这个经典的慢镜头方式被后来的众多电影模仿。

图 3-2-3　电影《我的父亲母亲》镜头片段截图

图 3-2-4　电影《黑客帝国》的"子弹时间"剧照

（2）**慢镜头可以突出动作形态，体现优美的动感效果**。慢镜头可以让动作优美的线条和运动固有的韵律以慢节奏突出出来。例如，花样滑冰比赛经常会以慢镜头回放的方式展示运动员优美的旋转动作。我们经常在影视作品中看到武打动作的慢镜头，一招一式、一刀一剑表现出动作的优美，引起观众的兴趣和注意力，还可以与特写镜头配合，使画面的压迫性叠加，让观众能够聚精会神地观看。在某款啤酒广告中，慢镜头充分展现了啤酒激起气泡的动感之美，让人从视觉上感受到了味蕾的绽放，自然对啤酒产生了好感和购买欲望（图 3-2-5）。

图 3-2-5　某啤酒广告的慢镜头截图

（3）慢镜头将动作过程放缓，使影视画面具有"可见"的感情长度，成为渲染情绪最便利、最有效的手段。纪录片《含泪活着》是导演张丽玲的经典之作，影片讲述了主人公丁尚彪35岁时离开妻子和女儿从上海到日本留学，一家三口的命运也由此发生改变的故事。其中有一个情节，是丁尚彪送妻子去美国与女儿团聚，夫妻两人已经13年没有见过面了，但内心都明白彼此为这个家庭做出的牺牲。所以，当重逢那一刻来临时，任何语言都是苍白的，妻子拎着行李走出地铁列车的时候，时间仿佛凝结了，镜头用极慢的方式展现着重逢的场景，带给观众的感受就是，这一刻太美好了，希望时间能就此停留。慢镜头创造的心理节奏的变化，让观众产生了强烈的情感共鸣。

（4）慢镜头可以造成动作形象的飘逸感，具有"超现实的效果"，有利于表达回忆、想象、情绪舒缓、虚幻或浪漫。

在电影《我的父亲母亲》中，对于父母的浪漫爱情也是用慢镜头来强化的。例如，母亲爱慕父亲，每天在学校附近徘徊，聆听着教室里传来的父亲教书的声音。母亲缓缓地走着（慢镜头），与树木的色彩变化相映衬，父亲的教书声萦绕于耳，整个场景色彩明丽，充满了浪漫唯美的气息。

慢镜头的处理写意性强，着眼于情绪的渲染、戏剧心理的表现以及象征意义的强化。但需要注意的是，慢镜头也不可滥用，比如，现在有些古装剧频繁地在武打动作中使用慢镜头，反而破坏了动作的流畅性和整体性，引起观众的反感。情绪高潮的产生要依托于内在的叙事要求和铺陈，慢镜头只是外在形式的表现，只有形式与内容统一才能真正产生动人的魅力。

> **小实践**
>
> 教师可给定一段素材，让学生练习剪辑如何实现时间的延长，或给定一段影视片段，让学生分析其中时间延长的剪辑技巧。

（二）时间的压缩

压缩是影视处理时间最基础的方式，我们看到的几乎所有影视作品整体叙事上都是对现实时间的压缩。一部影片可以将几小时、几十年甚至上万年的时间压缩在十几分钟或者几分钟、几秒以内，一集电视剧也可以横跨数十年的时间。纪录片《老头》，用三年时间记录了北京青塔小区一些老人的生活，素材有200多小时，但成片只有94分钟；我们经常在电视剧中看到这样的字幕"十年以后……"；体育节目也可以用几分钟来展现篮球比赛十几年来的精彩进球；即使是一个动作，影视屏幕上也会省略不必要的部分，组接高潮点来紧凑节奏。

在卢米埃尔兄弟最早期的电影中，银幕时间等同于现实时间，镜头分切技巧的出现，形成了蒙太奇艺术的时间省略。在今天的影视作品中，时间的压缩对剪辑起着至关重要的作用。例如，在电影《诺丁山》中，男主角在与女主角分手后形单影只地、带着失望走过了一条街，导演用长镜头的手法，将整条街的布景用阴晴雨雪、路人的装扮等来表现春夏秋冬四季，同时引人注意的巧妙设计是长镜头的起幅有一位怀孕的女士，落幅这位女士已经抱着小宝贝了，以此来表现时间已经不知不觉地过去了一年多（图3-2-6）。时间的延伸不仅是剪辑技巧，更是导演的思想表达。

那么，我们常用的时间压缩的技巧有哪些呢？

1. 片段省略

对运动过程而言，最适用的时间省略方法就是保留对主题有用的片段或者是动作和运动

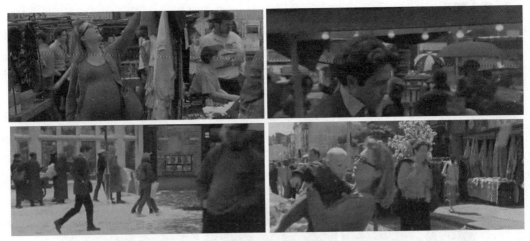

图 3-2-6　电影《诺丁山》中时间压缩的长镜头截图

过程中的关键的有代表性的部分,将它们按照原有时间序列连接在一起,省略无关紧要的、多余的部分,从而达到精练而清楚叙事的目的。

例如,在羊毛织品的广告(图 3-2-7)中,为了展现羊毛织品保暖、透气性好的特性,广告设置了几个场景,在每个场景中,随着一个"响指"的动作,羊身上的羊毛都变成了衣服,显然,从羊毛被剪下来、纺成线、织成布,再制成衣服的过程被完全省略,这样能够更突显广告的核心要素。而观众通过镜头间的呼应关系,会自动补齐被省略的过程,建立起羊毛变成衣服的过程认知。

图 3-2-7　羊毛织品广告中的"片段省略"剪辑截图

2. 插入镜头

在表现时间的省略上,空间的位移是重要标志,因为时间是抽象的,它只有在空间的变化中才能被感受。所以,一种常用的时间省略技巧是,在一个运动过程中,插入各相关镜头,以插入镜头代替被省略的时间间隔,插入镜头代表的时间长度与镜头的实际时间完全不等同,这是一种主观猜测的时间感受,其长短可以根据上下动作的连贯效果来决定。

例如,在《天堂电影院》中,艾佛特来到新建的天堂电影院看望多多,给他讲述人生的道理。以艾佛特的手遮挡多多的脸部特写为标志,多多完成从儿童到少年的时间跨越,艾佛特也变成白发苍苍的老者。在这中间就插入了艾佛特说话的脸部近景镜头,和手部特写一起完成了时间的大跨度省略(图3-2-8)。

图 3-2-8　电影《天堂电影院》的"插入镜头"剪辑截图

再如,某人在家中收拾房间,并且准备稍后去机场。剪辑时,他去机场的漫长过程就没有必要展示了。那么在收拾房间和走进机场的镜头中间,插入一个大街上川流不息的车流,或者插入一个机场熙熙攘攘的镜头,就可以通过空间的变化来省略路上的时间,观众也不会感觉到时间变化得不自然。

3. 借物暗示

所谓借物暗示,是指利用某种能够暗示时间变化的物象来体现时间的省略。 与前面时间压缩的情况不同,借物暗示更多的是强调一种明确的时间省略的效果以及蕴藏其中的情绪表达。如时钟指针的走动,书页的翻动,蜡烛的燃尽,树叶的色彩变化,太阳的位置变化,等等,这些能够直接代表时间概念的物象在影视作品中常用来表现明确的时间流逝。

例如,在影片《辛德勒的名单》的开篇中,一家犹太人围着点燃的蜡烛做祷告,随着镜头的切换,我们可以看到蜡烛燃烧得越来越短,这显然代表了时间的流逝。蜡烛最后燃尽,画面也由彩色转成了黑白色,暗示了时间由现在回到了过去,开始了这段沉重的故事讲述过程(图3-2-9)。

还有一种更为含蓄的表达时间流逝的手法,其表现方式和效果类似于唐代诗人刘希夷的诗句:"年年岁岁花相似,岁岁年年人不同。"年年岁岁繁花依旧,岁岁年年看花之人却不同了,事物的本质随着岁月的流逝而改变,这种物是人非的对比在表现出岁月变迁的同时,以反差来突出深层次的寓意或情绪。

在影视创作中,利用镜头内某种元素的相似与蜕变来折射岁月变迁和渲染情绪意境,同样是有效而动人的方式。例如,影片《公民凯恩》中有一段表现凯恩与妻子感情破裂的段落,在现实生活中夫妻感情破裂是一个漫长变化的过程,但是影片中只用了6个镜头片段就艺术再现了这一细腻的情感变化(图3-2-10)。

任务三　影视剪辑的时空造型　67

图 3-2-9　电影《辛德勒的名单》的开篇镜头截图

片段1：夫妻俩在饭厅里亲热地吃饭，坐得很近，有说有笑

片段2：妻子和丈夫在饭桌上讨论，两人的表情还是温和的

片段3：妻子和丈夫在饭桌上激烈讨论，甚至有些剑拔弩张

片段4、片段5：夫妻两人饭桌上的语言越来越少

片段6：夫妻俩互不理睬，各自看着报纸，两人坐在桌子的两端

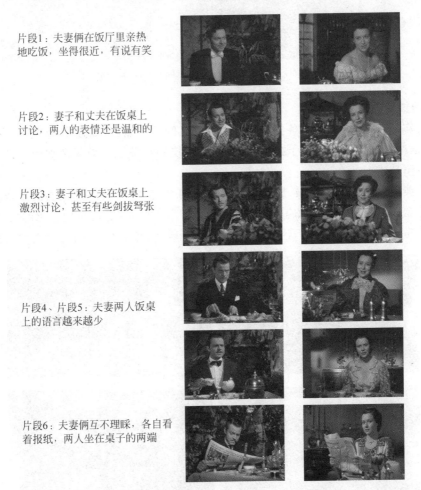

图 3-2-10　电影《公民凯恩》的"婚变"镜头分析

同一个餐厅，不同的室内陈设、人物的服装和表情，逐渐变化的说话语气、语调以及夫妻两人的空间距离，所有的细节设置让观众在短短的 6 个镜头片段中就充分体会到了凯恩夫妻之间复杂的情感变化。

在影片《心花路放》中也有类似的时间压缩手法。康小雨与耿浩相识后，两人在留言墙签名后离去。镜头一直停留在客栈的这个角落，随着背景音乐《命运交错》的响起，镜头里的家具摆设开始变化，窗外的景色也随之呈现了四季的交替。留言墙上的名字越来越多，不断围绕在康小雨和耿浩的名字旁边，几年的时间被压缩在了几十秒的镜头里，不禁让人慨叹岁月无情与人们情感的更迭变化（图 3-2-11）。

图 3-2-11　电影《心花路放》的"时间压缩"剪辑截图

4. 辅助性剪辑技术

在影视作品中，还可以通过各类剪辑技术实现时间的压缩，比如叠化、快镜头、声音提前进入等，由于这些技巧主要是利用了技术因素，包括特技和特殊视听效果的剪辑技巧，所以统称为辅助性剪辑技术。

叠化是典型的时间压缩特技，它可以通过前后两个镜头，或者多个镜头的重叠，给人以时间转换的感觉。例如，纪录片《故宫》第三集"礼仪天下"的开始部分就运用叠化的技巧将东华门四季的景象进行了相似性的剪辑，让观众在 4 个镜头里就感受到了故宫的岁月沧桑（图 3-2-12）。

图 3-2-12　纪录片《故宫》的"叠化"剪辑截图

> **职业素养**
>
> 关于故宫的影像记录有很多,关于它的影视作品也有很多。博物馆是人类尊重历史、珍视艺术和崇尚科学的产物,20世纪80年代开始,全球进入"博物馆繁荣"时代,"社会服务"成为其根本宗旨。从此,博物馆的社会服务功能除了征集文化遗产,保护、传承物质文化遗产外,还能有力地促进社会和谐稳定,支持地方经济文化建设。尤其近年来,参照先进国家博物馆的经验,我国的博物馆通过深入挖掘及有效利用馆藏资源开发文创产品,让文创产业在弘扬与发展中华优秀传统文化、实现博物馆社会教育、公共服务功能有效延伸的同时,让文化走下神坛,融入百姓的生活中。
>
> 故宫博物院不断创新的数字化传播形式,将宫廷文化和书画作品通过日历、游戏等方式发布,提升了用户的兴趣和使用感受,对于文化的传播和展示都是很好的推动方式。

再如,2014年央视纪录频道精心打造了4集高清纪录片《牡丹》,以牡丹和中国文化作为大背景,把写实的牡丹写意化,把具象的牡丹抽象到百姓的日常生活和人物中,讲述这朵"国民之花"充满传奇色彩的前世今生。作品中有很多牡丹绽放时的延时摄影镜头,观众可以充分领略到那一片片花瓣绽放时的惊艳,甚至可以听到生命的呼唤,更能体会到刘禹锡《赏牡丹》一诗中"唯有牡丹真国色,花开时节动京城。"的真谛所在(图3-2-13)。

图3-2-13　纪录片《牡丹》中的"延时摄影"镜头截图

与时间延长时的慢镜头剪辑一样,快镜头的技巧可以用于时间压缩。**镜头加速表现时间的目的着重于强调节奏与情绪,是外在节奏或心理节奏的外化形态。**镜头的加速可以用来展现快节奏、喜剧效果或者一种象征意义。例如,在电影《天使爱美丽》中,艾米莉剪贴信件的片段就用了快镜头剪辑,既省略了时间,又着重强调节奏和情绪,让大家感受到了女主角的古怪精灵。

声音的提前进入也是常用的时间压缩手法,它利用声音的连贯性,引导观众关注新的空间,而忽略其中被省略的时空。例如:

镜头1——宿舍里女生在化妆,不久传来了毕业晚会现场同学们的欢呼声。

镜头2——毕业晚会现场,舞台上正在进行精彩的演出。

镜头1和镜头2是两个独立的空间，但是由于声音的提前介入，观众看着宿舍的镜头，但是听到了毕业晚会会场的欢呼声，会自然地形成联想，也会迫不及待地想知道发生了什么，镜头2很好地满足了这一愿望。**声音的提前或延迟（原理类似）均可以实现空间的大幅度跳跃和时间的大幅度省略。**

（三）时间停滞

时间停滞也称为时间冻结，是利用特技让时间暂时静止的一种屏幕时间表达手法，一般用以展示特殊的表达需求或人物特定的心理状态，这是一种主观化的时间形态。

在影视作品中，时间停滞常用的剪辑方法是画面的定格，也称静帧。在一些暗访类的新闻节目中，由于偷拍方式拍摄的画面质量不高，会存在影像不清晰、镜头晃动、构图不合理、镜头时间过短等问题，但内容又是报道必需的，因此，在后期剪辑时，会采取定格的方式来修补镜头质量问题，保证新闻信息容量。

有时，定格技巧在前面叙事的铺垫下还能产生更富有视听冲击力和动人心弦的效果。在纪录片《普通法西斯》的开始段落，创作者试图表达一个观点：人都有生而为人的权利，无论是日耳曼人，还是斯拉夫人，抑或犹太人。因此，创作者将一组儿童画《我的妈妈最漂亮》、在大街上悠闲漫步的母子实拍镜头以及法西斯屠杀犹太母亲和孩子的照片对列剪辑在一起，当镜头中出现大街上一位母亲弯腰抱起孩子时，镜头突然定格，然后切换成另一幅照片——法西斯正在枪杀以同样姿态拥抱着的母子俩，随着一声枪响，镜头急推至照片中母子近景，所有音频都戛然而止，瞬间的寂静仿佛凝固了时间，带领观众又回到了大屠杀的时刻。接着，剪辑的一个抬手整理发梢的小女孩镜头也突然被定格成照片，与后一幅被杀害的儿童照片剪辑在一起，照片中的孩子同样是用手遮住额头。这样的定格剪辑强调了生者和死者之间的相似关联性，并形成了对比蒙太奇，产生了强烈的震撼力，尤其是声音的突然静止，加剧了时间停滞的感受。

来自阿姆斯特丹的 Stink Digital 公司曾拍摄过一支名为 *Carousel* 的广告，广告的灵感显然来自克里斯托夫·诺兰的电影《蝙蝠侠前传2：黑暗骑士》，故事聚焦于一群戴着小丑面具的暴徒袭击医院，并和警察发生了激烈枪战的场面。整个广告导演亚当·伯格采用了一镜到底、360°全景冻结的定格效果。

时间暂停在枪战发生的一瞬间——子弹飘浮在空中，枪火凝聚在枪口，碎裂的玻璃停止在四分五裂一刻，这一瞬间绝对是令人震撼的，而且广告的首尾镜头还实现了相互呼应。但这支广告最大的特色还是在于和观众的"互动"，这是飞利浦公司推进电视市场的新技术，点击进入官网观看广告，你可以手动控制画面，掌握速度，进行多角度观看——广告的名字 *Carousel* 就取自旋转木马之意。

时间停滞是主观化的一种人物心态的流露，与现实时间永远流动向前相比，突然的静止起到了强调的作用，但还必须依附于叙事内容、叙事节奏才能产生戏剧性的效果。

（四）时间倒转

时间倒转是指与现实的时间顺序完全相反的时间状态，是一种反现实、反物理的形态显现。爱森斯坦在《十月》中就用过这种技巧：当克伦斯基上台后，一座已被推倒的沙皇塑像又重新自动复位，象征着复辟。

时间倒转大多用于幻想类或抒情类题材的作品中，可以用来表达一种重回过去、重新来过的美好愿望。例如迈克尔·杰克逊为世界环保创作的 *Earth Song* 的 MV，开始讲述了自然界被破坏：森林被乱砍滥伐，动物被猎杀，人们的美好家园被战争摧毁……世界处在绝望与痛苦

中,随着一阵飓风袭来,戏剧性的一幕出现了,树木恢复,大象重生,坦克退出城市,战争中死亡的人们也重新苏醒……这就是时间倒转的呈现,当然这里是为了表达人们内心美好的愿望,也在提醒人们要爱护我们赖以生存的家园,影片中的时间可以倒转,但现实的时间是无法实现的。这首歌曲也是迈克尔·杰克逊的作品中备受推崇和认可的经典之作。

时间倒转还会与故事内容结合在一起来完成影片叙事,例如,影片《大话西游》中,至尊宝利用月光宝盒一次次将时间倒转,去探寻白晶晶的真正死因。还有同名小说改编的电视剧《开端》,主人公肖鹤云、李诗情"死而复生",在不断的时间循环中共同努力阻止爆炸,并拨开层层迷雾,找出事情真相。

(五) 由现在追溯过去

这是影视叙事结构中常用的方法,**既可以从现在讲述过去发生的故事,也可以把时间退回去,讲述现在故事中未向观众展现过的事情,还可以用来复述曾经展示过的故事**。例如,经典影片《泰坦尼克号》就是带领观众随着年迈的露丝的回忆,回到了过去,重温了那段凄美的爱情故事。影片《落水狗》讲述了五个并不相识的人组成的团伙,在抢劫珠宝店时发现有内线遭遇伏击开始,追溯事情的缘由,最后真相大白,才发现有一个是卧底的警察。这种追溯式的结构可以让观众疑窦丛生,悬念迭起,紧紧引导着观众跟随着影片的进展而思考,增加了故事的神秘感、紧张感和戏剧张力。

再如,历史题材的纪录片《敦煌》,通过描述 10 个人物的命运故事,展示了敦煌 1000 多年的历史和生活。片中无论是情景再现还是主人公的讲述,都是典型的以现在的视野回顾过往的表现手法。

在电视节目中也经常会有这样的处理。比如,介绍一个新闻人物或新闻事件时,穿插介绍一些过去的背景资料让观众更全面地了解事件的来龙去脉,或者在法制类的节目中,先呈现结果,再沿着线索剥洋葱式地层层深入,还原事件原貌。

(六) 对未来的悬想

影视时间的高度自由就在于还可以根据剧情需要呈现未来的真实场景,不仅可以是想象、预言,也可以是即将发生或可能发生的事情。**这种时间是双重式的幻想,一是对事件本身的一种未来猜测,二是经过创作者再创造的未来构想。**

众多的科幻影片都展现了人们对未来的无限猜想,例如,影片《星际穿越》讲述了一队探险家利用他们针对虫洞的新发现,超越人类对于太空旅行的极限,从而开始在广袤的宇宙中进行星际航行的故事。类似的影片还有国产科幻电影《流浪地球》,故事设定在了 2075 年,讲述了太阳即将毁灭,人类原有的生存环境已被严重破坏,面对绝境,人类开启"流浪地球"计划,试图带着地球一起逃离太阳系,寻找人类新家园。

不仅是虚构故事片,在纪录片中也不乏对未来预测幻想的题材,比如《未来空军揭秘》《未来的地球》等,通过现代生存状态,推演未来的发展趋势,当然,在纪录片中会更严谨地遵循科学验证和实地考察,而非凭空想象。

(七) 无序时间

近年来,在科幻题材的影视作品中涌现出了一批"穿越"作品,即随意打破时间顺序进行穿越,形成了银幕中的无序时间。例如,电影《时间旅行者的妻子》的男主角亨利自小患慢性时间错位症,每次发病都会赤身裸体穿越时空。还有影片《时光机器》是时空穿越片中不可不提的佳作,主人公是生活在 1895 年的一位狂热的科学爱好者,他为了挽救横死的未婚妻,便研制出

时光机,并乘着时空穿梭机到达2005年的纽约,还到达了2007年以及更久远的2701年。

电视剧作品中的穿越剧也是赚足了"眼球"。2001年的《寻秦记》,讲述了项少龙带领观众穿越时空回到2000多年前的战国时代寻找秦始皇的故事,主演古天乐则凭借该剧第二次获得万千星辉颁奖典礼最佳男主角奖。

随着网络文学的兴盛,网络受众在享受快餐式、即时式的文学消遣的同时,超高的"点击率"也催生了一批穿越时空的影视作品。像《宫锁心玉》《步步惊心》,再到《一闪一闪亮星星》《天才基本法》等,都带来了较火爆的收视高潮。

随着影视技术的变革和艺术创作理念的发展,影视的时间结构也在向多层面拓展,屏幕的时间概念不再只有天文学的意义,还具有某种超越具体时间的哲学意义。

小贴士

对于"穿越剧"火爆的思考

2011年前后,穿越剧成为中国电视荧屏上最引人注目的一种电视剧类型,虽然主管部门和专家学者们对此类型剧评价不高,但却受到了广大观众的热烈追捧,从2010年年初的《神话》,到2011年的《宫锁心玉》《步步惊心》,都获得了非常高的收视率。当然,穿越剧之所以能够获得观众的热爱,一个很重要的原因就在于它叙事视角的选择——内聚焦叙事。无论是"清穿"还是"明穿",也无论是"男穿"还是"女穿",穿越剧都将叙事视角集中在穿越者身上,让观众跟随着穿越者,通过他的眼睛去发现、观察、分析、思考,同他一起经历酸甜苦辣、爱恨情仇,陪他一起哭、一起笑,从而有效地建构起了观众对穿越者,也就是主人公的认同……

……穿越剧之所以吸引人,主要原因就在于,观众在现实生活中的种种缺失和不足,在穿越剧中都能够得到满足和补偿。林和生也认为:"年轻人在面临社会竞争压力时,难免会产生回避心理,通过在小说中转换角色来获得情绪的释放,满足内心无法实现的期待。"因此,对于面临着职场和情场双重压力的人们来说,穿越剧发挥了社会抚慰作用,它能让人们在剧中得到一种想象性的快感满足,从而宣泄了情绪,逃避了现实社会的压力,给予他们一处暂时的、精神上的避风港。但是,穿越剧也具有一些负面效果,过于沉醉在幻想的世界中,会让人满足于现状,缺失质疑现实、批判现实的勇气。同时,一些穿越剧胡编乱造,无视历史真实,不尊重历史、随意解构历史,容易造成青年观众对历史真实的误读,形成错误的历史观。因此,我们需要辩证地看待穿越剧这一文化现象。

资料来源:殷昭玖,仲呈祥.内聚焦视点叙事与观众主体性建构——以穿越剧为例[J].当代电视,2016(11).

学习单元三　影视叙事的空间形态

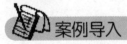

有这样一部电影曾经开启了影视发展的时代新纪元,有媒体将其一票难求之程度与"春运"的火车票相提并论。这部电影就是《阿凡达》,影片主要讲述了前海军陆战队下士杰克因为受伤自愿接受实验,来到潘多拉星球的一系列故事。

它是"有史以来成本最昂贵的电影",以 2D(二维)、3D(三维)、MAX-3D(巨幕加三维)三种版本同时上映,并以很快的速度达到 10 亿美元票房的电影。英国媒体评价它是"近十年来最耀眼的电影",美国著名导演斯蒂文·索德伯格则评价,"可以用《阿凡达》前和《阿凡达》后来划分电影史。"

为什么这部电影能有如此傲人的成绩,其中一个重要因素就是它打造了一个全新的影视空间概念,把 3D 电影推广到了全世界。

人类的一切活动都是在空间中进行的,影视作品不仅需要用直观的画面叙事,更需要通过富有感染力的银幕画面创造空间叙事。从某种意义上来讲,依靠银幕空间所衍生出来的社会关系、权力结构和思想观念,不仅是研究影视叙事的要素,同时也影响和决定着影视叙事的进程。

法国电影理论家马赛尔·马尔丹在《电影语言》中指出,电影在处理空间时有两种方法:一种是限于再现空间,并通过移动摄影使我们去感受;另一种是去构成空间,创造一个综合的整体空间,这种空间在观众眼里是统一的,但实际上却是许多空间段落的并列、连接,这些空间段落彼此之间完全可以毫无具体联系。电影空间经常是由许多零星片段组成的,而它的统一正是通过这些片段在一种创造性的联结中并列后取得的。

一、影视空间的概念

影视空间是影视作品造型运动赖以生存的基础。空间纵深感的展现和造型直接决定了带给观众的舒适度和美感。

正如影视时间与现实时间的区别,影视空间与我们理解的现实空间也是不同的,主要体现在以下几个方面。

(1) 从物质形态角度来看,影视空间本身(电影银幕或电视荧屏)所占有的空间是二维的,与现实中三度空间的立体世界相比,影视空间只是二度空间的平面投影,其本身缺乏纵深性。

(2) 影视空间通过各种艺术和技术手段,既可以对现实的物理空间进行取舍,又可以在各类空间之间自如地转换和套叠,创作出现实中完全不存在的想象或幻觉的空间,是光影变化、声音配合加上造型因素才形成了影视的多维空间。

(3) 我们正在经历从平面观影到立体化观影的变化。从 3D 立体视效、宽银幕,到数字特效、IMAX、4K、全景声、虚拟现实和增强现实技术(VR/AR)等技术的探索和发展,影视叙事的空间局限正在不断被突破。在《阿凡达》掀起 21 世纪 3D 电影热潮之后,一批又一批的 3D 影片如雨后春笋般涌现,从技术与艺术上不断创造全新的影视空间表达。漫天飞舞的雪花、飞旋而来的子弹、触手可及的麦田……3D 影像赋予了观众沉浸式、体验式的观影感受。但同时我们也要注意到,尽管银幕在变得越来越大,影视空间变得越来越立体,也似乎离观众越来越近,它依旧是虚拟的、幻觉的,必须和影视叙事结构结合起来。

二、影视叙事空间形态:再现空间

"再现"是影视叙事的重要功能,对客观世界的影像化再现是影视叙事的基本功能。**再现空间是指通过摄像机的记录特性和运动特性再现事物的直观行为空间**。摄像机的推、拉、摇、移、跟、升降不断变换着视点并改变着画面的空间格局,以连续的、不间断的运动形态,展现完整统一的空间,从而让观众产生真实的空间感。虽然这种空间不是真实的现实,但最大限度地消除了屏幕形象与现实的隔阂。正如巴拉兹在《电影美学》中对于再现空间的评价:"随着摄影机去搜索整个空间,并利用我们对时间感测出各个拍摄对象之间的距离,我们在这里感受到

的是空间本身,而不是有纵深度的空间画面。"因此,这种手法常用于纪实类影视作品中。

在追求客观纪实的影视作品中,再现空间的手法被广泛运用,尤其是长镜头可以使特定的事件或动作在一段连续不断的时间进程中被记录,使连续的事件过程在完整的空间平面上延伸发展。但常常困扰创作者的一个问题就是,在二维的银幕空间中如何立体化地再现现实生活中的三维空间。

空间的再现主要依靠前期摄像,其再现的方式与效果对影视叙事有着至关重要的影响。 如何更好地再现空间,有许多成熟的经验可借鉴。例如,运用摇镜头渐次展现空间,纵向移动引导观众体会空间的深度。在影片《建国大业》中有一个令人动容的场景:上海解放,枪声响了一夜。清晨,宋庆龄女士走出弄堂,来到大街上,摄像机以客观、主观视线的方式不断摇移变化,展现了刚刚取得胜利的解放军战士们整体有序地露宿街头。宋庆龄被深深感动了,下定决心去参加筹组新中国政府的政协会议(图3-3-1)。

图3-3-1 电影《建国大业》的剧照

立体化再现空间的摄像手法还包括利用前后景的比例关系可以展现空间丰富的层次感,借用镜面作用可以拓展空间等。例如,在电影《孔雀》中,招伞兵体检的时候以及送兵临走的时候、小军官整理衣服敬礼的时候,都是利用镜面拍摄的,表现的信息量大,扩展了画面空间。

无论用什么方式再现空间,一个重要目的是力求体现空间的多层次性和画面的信息量。**影视编辑应该注意到景深镜头在表现空间信息量方面的优势**。巴赞在解释段落镜头的真实性时十分推崇景深的运用,他认为镜头的分切剪辑"只有叙述价值没有真实价值"。景深镜头能够让观众看到现实空间和事物的实际联系,从而产生特殊的戏剧效果,例如,在纪录片《幼儿园》中,陈志鹏在等待妈妈来接他的场景:陈志鹏通常是最后被接走的孩子,活动室有两个门,这让他瞻前顾后。镜头透过空旷的教室、小小的书包来拍摄孩子的背景,这样的景深镜头能够"言之有物",让观众深刻体会到孩子内心的那种期盼,也能感受到一种心酸(图3-3-2)。

随着技术的进步,再现空间也不拘泥于摄像机拍摄记录的原始空间形态,纪实类作品中利用动画技术展现的那些已经发生却没有留下影像资料的事件也属于再现空间。例如大型纪录片《再说长江》,这部纪录片是20年前《话说长江》的续篇,它不仅使用了大量特技拍摄方式记录了生生不息的大江之源和76条巨大现代冰川的壮丽影像,而且运用了三维动画、虚拟场景等方式,将那些远古的、不可再现的历史和现实与模拟的真实再现结合起来,像武当山一柱十

图 3-3-2 纪录片《幼儿园》的剧照

二梁建筑结构的三维演示、丽江古城水系分流状态的三维表现、峨眉大佛开凿等。这不仅丰富了影片的画面感染力与可视性,也能够帮助观众更好地理解与想象。

再现空间还用于再现现场,在新闻类的作品中,有些突发事件没有留下真实的影像资料,为了让观众直观化地了解事件的全貌,就可以用动画手法再现现场。

三、影视叙事空间形态:构成空间

"缩万里于咫尺""展毫厘成宏幅",影视空间通过剪辑可以被重新组合成为构成空间。**构成空间是指将一系列记录真实空间的片段,经过选择、取舍、重组后构成新的统一的空间形态,这是影视叙事中最基础又最具活力的表现方式。**影片《阿凡达》中的潘多拉星球、《流浪地球》中的地下城都是构成空间的典型案例。

随着影视技术与艺术的日益完善,特别是蒙太奇表现手法的运用,逐渐形成了影视独特的时空结构。与绘画、雕塑、音乐等其他艺术形式相比,**影视空间摆脱了现实的物质性约束,可以自由压缩与扩展,以别具风格的蒙太奇美学空间在有限的屏幕规格中,表现无限的现实空间与想象空间。**

(一)影视空间组合的基本方式

1. 通过局部空间组合展现空间全貌

在一组镜头中,可以将全景、中景、近景、特写等不同功能的景别镜头有序地组接在一起,**不同视角、不同景别会让观众看到事物相对完整的空间状况**。例如,在电影《无人区》中杀手被撞的场景,剪辑了多个视角、多个景别的镜头,再配合不同的节奏,为观众展示了一场意外车祸的发生(图 3-3-3)。

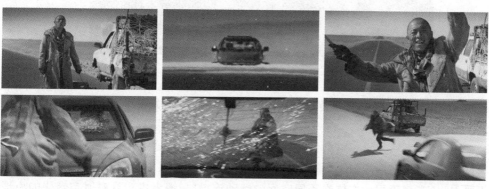

图 3-3-3 电影《无人区》的剧照

在影视屏幕中，统一的空间是由许多碎片式空间组成的，这些碎片原本可能处在完全不同的空间状态，但是在叙事逻辑和观众的心理作用下，可以创造出新的统一的空间。苏联导演吉加·维尔托夫曾做过一个镜头剪辑的实验，与库里肖夫的"创造性的地理"实验本质相同。

镜头 1：英雄的棺材放下坟墓（1918 年在阿斯特拉罕拍摄）。

镜头 2：给坟墓盖土（1912 年在喀琅施塔得拍摄）。

镜头 3：鸣礼炮（1902 年在圣彼得堡拍摄）。

镜头 4：脱帽致敬（1922 年在莫斯科拍摄）。

这 4 个镜头是在不同的时空拍摄的，但剪辑在一起后对于观众而言，会把它看作一个悼念英雄的完整空间和连续时间过程，这就是创造出来的空间概念。正如前面讲到的似动现象和完形法则等影视基础理论，观众可以通过心理经验和视觉幻觉自觉地将被分割、压缩、重新组合的影视空间连接为统一的空间概念。这个例子也说明了，**在通过局部空间组合表现事物全貌时，剪辑者要时刻建立统一空间的概念**，以免出现道具穿帮或者空间不匹配的情况。

2. 利用恰当的空间跳跃简化叙事

在叙事过程中，恰当的空间跳跃可以防止故事情节拖沓，也容易让观众产生深刻印象。**空间跳跃是指同一动作的时空省略，当动作发生空间的转变时，现实的时间连续性被打断，但影视叙事还应该表现出连续感，这就需要通过空间合理的逻辑转换来实现**。一般有以下四种情况。

（1）同一主体在同一空间范围。这种情况下，由于空间本身是统一的，镜头的省略和连续强调的是动作的连续感，所以一般采用保留动作重点，省略不必要的动作过程，或者在两个动作片段中插入其他空间片段来实现空间的压缩。例如，在电影《泰囧》中，王宝进入高博的房间偷护照时，从他进门悄悄地来到桌子前的整个过程用了 5 个镜头片段，为了强化情节的戏剧性，中间还插入了两个高博的反应镜头（图 3-3-4）。

图 3-3-4　电影《泰囧》的剧照

（2）同一主体在不同的空间范围。这种情况相比而言较为复杂，场景转换和节奏及时间感都要考虑。例如，在影片《艺术家》中，当女主人公米勒在拍摄现场等待时，看报纸知道了男主人公住院的消息，从片场一路跑到医院的段落，剪辑方式是通过主体人物的出画入画组接完成了大幅度空间跳跃，即增强了影片的节奏，也表现出女主人公的急切心理（图 3-3-5）。

不难看出，在剪辑同一主体在不同空间的运动连接时，要考虑观众对时空转化的心理适应

图 3-3-5 电影《艺术家》的剧照

性,考虑空间压缩和时间省略的协调性,可以利用主体动势、出画入画等技巧选择恰当的剪辑点,避免随意跳切带来的空间混乱感和视觉不适感。比如《艺术家》中的这个场景,如果把女主人公在拍摄现场等待的镜头直接跳切到她在医院病房的镜头,观众在看的时候就会感觉空间的跳跃感太强,且不符合现实逻辑。

（3）通过空间的对列剪辑创造戏剧化效果。利用空间对列可以将不同时空同时发生或不同时发生的动作平行或并列组接,使之产生关系,相互作用,从而形成强烈的情绪效果、戏剧化效果或者新的寓意,这样的画面空间要远比单个镜头、单幅画面丰富和深远得多。例如,在影片《建国大业》中,淮海战役捷报传来,军民同乐,老百姓们围着火堆欢歌笑语,背景音乐一直铺垫延续到了下一个场景——蒋介石和儿子蒋经国坐在石阶上讨论下一步的打算,一段音乐不仅实现了空间的大转换,更是将两个完全不同情绪的空间形成了对列——一边是胜利的喜悦,一边是失败的叹息。

（4）通过不同时空的重构组合,创造出新的空间概念,产生新的意境。不同的空间画面根据某种内在联系性被拼接重构在同一空间内,会产生原本没有的寓意和思想。例如电影《变脸》,讲述的是 FBI 探员亚瑟与被追捕的恐怖杀手凯斯特之间的激战,两人在一次调查事件中互换了容貌,并由此引发一系列正邪较量。电影的海报设计就是把两位主演尼古拉斯·凯奇和约翰·特拉沃尔塔的半张脸拼接在了一个画面空间内,从视觉上就能让人们感受到影片的内在张力与激烈对决(图 3-3-6)。

再如央视拍摄的"一带一路"倡议主题公益广告《共创繁荣》,以内容的内在关联为基础,将

图 3-3-6 电影《变脸》的海报设计

不同空间的画面以拼接的形式展现在同一画框内,充分体现了"一带一路"倡议是促进共同发展、实现共同繁荣的合作共赢之路,是增进理解信任、加强全方位交流的和平友谊之路的深刻内涵(图3-3-7)。

图3-3-7　公益广告《共创繁荣》的"空间重构"剪辑

(二)画外空间的构建

画外空间是指观众与影视画面之间形成的一种假象空间,它不存在于影视画框内,而是存在于人们的观念中,但它也是画内空间的统一体。蒙太奇语言的发展使得影视空间表现突破了现实的画框限制,把画内看得见的空间和画外看不见的空间组合构成了事物的全貌。例如,在电影《花样年华》中,画外空间的运用是整部影片结构和剪辑的支点,我们只看见了男女主人公,而他们各自的妻子和丈夫,画面中没有一个正面镜头,有的只是背影、声音,但是观众却能感受到他们的存在。

画外空间构建的依据是视觉心理学,所谓视觉心理学是指外界影像通过视觉器官引起的心理反应,是一个由外在向内在转化的过程。正如之前我们讲过的库里肖夫实验一样,原本演员莫兹尤辛面无表情的特写镜头,与一碗汤、趴在棺材上的女人、一个小女孩在玩一只玩具小熊的镜头分别组接时,观众却看到了他的饥饿、悲伤与喜悦。这个实验也说明了,利用事物的外在和内在联系,可以引起他人的联想,加强刺激作用,这也是画外空间的理论基础。

虽然观众看不到画外空间,但可以通过画外音、不平衡的取景构图等形式让观众得到足够的心理补偿,由此产生丰富的想象,从而扩展内容表达。例如,在张艺谋导演的电影《我的父亲母亲》中关于父亲母亲之间美丽的爱情有这样一个片段。母亲对于新来的教书先生充满了好奇、爱慕,和大家一样跑到新盖好的教室外围观。教室里传来了父亲带着孩子们朗读课文的动听的声音,但始终没有给大家展示教室内的空间画面。这里的画外空间就是教室里父亲教书的场景,"但闻其声,不见其人"。如果按照封闭的叙事剪辑方式,在人们看或听之后,应该接目光所及处或者发声源,从而形成完整的呼应结构,但是这个段落是从剧中人尤其是母亲的感受和视点来剪辑,故意不满足观众的观看欲望,而是通过镜头里母亲爱慕地看着教室的表情以及父亲的教书声、孩子的琅琅读书声这些画外音的衬托,来激发人们想象出一个知书达理的先生形象,也能让观众深深地体会到影片解说中所说的:"母亲觉得父亲的声音是天底下最好听的声音。"

电影《疯狂的石头》有一个非常有趣的结尾,黑皮被困在下水道很多天才出来,浑身脏兮兮

息,有时还能产生空间对列的效果。在电影《疯狂的石头》中就有好几处都使用了多画屏空间结构的形式。例如,道哥和女朋友打电话的场景,谢晓盟给他父亲打电话求救的场景,黑皮给道哥打电话呼救的场景以及两个反派人物对峙时的场景,都是将两个画面并列在一个空间内的,由此能够产生更强烈的心理冲突和紧张感(图 3-3-10)。

图 3-3-10　电影《疯狂的石头》中的多画屏空间剪辑

(四) 幻想的空间

幻想的空间基本上都是运用在科幻类的影视作品中,或者是表现角色人物幻想出来的空间形态。例如,在影片《夏洛特烦恼》中,夏洛特参加曾经暗恋的女同学秋雅的婚礼后,借着几分酒意大闹婚礼现场,而他发泄过后却在马桶上睡着了。醒来后,他回到了高中时代,报复了羞辱过他的老师、追求到心爱的女孩、让失望的母亲重展笑颜,一连串事件在不可思议中火速发生。而这一切其实都是他的梦境,都是他在梦中幻想出来的一重空间。

还有就是我们经常在影视作品中看到的一个人捉弄另一个人的时候,他会假想出捉弄他时的场景,而现实结果往往是相反的,从而激发出戏剧效果。在纪录片中也可以通过技术手段来描绘幻想的空间,例如,在纪录片《人类消失后的地球:城市的未来样子》中,后期使用数字技术制作的宏大场面,向人们展示当人类消失后,地球未来的环境有可能是什么样的,画面令人震撼,当然纪录片内容是基于科学推断的。

学习单元四　长镜头:一种特殊的时空形态

案例导入

案例 1

在李安导演的武侠动作电影《卧虎藏龙》中,周润发与章子怡所饰演的角色在竹林大战的那场戏令人惊艳。两个人身形飘逸,持剑立于竹林之上,在舞蹈似的打斗过程中,竹林摇曳,两人也随之上下翻飞。山水画般的中国古典美学在镜头的剪辑下,展现出了全新的武打动作风格。

案例 2

在泰国功夫电影《冬荫功》中，有一段是主演托尼·贾的楼梯打斗场景，这个场景的设计一反常态，没有采用动作影片常用的快速剪辑来制造眼花缭乱的武打效果，而是设计为一个接近4分钟的长镜头。演员托尼·贾一口气从一楼打到五楼，可谓行云流水，虽然有些凌乱感，但这种不破坏场景连续性的长镜头打斗场面还是十分令人震撼的。

对比这两个武打电影的片段，思考并分析两者之间在叙事上和时空上的表现有什么不同的地方。由此可以感受到长镜头作为一种特殊的时空形态，与分切蒙太奇相比，有着独特的表现手法和视觉体验，因此长镜头也被称为镜头内部的蒙太奇。

一、长镜头与场面调度

一说起长镜头，大多数人脑海中浮现出来的就是卢米埃尔兄弟时期的《工厂的大门》《火车进站》等类型影片，认为只要不停机，持续不断地拍摄的镜头就是长镜头。其实这是一种错误的观念，真正的长镜头应该是导演能够根据场面调度和场景设置，编排设置镜头中人物的走位，还有各种景别的组合变化，最后形成"一镜到底"的精彩效果。

蒙太奇理论为电影创作带来了前所未有的发展空间，但在电影美学史上，不是所有人都赞同蒙太奇表现手法的，对其提出批判的是一些纪实主义流派的电影学者，其中最系统、最彻底的就是法国的安德烈·巴赞。1953年，巴赞在《被禁用的蒙太奇》一文中指出，"蒙太奇恰恰是反电影的文学性手段。与此相反，电影的特性，暂就其纯粹状态而言，在于从摄影上严守空间的统一。"他倡导的"完整的写实主义"和"完整电影"理论被看作一种空间现实主义的美学理论。

可以看出，巴赞主张电影形象的真实性，主张时空连续的电影观念，也就是场面调度观念。场面调度来自法文，最初用于舞台剧，是指导演对一个场景内演员的行动路线、地位和演员之间的交流等活动进行艺术性处理，之后被借用到电影艺术中，指导演对画框内事物的安排，使导演得以引导观众从不同角度、不同距离去观察银幕上的活动。场面调度包含了演员调度和镜头调度两个层次：演员调度主要指导演通过演员的运动方向、所处位置变动以及演员之间发生交流的动态与静态的变化等，造成画面的不同造型、不同景别，揭示人物关系及情绪的变化，以获得银幕效果。镜头调度是指导演通过摄影机推、拉、摇、移、跟等机位变化以及远景、全景、中景、近景、特写等不同景别的变化，获得不同角度和不同视距的镜头画面，展示人物关系、环境氛围的变化以及时间的进展。

所以，长镜头可以被定义为，在一个较长的不间断拍摄的镜头里，通过合理的场面调度，记录任何人物、事物在一段时间内的运动状态，其重要目的是遵守空间的统一性，从而保证时空完整性和真实性。

巴赞曾说过："若一个事件的主要情节要求两个或者多个元素同时出现，蒙太奇应该被禁用。"他强调蒙太奇破坏了空间的统一性，也就失去了真实性。对于巴赞一味禁用蒙太奇的观点我们不能完全认同，毕竟影视作品中的真实是营造出来的，时空的统一和连续也可以通过约定俗成的审美感知习惯而获得，并不是现实本质上的连续和复原。所以影视作品里的空间真实感不仅长镜头可以实现，蒙太奇营造的空间感也可以实现。

当然，如果对于以真实作为最高美学追求的纪录片来说，它的素材都是从现实生活中抓取的，不允许创作者的干涉，这时，长镜头连续变化的时空感可以更好地实现其真实本性的追求，相比分切蒙太奇营造的空间统一感要真实得多，长镜头可以使内容和形式达到高度的统一，实

现了本质上的真实追求。

二、长镜头的时空形态特性

长镜头通过在一个连续的镜头内部，实现分切蒙太奇所完成的镜头组接任务，从而保证了时间的连续性和空间的统一性。这使长镜头内容具有较强的真实性，同时也在很大程度影响着影视创作风格的叙事观念。

（一）长镜头时间形态的特性

首先，长镜头是不间断地呈现完整的事件，因此，它具有屏幕时间和现实时间的共时性。相对而言，分切蒙太奇以组接方式呈现出来的屏幕时间往往是对事件进程进行了很大的修改，或是延伸，或是压缩，也可以把完全不相关的时间中发生的事情组合在一起。虽然大多情况下是可以为观众所接受的，但毕竟会使人们对其可信性产生怀疑。而长镜头作为镜头内部的蒙太奇保持了时间进行的不间断性，事件的过程是完整、连续地呈现在银幕上的，可信度大大提高。

例如，纪录片《红跑道》中，开篇就是一个 1 分 30 秒的长镜头，在一片鲜艳的红色训练场上，一个个穿着白色短裤的小孩挨个做着跳跃翻滚的动作，场外是教练带着上海口音的呵斥声。还有一个令人印象深刻的长镜头是两个小女孩在比谁握杆坚持的时间长，两个孩子都咬牙坚持着，后来一个女孩坚持不住掉了下来，另一个女孩还在坚持着，脸上流露的是这个年纪难有的坚毅和倔强，这个镜头近 3 分钟，也就意味这个女孩在单杠上支撑了这么久。它的完整性与真实感都令人动容，让观众能够深刻体会到导演的创作感悟："这是一条没有尽头，也没有退路的跑道。"如果采用分切组接的方法，它的感染力就会大打折扣。

职业素养

纪录片《红跑道》由干超担任导演，龚卫、朱骞等担任摄像，荣获 2009 年美国广播电视文化成就奖，美国休斯敦国际电影节白金奖，获美国电影学会银泉纪录片节评委会特别奖，巴塞罗那国际纪录片节大奖，萨格勒布电影节最佳纪录片奖，上海电视节最佳社会类纪录片奖等 12 项国际奖。

《红跑道》讲述了一群练体操的孩子和他们家庭的故事以及他们所处的环境，他们在人们的期盼和教练的帮助下，经历着身体的锻炼和心灵的成长，他们试着用自己的眼睛寻找甜蜜和光荣。

尽管《红跑道》混杂着希望与想象、无奈与挣扎，但它都毋庸置疑地塑型着一种生命，这生命如同我们每一个个体。在我们的人生起点以及随后的生长过程里，从来都交织着自我意志、他人的期待甚至强扭的压制。然而，当经历过一次又一次的超越，我们分明看见了生命的成长，这时一种精神品质也悄然聚成。正如干超在一篇文章里写道："在体制里形成自己人格的过程，恐怕不能仅用快乐和悲伤去概括。但孩子们有一种精神力量，这种力量贯穿于他们的生活和训练。"这是《红跑道》给予我们的映照。生命的起点是纯粹的，然而过程却累积了太多的附加与羁绊。

资料来源：刘洁.《红跑道》：谁人的起点谁人的梦——纪录片编导干超访谈[J].南方电视学刊，2009.

其次,长镜头在时间结构上最显著的一个特点就是时间的连续性,在叙事上能够一气呵成。镜头内部的蒙太奇无论是在变换景别还是在变换角度拍摄,都不会打断时间的自然过程,保持了事件节奏的正常进展。

时间本身并没有节奏,但是被依附在空间里的事件活动时,时间就自然随着人物的情绪、情节的起伏跌宕而产生了节奏,而时间正好是描绘事物活动节奏的刻度。时间的连续性保证了节奏的完整,而节奏的完整表明了事件的真实过程,相对于前面提到的那种外观上的还原真实,这里用连续时间记录事件完整的节奏变化带给人的真实是一种内在的心理真实。

例如,在张以庆的纪录片《幼儿园》中有一个孩子摆凳子的场景使用了一个 1 分 37 秒的长镜头,观众就仿佛在教室里一样,看着这个男孩不停地尝试、失败、尝试、再失败,你能听到的只有老师指导的声音,没有看见任何人去帮他,看着都让人着急。尽管镜头结束的时候他还没有正确摆好,但是你会感觉到这个小家伙的坚持与不放弃的态度。

(二)长镜头空间形态的特性

在影视作品中,时间和空间总是相互依附着的,时间构成了影视运动的延续性,空间则构成了影视运动的广延性。所以,长镜头中空间结构的特性与其时间特性也是互相依存产生的。

首先,**长镜头可以在运动过程中展现空间全貌**。镜头内部蒙太奇在空间上的一个显著特点,就是空间运动的连续性。摄影机的运用使有限的视域逐渐地展现出事件空间的全貌。例如,在电影《我和我的家乡之最后一课》中,学生们为了帮范老师治病,极力恢复 1992 年的一堂课。镜头一路跟随大家布置旧教室的场景,有人收孩子们的现代玩具,有人发旧课本,有人在给扮演的孩子们培训,有人从屋顶的破洞放进去水管来模拟瓢泼大雨,姜前方则拿着大喇叭全程协调指挥(图 3-4-1)。这种依靠摄影机连续运动展现空间全貌所产生的魅力是分切蒙太奇剪辑很难做到的。

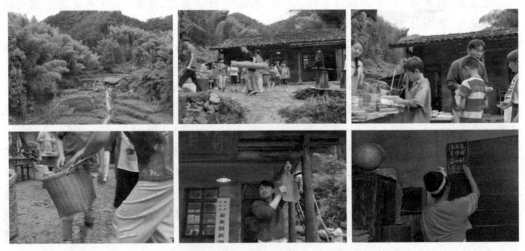

图 3-4-1 电影《我和我的家乡之最后一课》中的长镜头

其次,**长镜头可以在运动过程中实现空间的自然转换,并且这种转换是对人眼视觉的一种模拟,符合人的视觉感受**。镜头就像人的眼睛一样,你可以随着视觉习惯推、拉、摇、移运动镜头。当然,如果你的视觉的目击物是静止的,那么你的镜头也得像眼睛一样不要乱动。镜头的运动应该跟着主体的运动而运动,不能脱离主体自行其是地运动。这种说法很有道理。

例如，在电影《云水谣》开场片段中，导演用一个长达6分钟的长镜头展现了20世纪40年代台北市的民俗民情。在摄影机不断地推、拉、摇、移中完成了从市井街道到穿堂入室到俯瞰院景等多重空间的转换，将当时台北市特有的景象——传统闽南戏、布袋戏、当地的婚俗、街头的小商贩、士兵等逐一呈现在了观众的视野中，最后随着男主人公的入镜，故事也逐渐展开（图3-4-2）。

图 3-4-2　电影《云水谣》中的长镜头

（三）长镜头时空特性叙事上的优势

长镜头的时空结构特性给长镜头叙事带来了很多独特的优势，因此被广泛运用于影视作品，尤其是纪实类作品的创作中。

（1）**镜头内部蒙太奇能够不间断地表现一段相对完整的时间，因此它能够保证传达信息的完整性，同时给予了观众极大的自主思考性。**

影视作品的完整信息是由声音与图像两部分构成的，用分切的方式拍摄与剪辑，很多时候会打断声音和图像的连续性。而镜头内部的蒙太奇可以使声画保持连续和同步，较好地保证了叙事结构的完整性，也保证了信息传达的完整性。

例如，在荣获第十届中国电视金鹰奖电视纪录片特别奖等多项纪录片大奖的纪录片作品《舟舟的世界》中，长镜头的使用体现在多处。其中有一个段落是描述舟舟跟随乐团去湖北大学体育馆参加大型交响音乐会，并被安排在了幕后调音台的旁边。舟舟始终陶醉在自己的指挥世界中，在34分18秒处有一个41秒的长镜头：开始镜头透过前景的表演者固定在舟舟的身上，让观众较为完整地欣赏他的指挥表演，当一曲结束，镜头连续拉出，把前台真正的指挥家与幕后的舟舟置于了一个画框内，这无疑形成了一种对比，也在一个完成的时空中引发观众的深思。

（2）**镜头内部蒙太奇能够表现事态进展的连续性，叙事上形成一气呵成的感染力。**机内剪辑可以通过不间断地展示尽可能完整、真实地展现事态过程，也能够使观众不受剪辑的干扰，从视觉效果和内心感受上都积累起气韵连贯的审美享受，加强了观众的参与感。

（3）**镜头内部蒙太奇在真实性上具有极强的说服力。**因为机内剪辑不依靠动作的分解和组合来表现运动过程，而是把连续的动作段落完整地展现在了屏幕上，从而摒弃了通过镜头省略和空间重组而造假的可能，使影视作品表现的事实具有不容置疑的真实性。

例如，由著名导演雅克·贝汉、雅克·克鲁奥德联合执导的纪录片《海洋》聚焦于生活在海洋里的动物们，讲述了这些生命群体物竞天择以及弱肉强食的生存状态，同时展示了动物们和谐相处的美好一面（图3-4-3）。整部作品一如雅克·贝汉以往作品的风格，耗时5年，耗资

5 000万欧元,动用了12个摄制组、70艘船,在全球50个拍摄地,有超过100个物种被拍摄,超过500小时的海底世界及海洋相关素材。在影片中,你能看到海滩上一只只破壳而出的小海龟,在爬向大海的过程中被盘旋的海鸟捕食;你能看到一群群海豚宛如一支军队在海洋上英勇无畏地前进;你能看到亮白色的伞状水母,隐秘在海洋深处,伴着族群的韵律,与海水共舞;你还能看到一条鲨鱼被人类无情地割去尾巴和双鳍,被扔进大海慢慢沉下。

图 3-4-3　纪录片《海洋》的剧照

那神奇、绚丽、莫测的海洋令人着迷,令人向往,令人惊叹,而片中人类对于海洋的污染、对于海洋动物的肆意掠杀更是让人触目惊心。对于观众而言,影片最大的感染力就在于真实,真正的海洋要远比科幻电影中的特技更精彩,人与海洋的关系也是这部纪录片留给人们的一道思考题。正如雅克·贝汉在接受采访时说道,纪录片最真实,"纪录片是生活的见证,我拍故事片的同时永远不会放弃对纪录片的追求。"只有拍纪录片才会获取真实,获取自然最美好的瞬间。

职业素养

2011年,雅克·贝汉历时5年完成的纪录片《海洋》登陆中国院线,又一次受到热捧。

影片最后的解说:"就目前所知,只有地球能孕育生命,而它应当被分享,如果我们想拥有未来,那就应该让大家都活着。行动起来,不算太晚!伴随着大自然的自我修复,让我们的世界重新回到生机勃勃的样子!"当影院的灯光逐渐亮起来,意味着电影已经结束,但影片带给人们的思考却永远不会结束。

健康的生态环境才能为人的生存与发展带来坚实的根基,生态环境的任何变化都将直接影响人类文明的兴衰更迭。习近平总书记在关于人与自然和谐共生的重要论述中指出:"自然是生命之母,人与自然是生命共同体,人类必须敬畏自然、尊重自然、顺应自然、保护自然。"这也是对马克思、恩格斯关于人与自然关系思想的创新发展。

我们需要知道的是,每种镜头语言的功能并不是单一的,而是多义的。以再现真实时空为特征的长镜头,其功能不仅限于纪实性,它也可以完成造型性,在表现情绪、制造情绪方面也往往具有独特魅力。同样,分切蒙太奇作为思维方式被应用于镜头内部蒙太奇的叙事中,蒙太奇的外在形态被隐藏在长镜头摄影运动流程或主体运动中。

 小贴士

长镜头与分切蒙太奇分别代表着两种美学观念,在剪辑效果上也各有千秋。
(1) 分切蒙太奇的叙事是主观的、表现的;镜头内部蒙太奇是客观的、再现的。
(2) 分切蒙太奇强调形象对列,长镜头重视场面调度和时空连续。
(3) 蒙太奇是剪辑的艺术,长镜头是摄影的艺术。
(4) 蒙太奇是强制、封闭的叙事,长镜头是非强制性的、开放型的叙事。

学习任务总结

影视艺术是高度自由的时空结构,影视时空结构是无限与有限的结合,即利用有限的时空去表现无限的时间长河和广阔空间内的万千事物;影视时空结构是主观与客观的交织,导演和编辑可以通过时空重构表达自己的创作意图;影视时空本身是不连续的,但能够给观众带来连续感;与影视空间相比,人们对影视时间的感知是不稳定的,时间的感知要借助于空间;影视作品本身就是时间艺术和空间艺术的复合体,影视中的时间和空间是相互依存,相辅相成的。

影视叙事时间存在的形态有三种:播映时间、叙述时间以及观众的心理时间。影视作品的叙述时间与现实时间最本质的区别就在于,叙述时间打破了现实时间固有的不可更改的连续性,形成了非连续的连续感。我们可以通过蒙太奇、特技等手段使影视时间呈现出延伸、压缩、停滞等复杂多变的时间形态。

影视叙事空间存在的形态有两种:一种是再现空间,即通过摄像机的记录特性和运动特性再现事物的直观行为空间。另一种是构成的空间,即将一系列记录真实空间的片段,经过选择、取舍、重组后构成新的统一的空间形态,这是影视叙事中最基础又最具活力的表现方式。我们还可以借助于数字抠像技术、叙事元素、造型元素或表意元素,将影视空间进行无限拓展。

长镜头被称为"镜头内部的蒙太奇",它可以在一个连续的镜头内部实现分切蒙太奇所完成的镜头组接任务,从而保证了时间的连续性和空间的统一性,形成了特殊的影视时空形态,这使长镜头内容具有较强的真实性。

考核任务单一

任务	观看影视作品片段,分析影视时空的表现特征		
完成形式	小组	小组成员	
任务内容	观看一部影视作品片段,记录下该片段实际的时间长度、表现事件的时间长度和空间跨度,并分析现实时空和影视时空的区别		
成果形式	文字形式的分析说明一份		
任务步骤	1. 明确任务 2. 反复观看影视作品片段 3. 观看过程中记录下片段的时长 4. 分析片段表现的事件的时长和空间跨度 5. 对比分析影视作品的时空特征 6. 检查		
过程评价(40%)	1. 分析问题和解决问题的能力 2. 知识实际应用的能力 3. 完成任务过程中的团队合作表现 4. 按时上交作业		
成果评价(60%)	1. 分析条理清晰、语言流畅 2. 能够运用所学知识分析影视时空的思维特征,并说明如何创造影视时空		
完成情况小结			
指导教师评分			
小组互评			
校外导师评分			

<div align="center">**考核任务单二**</div>

任务	分析时间的表现形式		
完成形式	个人独立完成	姓名	
任务内容	观看教师给定的影视作品片段,分析其时间的表现形式		
成果形式	分析说明		
任务步骤	1. 明确任务 2. 反复观看给定的作品片段 3. 分析该片段的时间形态属于哪种类型,并分析其表现手法		
过程评价(40%)	1. 分析问题的能力 2. 独立完成任务的能力 3. 完成作业的态度		
成果评价(60%)	能够准确分析作品片段的时间形态,并理解不同时间形态在后期剪辑中的表现方式		
完成情况小结			
指导教师评分			
小组互评			
校外导师评分			

考核任务单三

任务	模仿库里肖夫"创造性的地理",从现有的素材中挑选镜头,也可以自己补拍一些镜头,编辑成为一个简单的故事或场景		
完成形式	小组	小组成员	
任务内容	实验"创造性的地理"		
成果形式	分镜头脚本		
任务步骤	1. 明确任务 2. 设计一个场景,并设计其中的画外空间 3. 将场景解析成 10~20 个镜头 4. 整理成分镜头脚本 5. 检查		
过程评价(40%)	1. 思考问题的能力 2. 团队沟通协作能力 3. 按时上交作业		
成果评价(60%)	1. 画外空间构建合理 2. 分镜头脚本格式正确 3. 脚本内容齐全、描述准确、语言流畅		
完成情况小结			
指导教师评分			
小组互评			
校外导师评分			

考核任务单四

任务	分析长镜头的时空特性		
完成形式	个人独立完成	姓名	
任务内容	观看一段纪录片中的长镜头片段,分析其特殊的时空特性		
成果形式	分析说明		
任务步骤	1. 明确任务 2. 反复观看一段纪录片中的长镜头片段 3. 分析在这个片段中长镜头的时间特性 4. 分析长镜头的空间特性 5. 形成分析说明		
过程评价(40%)	1. 分析、思考问题的能力 2. 能够提出个人的独到见解 3. 完成作业的态度,按时上交作业		
成果评价(60%)	能够分析长镜头作为"镜头内部的蒙太奇",其独特的时空形态是如何体现的		
完成情况小结			
指导教师评分			
小组互评			
校外导师评分			

任务 四

蒙太奇剪辑的两种类型

任务目标

（1）蒙太奇的基本句型。
（2）叙事的剪辑如何进行段落处理。
（3）表现的剪辑如何进行段落处理。
（4）灵活运用蒙太奇手法进行画面编辑。

任务模块

任务1：设计一个久别重逢的段落，重逢的人物可以是亲人、朋友、老同学、恋人等，根据不同的角色设计场景，要求不少于20个镜头，整理成分镜头脚本。

这个任务要求同学们在描述场景时，要使用叙事的剪辑手法，并恰当地运用蒙太奇句型；还可以尝试把这个场景按照分镜头脚本拍摄下来，剪辑成片，大家相互交流学习。

任务2：设计一个毕业前大家相聚在一起的场景，相互倾诉、回忆着大学几年度过的美好时光，有欢乐、有遗憾，有欣喜、有悲伤，要求设计不少于20个镜头，整理成分镜头脚本。

这个任务要求同学们在设计场景时，要使用表现的剪辑手法，以表现蒙太奇来深化主题，表达深层次的情感。还可以尝试把这个场景按照分镜头脚本拍摄下来，剪辑成片，大家相互交流学习。

任务3：观摩影片《大事件》开头部分的长镜头片段，并对其进行重新分切剪辑，与原来的长镜头片段的效果进行对比。

导演杜琪峰为了突出电影开场的整体感和真实感，设置了一段6分47秒的长镜头。拍摄时，升降吊臂、摄影机稳定器、变焦镜头、滑动轨道综合运用，镜头在7分钟内完成两次升降，1个360°回转，将整条街道的景象一览无余地呈现出来。整个段落中警察、匪徒、记者有机交错，一气呵成，给观众一种身临其境的存在感，不加剪辑的操作，也让这场完整的火拼场面达到

了最大限度的震撼。

学习单元一 叙事的剪辑

案例 1

观看动画电影《哪吒之魔童降世》片段1(图4-1-1),一群小朋友欲捉弄哪吒,反被哪吒捉弄,一路奔跑,一步一步地掉进小哪吒设置的陷阱里,吃尽了苦头。

图 4-1-1　电影《哪吒之魔童降世》片段 1

案例 2

观看动画电影《哪吒之魔童降世》片段2(图4-1-2),太乙真人的坐骑为了唤醒哪吒内心的真实情感,用一个喷嚏带领哪吒回到了过去,让哪吒看到了父亲李靖决定使用换命符,用自己的命换哪吒的命,从命中注定的天劫中拯救他。

这两个电影片段运用了两种不同的叙事方式。案例1中,小朋友们反被捉弄的片段是按照事件发展的前后顺序进行叙事的;案例2中,原本正常的叙事结构被打破了,插入了一个曾经发生过的事件。

电影是光影的艺术,电影是视听的艺术,电影也是时空的艺术。影视时空打破了现实时空的线性、不可逆性,使得我们可以自由地组合时空,而这一切的实现,主要依靠的便是蒙太奇。一百多年来,在影视艺术的发展过程中逐渐形成了各种各样的蒙太奇手法和类型。参照影视艺术理论成果中已有的划分方法和视听艺术的当代发展,基于蒙太奇具有叙事和表意两大功能,我们将蒙太奇划分为叙事蒙太奇和表现蒙太奇两大类型。叙事蒙太奇是为了展示情节,描述事件,主要包括连续蒙太奇、颠倒蒙太奇、平行蒙太奇、交叉蒙太奇、重复蒙太奇、错觉蒙太奇;表现蒙太奇则是为了增强艺术表现力和情绪感染力,主要包括积累蒙太奇、抒情蒙太奇、隐喻蒙太奇、心理蒙太奇、对比蒙太奇等。这里与语文作文中的叙事和抒情手法很像,两者也的确有异曲同工之处,只不过一个是用文字表达,一个是用影视作品来呈现。

图 4-1-2　电影《哪吒之魔童降世》片段 2

叙事蒙太奇由美国电影大师格里菲斯等人首创，是影视作品中最常用的一种叙事方法。它主要按照事件发展的顺序、逻辑关系、因果关系等来切分及组合镜头、场面和段落，以此引导观众理解影视作品的内容。

我们在看影片的时候会发现，部分作品并不是以时间顺序开始讲述的，例如电影《魂断蓝桥》的开头，中年男主罗伊站在桥边回想，随着他的思绪影片回到了当年他和女主玛莎相遇时的情景，故事正式展开；还有经典影片《阿甘正传》的开头，也是以阿甘坐在长椅上跟路人讲述他的往事而展开。这两部影片都不是按照故事的时间发展顺序展开的，要么是倒叙的手法，要么使用插叙的手法，将最想展示给观众的部分放在最前面，先声夺人，或者起到铺垫的作用。这些都属于叙事蒙太奇的类型。

因此，叙事蒙太奇主要的目的是叙事，也就是交代情节，展示事件，因此每个镜头中都含有事态性的内容，全部镜头都是按一定的顺序组合的，要么是时间顺序、要么是空间顺序，也可以是逻辑顺序等，通过组接，形成一段脉络清楚、逻辑连贯、明白易懂的故事片段。

具体来说，叙事蒙太奇可以分为连续蒙太奇、颠倒蒙太奇、平行蒙太奇、交叉蒙太奇、重复蒙太奇、错觉蒙太奇等几种类型。

一、连续蒙太奇

连续蒙太奇，顾名思义，是按照时间顺序或者事件发生的顺序去进行剪辑的一种手法，是最简单也是最平常的一种叙事蒙太奇类型。"连续"，即按照事件发生的正常顺序进行拍摄剪辑，例如，按照时间顺序拍摄一则 vlog 记录"我的一天"。

具体来说，**连续蒙太奇是指沿着单一的情节线索，按照事件的逻辑顺序，有节奏地连续叙事**。由于这种蒙太奇叙事是按照事物发展的正常顺序进行叙事的，所以它平顺朴实、自然畅达，易于理解，例如下面这个例子。

镜头 1：锁门。

镜头2：走进电梯。

镜头3：走出小区门口。

镜头4：乘坐公交车。

镜头5：写字楼门前。

镜头6：写字楼内的办公桌。

将这6个镜头依次组接起来表达的意思就是主人公出门上班的这段路程。这6个镜头的组接顺序就是按照连续蒙太奇的故事发展顺序进行剪辑的。这种方法很实用，但是相对来说，缺乏时空转换和场面变化，长时间使用容易产生沉闷冗长之感，比较单调。如果一个片子都是按照单一线索进行剪辑，就类似小学生刚学写作文时出现的流水账的情况。因此，我们总是喜欢变换着花样，寻找让作品更加有趣的剪辑方法。

在实际操作中，连续蒙太奇很少单独使用，几乎没有一部作品是全部使用连续蒙太奇完成镜头的剪辑组接的，所以在实践过程中，连续蒙太奇多与颠倒蒙太奇、平行蒙太奇、交叉蒙太奇等其他蒙太奇类型混合使用。例如，我们经常会看到这样的片段：主人公正在做着某件事，忽然间看到了什么东西，陷入了沉思，然后镜头就切换到一段往事。电影《唐人街探案》中就有这样的片段：少年侦探秦风进行推理时，经常穿插着之前发生的事情，这就是在连续蒙太奇中插入了颠倒蒙太奇或者心理蒙太奇。

> **小贴士**
>
> vlog 指的是 video log，也就是视频日志，在当下短视频流行的时代，人人都可以成为拍 vlog 的 vlogger（视频博主），市场上也涌现出很多不错的 vlog 博主。因为 vlog 时长较短，所以即便是线索单一也完全不影响叙事，而且大部分情况下，vlog 的故事往往都很简单，基本是按照事件发展的时间顺序进行拍摄和剪辑的，例如，记录去购物买菜做饭的过程，在学校学习的过程，这些 vlog 的线索没有必要很复杂，因此，连续蒙太奇就能够解决 vlog 的基本的剪辑问题。不过需要注意的是，为了避免将 vlog 剪辑成流水账，在拍摄和剪辑时可以试着多去寻找并记录那些可以成为整个故事中的矛盾冲突点的部分，比如，遇到了哪些困难和问题，这个问题是如何解决的，将这个过程通过镜头记录下来会使 vlog 内容更加丰满。同时，在镜头剪辑组接的过程中，如果能用上一些剪辑技巧，例如，等速度、同方向、同趋势相接等原则，其视觉效果看起来会更加富有吸引力，这是之后镜头剪辑点部分的知识点。
>
> 随着越来越多的人加入拍 vlog 的浪潮中，想要让自己的 vlog 脱颖而出也成为很多 vlogger 面临的挑战。除了内容方面的别出心裁，很多视频博主也会更改叙事顺序，即采用倒叙或者插叙等手法来展示，例如，先把比较好玩、新奇或者带悬疑色彩的部分放到开头，吸引观众留下，然后展开叙事，尤其是在一些短视频平台，用户大多用碎片化时间来刷短视频，如果开头没有能够抓住用户的"眼球"，很可能视频就会面临"被刷走"的命运。

二、颠倒蒙太奇

颠倒蒙太奇与连续蒙太奇相对应，连续蒙太奇是按照事件发展的单一线索情节进行剪辑，而颠倒蒙太奇则故意打破故事发展的叙事逻辑、顺序，也就是影视作品开场的镜头往往不是故事的开始，而是中间的一个段落甚至是故事冲突的高潮，想要以此吸引观众的注意力。我们将这种剪辑称为颠倒蒙太奇。

例如，经典影片《我的父亲母亲》的谋篇布局就是采用了颠倒蒙太奇，这个影片主要是从儿子的视角来回忆父亲和母亲一生的爱情故事。影片开篇是已经长大的儿子骆玉生从城里赶回三合屯奔丧，在老家三合屯看到了当年父亲和母亲年轻时的那张合影，之后，镜头通过一个慢速的叠化，将其拉回到父亲与母亲最初相遇的那段时光，画面也从黑白变成了彩色，黑白彩色形成强烈的对比，开始叙述父亲与母亲那段纯洁、真挚且执着的爱情故事。

具体来看，**颠倒蒙太奇是指在整体或局部结构上改变从始至终、按部就班的顺序式叙事方式，以倒叙、插叙等方式安排叙事顺序的蒙太奇。**

这种蒙太奇类型打破了时间发展的自然顺序，对事件进行重新组合，对情节进行重构，**达到先声夺人、强调重点、巧设伏笔、突出精彩瞬间的目的。** 具体做法上，可以利用闪回、叠化、画外音等转场技巧转入倒序或者插叙，交代事件始末，或者穿插与主要枝干有密切联系的其他情节等。

电影《一点就到家》中，故事的中后期，三位年轻人在云南小镇咖啡创业的劲头正盛，一天夜里，主人公魏晋北正在梦乡中，接下来的镜头则是他一个月后回到北京接受心理咨询的场景，随着咨询师问他这几个月究竟发生了什么，镜头再次回到一个月前，经销商要来收购三人的咖啡，他们由于意见不合导致散伙的段落。这里就是对插叙蒙太奇的使用，给观众留下念想，他们三人创业过程中究竟遇到了什么问题，导致魏晋北直接回到北京，而且又再次接受了心理治疗。这种方法比直接的连续蒙太奇更加吸引观众的注意力。当这个部分叙述完毕，镜头又再次回到他正在接受心理咨询的画面。

目前，市场上很多影视剧都会采用颠倒蒙太奇进行事件的重组与情节的重构，以此来增加整部作品的吸引力、设置悬念、让情节跌宕起伏。

电影《夺冠》在整体上同样采用了颠倒蒙太奇的手法。影片开头的镜头是2008年北京奥运会中国女排对阵美国女排的画面，随着现场解说员的一句"今天的比赛之所以如此引人注目还有另外一个原因，对，你没有看错，这是美国主教练郎平！"观众听到这句话的同时，画面依次转到了台下美国主教练的腿部、背面、上半身侧面、赛场上对队员指挥的背面和侧面中近景，随着"郎平"两字的话音刚落，镜头转到了演员的面部近景（图4-1-3）。

图4-1-3　电影《夺冠》片段截图（1）

随着解说员说完那句"中国队和美国队的比赛，永远不是一场比赛那么简单"，画面渐隐渐显，故事来到了1978年改革开放（图4-1-4）。开场的这个片段既不是整个故事的开头，也不是故事结尾，而是来自故事的中间环节，但它先声夺人，突出了主要人物，吸引观众的注意力。

图 4-1-4　电影《夺冠》片段截图(2)

> **职业素养**
>
> 　　影片《夺冠》由中央宣传部与国家体育总局联合拍摄。影片讲述了中国女排从 1981 年首夺世界冠军到 2016 年里约奥运会生死攸关的中巴大战,诠释了几代女排人历经浮沉却始终不屈不挠、不断拼搏的传奇经历。
>
> 　　事实上,早在《夺冠》之前,已有不少影视作品诠释过女排精神,如《中国姑娘》《排球之花》《沙鸥》等。在 1981 年的电影《沙鸥》中,女排运动员沙鸥在经历伤病、失败、爱人罹难的重重打击后,依然坚强地重振精神,为排球事业奉献终身,这一故事曾鼓舞了无数人。
>
> 　　显然,40 年后《夺冠》想要传递的价值意义已有别于前者。正如编剧张冀所言:"中国女排是时代发展的缩影,几代女排人一路创造奇迹,也是在书写着中国人的传奇。"在这部更加注重展现女排群像的影片中,我们既唏嘘于这股集体精神的流动与传承,又能清晰地从中看到群体内每一位个体所具有的鲜明特点。
>
> 　　一种精神,两次传承,三代传奇。一种精神,不可磨灭的集体记忆,永不言败的女排精神,激励着一代又一代中国人;两次传承,郎平身份的转变,令新老女排在银幕中完成了一场跨时空接力;三代传奇,中国女排三代队员几十载的风雨征程与浮沉跃然于眼前。
>
> 　　资料来源:路小雨.《夺冠》书写的"女排精神",缘何这么燃?[EB/OL].[2020-09-27].http://www.sohu.com,421147645_157635.

三、平行蒙太奇

　　平行蒙太奇也称并列蒙太奇,是指在一个镜头段落中,把不同时空、相同时空、同时异地或同地异时发生的有逻辑关系的事件、场面做并行处理,分头叙述,让它们交替着有条不紊地呈现在观众面前。

　　概括而言,当我们拍摄时,将有逻辑关系的两个或多个段落进行并行处理、分头叙述,交替地展示情节,用这样的方式在多条线索的齐头并进中,形成相互烘托、映衬、对比的效果,从而增强影视作品的艺术感染力。

　　在"影视时空"的模块中,我们曾提到,平行蒙太奇也是影视时间延长的处理方法之一。用平行蒙太奇进行镜头的组接,一方面可以高度集中地交代事件进程,加强作品的节奏;另一方面可以在更大范围内扩大信息量,增加叙事维度,在多条线索的齐头并进中,多视点多侧面地呈现事件及其发展过程。美国电影之父格里菲斯的电影《党同伐异》中,"最后一分钟营救"便是对平行蒙太奇的经典应用。

平行蒙太奇在近些年的影视作品中的使用频率越来越高,很多作品都会采用这种方式,使节奏更加刺激紧凑,显得更有看点。例如,电视剧《沉默的真相》以检察官江阳的死为开端,在调查江阳的死亡原因时采用的就是平行蒙太奇的手法,一方面是警察的调查,另一方面是江阳当年的调查,在调查的结果中究竟遭遇了什么才会导致他的死亡,直到最后水落石出。第3集中,剪辑师将顾队去平康县公安局找侯桂平的尸检报告的片段与当年江阳去要报告时的片段并列剪辑在一起,虽然是不同的时间,但去县公安局的目的都是一样的,寻找侯桂平的尸检报告,剪辑师将这两个部分采用不同时空并行的手法,一方面加强了剪辑节奏,另一方面是为了凸显他们两人此行的结果都失败了(图4-1-5)。

图4-1-5　电视剧《沉默的真相》第3集片段截图(1)

当时江阳收到的回复是需要刑警大队长李建国的批复才能拿到报告,而顾队亲自搜了一遍也是毫无所获,不过通过江阳这条线引出了一个新的重要线索人物——李建国,而顾队这条线的毫无所获恰恰也证明了当年江阳调查的案件并不简单(图4-1-6)。这个片段中属于不同时空相同地点和事件的两条线索并行。

图4-1-6　电视剧《沉默的真相》第3集片段截图(2)

> **职业素养**
>
> 电视剧《沉默的真相》改编自紫金陈的小说《长夜难明》,是2020年9月爱奇艺迷雾剧场推出的一部现代悬疑剧,讲述了主人公——正直的检察官江阳历经多年付出了生命的代价查清案件真相的故事。整部剧只有12集,体量虽小,但是叙事节奏、故事内容却非常引人入胜,豆瓣评分高达9.1分。中国政法大学教授罗翔也曾经在自己的哔哩哔哩账号"罗翔说刑法"上对这部剧进行了评价,其中有一句让人印象深刻:"非常感谢这部剧能够播出,因为在某种意义上我们只有认识到黑暗的底色,我们才能够真正地去追求光明。"该部剧荣获了国家广播电视总局2020年度优秀网络视听作品"网络剧"单元奖,同时在《人民日报》数字传播主办的第二届融屏传播"云"盛典颁奖中,获得了"融屏时代剧集"奖项。
>
> 资料来源:罗翔.《沉默的真相》沉重的剧情令人愤慨,我们都需要江阳的勇气[EB/OL].[2020-09-27]. https://www.bilibili.com/video/BV1Zp4y1e7aL?spm_id_from=333.999.0.0.

电影《听风者》的结尾有关主人公"701部队"特工张学宁的追悼会以及铲除残余敌特势力两个部分,同样采用的也是平行蒙太奇的手法。解放初期,残余敌特人员企图颠覆新政权,701部队的优秀特工张学宁以女作家和社会名媛的身份潜伏在上海,一次任务中,由于侦听人员的失误导致了张学宁命丧敌特人员刀下。后来,经过我方不懈努力终于将残余的敌特势力全部铲除,维护了刚建立的新政权。在最后这一部分,剪辑师特意将张学宁的追悼会和歼灭敌对残余势力两条线剪辑在一起,一个场景是在上海,暗藏杀机、危机四伏的庆典,另一个场景在重庆,张学宁同志的追悼会和遗体告别仪式。同样的是参与人数众多,一个是看似欢庆的场面,另一个是悲壮的场面(图4-1-7)。

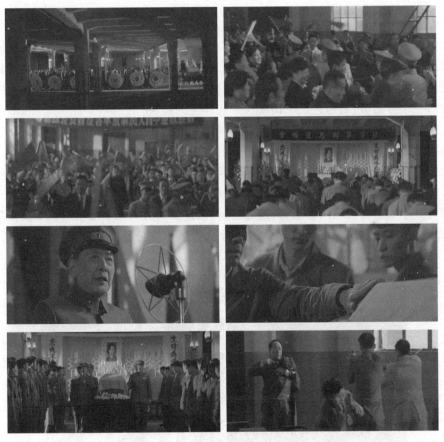

图 4-1-7 电影《听风者》片段截图

随着解放军首长的讲话开始,张学宁同志的追悼会也正式开始,当首长讲到"各位,你们今天所做的一切,就是对祖国未来的贡献……为了世界和平,为了神圣祖国的尊严"时,画面给到的正是众人在告别张学宁同志遗体的画面,一语双关,同时又加强了剪辑节奏,更能烘托且升华主题,正是因为有很多像张学宁同志这样默默付出甚至牺牲生命的同志们,才有了今天强大的新中国。

不难发现,平行蒙太奇在很多悬疑类、探案类作品中使用的频率很高。因为如果只是单线叙事,往往会比较单调,需要多线平行才能增加故事的可看性以及节奏的紧张度。例如,系列电影《唐人街探案》在剪辑手法上同样采用了平行蒙太奇的手法,一方面叙述秦风和唐仁这一对寻找真凶的过程,另一方面则是警察、凶手的行动,多线交织,吸引观众的注意。

需要注意的是,虽然平行蒙太奇使用广泛,但不是所有人物和事件都适合使用平行蒙太奇。想要并行叙述的人和事,一定要有某些关联性和逻辑性。例如,两个主人公分别用自己的方法化解同一个危机,这个危机就是两个人的关联之处,但如果是一个人化解危机,另一个人在做与之无关的其他事,将这两组镜头分别剪接在一起就会驴唇不对马嘴,反而会让观众觉得莫名其妙。除此之外,在使用时要注意,不要仅仅为了加强节奏感而使用平行蒙太奇,也不要将多条线索放在一起同时叙述,观众可能一开始会觉得比较新鲜,节奏很紧凑,但如果长时间如此,多线剪辑很容易会兼顾不到剧情、人物、台词等多种元素,观众可能就会因为觉得线索过多、内容复杂而失去看下去的兴趣。

四、交叉蒙太奇

在数学的概念里,两条"平行"线是永远不会"相交"的,但是在剪辑的概念里,交叉蒙太奇本质上就属于平行蒙太奇的一种。它**由平行蒙太奇发展而来,是将同一时间不同空间发生的两条或两条以上情节线索快速而频繁地交叉剪辑在一起**,各条线索之间相互依存、交替共进,并始终指向一个方向,最后通过汇聚而实现矛盾冲突的解决。

平行蒙太奇既可以是同时异地,也可以是同地异时,甚至可以是异地异时,而交叉蒙太奇更强调时间的因素,主要是指同一时间里发生的事情或现象,即同时异地。

例如获得第85届奥斯卡最佳动画短片奖的作品《纸人》,主要讲述了一个男人在上班途中偶遇一名美丽女子,本以为这只是一面之缘,未想到那个女子就在他办公室街对面的那幢大楼里。凭借着一摞纸、一颗真心、想象力,还有好运气,这个男人开始了吸引对面女孩注意力的努力。整部短片巧妙地利用了交叉蒙太奇,将两个人奇妙的缘分展现了出来(图4-1-8)。

图4-1-8 短片《纸人》片段截图(1)

男女主人公在纸飞机的引导下穿越城市的街道,镜头不断在两人之间切换,从街道到楼梯间再到火车站,相同的时间却又在不同的空间,通过交叉剪辑,在画面上形成独特的节奏感,最终男女主人公相遇在火车站,温馨的结尾使得影片气氛达到高潮(图4-1-9)。

交叉蒙太奇的快速而频繁的剪辑更加凸显了"缘,妙不可言"的浪漫氛围。

通过这个例子还可以得出一个结论,除了强调高度的同时性,交叉蒙太奇处理的往往是故事的高潮部分,即多条线索到最后终将汇合在一起,矛盾冲突从而得以解决。所以交叉蒙太奇适于设置悬念,加强矛盾冲突,烘托和渲染紧张气氛和激烈情绪,是引导和控制观众情绪的有力手段。战争片、惊险片、恐怖片、悬疑片等常用这种手段制造追逐场面和惊险情境。

例如,电影《建军大业》中的南昌起义片段就是采用了交叉蒙太奇的方式。在起义开始之

图 4-1-9　短片《纸人》片段截图(2)

前,就利用了多条线索展示各路人马在为起义所做的准备,随着周恩来的一声枪响,起义正式开始,镜头就不断在起义领袖等人负责的战况之间来回切换,除了强有力的视听冲击力,这种多线条快速频繁的交叉剪辑也将战争场面凸显得更加紧张激烈(图 4-1-10)。

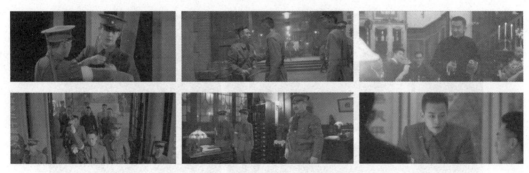

图 4-1-10　电影《建军大业》片段截图

影视作品中有一个经典的场面也是对交叉蒙太奇最广泛的使用,那便是"刀下留人"。在这种类型的剧情中,一组镜头表现监斩官在法场说"时辰已到,斩立决",眼看犯人就要被砍头,或者是眼看主人公到了危急关头;另一组镜头表现带着圣旨或者劫法场的人在快马加鞭赶赴刑场的路上,或者是救援的人马上赶到现场的画面,两组镜头不断且快速地反复切换,最终在马上就要人头落地的前一秒,重要人物赶赴现场,随着一句"刀下留人",犯人最终幸免于难。这种处理方式就属于典型的交叉蒙太奇。

借此可以总结一下平行蒙太奇与交叉蒙太奇的关系,如表 4-1-1 所示。

表 4-1-1　平行蒙太奇与交叉蒙太奇的关系

平行蒙太奇	交叉蒙太奇(由平行发展而来)
两条或多条情节线索分头叙述,交替前进	
不同时空、相同时空、同时异地、同地异时	更强调同时性(同一时间不同空间)
有条不紊	快速而频繁(高潮)
最终不一定汇合	最终一定汇合
"花开两朵,各表一枝"	"刀下留人"

首先，交叉蒙太奇是由平行蒙太奇发展而来，所以本质上属于平行蒙太奇。其次，两种类型都可以表现两条或多条情节线索分头叙述、交替前进。但是，平行蒙太奇不仅可以表示同时异地，也可以表现同地异时的情况；而交叉蒙太奇更强调的是同时性，也就是展现同一时间不同空间两条或者多条线索。最后，交叉蒙太奇中，线索之间的紧密性更强，所以往往用来处理故事的高潮部分；而平行蒙太奇中的几条线索最后不一定会汇合。

> **小实践**
>
> 学生结合影视片段案例对比分析平行蒙太奇与交叉蒙太奇的相同与不同，深刻理解两种蒙太奇的表现力与运用场合。

五、重复蒙太奇

在经典电影《这个杀手不太冷》中，我们经常看到牛奶和银皇后万年青的出现，在不断地反复出现中，给观众留下深刻印象，也是导演或者剪辑师故意用这种方式造成一种强调、渲染的效果，强调影片中的"牛奶"和"银皇后万年青"其实各有寓意，也正是这两种东西使得整部影片又多了一层温情与生机（图 4-1-11）。这种剪辑手法称为重复蒙太奇。

图 4-1-11　电影《这个杀手不太冷》中"牛奶"和"银皇后万年青"反复出现的剧照

什么是重复蒙太奇？顾名思义，是重复出现。具体来说，**重复蒙太奇是代表一定寓意的镜头或场面在关键时刻反复出现，或者相似的镜头或场面反复出现，以达到刻画人物、深化主题的目的，造成强调、对比、呼应、渲染等艺术效果。**

例如，电影《魂断蓝桥》中，男女主人公的定情信物——"幸运符"的 6 次出现就运用了重复蒙太奇的表现手法（图 4-1-12）。

《魂断蓝桥》中，"幸运符"的第一次出现是在片头，中年男主人公站在滑铁卢大桥上，望着匆匆流去的河水沉思，这时他从口袋里掏出一个象牙雕的"幸运符"，久久地凝视着，背景音传来的是当年他和女主人公的对话。这时这个吉祥符直接起到了点明主题、总领全片的作用。

紧接着时间追溯到男女主人公第一次相遇时，同样是在遭遇空袭的滑铁卢桥上，女主人公和跳舞的姐妹在回去的路上不小心把随身携带的"幸运符"掉在地上了，女主人公不顾危险捡

图 4-1-12　电影《魂断蓝桥》中"幸运符"反复出现 6 次的剧照

起了"幸运符",而恰在此时她遇到了男主人公。所以,男女主人公是通过"幸运符"而相识。

在影片结尾,女主人公在滑铁卢桥上向着迎面疾驰而来的车子飞奔而去,镜头切换到了围观的人群以及地面上掉落的"幸运符",这时,"幸运符"预示着女主人公生命的结束。

需要注意的是,在重复蒙太奇中,构成影视的各种元素(如**人物**、**景物**、**场面**、**动作**、**调度**、**物件**、**细节**、**语言**、**音乐音响**、**光影**、**色彩**等),都可以通过精心构思反复出现,使其产生独特的寓意和特定的艺术效果。所以我们经常看到的重复包括人物对话、动作的重复、场面重复、景物静物重复、光影色彩重复等。

例如,在电影《假如爱有天意》中,"雨"这个意象在片中 5 次重复使用。雨在很多爱情片中都代表一定的寓意,尤其用来滋生爱情。影片中的"雨"在妈妈宋珠喜的时空重复使用了两次。第一场雨是珠喜与初恋对象俊河初相遇时,两人从鬼屋回来的路上珠喜不小心崴了脚,而天恰好又下起了雨,导致两人暂时无法回去,于是俊河背着珠喜找地方躲雨,这场雨让两人有时间相处,可以算作两人爱情萌芽的开始(图 4-1-13)。

第二场雨是在珠喜向俊河提出分手后,俊河在校门口等待珠喜。面对一路追到家门口全部淋湿的俊河,珠喜最终同意复合。这场雨表达了恋人之间的辛酸,同时也是两人感情升温的见证(图 4-1-13)。

图 4-1-13　电影《假如爱有天意》中"雨"的重复出现剧照(1)

而"雨"在女儿尹梓希的时空的运用更加经典,尤其是后两次的运用。梓希一直悄悄暗恋着闺蜜的男友尚民,其实尚民同样暗恋着梓希,只是两个人都不知道彼此的心意。一次,梓希去图书馆练琴的路上下起了雨,她跑到大树下躲雨,这时恰巧尚民也跑过来,梓希本来已经准备好要为了友情放下这段暗恋,但是没想到在此时遇到尚民,于是她想要赶紧离开,但是尚民却提议两个人一起去图书馆,尚民用自己的外套当作雨伞,两人一路在雨中奔跑,直到来到图

书馆门前,这个片段堪称这部剧的经典场面(图 4-1-14)。

图 4-1-14　电影《假如爱有天意》中"雨"的重复出现剧照(2)

后来,也是在一个雨天,梓希获知原来那天尚民是故意不带伞,就是为了能够跟她制造偶遇时,她放下手中的伞,冲进雨中,开心地跑去尚民所在的话剧社。虽然她浑身湿透,但是心情却异常快乐,因为她终于获知了尚民的心意,这场暗恋里,原来不只她一个人,她一直苦苦暗恋的人,同样在默默喜欢着她。所以,"雨"在这部影片中可以说起到了非常重要的情感纽带作用。

通过这个案例可以发现,每次重复都会在内容和形式上有所增减,即重复中的变化。换句话说,如果只是次数上的重复是没有任何意义的,每次重复都是刻意的安排,想要通过重复强调什么,或者说发现什么,即重复中的变化以及通过重复想要表达的意义才是使用重复蒙太奇的重点。

网络剧《开端》的剧情开展主要就是围绕着场景的重复展开的,它主要讲述了男女主人公在一辆公交车上不断经历时间的循环,在一次次循环中不断经历公交车爆炸,在这个过程中他们由互不认识到开始合作,再到成为并肩作战的好搭档,最终一起阻止爆炸、解救大家、寻求真相的故事。关于"循环"的部分,在这部作品中主要体现的方式就是场景的不断重复。

在这部剧中,每次经历爆炸之后或者男女主人公睡着之后,镜头就会再次切到他们从公交车的座位上醒来的片段。当这个场景再次出现,就意味着男女主人公再次进入新一轮的"时间循环"。看似一次次的场景重复,同样穿着的男女主人公,同样的乘客,但是每次都有新的发现,因为每一次都是男女主人公解除循环寻求真相的机会,通过他们的眼睛,观众在一次次的场景重复中逐渐了解这辆车上的异常以及那些看似奇怪的乘客们,例如,有看似爱管闲事、热心肠的直播一哥,还有坐了好久的车背着大袋西瓜来看儿子的大叔马国强,连行李箱都是前房东施舍的、还不知道今后要住哪里的大叔焦向荣,把老伴和自己要吃的各种药都随身携带的药婆,患有哮喘病却很爱养猫、希望拯救世界的二次元男生卢迪,他们都是普通人,随着一次次的重复,观众知道了有关他们每个人的故事,从他们的故事里观众仿佛看到了每一个在努力生活的人,他们不应该就这样枉死在这辆公交车上。在男女主人公眼里,随着一次次的循环,这些人在他们眼里早已不是普通的同行乘客,而是同样需要解救的朋友。所以,在一次次场景的重复里,观众跟着男女主人公一起找寻真相,同时也通过这些线索看到了人间百态的缩影。

六、错觉蒙太奇

错觉,顾名思义,让人产生以为是真实但其实却不是真实的感觉,那么错觉蒙太奇就是通过镜头之间的剪辑与组接让人产生的这种感觉。在剪辑中,这也是一种有效的省略方法。具体来说,错觉蒙太奇又称为错位蒙太奇,这是一种常用的剪辑方法,它是利用观众对于前一个

镜头的观察顺其自然发展的期待,而在下一个镜头或场景中出现出人意料的场景或相反的结果,可以使影片的故事情节跌宕起伏,富有变化。

电影《云水谣》中有一段经典的错觉蒙太奇的运用。当在西藏驻医的男主人公陈秋水听到王碧云到来的消息时,用一个假想镜头既满足了观众的心理期待,也顺应了剧情的发展,陈秋水凝望着被单后面朝思暮想的"碧云",带着笑容的碧云身穿着一身红袄缓缓走出,两个人深情对望的镜头让观众非常兴奋与期待(图4-1-15)。

图 4-1-15　电影《云水谣》片段截图(1)

与此同时,这个场景也让观众产生了联想——多年的承诺终于要在此刻兑现了,这是一件多么美好的事,看到碧云出现的那一刻,观众产生共鸣,这种共鸣来自对有情人终成眷属的期许和感动。可是,随着"碧云"的突然倒下,将我们带回了现实。原来,到来的"碧云"不是秋水等待的碧云,而是一直以来喜欢他的金娣(图4-1-16)。

图 4-1-16　电影《云水谣》片段截图(2)

错觉蒙太奇所产生的独特功效让这个凄美的爱情故事更加感人,更加让人难以忘怀。试想如果当时真的是碧云到来,那么故事的走向和结构都要发生改变,主题就变成有情人终成眷属,而不是天各一方,生死两相忘。

错觉蒙太奇有时还可以产生一种反差的效果,尤其是在一些喜剧电影中会经常使用,往往给人一种出其不意的幽默效果。

例如,在电影《唐伯虎点秋香》中,影片开场的一个场景是唐家门外门庭若市,很多人都想要唐伯虎的墨宝,然而下一个镜头则是从毛笔的特写到周星驰饰演的唐伯虎在唐家拿着毛笔的近景,两个镜头连接起来自然而然让观众产生唐伯虎正在认真搞创作。然而没想到的是,他其实拿着毛笔在给烤鸡上面涂酱料,这种反差瞬间就产生了一种幽默的喜剧效果(图4-1-17)。

除此之外,一些动作片中也会使用错觉蒙太奇,例如,我们经常会看到一些假象,如角色被人打倒或者被杀死,其实都是导演应用影视原理或者剪辑技巧在制造"假象",让观众产生了人物角色可能真的受伤或者死亡的错觉,而这些也都算是对错觉蒙太奇的一种运用。

在学习叙事蒙太奇的过程中需要明白一点,无论是叙事还是抒情,目的都是为作品的内容和主题服务,在使用的过程中,很多情况下蒙太奇的效果既有可能是叙事的,但也包含了抒情的可能。也就是说,叙事蒙太奇和表现蒙太奇之间没有那么明确的鸿沟。更何况,视听语言永

图 4-1-17　电影《唐伯虎点秋香》片段截图

远是一门新语言,是在不断创造发展着的语言,导演或者剪辑师只有不断打破既有规则,才能创造更多丰富的影视作品。当然,推陈出新的前提是要先学习既有的蒙太奇类型。

学习单元二　表现的剪辑

案例 1

　　观看纪录片《再说长江》第一集"大江巨变",片中将 1982 年长江沿岸的城市景象,如重庆、武汉、南京、上海等,与 2005 年的城市景象进行了对列式的剪辑,形象地展现出 23 年来中国的沧桑巨变,让人不禁感慨祖国的跨越式发展(图 4-2-1)。

案例 2

　　电影《长津湖》热映,《长津湖》自 2021 年 9 月 30 日上映,连续打破多项纪录,口碑票房双丰收,成为我国影史票房冠军。《长津湖》以抗美援朝战争第二次战役中的长津湖战役为背景,讲述了一段波澜壮阔的历史:中国人民志愿军赴朝作战,在极寒严酷环境下,东线作战部队凭着钢铁意志和英勇无畏的战斗精神一路追击,奋勇杀敌,扭转了战场态势,打出了军威国威。电影《长津湖》上映以来接连打破纪录,并最终打破中国电影票房纪录,成为中国电影票房总榜冠军。银幕之外,"长津湖效应"席卷全国,全国人民以实际行动告慰着先辈英灵,展现出拳拳爱国之心。电影《长津湖》获得金鹿奖最佳影片、最佳剪辑两项大奖,为什么《长津湖》会获得这么好的效果?

　　如果说,叙事的剪辑侧重强调事件发展的连续性和动作的连贯性,那么表现的剪辑则体现出了更多的创造性和想象力。马赛尔·马尔丹在《电影语言》中说:"表现蒙太奇,它是以镜头的并列为基础的,目的在于通过两个画面的冲击产生一种直接而明确的效果,在这种情况下,蒙太奇是致力于让自身表达一种感情或思想。因此,它此时已非手段而是目的了。它已不是将尽量利用镜头之间的灵活连接来消除自身的存在作为理想的目的,相反,它是致力于在观众思想中不断产生割裂效果,使观众在理性上失去平衡,以使导演通过镜头的对称予以表达的思想在观众身上产生更活跃的影响。"

图 4-2-1　纪录片《再说长江》片段截图

所以,表现的剪辑就是以镜头对列为基础,通过前后镜头在形式上和内容上的相互对照、冲撞,产生一种单一镜头本身不具有的、更为丰富的含义,并用它表达某种感情、情绪、心理或思想,给观众造成强烈的印象。表现的剪辑是以强化艺术表现力和表达情感、揭示寓意为主旨的蒙太奇类型。

相对于叙事蒙太奇,表现蒙太奇呈现出以下几个特点。
(1) 不是为了单纯叙事,而是为了表达某种思想和主题、情绪。
(2) 镜头组合的逻辑依据不是连续的时空关系,而是意义。
(3) 这是一种作用于视觉的以激发联想为目的的情绪表意形式。

表现蒙太奇的形式是多种多样的,常见的有积累蒙太奇、抒情蒙太奇、心理蒙太奇、对比蒙太奇、隐喻蒙太奇等。

一、积累蒙太奇

积累蒙太奇是将一些内容性质、景别、运动方式等相同或大致相似的镜头组接在一起,通过形象积累,造成具有特定表意指向的烘托和强调效果。即用一连串具有某种意义关联性的视像来表明同一个内容含义。

比如,我们看到镜头中冰雪消融、小树发芽、鸟儿鸣叫,孩子奔跑在公园,观众看到这些景

象的组合,自然会领悟出它要表达的内容,那就是春天来了。再如,有一首大家很熟悉的词:

天净沙·秋思

(元)马致远

枯藤老树昏鸦,

小桥流水人家,

古道西风瘦马。

夕阳西下,

断肠人在天涯。

这首词中没有一个动词,似乎不是完整的句子,却让人读后能深深地感受到诗中蕴含的哀愁。原因就在于每一个名词都代表一种景物,看似互不关联的景物天衣无缝地和谐共处,情景交融,这些景物的共性就在于情绪,言简而意丰,所以它们被反复呈现时,每一个镜头都抒发出了一个飘零天涯的游子在秋天思念故乡、倦于漂泊的凄苦愁楚之情。

可见,积累蒙太奇主要是依靠画面的外在形象以及内涵上存在的某种相似因素,这些相似因素的不断叠加,渲染某种情绪或者形成某种主题效果。

积累的剪辑主要采用同类镜头的组接。同类镜头指的是内容意义同一类型的镜头,它们有着统一内涵的外延限度,是能够表现主题的共同因素,这些因素可以是人物、事物、情绪、动作等。一般而言,在积累剪辑时,同类镜头在景别、运动方式等形式因素上也是相似的,如此才能够达到不断积累、强化的效果。

积累蒙太奇的作用主要体现在以下几个方面:一是把表现同一人物、事物不同方面的内容画面剪辑在一起,表现人物、事物的整体形象;二是把具有相同特点的不同画面组接在一起,让人们形成对这个特点的完整认知;三是在纪录片的结尾段落,把全片的关键镜头剪辑在一起,造成一种对整部作品回叙的作用,也能够进一步概括和深化主题。

例如,在2022年中国共产党第二十次全国代表大会期间,《人民日报》重磅发布了中国共产党国际形象网宣片CPC,并配文"一切奋斗,一切牺牲,一切创造,只为一个目标。"这段仅有2分50秒的视频迅速红遍网络,登上热搜。视频开篇就是一组积累蒙太奇的剪辑,不同身份、不同装扮的脚步特写,踩在土地里、农田里、刑场中、战场上,他们在内容意义上相似的是坚定的步伐走在中国大地上,随之而出的是一句深沉的设问"Who am I(我是谁)?"开启了一个百年大党的自我介绍,引出了中国共产党的百年历史,那一个个脚步踏出的是中国共产党从成立以来,一路奋斗、一路向前的艰辛创业之路(图4-2-2)。

职业素养

中国共产党国际形象网宣片CPC一经发布,迅速在网络上引起强烈反响。截至2022年10月20日11时,视频在哔哩哔哩平台播放量超127万,在抖音平台点赞量超146万,并在多个平台登上热度榜。

宣传片以英文旁白,配以中英文双语字幕。视频时长2分50秒,大致分为以下三个部分。

第一部分,伴随着"Who am I(我是谁)?"的设问,开启了一个百年大党的自我介绍。一大的红船,走向刑场的烈士,炮火中的征战,展现了中国共产党从成立以来,一路斗争、筚路蓝缕的艰辛创业历程。

第二部分,展现了新时代中在危难时刻挺身而出的党员。通过他们的宣言,体现出中国共产党为人民服务。他们是——"燃灯校长"张桂梅,"戍边英雄团长"祁发宝,"非凡医者"张定宇,"核潜艇之父"黄旭华。

第三部分,阐述了站在第二个百年的历史节点上,当人类面临气候挑战等困难时,中国共产党的发展目标。"世界又站在历史的十字路口,我关心地球,关注人类的前途和命运,愿意同一切进步力量携手前进。我相信,江山就是人民,人民就是江山,一切奋斗,一切牺牲,一切创造,只为一个目标。""我们党立志于中华民族千秋伟业,致力于人类文明与发展崇高事业,责任无比重大,使命无上光荣。"

视频最后呼应了视频开头"Who am I?"的提问——"My name is the Communist Party of China."

资料来源:新京报传媒研究. Who am I? 这部宣传片何以"超燃""国际范儿"[EB/OL]. [2022-10-20]. http://news.sohu.com/a/594053936_257199.

图 4-2-2　中国共产党国际形象网宣片 *CPC* 开篇视频截图

二、抒情蒙太奇

抒情蒙太奇又叫诗意蒙太奇,被人们称为是一种诗的笔法。抒情蒙太奇是指通过镜头中各种元素的组接或镜头之间的组合,在保证叙事和描写连贯的同时,达到升华剧情思想和情感的目的,以突出作品中浓郁的诗情画意的蒙太奇手法。最常见、最容易被观众接受的抒情蒙太奇,往往是在一段叙事场面之后,恰当地切入象征情绪的空镜头,达到情感的升华。如苏联影片《乡村女教师》中,瓦尔瓦拉和马尔蒂诺夫相爱了,马尔蒂诺夫试探地问她是否永远等待他。她一往情深地答道:"永远!"紧接着画面中切入两个盛开的花枝的镜头。它与剧情并无直接关系,却恰当地抒发了作者与人物的情感。

《我和我的祖国》这部电影的导演们用自己的风格,以小人物见大情怀从平凡人入手,为观众还原了祖国的辉煌时刻。影片意在为祖国庆生,也意在呈现过往,更在于用华夏儿女的奉献和坚守实现一个个中国梦,展望祖国的未来。这部电影中多次使用了抒情蒙太奇的表现方式,体现了从小人物中发掘出的大情怀,让影片的情感得到升华。例如,在《我和我的祖国——相遇》中,一位为研发原子弹而隐姓埋名的科研工作者高远,受辐射影响下,生命垂危。同时,时隔三年未见的爱人在公交车上相遇,百感交集,三年前,为了保密与所爱之人不辞而别,如今相逢却不能相告。在此时,原子弹爆炸成功,大街小巷的人流欢呼涌现,人群,旗帜,欢呼,漫天飞舞的报纸,将情感值拉满,让观众也随着原子弹实验的成功而激动不已,民族的自信心、自豪感油然而生。随后,剧中两个小小的主人公挤在欢呼的人群里,就像是被大时代洪流裹挟着的小小水滴,只能匆匆继续向前(图 4-2-3)。高远梦寐以求的祖国的胜利到来了,观众为他的梦想实现而感动,面对大我和小我时,高远毅然决然地选择了大我,我们现在的幸福生活是先辈们用自己的牺牲换来的,虽然他们是我们无数个小人物中的一个,但是,是他们用牺牲小我换来祖国的繁荣发展。

图 4-2-3　电影《我和我的祖国——相遇》剧照

在其中的《我和我的祖国——回归》中,当五星红旗在香港上空飘扬,庆祝的烟花映透了半边天,主人公华哥站在自家的天台上,手放在胸前,面前是夜空中绽放的烟花,虽没有从镜头中展现出欢呼雀跃的人群,但是用这样的一种方式表达了作为一个中国人终于回到母亲怀抱的激动心情(图 4-2-4)。

此外,抒情蒙太奇还可以把事件分解成一系列近景或特写,从不同的侧面和角度捕捉事物的本质含义,并对事物的特征加以渲染。让·米特里指出:它的本意既是叙述故事,亦是绘声绘色的渲染,并且更偏重后者。这是一种表现超越剧情之上的思想和情感的艺术表现手法。

在《我和我的祖国——夺冠》中,主人公冬冬小朋友在面对选择时,仰头望向天空,头顶上方飘扬的五星红旗给了他力量和方向,这面国旗意义重大,画面红旗飘扬慢动作,冬冬的凝视,犹豫再三后做出的选择是集体利益大于个人利益,这慢动作的几十帧是观众和主人公的一起思考与选择,舍小我为大家,我与祖国是个体与集体的融合,既再现了主题,赋予电影画面意

图 4-2-4　电影《我和我的祖国——回归》剧照(1)

义,随着女排比赛的胜利,整个弄堂陷入了欢呼的海洋,大家甚至托起冬冬以示庆祝,此处镜头的剪辑通过用特写或近景,通过不同的侧面让大家看到弄堂中大家为女排欢呼的场景,让观影者与演员一起为女排的胜利而激动,为祖国有这样的荣誉而自豪(图 4-2-5)。

图 4-2-5　电影《我和我的祖国——夺冠》剧照

还有一种抒情蒙太奇的表现方式,是用音乐配以画面的剪辑渲染情感。如电影《甜蜜蜜》中就以邓丽君的歌曲《甜蜜蜜》配以镜头的渲染,片中出现了三次邓丽君的歌曲《甜蜜蜜》。第一次是在影片的前 18 分钟里。男女主人公下班后骑着自行车穿梭在车水马龙的大街上,男的载着女的。这是那个年代男女青年恋爱极浪漫的一种方式。一串清脆的单车铃声响过,两人简单对话后便沉默了,空气里充满了暧昧的味道。这时女主人公李翘唱起了《甜蜜蜜》,接着男主人公黎小军也跟着哼着,甜蜜从心里悄悄爬到了脸上,双腿也不自觉地晃动起来。黎小军蹬着车的踏板,李翘侧坐在车后座摆动着双腿,两双腿正好成垂直交替,在构图上也与音乐的情绪交相呼应(图 4-2-6)。而随后背景配乐则有意放慢了节奏,拉长了音,替男女主人公表达了此刻舒缓的心情。段落的最后两人的歌声被画外《甜蜜蜜》音乐代替,两人的心情进一步得到渲染。

图 4-2-6　电影《甜蜜蜜》剧照

> **小实践**
> 教师给定一段影视作品素材,学生讨论分析其中运用了什么样的抒情蒙太奇手法。

三、心理蒙太奇

心理蒙太奇是人物心理描写的重要手段,它通过画面镜头组接或声画有机结合,形象生动地展示出人物的内心世界,常用于表现人物的梦境、回忆、幻觉、思索等精神活动。在剪辑技巧上多用交叉穿插等方法,其特点是画面和声音形象的片段性、叙述的不连贯性和节奏的跳跃性。声画形象带有剧中人强烈的主观性。

它带着观众的情绪随着画面的跳转或喜或悲,或爱或憎,或清醒或迷惑,上一秒观众的身心还犹如置身世外桃源般悠然款款,下一秒就犹如人间炼狱般撕心裂肺了。这种跳转可能是人物出现的幻觉,可能是儿时的梦境,可能是无厘头的遐想,等等,但最终的目的就是通过心理蒙太奇的手法把观众代入剧情中,使观众更贴近剧中的人物心理,实际上就是所谓的代入感强。

例如,在电影《我和我的祖国——回归》中也多次用到了心理蒙太奇,升旗手因深知升旗任务的艰巨,不容有一丝失误的要求及此时全世界目光的注视,他此时内心深处紧张到极点,虽是平时经过严格的训练,精确到以秒来计算,但是在这样庄严的时刻,心中依旧压力重重,此时,从升旗手的双眼镜头切换到了此时心中紧张表现的镜头,周围的新闻转播机器及观众全部消失,只剩他一人在黑暗的升旗场地,周围袭来的黑暗正是他内心深处紧张的表现(图 4-2-7)。

图 4-2-7　电影《我和我的祖国——回归》剧照(2)

个人价值观的体现越来越倾向于通过不为人知的心理活动来展现其个性化,心理的波动和起伏更能表现一个人物的思想矛盾,更能说明一个人物的强大或者脆弱,也最能说明一个人物的喜悦或者悲伤的程度。一部影视剧的成功与否,一是看剧本是否成功,二是看制作过程的表现手法,看能不能把观众融入设定的场景中,能不能与之产生共鸣,能不能得到观众的反馈,能不能让观众的思绪跟着设定的人物起起伏伏却又感觉很真实,这就是心理蒙太奇对一部影视剧的影响。

四、对比蒙太奇

对比蒙太奇是把两个紧密连接却又完全不同甚至相反的镜头画面组接在一起，形成强烈反差从而彰显出新的意义的表现手法。

对比剪辑是通过镜头（或场面、段落）之间在内容、形式上的反差造成强烈的对比，产生相互强调、相互冲突的作用，从而表达创作者的某种寓意或强化所表现的内容、情绪和思想。世间万物充满了矛盾与差异，各种复杂的对比关系交织在一起互相衬托，例如，现代通信工具与古老的烽火台、中国乡俗婚礼上的洋新娘等，不胜枚举。

在影视剪辑中，对比是一条重要的法则，其表现方式是多样化的，主要包括以下几种。

（1）画面内容的对比。诸如新与旧、强与弱、大与小等。

（2）画面造型的对比。如景别大小、角度的仰俯、光线的明暗、色彩的冷暖等。

（3）声画的对比。如轻松的画面配沉重的音乐，通过声画不协调强调反差，激发联想，比如，纪录片《百年中国》中，表现八国联军侵略北京的内容时，响起了教堂里的赞美歌声，声画的强烈反差反而衬托了侵略者的道貌岸然。

（4）内在节奏的对比。强调内在节奏的动静对比，比如，由动突然变静，强化心理冲击效果。

在影视创作中，对比剪辑是经常采用的，因为对比形象的直观对照可以使观众自己得出鲜明结论。大反差的两极化形象的参照对比，会激发人们的解读活动，使之从一个静止渐进的状态跃进到新的环境中，从而理解对列之中的深层含义。曾经有一则新闻报道反映全国城市卫生检查"走形式"。记者在检查前一天、检查当天、检查团离开次日三次在同地点拍摄，然后将检查当日焕然一新与次日脏乱如故的镜头对比，其主题不言而喻。再如，纪录片《空间》讲述了一个从小没有四肢的孩子如何在社会关心下自强不息并且依靠社会捐赠，装上假肢站立起来的故事。结尾段落是一组他装上假肢后在大街小巷上自由走动的画面，其中，跳切了几个他以前用半截大腿挪动、"走路"极为艰难的镜头，还插入了大街上正常人的步伐，现在的高大与以前的矮小、身体的残缺与精神的顽强，蕴含其中的种种对比具有强烈的视觉—心理冲击力，让观众感慨万千。

对比剪辑的效果还体现在利用画面结构的对比造成视觉震惊感上，尤其是在为突出某个形象或烘托场面气氛、加强动态效果的段落剪辑中。 比如，运动场上的如潮人海与场上运动员（多与少），比赛中近景、观众特写与运动场的大全景（大与小）、关键时刻的紧张与成功时的欢呼（动与静），这些内容交叉对比可以很好地渲染比赛场面。

对比使双方明显地展示各自的特性，形式上的对比增强了视觉的张力，内容上的对比更是一种有力的揭示手段，能够敏锐地发现对比形象。

电影《长津湖》有这样一个场景：志愿军战士穿着单薄的棉衣，脸上手上都已冻伤，打着寒战，还要用身体仅有的温度去暖枪，土豆是仅有的食物，在冰天雪地里土豆已经冻得如石头般坚硬，小战士伍万里啃土豆的时候，不小心硌掉了半颗牙，老兵雷公于是将自己焐热的土豆递给他吃，而且这些土豆不仅是冰冻的，大多还是已经发霉的。而感恩节期间美军却在军营里吃着火鸡和蔬果，喝着咖啡，尽情享用丰盛大餐（图4-2-8）。

这样的对比，大大激发了观众观影时内心对志愿军战士的共情感，让我们看到了先辈们打这场仗是多么不容易。通过这样的对比蒙太奇，让敌我悬殊一目了然，这就是对比蒙太奇的魅力，不需要一句旁白和点评，只是不断地镜头切换和强烈对比，想要表达什么，观众一眼就懂，这种寓观点于材料之中的手法，远比直接借助演员台词的输出意味深长。

图 4-2-8　电影《长津湖》剧照（1）

对比蒙太奇还可以通过两种以上的色彩及色彩形象之间的对比，色彩与内容之间的对比来达到不同的表意效果。电影《大红灯笼高高挂》中就有这样的运用。

第一种色彩对比是"色彩本身对比"，即画面中景物固有色彩的对比。

例如颂莲出嫁部分，一队娶亲的队伍敲锣打鼓往远处走去，颂莲从画面的右边走出，与娶亲队伍擦肩而过，朝镜头方向走来。反差显示距离鸿沟，颂莲身上衣服的颜色和场景色截然不同，更能突出此时颂莲与环境的格格不入，从而看到颂莲不甘心，不屈服，但又无奈的心理。色彩之间的互相对比，使得长镜头表达的内在含义显得非常直观。

第二种是色调与内容之间的对比，色调与内容对比是指画面形成的色调与内容之间相反，或者各自表达不同的意义，类似于声画对比。例如，颂莲怀疑雁儿偷了笛子，拉着雁儿来到屋里搜索笛子，推开门之后发现屋里面却有着不可告人的秘密，原来雁儿在屋子里偷偷点只有太太才有资格挂的灯笼。全景中的屋内有几只破灯笼和一席旧铺盖，铺盖代表雁儿生活中的身份，灯笼代表她对地位权利的向往。画面配上红色调，则让观众觉得这是她内心深处燃烧的渴望，当颂莲发现扎满钢针的木偶时，画面中的红色调含义又发生了变化，对比出陈家大院内勾心斗角的可怕。随着情节的发展，色彩与内容之间的对比表达了不同的含义。颜色在此段落中起到了深化影片主题、外化人物内心的作用。

第三种是色彩形象之间的对比。色彩形象对比是指利用不同的色彩塑造不同的艺术形象，不同的艺术形象在观众视觉上形成对比，更好地表达各自独立的艺术形象与导演暗含的意图。例如，尽管颂莲不满意这门婚事，但是她仍然走进了陈家，渴望有一个新的开始。但是在陈家遭遇一系列的冷落，使她明白小妾的地位多么不重要。当颂莲进入洞房之后，一连出现了两个"大院"的俯拍空镜头，以蓝色调为主，蓝色比喻的是沼泽，预示今晚的颂莲犹如一颗璀璨的明珠遗失在沼泽里，失去了应有的光芒。结婚这一段落，屋内用的全部是红色调，但观众看到这里，却无法从红色中读出新婚的幸福，反而对比出新婚对颂莲这样一个女性的压抑与束缚，红色象征命运已经编织成网，看不见但无法逃脱，束缚了这个本该自由的女人。这两种色调塑造了两种极致的艺术形象，蓝色调下的陈家大院代表的是陈家大院的封建统治，红色调的洞房象征的是颂莲无奈命运的束缚。两种艺术形象此处产生了对比，形成了视觉与心理上的落差，暗示着颂莲的一生，任凭光芒四射，也要被锁紧在这深宅大院。

在国产动画电影《哪吒之魔童降世》中也有色彩形象对比的运用。红色是影片的主题颜色之一，也是哪吒的代表色，哪吒的肚兜、喷火、混天绫等皆是红火色。红色是一种饱和度极高的颜色，象征热情、活力、炸裂。影片运用红色去塑造作为魔丸转世的哪吒形象，与以蓝色象征明珠投胎的敖丙形成了鲜明的对比，进一步刻画了哪吒的不屈不挠、敢于与命运作斗争、极具反叛性的精神品质，更是呼应了影片"我命由我不由天"的主题。与此同时，蓝色是影片的主题颜色之一，是敖丙的代表色，敖丙的头饰、服饰皆是蓝色。蓝色是一种冷色系的颜色，象征圣洁、

清冷、宁静、祥和。影片运用蓝色这一色彩去呈现灵珠投胎的敖丙形象,然而敖丙却是在内心满是仇恨的龙王和申公豹的悉心栽培下成长,最终甚至一度想要灭了陈塘关,这里的蓝色代表了几分清冷(图4-2-9)。

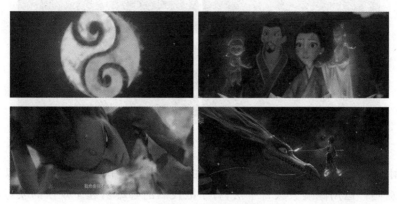

图4-2-9　电影《哪吒之魔童降世》剧照

小实践

学生通过写分镜头脚本或者实际剪辑练习的方式,运用对比蒙太奇表现出老师给定的主题意义。

五、隐喻蒙太奇

我们在欣赏影视作品时常常有这样的观影感受,花儿象征美好,太阳象征希望,燃烧的红烛象征无私的奉献,冰河解冻象征新生的开始,等等,这些不同的景物镜头能烘托、升华人物形象或主题思想,从而达到抒发人物情感和深化主题思想的作用。这种按照剧情需要,利用景物镜头含蓄而形象地表达出创作者寓意的构成方法,就是隐喻蒙太奇。

隐喻蒙太奇通过镜头或场面的对列进行类比,含蓄而形象地表达创作者的某种寓意。这种手法往往将不同事物之间某种相似的特征凸显出来,以引起观众的联想,领会导演的寓意和领略事件的情绪色彩。

隐喻蒙太奇是在影视作品中通过前后镜头并列进行比喻,引发观众的联想,理解镜头寓意的一种表达方式。通过镜头的组接,产生比拟、象征、暗示的作用。

电影《长津湖》中,与伍千里同一车厢的伍万里不忍老兵戏耍萌生退意,在他强行拉开行进车门的瞬间,迎面映入眼帘的是逶迤于崇山峻岭中的长城景象。此处影片的节奏随之减缓,"火车"本身构成了横移的运动视点,万里江山如同长轴画卷,映入眼帘的是祖国的大好河山,当伍万里意识到,他想要"逃回"的地方与想要"守护"的地方实质为同一个地方,打消了退伍念头的同时也完成了其身份的初次蜕变。处于隐喻中的"家国"修辞在此间得以意象化地昭示(图4-2-10)。

高清技术赋予的纤毫毕现,让战争美学推向了"真实"的极致,真实感的营造显得让彼时的战场离我们更近。相比于出征前的浓墨重彩,朝鲜战场的着墨就显得单调而冗然。草木凋零、寒山嶙峋,灰白色为基调的土地与其中呈大色块状斑驳的血红,既烘衬出战场的惨烈,也带来了一如歌曲中"为什么战旗美如画"的答案重量。

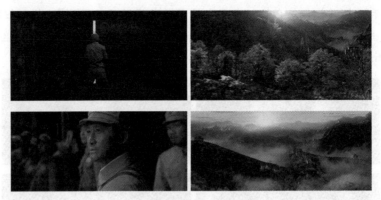

图 4-2-10　电影《长津湖》剧照(2)

影片运用隐喻蒙太奇的手法达到完美叙事的目的。当美国大兵打了败仗以后,小士兵问长官:"要加糖吗?"运用隐喻蒙太奇手法,打了败仗后的咖啡引起了观众的联想,含蓄形象地表达了美国士兵战败后的心里苦,尝不到甜头,侧面反映出了中国志愿军的势不可挡,意气风发。巨大的概括力和极度简洁的表现手法相结合,表现出了强烈的情绪渲染力,意味深长。而这处蒙太奇运用的妙处就在于将隐喻和叙事进行了结合,由战况引出加糖,从而显得没有那么生硬牵强,有节奏且合乎逻辑。

再如,在电影《奇迹笨小孩》中,多次出现了蚂蚁的镜头,一次是在景浩同妹妹坐公共汽车回家的路上,外面下着大雨,镜头转向了在雨中爬行的小蚂蚁,暗喻景浩就如这样的小蚂蚁一样,在偌大的深圳,渺小无力,生活飘摇,一场风雨就能把它冲走,但是小蚂蚁也是坚毅的,不管风雨再大,生活再难,依旧按照自己的路线努力前行,就如奋斗中的景浩一样,虽然柔弱,没有关系,没有钱,还有个需要治疗心脏病的妹妹,各种压力,如窗外的暴风雨一样,但是景浩心存希望,坚持努力,挣扎存活。同时,扩大这个小蚂蚁的意象,每个在深圳这个大城市中平凡生活、努力奋斗的人,就像是一个个小蚂蚁,虽渺小,却有无限的力量,像这小蚂蚁一样坚毅地活着(图 4-2-11)。

图 4-2-11　电影《奇迹笨小孩》剧照

隐喻蒙太奇将巨大的概括力和极度简洁的表现手法相结合,往往具有强烈的情绪感染力,将隐喻和叙述有机结合,避免生硬牵强。

与叙述蒙太奇讲究镜头之间的连接不同,表现蒙太奇追求的是镜头与镜头之间拼接后所产生的相互对照、冲击的艺术张力,表现的剪辑具有很强的主观性,一方面是创作者意图的表达,另一方面关于意义的实现又必须有一个观众接受的过程,不同的观众对同一个表现性剪辑的理解是完全不一样的。如何通过集体的形象来表达意思,需要不断摸索。

学习任务总结

根据视听艺术的相关理论,蒙太奇可以划分为叙事蒙太奇和表现蒙太奇两大类型。叙事蒙太奇主要目的是叙事,也就是交代情节,展示事件,主要包括连续蒙太奇、颠倒蒙太奇、平行蒙太奇、交叉蒙太奇、重复蒙太奇、错觉蒙太奇。表现蒙太奇则是为了增强艺术表现力和情绪感染力,主要包括抒情蒙太奇、隐喻蒙太奇、心理蒙太奇、象征蒙太奇等。

考核任务单一

任务	拍摄剪辑一组镜头表现平行或者交叉蒙太奇		
完成形式	小组	小组成员	
任务内容	以小组为单位,拍摄剪辑一组镜头表现平行或者交叉蒙太奇		
成果形式	视频		
任务步骤	1. 明确任务,确定小组分工 2. 前期剧本与分镜脚本的创作 3. 素材搜集、场景确定、演员确定 4. 拍摄 5. 剪辑 6. 成片检查并提交作品		
过程评价(40%)	1. 完成任务过程中的态度 2. 完成任务过程中的团队合作表现 3. 人际沟通与表达能力		
成果评价(60%)	1. 能够准确理解平行蒙太奇与交叉蒙太奇的关系 2. 能够运用所学知识对叙事蒙太奇进行实践		
完成情况小结			
指导教师评分			
小组互评			
校外导师评分			

考核任务单二

任务	创作一则短视频表现错觉蒙太奇		
完成形式	小组	小组成员	
任务内容	以小组为单位,设计一则短视频来表现错觉蒙太奇		
成果形式	1~3分钟左右的短视频		
任务步骤	1. 明确任务,确定小组分工 2. 前期剧本与分镜脚本的创作 3. 素材搜集、场景确定、演员确定 4. 拍摄 5. 剪辑 6. 成片检查并提交作品		
过程评价(40%)	1. 完成任务过程中的态度 2. 完成任务过程中的团队合作表现 3. 人际沟通与表达能力		
成果评价(60%)	1. 视频的主题明确,逻辑清晰 2. 错觉蒙太奇的运用合理		
完成情况小结			
指导教师评分			
小组互评			
校外导师评分			

考核任务单三

任务	对比蒙太奇、积累蒙太奇的实训		
完成形式	小组	小组成员	
任务内容	利用对比、积累蒙太奇制作一则短视频表现中国的大好河山,可参考短片《你好,我是中国》		
成果形式	1~2分钟左右的短视频		
任务步骤	1. 明确任务,确定小组分工 2. 前期剧本与分镜脚本的创作 3. 素材搜集与整理 4. 剪辑 5. 成片检查并提交作品		
过程评价(40%)	1. 完成任务过程中的态度 2. 完成任务过程中的团队合作表现 3. 人际沟通与表达能力		
成果评价(60%)	1. 视频的主题明确,逻辑清晰 2. 对比蒙太奇、积累蒙太奇的运用合理		
完成情况小结			
指导教师评分			
小组互评			
校外导师评分			

考核任务单四

任务	心理蒙太奇的实训		
完成形式	小组	小组成员	
任务内容	拍摄一组镜头表现人物的内心活动		
成果形式	60秒左右的短视频		
任务步骤	1. 明确任务,确定小组分工 2. 前期剧本与分镜脚本的创作 3. 素材搜集、场景确定、演员确定 4. 拍摄 5. 剪辑 6. 成片检查并提交作品		
过程评价(40%)	1. 完成任务过程中的态度 2. 完成任务过程中的团队合作表现 3. 人际沟通与表达能力		
成果评价(60%)	1. 视频的主题明确,逻辑清晰 2. 心理蒙太奇的运用合理		
完成情况小结			
指导教师评分			
小组互评			
校外导师评分			

<div align="center">考核任务单五</div>

任务	叙事的剪辑、表现的剪辑综合实训		
完成形式	小组	小组成员	
任务内容	利用叙事的剪辑、表现的剪辑相关知识,模仿拍摄一个影视作品中的段落		
成果形式	5分钟以内的短视频		
任务步骤	1. 明确任务,确定小组分工 2. 前期剧本与分镜脚本的创作 3. 素材搜集、场景确定、演员确定 4. 拍摄 5. 剪辑 6. 成片检查并提交作品		
过程评价(40%)	1. 完成任务过程中的态度 2. 完成任务过程中的团队合作表现 3. 人际沟通与表达能力		
成果评价(60%)	1. 视频的主题明确,逻辑清晰 2. 叙事蒙太奇、表现蒙太奇的综合运用		
完成情况小结			
指导教师评分			
小组互评			
校外导师评分			

任务五

镜头组接的原则与技巧

(1) 镜头组接应该遵循的逻辑和规律。
(2) 镜头组接的基本关系。
(3) 镜头组接的匹配原则。
(4) 不同景别的画面在叙事中的不同作用。
(5) 镜头组接中"动接动、静接静"的原则。

任务1：教师将一段自己拍摄的越轴视频播放给学生,让学生们分组讨论分析视频中的问题,并提出一定的解决方案。

这个任务主要培养学生的探究精神以及团结合作解决问题的精神。

任务2：学生分组拍摄一组校园风光,按照全景—中景—近景—特写的顺序进行剪辑,再按照特写—近景—中景—全景的顺序进行剪辑,感受两组镜头的不同表现力,理解景别组接对于叙事的作用。

任务3：学生分组用不同的景别、角度拍摄一段追逐的场景,在非线编软件上进行剪辑,观察不同的镜头连接时对视觉感官的影响,理解镜头组接中"动接动,静接静"的原则。

学习单元一　剪辑的逻辑和规律

案例导入

案例1

电影《我和我的祖国》讲述了新中国成立70年间普通百姓与共和国息息相关的故事,每一个故事都激荡起了人们心中的那份爱国热情,该片获得第35届大众电影百花奖最佳影片奖。在《我和我的祖国——相遇》篇的结尾处,人们涌上街头庆祝中国第一颗原子弹的爆炸成功,被淹没在人海中的方敏这才明白,曾经的恋人高远是为了参与国防科技事业而失去了联系,奔流的人群把两个人冲开渐行渐远。当高远摘下口罩时,他"看到"了原子弹那闪耀的蘑菇云(图5-1-1)。

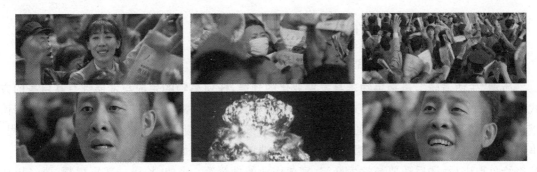

图5-1-1　电影《我和我的祖国——相遇》片段

在这个片段中,每位观众都能深深地感受到那一代科研工作者无私奉献的精神,在国家大爱和情侣小爱之间,他们牺牲了自己的幸福,人生从此只有相遇,没有相聚。尤其是最后高远的脸部特写与蘑菇云镜头的组接,他真正看见了吗?并没有,但这不妨碍观众对于影片的理解,反而升华了对于高远牺牲小我、成就大我的精神描写。正是因为前面故事情节、镜头画面的铺垫,让观众能够凭借认识事物的思维规律把看似不符合实际的镜头串联起来,并理解了影片想要传达的情感和内涵。

案例2

场景设置在百米赛跑的跑道上,运动员摩拳擦掌准备就位,观众、裁判员也都处在一种紧张的期盼中。有这样几组镜头。

A:运动员在起跑线上做准备的面部特写。

B:发令枪响。

C:运动员冲出起跑线。

D:几组观众的反应镜头。

E:教练员的表情。

假如我们要表现田径运动员起跑的场面,应该如何选择素材并将其组接在一起呢?如果镜头1是发令枪响,那么紧接的镜头就应该是运动员冲出起跑线。如果发令枪响的镜头后面插入了观众的反应镜头,难免会打破时间的连续性。因为在现实生活中,发令枪响和运动员冲出起跑线是同时发生的,插入镜头会让人感觉运动员的起跑是滞后于发令枪响的,这不符合生活的逻辑。

如果镜头1是发令枪举起,但没有打响,这时就可以插入几个运动员做准备的面部特写、观众屏气凝神的反应镜头,能够在某种程度上塑造比赛前的紧张氛围,但插入的镜头不宜过多、过长,一旦超出了人们感知的现实时间长度,观众就会产生疑问,甚至是反感。

思考一下,如果按照 A→B→C→D→E 的顺序组接镜头,是否合理呢?运动员做准备,发令枪响,运动员冲出起跑线,观众们、教练员都在紧张地观看,看起来似乎符合生活的逻辑性。但如果真的这样组接,电视观众一定会觉得这样的剪辑太蹩脚了,完全破坏了他们观看比赛时心理时间上的连续性、观看时心理活动的规律。因为电视机前的观众也和现场观众一样,希望能够目不转睛地观看运动员的赛跑过程,第一时间获知比赛结果。插入镜头显然会打断比赛的连续性,更何况百米赛跑时间转瞬即逝,让人感觉很不流畅。如果这是一场马拉松长跑,倒是可以考虑插入一定长度和数量的反应镜头。

以上的案例分析说明了组接镜头时应该符合生活的逻辑和思维规律。

一、镜头组接的逻辑性要求

(一)镜头组接应该符合生活逻辑

所谓"生活逻辑",是指事物本身发展变化的规律,任何事物的生成与发展都有其自身的方式和规律。自然界的万物有其自身的规律,春夏秋冬四季交替,花开花落,日夜更迭;人们做事情有先后顺序和规律,比如,通常是日出而作日落而息,做饭要经历准备食材到烹饪的过程;事情的发展也有因果关系和逻辑,比如,教师上课要从备课开始,做好课程设计,然后在课堂上绘声绘色地讲授,课后还要与学生交流,完成作业的批改等;比如,拍摄一部短视频,要经历选题策划、拍摄、后期剪辑、特效制作等环节。影视编导的工作就是要按照生活中的逻辑,将人物动作或者事件的发展过程通过镜头组接的方式呈现在荧幕上。由于影视时空不同于现实时空,编辑在进行镜头素材的重新组合时,必定要考虑到镜头的前后顺序,镜头剪接点的位置都应该符合现实感受。比如,一个同学去食堂吃饭,现实的完整过程是他走进食堂,挑选打饭窗口,和工作人员交流,付钱并端饭坐到座位上吃饭,吃完后把空餐盘端到回收处,走出食堂。那么镜头的选择和组接都要按照这个过程进行,即使省略了一些细节,也不会影响观众对于内容的理解。但如果打破了现实过程的逻辑,先剪辑了吃饭,再剪辑打饭、走进食堂的镜头,观众看起来就会很迷惑。所以,只要把握好事物发展的总体进程和认识规律,就可以很好地避免出现镜头剪辑的逻辑错误。

在现实逻辑中,事物的发展不仅在纵向上呈现出时空变化,在横向上也与其他事物保持着千丝万缕的联系,这种联系是我们全面认识事物的基础,也是镜头转换的逻辑依据,所以,镜头连接也必然要符合事物之间的现实关联。

(二)镜头组接应该符合观众的思维规律

我们在看影视作品时经常会有这样的感受:比如,在访谈节目的过程中,嘉宾说到动情之处,我们更愿意仔细倾听,从画面上看到嘉宾的表情,如果镜头被忽然切到了演播室的全景,就会感觉情感的连续性被打断了;或者,我们在屏幕上看到了两辆相向而行的车辆,然后黑幕,同时听到紧急刹车、碰撞的声音,马上想到的就是发生了车祸,那么接下的镜头应该是"事故现场"的画面,或者直接伴随着救护车的警笛声到了医院,如果不是这样处理,而是组接了一组车水马龙的镜头,观众肯定会感到连贯的故事戛然而止了。

所以,**镜头转换也必须符合观众的思维规律,即满足人们观看影视作品时的视觉心理要求**。观众能够接受影视作品对现实的改变,是因为这种改变是以人的基本思维规律和视觉原理为依据的,如果无视这种规律,不管你的作品多么有思想、有才华,都很难得到观众的普遍认可。就像前面提到的例子一样,我们在看影视作品时有自己一定的心理预期,如果一个包含重要信息的镜头剪辑时间过短,信息匮乏的镜头长时间停留,或者想看到的画面始终没有看到,观众的心理预期就得不到满足,也可能是观众没有办法理解作品想要传达的内涵而感到不满。对于编辑来说,他反复观看素材镜头,甚至亲自到拍摄现场,对于整个事件发展过程、问题的来龙去脉都了解得十分清楚,所以在后期剪辑时,镜头稍有提示他便一目了然,会自然联想到与之相关的现场或者背景情况,往往会忽略观众是第一次看画面,对整个事件是一无所知的,这常常会导致在作品结构、镜头转换时出现省略过度、逻辑不清的问题。

例如,要表现一个人走在马路上,拐进胡同寻找一户人家,如果镜头始终用一个中景进行跟拍,观众就无法想象胡同的样子,也无法获取更多的环境信息,很容易感到枯燥乏味。如果改为用全景介绍他从马路拐进胡同,再用中景跟拍寻找过程,并插入他的主观视点中的胡同景象、他寻找时的表情特写,这样的叙述就丰富了许多,也可以让观众对于事物、人物有较全面的了解。

作为影视编导,应该牢记观众完全是通过镜头的相互关联建立对事物的认识的,观众观赏的心理需求是选择、组接镜头应该遵循的规律。

当然,镜头的组合不仅仅是为了叙述事物的发展过程,更多时候是为了艺术造型,表达某种情绪和情感,最终能够激发观众的共鸣,只有观众感受到了艺术表现的效果,艺术的追求才有意义。

例如,影视作品剪辑中的闪回技巧,在现在的时空画面中穿插剪辑了过去时空的画面,这种闪回元素的强调是为了与主导镜头形成有序的对比,引起观众的注意,进而思考镜头之间蕴含的深意或者激发相应的情绪体验。在电视片《肯尼迪之死》中,肯尼迪被刺杀的瞬间,人们四处逃散的镜头后,跳接了一组黑白的家庭影像资料——肯尼迪结婚舞会、肯尼迪与儿子嬉戏等,这样的闪回插入开始并不太容易理解,但是编辑将总统被刺后的现场镜头与家庭资料平行交叉组接,家庭生活的美满快乐与灾难现场的混乱悲伤形成了强烈的对比,镜头组接的意义被强调,观众悲痛、惋惜的主观情绪在这种镜头的闪回中被激发,镜头跳接的意义通过恰当的剪辑被充分理解。

所以,在镜头剪辑过程中,编辑人员应该时时跳出自我认识的框架,以旁观者的姿态来审视镜头的组合关系,检验艺术表达的实际效果。

二、镜头转换常见的几种逻辑关系

现在具体分析镜头转换时存在哪几种常见的逻辑关系,它们是怎样构成的?假设有这样一个镜头,一个人正拉着行李箱行走在马路上,下一个镜头将可能会出现哪些为观众理解的内容呢?

> **小实践**
>
> 学生可以结合上述假设,讨论并阐述在"一个人拉着行李箱行走在马路上"的镜头之后还能呈现出哪些镜头内容?这些镜头内容可以表现出什么样的逻辑关系?

（1）他所处的环境镜头。行走在马路上的其他人群，从身边呼啸而过的车流。这就构成了一种烘托关系，人物大步流星地向前走着，无暇顾及身边的人和事，环境能够衬托出他的坚定、他的孤独。

（2）在行走的镜头中插入他想象或者回忆的事物，通过闪回的剪辑方式实现叙事时空的大幅度跳接。他可能是要着急回家看望重病的母亲，闪回镜头表现他回忆与母亲的那些愉快或不愉快的生活片段；他也可能急切地赶往机场去和自己心爱的恋人团聚，闪回镜头展现出他和恋人暂时分开时的依依不舍。但这样的组接必须有必要的铺垫，才能让观众根据前后叙事的因果联系理解其中含义。当然，有时也可以通过这样的组接设置一定的悬念，让观众紧紧关注故事的发展，直至谜底揭开。

（3）他的主观镜头或者力图看到的事物，表现他的思想倾向。例如，他看到了蓝天白云、灿烂的阳光，这是利用了内容的承接关系，向观众揭示了他愉悦的内心情感。

（4）在他的视线、思想或回忆之外与他有关的人或事，例如，有一个人在他不知情的情况下悄悄地跟在后面，对于观众而言，镜头展现出另一个与之平行的视觉关注点，前后镜头建立了有机的关联。

（5）展示动作的延续。比如，他行走时的面部表情（特写），让观众能够看清楚人物的细节特征，更好地把握人物的内心。

（6）人物动作结束，产生新的行为。例如，他忽然停止了脚步，拦了一辆出租车，上车离去，或者走到了公交车站，坐下等车。这样的镜头连接符合生活发展的自然过程，也符合观众的心理期待。

在以上几种镜头连接方式中，上下镜头之间的关系并不相同，甚至不是同一时空的状态，但是，彼此之间有为观众理解的逻辑关联。

总体来说，事物的逻辑关联包括纵向和横向两个方面。纵向关联主要是动作和事件发展的过程，横向关联主要是不同事物之间的联系。比如，人物走进教室落座，这是一个纵向连接的动作过程，而走进教室和同学们打招呼，那么他和同学之间的关系就是横向的呼应关系。所以，在剪辑时，镜头转接的方式也可以归纳为连续构成和对列构成两种形式。

（一）连续构成

连续构成是指用相连的两个或两个以上的镜头流畅地表现同一个主体的动作或事物发展的流程。

例如这样的镜头连接方式：一个人走进卧室，用全景来交代他进入的环境，然后他坐到书桌前，从抽屉里拿出一封信，转中景表现他坐下拿信看信的动作，接着转为特写镜头，展现信的内容或者他看信时的表情。这样的镜头组接连续地表现了一个人的动作过程，就是镜头的连续构成。这样的连续构成既省略了无关紧要的环节，又保持了动作衔接的连贯性，观众也可以有层次、较为清楚地看到主要工作过程和重要的细节内容。

镜头的连续构成侧重于外部画面的造型因素和主体动作的连续，也就是说，在两个或两个以上相互连接的镜头中，利用动作趋向、时间连续、同一空间或者相似空间的连续保持上下镜头的连贯性。

（二）对列构成

对列构成是指相连镜头表现不同主体时，由于画面上的主体发生了变化，所以相连镜头之间往往被看作存在着呼应、对比等某种逻辑关系，并且因此创造性地揭示出一种新的含义或者

发展出新的情绪效果,这就是镜头的对列作用。镜头对列构成的形式通常有以下几种。

1. 因果关系

因果关系是事物之间最常见的关系形态,由原因引起结果,是观众欣赏的逻辑趋向。当一个人看到一个动作建立时,总是下意识地希望看到动作的结果。比如,一个人惊恐地推开了身边的朋友,人们必然想知道他看见了什么,发生了什么。如果紧接着剪辑了一辆汽车向画面驶来,那么就能满足上下镜头连接的因果关系,观众也能够勾勒出故事发展的顺序,感到剪辑是连贯流畅的。如果紧接着剪辑了路边的花草树木等景物,就会造成有果无因,观众会觉得有点莫名其妙,反之有因无果的剪辑,也会让人感到不完整。

但有时候,影片剪辑从艺术表现出发,故意不剪辑含有结果性或者对应性的镜头,以造成悬念,激发人们的想象。比如,在上述的案例中,在一个人推开身边的朋友的镜头后,紧接着剪辑了这个人躺在医院的病床上,会让观众心中的疑问得不到解答,便会产生想象和好奇,会紧跟剧情发展去探究原因。此处,剪辑的顺畅性退居次位,戏剧性表达是主要目的。

2. 呼应关系

一个事件或动作往往会引起某种相应的反应。例如,采访者与被访者,场上的比赛与观众,医生与患者等,我们常说的反应镜头实际上表现的就是这种呼应关系。在表现演出场景、激烈的对抗比赛过程中适当地插入观众的反应镜头,既符合逻辑,也能满足观众的欣赏需求。但反应镜头的插入不是随意的,而是要把握好时机。一般在反应的最高潮处,是表现呼应关系的最佳时刻。例如,魔术表演的最精彩时刻,观众们万分期待的表情;舞台上演员歌唱的最深情时刻,观众们感动地随之唱和的状态;手术室内医生专注地做着手术,手术室外病人家属焦躁不安地来回踱步。如果我们在足球赛场上进球时的镜头转换到了足球场的全景场面,则观众无法看到运动员的表情,也无法看到现场观众的欢呼场景,肯定会有不满足感。虽然,反应镜头没有传播主要信息,但它能够使情节表达更完整、更立体,使叙事更丰满。

同时也要注意,如果在动作连续性很强的镜头中插入反应镜头,就容易破坏动作的连续性,影响观看效果。例如,还是在足球赛场上,运动员快速地奔跑,带球过球,终于一位运动员单刀赴会来到了球门前,飞起一脚……突然,编辑插入了观众紧张的反应镜头,荧屏前的观众肯定会摔东西的,因为这个插入镜头就好像人为地挡住了观众的视线,影响了他对比赛结果的观看期盼。我们可以在这一球是否踢进球门的结果镜头展现完毕后,再组接现场观众的反应镜头。

由谈话者的谈话内容引出与内容相关的插入镜头,也是符合逻辑的对应转换。比如脱贫攻坚的主题报道,在被访者讲述他如何在党和政府的带领下,通过种植蘑菇实现脱贫的过程中,可以用他的谈话内容作为画外音,插入他在大棚里劳作丰收、他和种植户交流、技术员传授技术等场景镜头,或者将他的谈话与种植大棚里的蘑菇等镜头交替组接在一起,以避免画面的单调、枯燥,也能起到证实的作用,增加报道的信息量。

而且,**呼应关系不仅仅停留在单一的时空范围内,它还可以跨越时空,形成镜头之间的呼应、相互关联**。例如,2001年7月13日,北京时间22:00,当(前)国际奥委会主席萨马兰奇先生在莫斯科宣布,北京成为2008年奥运会主办城市时,消息传来,举国欢庆,神州大地沸腾无比(图5-1-2)。镜头的组接就是跨越时空的呼应,萨马兰奇在遥远的莫斯科,祖国人民的欢呼来自全国各地,通过呼应关系,使上下镜头顺畅地连接在了一起。

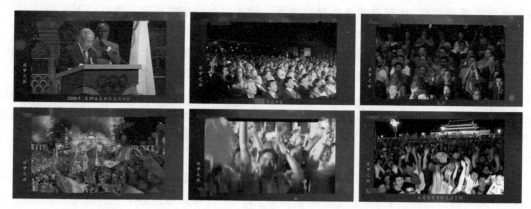

图 5-1-2 《追梦之旅：北京申奥成功》节目片段截图

> **职业素养**
>
> 2022年2月20日晚，在璀璨的焰火中，北京第二十四届冬季奥林匹克运动会圆满落幕。在16天的比赛过程中，北京，既古老又现代的国际化都市，全球首个"双奥之城"，再次为世界奉献了一届令人难忘的奥运盛会，再次向世人展现了中国人民积极向上的精神和力量，再次书写了奥林匹克运动新的传奇。
>
> 北京冬奥会的成功举办，进一步激发了人们对奥林匹克运动的热情，带动了更多人关心、热爱、参与冰雪运动，向世界展现了阳光、富强、开放、充满希望的中国形象，为全球冰雪运动发展开辟了更为广阔的空间，为奥林匹克运动发展和奥林匹克精神传播做出积极贡献。面向未来，中国将始终站在历史正确的一边，站在人类进步的一边，始终做世界和平的建设者、全球发展的贡献者、国际秩序的维护者，推动历史车轮向着光明的前途前进，继续为全球奥林匹克事业做出新的更大贡献。

3. 平行关系

在同一时间，对某件事物在不同方位产生与之有联系的反应，或者相互关联的几件事情同一时间发生在不同地点，都是生活中的常事。比如抗洪救灾，全民动员；抗击新冠疫情，全球携手合作；引人注目的话题，八方关注的视点。

利用平行交叉组接相应镜头的方式，可以揭示诸多现象之间的联系，还可以省去冗余的信息，节省时间和篇幅，加快节奏，渲染气氛；又能够表现事物的广度和深度，增加信息量。例如，在央视短视频《2020我们一起走过》中就有这样一组剪辑。画外音讲道："346支国家医疗队、4万多名医务人员毅然奔赴前线，很多人在万家团圆的除夕之夜踏上征程。"镜头组接的是来自全国各地的医务人员奔赴武汉支援的场景，不禁让人为之动容。

4. 烘托关系

上下镜头有主次之分。**主镜头是动作或者事物发展的主导镜头，而次要镜头起到陪衬烘托作用，虽然缺少次要镜头无碍大局，但是对于烘托气氛情绪，次要镜头功不可没。**例如，在电影《送你一朵小红花》中，那位被病魔夺走女儿的父亲失魂落魄地坐在医院门口的花台上，镜头表现他抚摸女儿生前戴过的假发，大快朵颐地吃着韦一航以"女儿"的名义为他点的牛肉饭，都能够表达出故事的主题，但在全景镜头中，来来去去的人流、车流，韦一航的主观镜头都无疑更好地烘托出了这位父亲的无奈、孤独与悲痛（图5-1-3）。

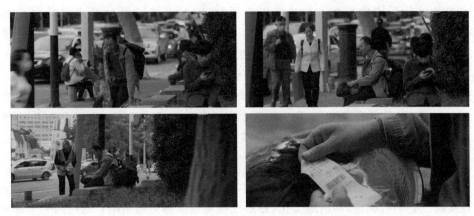

图 5-1-3 《送你一朵小红花》镜头片段截图

烘托性镜头既可以在同一时空内,也可以在不同时空内,比如借景抒情,不过这样的景物镜头应该与前一镜头有着协调一致的情绪关联。

5. 冲突(对比)关系

生活中本身就充满了矛盾和冲突,所以在剪辑中,我们可以以冲突(对比)**关系为基础,将同一时空或者不同时空的镜头以对列关系组接在一起**,把这种关系和行为形象化地突出出来。比如,大与小、强与弱、冷与暖、快与慢、对与错,等等,对比可以直观地强化差异。就像把鲁四老爷家点灯放炮辞旧迎新的镜头与祥林嫂孤苦伶仃走在风雨交加的荒路上的镜头组接在一起,通过冲突(对比)更加强化了祥林嫂的悲苦形象,也能让观众更深刻地体会封建旧社会的冷酷无情。

谢尔曼在《论剪接的艺术》一文中指出:"每做一次剪接,都必须有充分的理由,把注意力从一个形象转换到另一个形象,不论转换得如何流畅,只有在为了一个特殊的戏剧性所做的剪辑时,才有真正的作用。机械式的流畅再高明,剪接过程中也是次要因素,从一个镜头到另一个镜头思想演变得平稳流畅,也就是有意识地把一系列镜头排列在一起,才是主要的要求。流畅的剪辑本身并不是目的,它仅仅是达到戏剧上有意义的连贯性的一种手段。"事物之间的联系是复杂多变的,这里只是分析了一些常见的关系及镜头运用,目的是想强调在镜头关系的处理上,只有将所欲表现内容的发展脉络和叙述目的了然于胸,镜头表达才可能清楚合理,切不可以机械性的连接为最高原则。剪辑终归是一种创作行为,在此基础上,剪接点的准确把握、造型的艺术运用才可能更有意义。

不过在合理地对剪辑中的规则做艺术化的破坏之前,必须先懂得一些规则。

学习单元二 镜头组接的匹配原则

案例导入

电影《送你一朵小红花》围绕两个抗癌家庭的两组生活轨迹,讲述了一个温情的现实故事,思考和直面了每一个普通人都会面临的终极问题——想象死亡随时可能到来,我们唯一要做的就是爱和珍惜。

大家应该对影片结尾处的一段情节印象深刻，那就是韦一航独自来到梦幻中的那片"神仙湖泊"，看到了"平行世界"里的他和马小远。他们两个穿着纯白色的衣服，纯净的蓝天白云，镜面般的湖水映着两个人最纯真的笑容。无论是梦境还是幻想，这段镜头画面的整体色调都是蓝白冷色调，给人传达出一种静谧、纯洁的感情色彩，仿佛大家真的看到了生活在"平行世界"里那个没有任何病痛的少男少女，他们无拘无束地奔跑、欢笑，享受着最美好的生活。设想，如果这段场景采用了红色、橙色的暖色调来表现，观众会有什么样的感受？所以，色调对影片情绪的表达有十分重要的作用，在选择和剪辑镜头时也要考虑镜头色调的统一。

影视画面传达的视觉信息有多重构成因素，比如形态、色调、运动等，这些因素直接影响视觉的信息接收。它们有机地、和谐地变化，是形成视觉连续感觉的基础。这些因素的冲突对比或大幅度变化，形成的则是视觉震惊感觉。变化幅度的大小与视觉感受的强弱是一个量的正比关系。一般来说变化幅度越大，视觉感受越强；反之，变化幅度越小，视觉感受越弱。所以，在创作时，根据不同的目的去控制变化的幅度是建立连贯的基本方法。一般情况下，镜头转换的最基本要求就是使人的视觉注意力感到自然流畅，要做到这一点，就需要遵循剪辑中的一些匹配原则。

所谓剪辑中的"匹配"，是指上下镜头在连接时具有顺畅的、一致的或对应的关系，从而保持视觉连贯，符合人们的日常心理体验，这种一致或对应关系通过人物的位置、视线、运动方向、动作、色彩、影调等造型因素以及剪接点位置来体现。

如果上下镜头连接缺乏形式上的和谐以及内容上的连贯，就会造成镜头造型因素之间的冲突对比明显，产生视觉的跳跃感和心理的间断感，也就是剪辑的"不匹配"。但是，如果镜头错位所带来的感觉被纳入一个可感知的结构中，那么在表达特殊含义情绪时，"不匹配"也可以被作为有效的技巧。比如，在电影《心花路放》中有一段耿浩在大理酒吧与人打架的场景（图 5-2-1）。一般打架的情节会剪辑为快节奏，配乐激烈、紧张，然而这段打架的场景被处理成慢镜头，彩色的环境色调，配乐也是非常轻快的曲调，看起来是"不匹配"的。但就是这种"不匹配"更符合作品的喜剧风格。

图 5-2-1　电影《心花路放》中的打架片段

再如，以两个镜头表现一个人不间断向前奔跑，如果前一个镜头是全景，那么下一个镜头是中景，并且保持一致的运动方向，这样的剪辑是"匹配"的；如果第二个镜头没有景别、空间位置的变化，似乎就是上一个镜头的重复，组接起来的感觉就是这个人在周而复始地奔跑，不符合生活的逻辑性，剪辑是"不匹配"的。在前面分析过的短片《猫头鹰湾桥事件》中就有这样的剪辑，那位死囚想象自己回到了家，奔向妻子的身边，但上下镜头不断重复着他从同一点奔向妻子，没有景别、空间的变化，给受众的感觉就是他在不停地奔跑，近在咫尺，却始终无法靠近，等他真正走到了妻子的身边时，也是梦醒时分、死亡降临的时刻。但这种"不匹配"的剪辑

在这里恰好表现了人物的心理情绪,是合理的。

下面重点分析剪辑中几种重要的匹配原则。

一、位置的匹配

位置的匹配是指上下画面中同一主体所处的位置,从逻辑关系上要有一种空间上的统一性,从视觉心理上形成流畅和呼应,使得画面与画面的连接产生自然和谐的关系,这样观众的视觉注意中心才很容易地从上一个镜头过渡到下一个镜头,否则,会使观众的视觉幅度变化加剧,甚至导致空间关系不明。位置匹配的原则可以分为以下几种情况。

(1) 同一主体在没有发生位移的情况下,在景别变化的镜头中位置关系应保持不变。比如,前面全景镜头中人物站在一棵树的左侧,那么转换到下一个中景镜头时,人物也应该站在树的左侧,如果人物在没有移动的情况下忽然变到了树的右侧,观众会立刻察觉出来,这样不仅视觉变化幅度大,跳动强,也会让观众搞不清楚人与树的空间关系。

(2) 同一主体在向同一方向运动时,剪辑点的位置应选择在上下镜头主体形象重合的时候或者同一区域内;如果是中性方向的运动,主体位置最好始终保持在画面的中间位置上。例如,在电影《钢的琴》中,陈桂林骑车带着父亲走在大路上时就有这样的剪辑。无论是镜头前跟还是后跟,父子两人的空间位置都是在画面的中间(图 5-2-2)。

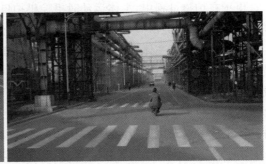

图 5-2-2　电影《钢的琴》片段截图

(3) 上面讲的是上下两个画面中主体相同情况下位置的安排。**但是,如果是两个有明显冲突的对立因素,如比赛双方,相向而行的骑车,或者具有对立关系的主体,如对话双方,注视者与被注视者,主体应置于画面的不同位置上。**上下镜头中主体处于相反的位置,是为了使内容之间建立一种逻辑关系。虽然视觉注意力产生了跳动,但这种逻辑关系会形成一种心理平衡,达到整体上的连续感。还是在电影《钢的琴》的开始部分,陈桂林和妻子在谈论离婚。这段镜头画面导演采用了乔治·梅里埃的乐队指挥视点,形成了一种舞台化效果,两个人虽然在对话,但彼此目光并不交流。画面从双人全景切换为单人中景,可以看到上下镜头中双方位置的逻辑关系,这样的拍摄剪辑也能让观众感受到两人之间的感情破裂,不可调和。刚开始的时候,从黑暗的银幕上传来了画外音,"离婚就是相互成全",而后画面渐显,我们看到了正面水平机位,机位低角度仰拍,两个人单人镜头面对摄影机,再进行"离婚"谈判(图 5-2-3)。

(4) 组接大全景时,主体位置有两种处理方法:一种是尽量用主体位置重合的镜头;另一种是出于画面中心均衡的考虑,也常常以保持对称位置的方式进行镜头组接。

图 5-2-3　电影《钢的琴》开始片段截图

二、方向的匹配

影视作品中,绝大多数情况下的镜头段落都是由一系列从不同角度拍摄的镜头构成的,屏幕边框的限制分割了画面空间。屏幕中主体的运动方向是一种假定性的方向,与现实生活中的方向并不一样,因此在画面的剪接时必须保持设定方向的一致性,否则,屏幕上会出现未经说明的方向改变,就会导致逻辑的混乱。

屏幕上的运动方向可以分为两种:一种是动态的方向,主体在运动;另一种是静态的方向,主体保持静止。这里涉及的一个重要剪辑原则就是轴线原则。

(一)屏幕运动方向的三种状态

由于在拍摄过程中,主体运动时摄像机拍摄角度变化,表现在屏幕上的运动形态也是不一样的,一般可以分为横向运动、环形运动和垂直运动。

横向运动是指主体在屏幕中自左向右,或者自右向左运动,可以是水平的方向,也可以是横向的斜线,主体的总体方向是不变的(图 5-2-4);**环形运动**一般由相反方向的横向斜线组成,它的运动方向是一种相反的变化,先是自左向右,然后变为自右向左,或者先是自右向左,再变为自左向右(图 5-2-5);**垂直运动**是一种上下运动的形态,主要是指主体迎着摄像机镜头方向而来或者背离摄像机镜头方向而去,这时候的运动方向是中性的(图 5-2-6)。

图 5-2-4　屏幕横向运动示意图

图 5-2-5　屏幕环形运动示意图

图 5-2-6　屏幕垂直运动示意图

不同屏幕运动方向的镜头组接能够表现不同实际运动的含义,一般可以把屏幕上的运动方向分为不变的、相向或者相反的以及垂直的三种状态。

1. 不变的屏幕运动方向

屏幕上,一个特定的运动方向经过设定之后,就应该在这个设定的运动模式里保持下去,以达到一种明确的方向感。当主体在相连的不同镜头画面中运动时,也要保持行动方向的一致性,如果中间有一个镜头突然改变了原有的屏幕行进方向,观众会认为主体是突然又莫名其妙地转变方向要回到出发地去,难免会发生理解上的错误。

例如,一架飞机在前一个画面中是从左向右飞出画面的,那么在下一个画面中应该是从左边飞进来,这样才可以保持视觉的连贯和运动方向上的一致(图 5-2-7)。相反,如果前一个画面中飞机从左向右飞出画面,下一个画面中却是从右边飞进来,给人感觉就是飞机突然间毫无理由地掉了个头,引起观众在方向上的混乱(图 5-2-8)。

图 5-2-7　飞机运动方向一致

图 5-2-8　飞机运动方向不一致

有时候影片中表现的可能是一个移动物体(如汽车、火车)内部的事情,我们以电影《让子弹飞》中的片段为例分以下几种情况讨论。

(1)表现火车自身的移动时,一定是在一个不变的方向移动。例如影片中县长乘坐的火车运动的镜头表现,火车始终是从屏幕右侧向左侧运动的,然后又剪辑了一个没有明显方向感的中性镜头(图 5-2-9)。

图 5-2-9　电影《让子弹飞》剪辑片段截图 1

（2）有时根据叙事需要，要从运动的火车外部画面切换到火车内部场景画面。为了镜头过渡的视觉流畅，也要注意用在火车同一侧拍下的画面，以保证运动方向的一致感。例如，影片中从火车外部的全景镜头转换到火车内部县长和夫人、师爷吃火锅的场景，中间就剪辑了一个远景镜头，在这一镜头中，火车总体的运动方向还是保持从右到左的一致性（图5-2-10）。

图 5-2-10　电影《让子弹飞》剪辑片段截图 2

（3）火车内部镜头的拍摄可以用多角度去表现。如影片转换到车厢内部后，分别剪辑了县长、县长夫人、师爷三人的近景镜头。但是内部场景如果插入车窗外的镜头，同样要注意方向性，即窗外景物的方向要和进入车厢后第一个镜头方向保持一致。影片中插入车厢的外部被"麻匪"的枪瞄准的镜头时，画面中的火车行进的方向仍然是从右向左的，和前面的运动方向一样（图 5-2-11）。

图 5-2-11　电影《让子弹飞》剪辑片段截图 3

当然，如果是表现从运动火车内部向外看，那么车窗外景物移动的方向也应该与进入车厢第一个镜头方向相同，如果没有任何过渡突然切入一个窗外景色移动相反方向的运动画面，观众就会感觉火车突然又开回去了，就打破了运动方向的设定。所以，表现一个运动主体和主体内部的物体方向时，方向一定要正确，以免造成混乱。

2. 相向或相反的屏幕运动方向

相向或相反的运动是表示实际运动的物体向相对的方向或相反的方向行进。这样的剪辑可以表示同一个主体的一去一回，也可以表示两个主体彼此正向着对方运动。

如果是对同一主体的一来一回的描述，例如，从家里出发去咖啡厅，又从咖啡厅回到家里，在表现主体一去一回的运动方向时，回来的方向应该与去时候的方向正好相反，在这个过程中应该有一个明显的标志性的参照物，能够让观众看起来一目了然。

相反的方向可以用以表现两个相反方向的主体彼此正向着对方移动或者背向而行。相反方向的屏幕运动，在剪接时一般采用交替的模式来叙述移动着的双方即将碰面或者发生冲突。例如一对要赶着赴约的好闺蜜，一个人开着车从家出发自左向右，另一个也离开家自右向左，观众从画面的剪辑中就能假定两个人马上就会碰面了。再如，我们在画面上看到一队人马自左向右行进，另一队人马正自右向左行进，观众会感觉到画面的气氛变得紧张起来，一场冲突在所难免。

这种相反方向可以用移动着的对抗来建立一种悬念、营造一种冲突的氛围或加强叙述上的戏剧性感染效果。这种悬念、冲突和戏剧效果的产生靠单一画面本身是实现不了的。例如，电影《向左走 向右走》中，男主角是小提琴家刘智康，女主角是翻译家蔡嘉仪，两人的房间仅一墙之隔，然而由于总是在同一时刻同一地点一个向左一个向右走，他们从没遇见过。在剪辑时，就可以充分运用素材提供的场景，以屏幕相反方向的运动进行蒙太奇冲突高潮的营造。就像影片中开始段落中，本来男女主人公可以相遇，但都由于某种原因，改变了原来相向而行的方向，成为相背而行（图 5-2-12）。

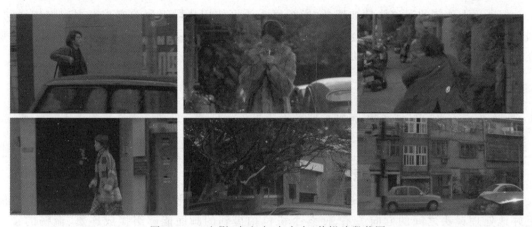

图 5-2-12　电影《向左走 向右走》剪辑片段截图

当然，要增强一种戏剧高潮的紧张气氛，除了运用屏幕运动之外，还要从变化的景别和快节奏的剪辑加以辅助。比如，在一场冲突到来之前，要让双方运动主体画面景别越来越小，镜头长度越来越小，可以让观众从视觉冲击和心理紧张等方面去感受那种疯狂的结局。

3. 垂直的屏幕运动方向

垂直的屏幕运动是一种中性的运动方向，它表示运动主体朝着摄像机或者背离摄像机的方向运动，中性运动可以与任何运动方向的场景进行切换。

垂直的屏幕运动方向可以分为两种情况：一种情况是画面中运动的主体在画面切换时保留在景格的中心，这种画面是一个中性运动方向的画面；另一种情况是画面中运动的主体朝向镜头，在画面切换之前出画或者入画，那就代表一种将要进行的方向。在这种情况中，如果画面中显示的是运动主体的前面或者背后，还是中性运动；如果画面中显示的是运动主体的一侧，那就不再是中性方向，而是具有了方向的指向性，在剪辑时就必须要注意到方向的匹配。

例如，在表现追踪的镜头中，摄像机是直接在运动主体的前方或者后方运动，如果主体始终处于画面中间位置，那就是中性方向，描述了主体的前景或者后景。如果画面上从偏于主体一侧或 3/4 的角度来拍摄，那么，这个画面就是有运动的方向性的（图 5-2-13）。

追踪的镜头：1号摄像机以3/4角度在前面拍摄走着的人自左向右的运动。2号摄像机和3号摄像机拍摄的画面分别是迎面和背面的中性镜头，如果主体走入或走出中性镜头，一定要从3号摄像机的左方入镜，向2号摄像机的右方入镜，以保持由左向右的运动方向。

通过屏幕上主体运动的三种形态，可以发现屏幕上运动的方向性与现实中的运动方向是不一致的。在现实生活中人们可以从任意一个角度去观察物体的运动，而且很容易弄清楚运动的方向性，因为我们总是在一个环境中去观察物体的运动，有一定的参照物。当我们自己从物体的一侧转换到另一侧时，能够很好地意识到视点转变。更重要的是，我们在现实中观察物体运动时都是不间断的，运动物体在时间和空间上都是连续的，从而保证我们在思维中与物体运动的过程和方向永远保持同行。

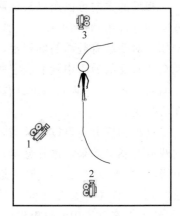

图5-2-13　追踪镜头示例图

但屏幕上物体的运动总是被切断，影视镜头语言使用片段组合的方式来表现物体运动。因此屏幕上物体运动在空间上会有跳跃性，加上观众对于镜头拍摄角度的理解，会严重干扰观众对屏幕上物体运动方向性的认知。

> **小实践**
>
> 在教室或者实训室里，教师可以指导学生用摄像机通过现场真实模拟的方式更直观地理解屏幕运动方向的三种状态。

（二）方向匹配之轴线原则

轴线原则是在拍摄过程中设置摄像机机位时应遵循的一般原则，正确运用轴线规律，才能更好地处理镜头之间的方向关系，使各个机位拍摄到的画面能够组接成连贯、流畅的镜头段落。

在拍摄剪辑的实践中，我们都知道如果摄像机的机位不同，拍摄同一主体的同一运动方向也是不同的。如果摄像机放置到运动主体的两侧，拍摄到的运动方向是截然相反的（图5-2-14）。

图5-2-14　机位与画面内主体运动方向示例图

图5-2-14中，1、2、3号机位摄像机拍摄到的主体运动方向总体上是一致的，都是自画面右侧向左侧运动；4、5、6号机位摄像机拍摄到的主体运动方向总体上是一致的，都是自画

面左侧向右侧运动。但在运动主体两侧的两组摄像机拍摄到的画面运动方向正好是相反的。

如果在剪辑中忽略了这个问题,把不同侧机位摄像机拍摄的画面组接在一起,就会造成屏幕上主体运动的混乱。好比看一场篮球比赛,原来屏幕上红方队员是从左至右进攻,如果组接了球场另一侧摄像机拍摄的画面,红方队员就会忽然变成从右至左进攻,在观众看起来就是他们在把球投进自己的球篮。所以,影视编辑中必须处理好上下镜头之间的屏幕方向关系。为了避免出现屏幕方向的混乱,就要遵循一条重要原则——轴线原则。

1. 轴线原则的概念

所谓"轴线",又称为关系线、运动线、180°线,是拍摄中为保证空间统一感而形成的一条无形的假想线,直接影响着镜头的调度。"轴线原则"是指在分切镜头拍摄统一场面的相同主体时,摄像机镜头的总方向须限制在同一侧,以保证被摄对象在画面空间的正确位置和方向的统一。任何越过轴线拍摄的镜头,都会引起动作方向的混乱。如果摄像机越过原先的轴线,到另一侧区域进行拍摄,造成画面中的人物在没有任何特殊情况下一会儿朝左走,一会儿朝右走;或者两个对话的人物,一会儿甲在左,乙在右,一会儿甲在右,乙在左……这些现象被称为"越轴""跳轴"。

2. 轴线原则的类型

根据被摄对象在画面空间中的位置或运动状态,轴线可以分为运动轴线和关系轴线。

(1) 运动轴线

运动轴线是指处于运动中的人或物体运动的方向、路线或轨迹。它是一条无形的线,可以是直线,也可以是曲线。按照轴线原则的要求,各个分切镜头的拍摄总方向要保持在运动轴线的同一侧,才能保证运动主体在屏幕上方向的统一。

如图 5-2-15 所示,当拍摄正在行走的人物时,位于运动轴线同一侧的,包括处于轴线上的摄像机镜头画面都可以进行组接,但黑圈中的摄像机越过了轴线拍摄,如果与其他摄像机的分切画面组接,就会导致运动方向的混乱。

另外,画面中主体运动的速度越快,运动轴线的作用就越明显,越轴所造成的视觉跳跃也就越强烈。这主要是因为:第一,快速运动的事物很容易让观众的视觉心理产生一种视觉惯性;第二,无论是运动方向还是运动速度都是以屏幕框架作为参照的,所以主体运动的速度越快,框架的参照作用越大。

图 5-2-15 运动轴线示例图

(2) 关系轴线

屏幕上的运动方向还有一种是静态的,这里的静态不是指像摄影作品中记录瞬间的绝对静止,而是相对于屏幕人物动作的动态的相对静止。这时,虽然在动作上没有明确的方向性,但是在上下画面关系中还存在着逻辑上的方向性,主要体现在人物视线的方向上。

画面中主体的静态安排同画面中主体运动方向一样重要。因为人的视觉与他的运动方向有密切的关系,只有主体运动状态和静止状态都保持一种设定方向的连续性,才能保证他们的动向和视线在连接画面时的整体序列里匹配正确。

在处理屏幕上静态的人物关系上,视线是一个关键要素。它不仅能够表现出人物之间的沟通交流,还能够表现画面中人和物的对应关系。

视线的匹配是指剪辑时注意画面中人物的视线方向要合乎一定的逻辑关系。例如人物的对话,在屏幕中就应该使两人保持视线的相对方向。这里的轴线关系主要体现为关系轴线。

关系轴线是指两个以上静态主体每一对之间的假设连接线。关系轴线是一条直线,摄像机的视点和镜头里人物的视线都保持在轴线的同一侧。如图5-2-16所示,一对采访与被采访者之间形成的关系轴线,所有机位都应该在180°的半圆形内移动,形成双人镜头、越肩镜头、单人近景等。

如果越轴拍摄,被摄主体在屏幕上的位置就会调换过来,一个原来在画面左侧的人物就变成在画面右侧了。如图5-2-17所示,1、2号摄像机拍摄的人物关系组接起来是正确的,如果把3号摄像机拍摄的画面和1号摄像机拍摄的画面组接就会出现,原本画面中A左B右的位置关系忽然变成了B左A右,让观众搞不清楚到底谁是采访者,谁是被访者。

图 5-2-16　正确关系轴线示例图

图 5-2-17　关系轴线越轴示例图

在单独表现两个人物相反方向对视的特写时,应该让他们各自的视线对着摄像机的边上,这样既能防止越轴,又能使两人的视线做到呼应。

当摄像机位于关系轴线上,并正面对着被摄主体时就构成了中性的注视镜头,这种镜头往往在组接时用来弥补由于种种原因造成的不匹配。因为它是屏幕中的人物注视镜头的上方或者下方,不会出现明显视线方向,它和直视镜头的视向很接近,用这种视向的画面作为视线的呼应时必须谨慎。

关系轴线并不简单地存在于两个人之间,有时候是三个人或者更多的人,这时剪辑为做到位置和视线上的一致,就必须特别考虑。处理这种情形一般可以分为两种方式。

第一种方式是其中一人对靠近的两个人处于优势的地位。这种情形在屏幕上经常可以看到,如一个记者采访两个被采访者。这时,靠近的两个人往往会被当作一个单元,放置在优势人物的对面。关系轴线设定在优势人物和其中与摄像机靠得近的配角之间,配角可以拍在一起也可以拍成单人特写,但要保持视线的同一方向(图5-2-18)。

优势演员面对右方,1号摄像机可以拍全景。3号摄像机和4号摄像机拍摄对面双方的特写,如果优势演员注视右方配角演员,就产生了新的轴线。2号摄像机可以拍摄优势人物注视右方,保持原来的视觉方向。

第二种方式是将三个人分散开,轮流占据主角。这时可以运用单一轴线进行拍摄,两个人在前景,一个人在后景。如果摄像机越轴,前景中的一个人就会突然出现在屏幕的相反方向,

后景的人也会跑到别的方向。摄像机可以越过关系轴线拍摄后景中人物的特写,这个人可以在分别镜头中轮流与每个人产生视向关系。当然,每个双人镜头都可以用越肩镜头、主客观的特写镜头进行处理。在他们说话或做出反应时,轮流处理每个人与其他人的关系,表现出一种相对的视向,三个人的镜头也因此变成了一系列的双人镜头,每个双人镜头都能产生自己的轴线(图5-2-19)。

图 5-2-18　第一种方式拍摄示例图

图 5-2-19　第二种方式拍摄示例图

1号摄像机可以拍全景。2号摄像机可以拍摄人物注视任何一方,与3、4号摄像机拍摄人物的特写发生视觉关系。三个人的镜头就可以分为两人镜头,产生新的轴线。

3. 合理越轴的策略

在每一个场景里会产生很多变化,主体可能改变运动方向或者其视线方向,也可能会越过原来的轴线,摄像机也可能会越过轴线。而且,由于前期拍摄过程中空间、光线、时间等因素都会影响机位、轴线的处理,出现越轴镜头。那么在后期剪辑工作中,就需要运用一些技巧来实现在改变轴线关系时让观众从屏幕上得到提示,即机位与主体之间建立了新的空间关系,要尽量减弱因越轴带来的空间冲突。合理越轴的策略主要有以下几种。

(1) 借助运动变化来改变轴线。这种策略包含了两种方式:一是在两个相反运动方向的镜头中间,插入一个摄像机运动所拍摄的越过轴线的连续运动镜头,这样观众就能清楚地看到被摄主体的运动方向和空间位置的变化,形成连贯流畅的方向感。例如,在图5-2-20中,4号机位摄像机越过轴线到5号机位,就是通过摄像机的连续运动展现了机位的变化,从而能够把轴线两侧的分切镜头组接在一起。二是插入运动主体转弯、转身等动势镜头来产生新的轴线,合理组接上下镜头。

(2) 插入中性镜头。中性镜头也叫骑轴镜头,没有明显的方向性,插入在越轴镜头中间形成合理过渡是最简单的方法。在图5-2-20中,7号、8号摄像机就是骑轴镜头,拍摄了汽车迎着镜头或者背离镜头而去的画面,它可以有效减弱相反运动带来的冲突感。

(3) 插入主观镜头。主观镜头是指摄像机模拟屏幕中主体人物的视线。例如,在车上看外面的景物从左至右划过画面,插入人物转头从左往右看的镜头,随着人物视线的变化,景物变成从右至左划过画面的镜头。人物的主观镜头可以使相反运动方向的组接有了逻辑关系。

(4) 插入特写镜头。被摄主体的局部特写能够细致地表现事物局部,从而吸引观众的注

图 5-2-20 合理越轴的方法

意力,而且特写镜头没有明显的方向性,用来组接越轴镜头是符合逻辑的。例如,可以在人物运动的相反方向镜头中插入一个人物的脸部或者脚步特写镜头,来淡化越轴的视觉跳动感,让剪辑更流畅。

(5)插入全景镜头。全景镜头能够再次交代视点,展现主体和环境的位置关系,为轴线的突破提供过渡镜头。例如,在汽车行驶的相反方向镜头中,插入一个汽车在公路上的全景镜头。一般来说,被摄主体应该是视觉兴趣中心。

(6)插入空镜头。空镜头是指画面中没有人物的景物镜头,常用来介绍环境背景、交代时空、抒发人物情绪等。空镜头的插入能够造成时空的间隔和停顿,使轴线的转换显得流畅。例如,在人物奔跑过程中,插入蓝天白云或者绿草红花等空镜头,不仅能够弥补越轴镜头的跳跃感,还可以渲染氛围。

对于影视作品而言,越轴最大的问题是带来屏幕时空的混乱,造成意义表达不明。但是随着观众对于影像理解和想象的不断深入,有人认为,在现代影视节目中,越轴带给观众的空间混乱感已经不那么严重了。所以,轴线规律不是不可突破的,有时导演还会利用越轴带来的视觉上的跳跃、不和谐来暗示某些分隔的、分裂的剧情。轴线原则是影视创作者们不断摸索出来的一条剪辑重要规律,但并不意味要生搬硬套。在任何两个镜头组接时,决定性的考虑因素是,这一转变是出于戏剧上的需要。艺术在于创新,在熟悉规律的基础上,专注于内容的创造与表达,才能创作出更多为观众喜爱的影视作品。

> **小实践**
>
> 学生自己课后可以找一些影视片段,分析一下里面越轴的镜头和采用了什么样的合理越轴的方式。

三、光线影调的匹配

光线是一种影视造型手段,影调是它在画面中的表现形式。作为一种艺术表现手段,影调还蕴含着作品的情感,例如,亮色调能够表现欢乐、幸福、喜悦、轻松等,最亮的高调则能表现亢奋的情绪;暗色调能够表现抑郁、压抑、悲伤、沉重等,暗调往往体现的是极为压抑的情绪,令人感到压抑窒息。事实上,在剪辑中,上下镜头光线影调的匹配也是保持镜头连贯的基本条件。

如果上下镜头光线影调的反差很大,会在视觉上引起跳跃感,也会造成时空的错乱,导致观众理解的错误。在卡雷尔·赖兹、盖文·米勒的《电影剪辑技巧》一书中就提到:"在剪辑材料时,剪辑者必须防止将两个明暗基本色调迥然不同的镜头连接起来。"例如,影片《花样年华》中,叙事的要求和大部分的场景是夜晚,暗色调使得影片本身更加伤感和充满了怀旧、悲剧的色彩。影片《阳光灿烂的日子》里包含了幼年、少年和中年三个时空,在表现幼年时空、少年时空时都是用了彩色的影调,而在影片结束的中年时空采用了黑白影调。黑白与彩色的影调对比,既能看到与影片制作者对过去"灿烂日子"的怀念,也能看到影片结束部分对艺术、人生的思考,达到了象征、哲理的高度。

根据光线影调进行画面的匹配,可以总结出以下几点。

(一)根据被摄主体的特征确定影调

被摄主体是通过光线呈现在观众面前的,这时的影调匹配要根据被摄主体来确定,而不应该把影调强加给被摄主体,否则就会出现偏色、失真等现象。所以在光线的剪辑中特别要注意光线影调对拍摄对象的"真实"反映。例如,作品中性格开朗的主人公往往配合明快的影调,如果搭配的是阴暗的影调,不免让观众感到困惑,或者是故意用这种反差表现看起来性格开朗的主人公实际上有着阴暗的内心,重塑人物性格。

(二)根据不同空间环境调整光线、匹配镜头

由于空间内物体的差别和环境不同,会呈现出不同的光影效果。白天和夜晚的室内外光线影调就不同,不同地域场景的光线影调也会不同。

例如,在电影《我和我的家乡》中,每段故事都发生在不同的时空背景下,不同地域带来的影调色彩也是不同的。其中"回乡之路"的故事发生在陕西的毛乌素沙漠,毛乌素沙漠是中国四大沙地之一,蒙古语中意思为"坏水水",这片原本寸草不生的沙漠,如今已是绿树葱葱(图 5-2-21)。所以在影片中,我们既能在曾经黄沙漫天的影调中体会当地人生活的艰辛,也能在如今绿水青山的影调中深刻领会什么叫作"绿水青山就是金山银山"。

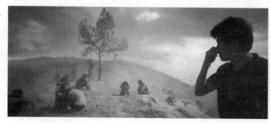

图 5-2-21 电影《我和我的家乡》中"回乡之路"剧照

职业素养

电影《我和我的家乡》通过讲述中国五大地域的家乡故事,抒发人们的家国情怀,展示脱贫攻坚成果。其中"回乡之路"单元在啼笑皆非的故事中生动讲述了毛乌素人民的治沙传奇。陕西榆林地处毛乌素沙地边缘,由于历史上长期人为垦殖和气候演变,生态遭到破坏,一度风沙肆虐。为了能拥有一个美丽家园,数十年来,一代又一代榆林儿女坚持不懈地防沙治沙、植树造林,凭着一股誓将沙漠变绿洲的干劲儿,最终实现了"人进沙退""林进沙退"的大逆转。在此过程中,榆林涌现出了石光银、牛玉琴、张应龙、补浪河女子民兵治沙连

等一批享誉全国的治沙英雄和先进集体。在榆林众多的治沙英雄、造林劳模中,靖边县东坑镇毛团村98岁的郭成旺老人一家四代矢志不渝,30多年治沙造林的事迹感人至深。

当上下镜头的光线影调发生变化时,需要提供变化的依据或必要的暗示,让观众明白空间、事件发生了改变,也可以通过解说词给予暗示。例如,在电影《你好,李焕英》中,贾玲穿越时空,回到了还未出生时的1981年。过去的时空原本是单一复古的影调,随着贾玲的到来,画面的影调以一种水粉画般的效果开始变得五彩缤纷,仿佛是她给这里带来了活力。这里色彩影调的转变也是暗示观众影片的时空已经回到了过去。

(三)通过影调过渡来缓冲视觉

后期编辑过程中可以选择一些具有中间影调和色调的镜头做过渡,能够起到视觉缓冲的作用,或者通过叠化等特技手法来实现光线影调的过渡。

学习单元三 景别剪辑的原则和技巧

案例导入

我们在爱森斯坦的《战舰波将金号》的"敖德萨阶梯"片段中分析过,当母亲看到孩子被逃跑的人群踩踏时惊恐、慌乱与悲痛,而这种情感的传达一方面是靠演员的表演,另一方面是靠镜头景别组合的表达。如果表现母亲表情时仅仅用了全景,而非特写,那么观众对于这种情感的共鸣就没有这么强烈了。

在影视剪辑技术不断发展的过程中,人们逐渐探索到景别在表现不同信息内容上的区别,正如格里菲斯在《一个国家的诞生》中做的那样,他创造性地组合了全景、中景、近景、特写,将这些景别互相重叠在一个空间里,观众不仅认可这样的创造性时空秩序,也被这种剪辑方式的故事性所吸引。

所谓景别,是指画面中表现出的视域范围。它的大小是由摄像机与被摄主体的距离和透镜焦距的长度两方面因素决定的。其实它是一个相对概念,**通常是以画面内截取成年人的身体部分的多少作为划分标准,分为远景、全景、中景、近景和特写**,进一步细分的话,还可以有大全景、大特写等。不同的景别传达着不同性质的信息,也给观者不同的视觉感受,所以正确掌握景别的组合技巧,是剪辑工作的基本要求。

景别剪辑的观念也在随着时代变化而变化,曾经电影界认为,全景和特写是不能组接到一起的,因为会产生强烈的跳跃感,让观众看上去难以接受。可是,现在观众对于恰当的跳跃镜头会表示赞同甚至赞扬,特别是在一些节奏动感强,或者激烈碰撞效果、惊悚效果的镜头中。所以,剪辑理念是在破旧立新的过程中不断变革的。

要想正确把握景别的变化,首先要了解不同景别以及其组合在表达意义方面的作用。一般而言,当一个镜头进入叙事系统后,它主要有两方面的功能:一是介绍功能,通过对被摄主体不同目的的解析,向观众传达不同性质的信息,它意味着一种叙述方式;二是创造情绪的功能,通过远近、大小、长短的变化造成不同的视觉节奏和感受,调动观众的情绪反应。

下面先了解一下不同景别的视觉效果。

一、景别的划分及其表现功能

1. 远景

远景是从很远的距离来描述广阔空间的画面,以表现环境气势为主,画面中没有明显的主体,也看不清具体的活动状况。**远景通常用来展现事件场面的环境,或者表现自然景色的开阔,一般在抒发情感、渲染气氛方面发挥作用。**

好的影视作品中,富有意境的远景能为事物提供空间框架的同时,为人物提供背景视野以及情绪萦绕的空间。例如,在电影《千顷澄碧的时代》中,当黄河九曲十八弯的远景镜头出现时,人们想到的是这片土地曾经的贫瘠和苦难,是脱贫攻坚任务的艰巨;当黄澄澄的麦田、绿水青山的城市远景出现在画面中时,人们感受到的是实现梦想的喜悦(图 5-3-1)。

图 5-3-1 电影《千顷澄碧的时代》剧照

远景画面可以用固定镜头来表现一种凝重、沉闷的氛围和节奏,也可以用摇摄来增加趣味。由于远景画面的内容相对较多,为了让观众看清楚,所以在编辑远景镜头时会多留些时间。

职业素养

电影《千顷澄碧的时代》是全面小康题材重点献礼故事片,影片取材于兰考脱贫攻坚的具体事例,将中国脱贫攻坚战搬上了大银幕,反映了人类文明史上最大数量人群摆脱贫困的壮举,映照出中国深刻变革,汇聚讲述新时代的"中国故事"。影片讲述了以年轻的证监会挂职干部芦靖生与兰考县委书记范中州、兰考四方乡党委书记韩素云为代表的兰考干部,相遇在中国脱贫攻坚第一线,带领人民群众奋战三年,最终使半个世纪没能摆脱贫困的兰考县实现脱贫,绘就新时代中国"脱贫奔小康"壮丽画面的动人故事。

在影片首映礼上,影片总策划赵德润谈道:"我们把电影名确定为《千顷澄碧的时代》,就是希望通过讲述兰考的脱贫故事,反映在中国共产党领导下、实现世界最大数量人口摆脱贫困的伟大时代,反映千千万万奋斗在脱贫攻坚第一线的各级干部在时代变迁中的喜怒哀乐和家国情怀。"

2. 全景

全景描述的是动作所涉及的整个面积,是一种基本的介绍性景别,主要展示整个活动场景中的位置、人物的全貌,它可以是一间房间、一座建筑、一条街道或者一个人物。在一个叙事段落里,全景一般是不可缺少的,它主要用来确定事件发展的空间范围,所以**又被称作"定位镜头"**,为情节确定特定情境。缺少全景环境交代的情节,观众往往会觉得缺乏空间感,搞不清楚涉及的场景和人物。一般而言,人物的入镜和出镜要在全景中展现,有主角运动时也需要用全

景重新设定环境。

在剪辑时,全景往往是场景中光线、影调、人物方向和位置的总体基调和设计,后面剪辑的画面需要把握好匹配原则,保证视觉的流畅和空间的真实感。

全景不太适合表现追逐、竞技等节奏紧张的画面,因为会"降速",减缓节奏,也不太适合突出画面的中心,如果观众长时间观看全景画面,很容易找不到视觉中心点。所以,很多时候是配合中近景景别来展现一些细节元素。

3. 中景

中景是来表现人物膝盖以上或者腰部以下的一种景别,属于叙述性景别。 中景可以让观众更清楚地看到人物的具体动作或者表情,常用来交代人与人之间交流和对话,是影视作品中使用频率最高的镜头。

中景景别对于电视观众来说是最适宜观看的景别,其表现的画面能够让观众有满足感,所以,在剪辑时,中景往往是特写和全景的过渡。**常规的剪辑手法是全景定位交代环境,中景展开主要叙事功能,或者在特写之后切回到中景,以便确定特写镜头中人物的关系和定位。**

在中景里,最富有戏剧性、趣味性的就是双人镜头。可以让观众清晰地了解到人物对话形成的关系以及产生的动作和情绪交流。例如,在电影《我和我的家乡》之"天下掉下个UFO"单元中,黄大宝与董科学相认拥抱在一起时,中景景别最恰当地表现出了两个人的惊喜,而一起推开老唐的动作又充满了喜剧性(图 5-3-2)。

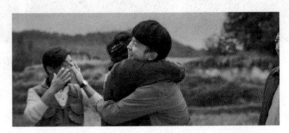

图 5-3-2 "天下掉下个 UFO"单元中景镜头

4. 近景

近景又被称为"肖像景别",**用来表现人的胸部以上的画面,展示人物的面部特征或细微动作。** 所谓"近取其神",近景就是要着力刻画人物的局部面貌,相对于中景,观众能更近距离地观察画面内容,交流感增强,但其表现动作的能力就减弱了。

近景镜头的主要作用就是强调事物的中心焦点,突出人物的表情和内心状态。由于该景别处于中景和特写之间,个性特征不够明显,有人把它归入中景,也有人把它归入特写。

5. 特写

特写是用来表现人物肩部以上的一种画面,具有较强的主观感情色彩。特写镜头常用来强调环境中的人或物,表现人物的细微表情和特定瞬间的心理活动表情,也可以表现人或物的局部细节,从而揭示特定含义或情绪, 制造悬念或创造视觉震惊的效果。

特写镜头在影视作品中的作用就好比音乐中的重音作用,镜头一般较短,与其他景别的组合使用,可以通过长短、强弱、远近的变化,形成一种蒙太奇节奏。特写镜头又被称为"万能镜头",在剪辑中可以分为切入特写和旁跳特写两种方式。

(1) 切入特写

切入特写是指这个特写镜头是前面较大场景中的一部分,它往往用来强调重点的动作部分,用一种充满画面的超常规视点来突出人、物或者动作表情、局部细节。其作用主要体现在以下几方面。

戏剧性的强调。 在剪辑中,切入特写可以引导观众注意主要人物的动作和反应,把在中景

和近景画面中看不太清楚的细节放大,让观众的好奇心得到满足,增强观看的兴趣。例如,表现一个人在画画,观众会很好奇他画的是什么,所以镜头就有必要接一个画的特写来展示内容;一个人深情地凝视着远方若有所思,那么人物的面部特写就能让观众更强烈地产生情感共鸣。

压缩影视时间。一个漫长的过程可以用切入特写镜头来实现过程的省略,压缩时间。比如,电影《闪闪的红星》里,冬子熬盐,把一锅水熬干的过程插入了冬子的表情、火的特写表现时间的省略;再如一辆车的行驶路程,插入车辆轮子、车灯、驾驶者的特写,下一个镜头到达目的地。

营造悬念效果。当画面中出现一只手或者一个人的脚步时,观众会自然产生疑惑,这是谁的手?谁的脚步?如果一个人在打电话,无冲突的剪辑方式是房间全景,加人物中景,反映打电话的场景,但是如果加入了电话的特写、脸部表情特写,观众就会猜测,为什么强调电话?这个电话是谁打过来的?电话里说了什么?这是一种暗示的手法。在电影《无人区》中,律师潘肖和盗猎团伙老大詹铁军在小饭馆里谈判时,镜头描述中给潘肖手里的打火机两次特写,观众的注意力自然被镜头吸引,而这个打火机在影片中对推动故事情节起到了重要作用(图 5-3-3)。所以,**在剪辑中,特写镜头的强调性质及其局部表现不完整的特点能够很好地营造出悬念**。

图 5-3-3　电影《无人区》中打火机的特写镜头

(2) 旁跳特写

旁跳特写是另外一种特写剪辑方式,常被用作"岔开镜头"。**旁跳特写的画面内容与前面的场景有关,但不是其中的一部分,它描述的是与前面的场景同时在别处发生的次要动作**。其主要作用体现在以下几方面。

反映屏幕以外人物的反应。有时候屏幕人物的一个反应比屏幕内重要人物的动作本身还重要。例如访谈类节目,现场嘉宾讲述的镜头,切入观众的反应特写镜头。这种反应能够营造一种屏幕内外的交流。

显示相当动作作为重要事件的注释。以旁跳特写的方式插入画面的一些有关或无关的动作,都可以作为视觉的注释以支持重要的事件。例如,在拳击运动员打拳的镜头旁跳插入雄性袋鼠打架的镜头,从某种程度上,袋鼠打架可以作为人类行为的注释,也增加了作品的趣味性。

代替隐含动作。旁跳特写可以用来代替不易表现或不需要表现的场景。例如,战争、自然灾害、空难等会引起观众不安的场景,可以用旁跳的反应特写来代替。例如撞车的场景,可以在两辆车相对行驶到很近的镜头后,旁跳插入旁观者的惊恐表情和巨大的撞击声,就可以传达出撞车的事件了。再如,火车汽笛声响就表示要开动了,可以直接剪辑人物在火车上的镜头,无须详细展示火车驶离车站的完整过程。

分散观众的注意力。特写镜头带有一定的强制性,没有明显的空间方位感。它能够将观

众的注意力转移到特写的画面内容上,所以常用作间隔镜头来弱化剪辑上的某些失误。例如,在轴线问题、视线不匹配、讲话接点等导致的视觉跳动感的镜头中旁跳插入特写镜头,弥补镜头衔接的问题。

特写镜头放大了细节,强调了我们平时不易察觉的局部,但是也不可以滥用,造成观众视觉的不适感。

二、景别的差异性产生的不同视觉、心理效果

景别的差异性直接决定了我们表现人物情感、事物特征等内容时对镜头的选择。

1. 不同的景别产生不同的节奏

从观众的观看心理上来看,不同的景别会产生不同的节奏感,从而直接影响观众对于内容的理解和感受,景别的节奏感被广泛地应用于心理情绪的表达剪辑上。

(1) 全景系列(包括远景、全景)镜头剪辑长度较长,节奏较慢,适合表现比较悠闲的节奏,情绪感染力相对一般。近景系列(近景、特写、大特写)镜头剪辑长度较短,节奏感较强,适合表现感染力较强的情绪表达。例如,在电影《阿甘正传》中,对于阿甘三年多长跑的描述,大多剪辑的是远景和全景镜头,一方面让观众看到了长跑的环境变化,另一方面也为这个艰难的长跑旅途营造出相对轻松的氛围,让人们更多地感受人物内心的变化(图5-3-4)。

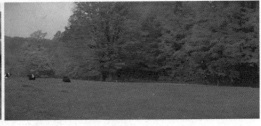

图 5-3-4　电影《阿甘正传》中阿甘长跑的全景系列镜头

(2) 近景系列镜头常作为节奏的发起镜头,用快节奏调动观众的清晰反应。例如,在电影《有话好好说》的开始部分,剪辑的几组男主人公追女主人公的特写跟镜头,快速率的剪辑加上特写景别晃动的镜头,营造了一种紧张不安的氛围,也揭示了故事人物内心的躁动和情节的冲突(图5-3-5)。

图 5-3-5　电影《有话好好说》中近景系列镜头

(3) 不同景别的镜头组接可以形成有层次的叙事表意。前面讲过,不同的景别拥有不同的表现功能和描述重点,在镜头叙事时,可以利用景别视点的变化,满足观众观看的心理逻辑需求。景别的组合常见的方式有**前进式**,即从大景别到小景别,完成从事物的整体到细节的描述,调动观众的注意力;**后退式**,即从小景别到大景别,突出最精彩、最具戏剧性的内容,起到先声夺人的效果,也往往用在段落或影片的结尾,产生自然的远离感;**环形式**,即前进式与后

退式交替进行,构成一定的循环,富于变化;**跳跃式**,将两极镜头,即全景和特写组接在一起,带来的跳跃感能刺激人的情绪,引起观众的注意。

例如,在电视剧《觉醒年代》中,一段毛泽东的出场镜头令人印象深刻——瓢泼大雨的街上,满街穷苦的小商小贩冒雨叫卖,人贩子公然卖着孩子,军阀骑着马冲击百姓。青年毛泽东抱着刚出版的《新青年》,迎雨奔跑,踏水而来(图5-3-6)。不同景别的镜头是如何组接来完成叙事的呢?

图5-3-6 电视剧《觉醒年代》毛泽东出场系列镜头

特写——一只脚踏入了泥泞的水坑,溅起了污浊的水花;近景——毛泽东的背影,没有打伞,只用手遮挡着;近景——匆匆的脚步奔跑着;中景——依旧是人物奔跑的腿部动作;特写——人物怀里抱着的用牛皮纸包裹的东西;近景——人物伸手挡着雨,在小巷里奔跑着,目光所及之处他看到了什么?近景、全景、全景、近景、全景——他看到了这个不公的社会,穷苦人生活在水深火热之中,一排孩子插着草标待价而沽,而富人家的孩子悠然坐在车里吃着三明治……

没有几句台词,一组不同景别的镜头组接,让人们感受到了历史细节的描写,仿佛听到了毛泽东"文明其精神,野蛮其体魄"的呐喊。景别的变化,本身就是影视作品的节奏。

2. 景别的差异性能够形成不同的情绪心理

鲁道夫·阿恩海姆在《艺术与视知觉》一书中写道:德国心理学家布朗做过一个实验,让一排人穿过一个长方形的框架,当框架和人的尺寸都增加一倍时,人的行进速度看上去像是减少了一半;为了让速度看起来和原来的速度保持基本一致,就必须让他们行进的速度增加一倍。实践让心理学家得出了以下结论:视觉所见物体速度与物体大小相关,在客观速度不变

的情况下,如果物体场所变小,其速度看上去就会增大。因此,想要加快速度就需要缩小景别。

这一结论在影视屏幕上就表现为,**景别越小,动感越强烈**。例如,要表现足球场上激烈的角逐,就要选用带球、铲球、奔跑的脚步特写来强化动感。

而且不同景别也能够表达不同的情绪,形成一定的情绪音阶(图5-3-7)。例如,全景系列镜头会形成平静、安详、闲适的心理反应,近景系列镜头会形成比较激烈的氛围环境,情绪感染力较强。当然,在实际运用中,还要根据内容表达的需要来组接合适的景别,特殊情况下的情绪反应还有其特殊之处。

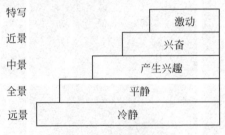

图 5-3-7 景别情绪音阶

3. 景别的差异性在本质上体现为表达中心不一致

前面提到过,不同的景别有不同的表现功能,这种差异性在本质上就体现为画面表达中心的不一致。**全景系列景别重点要展示环境,交代行为过程的全貌;近景系列景别则重点在强调细节和对话交流上**。例如在2021年共青团中央和知乎联合制作"五四"青年节特别献映微电影《重逢》,这是根据戍边英雄肖思远的真实事迹改编的作品,在影片结尾部分,肖思远与奶奶穿越时空相逢,奶奶说:"别给我丢脸,下去。"小远:"奶奶,走了。"近景系列镜头展现了两人不舍的亲情和为国献身的诀别,把观众的情绪调动起来,然后一个手牵手的特写转场,镜头用一组不同全景、近景等景别的组合描述了从北伐战争到抗日战争,从解放战争到抗美援朝再到今天的边境,一代又一代的年轻人为了捍卫祖国的领土完整浴血奋战,是一次次的分别,也是一次次的重逢,分别的是人,重逢的是不变的精神(图5-3-8)。这就是景别组合上利用不同景别的作用来表达不同的信息,实现不同的效果。

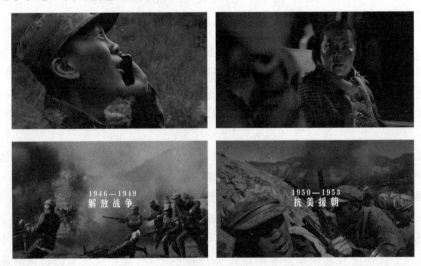

图 5-3-8 微电影《重逢》结尾部分镜头

> **职业素养**
>
> 微电影《重逢》的人物原型是戍边英雄肖思远。
>
> 2020年6月15日,在中印边境加勒万河谷地区,中印双方发生激烈的肢体冲突。在激烈斗争中,团长祁发宝身先士卒,身负重伤;营长陈红军、战士陈祥榕突入重围营救,奋力反击,英勇牺牲;战士肖思远,突围后义无反顾返回营救战友,战斗至生命最后一刻;战士王焯冉,在渡河支援途中,拼力救助被冲散的战友脱险,自己却淹没在冰河之中。
>
> 2021年2月19日,《解放军报》发表长篇通讯《英雄屹立喀喇昆仑》,文章首次披露2020年6月中印边境对峙事件详细过程。中央军委授予祁发宝"卫国戍边英雄团长"荣誉称号,追授陈红军"卫国戍边英雄"荣誉称号,给陈祥榕、肖思远、王焯冉追记一等功。烈士陈祥榕家乡在宁德屏南,18岁入伍时便写下值得我们此生铭记的战斗口号——"清澈的爱,只为中国。"
>
> 岁月的长河里,无数英烈前仆后继,为争取民族独立、实现国家富强、促进世界和平而英勇献身,他们以鲜血浇灌理想,用生命捍卫信仰,构筑起一座座不朽的精神丰碑,这才是新时代青少年应该追的"明星"。

三、景别组合的基本规律

景别在进行组接时并没有一个成文的法则,一般来说,运用景别不同的表现功能及视点变化可以呈现不同的叙述节奏和审美效果,达到叙事清晰、视觉流畅和情绪连贯。有经验的剪辑师可以通过景别变化进行巧妙叙事或调节视觉节奏,有一些景别组合的规律是值得借鉴的。

1. 同一主体(或相似主体)在角度不变或者变化不大的情况下,前后镜头的景别变化过小或过大,都会导致视觉跳动感强烈

其实,我们经常会在新闻节目的采访片段中看到这样的情况,被访者回答的画面一旦有所删减,同时又没有插入其他画面(比如记者的反应镜头、环境空镜头等),那么被访者的画面直接组接就会出现跳动。其原理就是同样景别的镜头一旦被剪断,重新连接在一起就会出现视觉跳动感。

弱化这种跳动感的方法,**一是插入其他镜头,可以是不同景别的,不同角度的,或者是空镜头**,所以在前期拍摄类似采访段落时,摄像师应该尽可能在保证采访内容的基础上,多拍一些不同角度不同景别的镜头,或者反应镜头、空镜头,以便后期的剪辑;**二是可以借助于一些剪辑特效实现软过渡**,常用的特效有叠化、闪白等,这样可以在一定程度上从视觉上弱化镜头间断带来的不适。

当景别变化太大时,也会导致视觉跳动感强烈,比如,远景、大全景直接跳接特写,剪辑时一般要避免。

但是,**原理不是不可违背的唯一教条,视觉上机械的流畅不能取代内容思想的流畅和艺术的创造**。有时候,编导为了特殊的艺术和思想表达需求,故意打破规则,反其道而行之。例如,在周杰伦的《完美主义》音乐MV中,就是画面的重复剪辑造成了"卡带式"的画面跳动。当时周杰伦远赴欧洲拍片,拍完后发现可用的镜头不足以支撑整个MV,于是采用

了反复拼接的剪辑方式,使得片中人物的同一动作正放、倒放循环往复,配合变奏蓝调的英伦曲风、西洋 R&B 及说唱格调以及古典巴洛克式弦乐伴奏,达到了音乐与视觉风格的完美统一。

2. 运用不同景别的镜头组合可以实现有层次描述事件的目的

如前所述,景别的差异性在本质上体现为表达中心不一致,叙述段落时,可以利用景别视点的变化,满足观众观看的心理逻辑需要。例如,在电影《我的父亲母亲》中有一段修碗的场景。开场是前进式的剪辑:远景(转场)——全景(锔碗的师傅)(图 5-3-9);结束是后退式的剪辑:近景(锔碗师傅边工作边答话)——全景(锔碗师傅走远)(图 5-3-10)。中间基本就是展现锔碗师傅锔碗手艺的特写镜头组合。剪辑师就是利用人们认识事物的心理来选择镜头内容及其景别方式。

图 5-3-9　电影《我的父亲母亲》修碗片段开场

图 5-3-10　电影《我的父亲母亲》修碗片段结束

大量的剪辑事实证明,镜头景别要富于变化,目的要明确,才能更容易产生平稳流畅的视觉效果,而且可以让观众多角度、多层次了解事物状况。

3. 运用镜头连接中景别的积累或对比效应,营造情绪氛围

一定形式的有规律的景别变化,可以产生一种因积累或对比效应引发的特殊视觉感受,并影响观众的心理情绪。这种景别的组合主要目的是突出视觉效果,通过形式上的变化来制造视觉刺激或强化某种意义。这样的景别处理方式主要有以下两种。

(1) 同类景别的镜头组合,来造成一种积累效应,相似性的积累中,同样的内容元素或意义被加强,从而激发人们的感悟。比如,在奥运赛场上,某个比赛日获得金牌的运动员们站在领奖台上,新闻报道把他们面向国旗、聆听国歌的面部近景或特写连续组接在一起,就会强化为国争光的使命感与荣誉感。

(2) 两极景别的对比连接,比如大远景与近景特写的组接,形式的对比反差容易加剧视觉的震撼感。当镜头缓慢切换,两极景别有序交替比较适合肃穆的氛围。比如,在表现国旗与太

阳一起升起时,就可以将海平面上旭日东升、巍峨群山、雄伟的天安门广场的一组远景镜头和国旗班护旗、升旗的局部特写交叉组接,展现出庄严的氛围;相反,当镜头快速切换时容易产生激烈、动荡或者活泼的情绪气氛,两极景别的交叉剪辑可以强化动态表现。**在上下段落连接中,景别的反差常被作为段落间隔的有效手段。** 比如,上一个段落是远景镜头结尾,下一个段落从特写镜头开始,形式上的明显反差为内容的转变划分了界限。

总之,在选择镜头时,景别是重要的考虑依据。不同景别由于视点空间和内容重点不同,镜头剪辑的长度也相应不同,同时无论景别组合有多少效果,**对于景别的考虑实质上基于两点,即对内容意义的表现作用和视觉空间的感受效果。**

> **小实践**
>
> 学生自己课后可以找一些影视片段,分析一下其中同类景别镜头组合的效果以及两级景别对比连接的效果。

学习单元四　运动剪辑的原则与技巧

案例导入

张艺谋导演的申奥宣传片《新北京 新奥运》虽然只有 4 分钟,却出奇制胜。短片瞬间吸引和震撼了国际奥委会的众多委员,为申奥成功作出了独特贡献。短片以信息量大、以情感人为主要定位,以图像和音乐的形式展现欣欣向荣的背景和申办工作的情况。短片开头镜头如表 5-4-1 所示。

表 5-4-1　北京申办 2008 年奥运会申奥片 1～15 号镜头

镜头号	画面	镜头动作	被摄体动作	视觉效果
1	天安门大门缓缓打开	固定	运动	有动感
2	运动员起跑	固定	运动	有动感
3	巍峨的群山,长城	摇	静止	有动感
4	城市公共汽车驶过	摇	运动	有动感
5	京剧演员描眉	固定	运动	有动感
6	固定景物远景	固定	快速飘浮的云	有动感
7	固定建筑全景	固定	前景在动	有动感
8～15	一组快速变化的镜头	有固定有运动	有动有静	有动感

在这一组镜头中,1～5 号镜头的运动和被摄体的运动产生了动感;6、7 号镜头是固定镜头,镜头的主体也是固定的,但在镜头中运用了陪体的动势来制造动感。特别值得注意的是第 8～15 个镜头,8 个镜头总共只有不到 5 秒的时间,镜头基本上是固定的,镜头的主体有动有静,但这组镜头却明显带给我们运动的感觉。15 个有动感的镜头连接,产生了流畅的视觉效果,而且连续的运动创造了强烈的动感节奏,给人以美的享受。

资料来源:谢红焰.电视画面编辑[M].北京:中国传媒大学出版社,2013.

一、构成平面运动的因素

心理学研究证明,运动是视觉最容易被强烈注意到的现象。镜头内外各种运动的结果是产生直接的运动感,这种动感效果是剪接时考虑的最基本因素,它不仅来自客观存在的物体,也来自拍摄者的选择和编辑者的安排,是客观与主观结合的产物。具体来说,构成屏幕运动的因素可以分为以下三类。

1. 主体的运动

主体的运动是指画面中的人或物处于运动状态。人或大自然的物体一旦进入荧屏中,就会呈现新的形式感,它不同于自然的运动形态,其运动的方向、速度和轨迹都会受到屏幕框架的制约和影响,而且主体的运动形态多种多样。例如,画面内主体静止、主体在画面内运动,画面内主体出画入画,画面内主体被前景遮挡,等等,这些都可能影响到对剪接点位置的判断;与此同时,画面主体运动的表现大多是被省略的动作组接,通过选择动作或运动过程不同的连接点——最恰当的点,产生动作的连贯,把握这种主体动作的连贯表现是影视剪辑的重要方面。

2. 摄像机的运动

摄像机的运动是指摄像机运动造成的画面运动感。摄像机的运动速度、方向、方式、摄像运动的主观性,对观众视觉感受以及叙事表意都会产生影响,而且,摄影机的运动并不与主体运动在方向或速度上相一致,这就使镜头的运动组接如何达到内在的和谐与外在的流畅,成为剪辑中时常考虑的问题。

3. 镜头连接产生的运动

镜头连接产生的运动主要是由镜头连接方式,尤其是镜头转换频率来决定的。例如,在纪录片《故宫100之四面玲珑》中,开篇就先用了5个固定镜头开门见山地展示了这一集的"主人公"——故宫的角楼(图5-4-1)。这5个固定镜头中主体也都是静止的,但景别是从远景、全景逐渐到特写,连接在一起同样会使观众产生逐步接近主体事物的运动视觉感。而且,镜头转换速度的快慢所产生的外在运动效果会直接影响到观众的视觉甚至是心理情绪感受,这种由镜头组接而产生的运动有一个衡量指标:**剪辑率**。

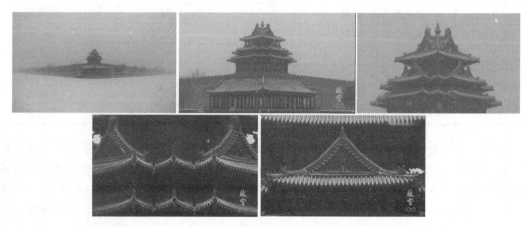

图 5-4-1 纪录片《故宫100之四面玲珑》开场镜头

剪辑率是指单位时间里镜头变化的多少,它能够反映镜头转换速度,也暗示了单个镜头的时间长度。单位时间里镜头数量少,镜头长度相对长,镜头转换速度慢,剪辑率低;反之,剪辑

率高。剪辑率的控制将决定着影视作品的节奏,剪辑率越高(慢),节奏越快(慢),越能表现活跃(平缓)的情绪,观众也会因此感受到不同的观看效果。

主体运动、摄像机的运动和剪辑率三者的有机结合,共同构成了影视作品的动态结构,所以,创作者在组接镜头、考虑剪辑点时要有全局观,综合考虑各种屏幕运动因素的影响,最终使镜头连接既能保持外部运动的连贯流畅,又符合内在运动的逻辑。

二、运动剪辑的基本原理

速度、方向和动势是描述运动状态的三个变量,是动态剪辑中必须考虑的形式要素。

1. 速度

屏幕上的运动速度包括三方面内容:**主体运动速度、镜头运动速度和镜头转换速度(剪辑率)**。每一种速度都会影响观众的观赏心理节奏的变化。

通常速度越快的运动给人感觉力度大,宜于表现欢快激昂、紧张刺激、躁动不安等情绪,剪辑时往往选择速度快的形象,运用小景别和高剪辑率等元素;反之,表现舒缓、平静、稳定等情绪,剪辑时往往选择速度慢的形象,运用大景别和低剪辑率等元素,还可以使用慢动作特技等。

2. 方向

运动的方向性被一些研究视知觉艺术的专家认为是"**电影(视)中最强大的知觉因素**"。如果上一个镜头的人物从屏幕左边走到右边,下一个镜头又从右边走到左边,那么观众会认为这两个动作之间缺乏连续性,是两个不同的动作过程;如果下一个镜头继续保持从左到右,那么观众会自然认定,镜头2的动作是镜头1动作的延续,视觉心理上会觉得顺畅自然。

3. 动势

当物体发生位移时,我们看到的不仅仅是位移,而且能感受到**推动位移的那股动力**,这股动力就是动作的动势,它受到速度和方向的双重制约。

例如,在影片《钢的琴》中,陈桂林和伙伴分别后去给练琴的女儿缴费,组接了一组人物运动过程镜头(图5-4-2)。

图5-4-2 影片《钢的琴》中的"动势组接"镜头

镜头1:主人公骑着电动车自屏幕右侧向左侧运动。
镜头2:人物走过地下道的中性镜头。
镜头3:人物骑车到达一处小区,运动方向仍然是自右向左。

镜头4：人物行走背面的中性镜头。

可以看出，这一组镜头的整体动势一致是自右向左的，镜头的运动速度、主体的运动速度都保持基本一致。人们常说"顺势而下"，其原理在动态剪辑中也同样起作用，"顺势"而接，镜头组合很流畅。

在动态剪辑中，应该充分考虑到上下镜头运动的速度、方向和动势关系。一般来说，要保持运动连贯和谐，可以遵循以下两条原理。

（1）等速度连接

上下镜头无论是运动主体之间还是运动镜头之间，或者是运动主体和运动镜头之间，尽可能保持速度一致，这样会给人以平稳流畅的感觉。

如果镜头运动不匀速，在推、拉、摇等运动中速度不一致或者速度不一样的镜头组接在一起，会使观众明显感觉到别扭，有较强的视觉跳动感。所以，在选择素材时就要尽可能地避免，而应该选取其相对稳定协调的部分。

同一主体运动比较容易保持速度的一致，但是不同主体的运动有时难以保证运动速度一致，同样需要在镜头选择及次序安排上加以注意。比如，有这样4个镜头。

镜头1：商场里扶手电梯上的人流（全景）。

镜头2：在柜台前流连的女士。

镜头3：搭在电梯扶手上的人手在快速下滑（近景）。

镜头4：歌舞厅里狂舞的身姿（近景）。

很显然，镜头4是另一个场景的开始镜头，前3个镜头里哪一个更适合与之衔接呢？虽然镜头1、镜头3的内容一样，但是镜头3是近景，速度感显然比镜头1全景的速度感快，恰好和镜头4狂舞的身姿速度一致，能够自然而巧妙地转换场景。

再如，纪录片《鸟的迁徙》中，有许多展现鸟类飞行的镜头采用了匪夷所思的近距离拍摄，镜头的运动速度和鸟儿的飞行速度、距离配合得几近完美，精准的剪辑手法把鸟儿飞翔的动态之美表现得淋漓尽致，加上音乐节奏的配合，整部作品行云流水，令人陶醉其中（图5-4-3）。

图5-4-3　纪录片《鸟的迁徙》中等速度连接镜头

在剪辑中，"和谐"与"反差"同为处理镜头、段落的思维方法。一般情况下，保持和谐的状态是剪辑的基本要求，比如，等速度连接可以使镜头转换流畅，但是，在表现特殊情绪、节奏或段落间隔时，反其道而行之，加大反差也是很好的选择。在电影《雏菊》中，比较经典的枪战场面开始场景就是突然从静态的画面转为急推和急摇，速度上的"骤变"形成了鲜明的反差，强化了前后段落的差别或者形成情绪、节奏上的对比。

（2）同趋向（动势）连接

在动态连接中，上下镜头的运动趋向尽可能保持一致，这样在镜头转换中，运动节奏不至于产生明显的改变，也符合人们顺序观看的视觉习惯，镜头转换自然。

在一组综合运动的剪辑中，尤其要注意设计运动的轨迹，要合理地安排运动镜头的方

式方向。如果一组镜头中有横摇、推近、特写(固定)、拉全(拉开至全景)等镜头,按照这样的顺序组接,比横摇、推近、拉全的组合效果要好,因为前者通过加入特写这样的中性镜头,缓和了连续推拉导致的视觉不适,运动的总体轨迹也保持了统一的运动趋向,形成了一气呵成的效果。

在表现有序运动时,可以利用运动主体的动势,使不同主体运动趋向一致,人的视线就顺着动势导向自然从上一镜头转向下一镜头,比如,运载火箭向上升空,接卫星邀游天际,接载人潜水器深潜海底,这样的连接就好像是一个动作的延续;再如,将一组运动员的镜头按照同趋向连接,一个蹦床运动员腾起的镜头,接跳水运动员腾跃的镜头,接吊环运动员转动下摆的镜头,再接跳水运动员往下跳的镜头,最后接游泳运动员入水的镜头,一气呵成(图5-4-4)。

图5-4-4　运动员镜头的同趋向组接镜头

同趋向连接是保持运动连贯的基本技巧,但是在动态表现中,并不是所有的时候都必须保持运动方向的一致。比如,一组运动镜头连接,基本上不是为了讲述一个动作过程,而是要表现一种运动的韵律和特定的情绪,有序平稳的运动只是其中的一种状态。

在表现纷乱、繁杂或热烈的运动时,有时常用交叉运动的组合,比如,在表现车水马龙的街景、洋溢着青春活力的运动场面、热闹的大游行等,可以有意将反向运动组接在一起,展示运动的丰富性,来加强镜头内部的节奏张力。

在表现鲜明运动节奏时,也可以打破同趋向连接的法则,着重通过对镜头长度的把握和动作的重复来产生明显的有规律的视觉变化。通常情况下,一般不主张左右相反运动的镜头连续组接,但是如果将相反运动反复交叉剪辑,就会形成一种形式上视觉节奏的强调。比如,描述抗击新冠疫情医院抢救场景,一开始抢救病人时的紧张忙碌,甚至有些慌乱的场景,就可以采用相反运动反复交叉剪辑的方式。

三、运动剪辑技巧之主体动作的连贯

所谓主体动作的连贯,是指镜头内主体动作的各个部分依据动作剪接点进行有机衔接,以保持动作的连续,并且能清楚描述一个动作过程。

众所周知,屏幕上表现的动作过程是经过重新安排剪辑后重现的,这种重现是围绕动作的分解拍摄和动作的组合连接来进行的。

所谓动作分解,就是在实际拍摄过程中,以分镜头方式,从不同角度、不同景别来拍摄表现同一对象。由于所拍摄的每一个镜头都是完整动作中的具有代表性和相关性的部分,这样有

利于在后期编辑中有效组接以形成完整的动作过程。

这一分解过程是后期组合动作的基础,摄像和编辑应该懂得分解镜头的要领,要懂得选择具有代表性的动作或事件发展的高潮点以及相关性镜头进行拍摄,影视行业的不少初学者在现场拍摄时往往胡子眉毛一把抓,**忽视了镜头表现的代表性、相关性及景别的丰富性**,缺乏镜头的成组意识,结果素材拍了一大堆,但能够顺畅组接的有用镜头却不多。

所谓**动作组合**,就是将单独而零散的分解动作按表达需要和一定的视觉规律重新组合成连续活动的视觉形象整体,它是对现实动作的省略,同时又不失视觉连贯感。

主体动作剪辑的关键问题是,一般情况下,在组合被分解的动作过程中,什么样的剪接点位置是比较恰当的,能够最好地制造视觉的连贯性,能够符合观众的观看心理?

主体动作的连接大致分为同一主体动作和不同主体动作的连接。其中,同一主体动作的连接表现上又可以分为两种基本情形:**一是接动作**,即用不同角度、不同景别的几个镜头来表现一个完整的动作过程;**二是动作省略**,即一个完整动作由若干主要动作片段构成,其中省略了无关紧要的中间部分过程。

在处理主体动作表现中,常用的方法有以下几种。

(一)分解法

分解法的特点是用不同景别或角度的镜头表现同一个完整的动作过程,也可以概括为对半式的剪辑,也就是上一镜头是动作的上半部分,下一镜头是动作的下半部分,上一半动作切点位置应该是下一半动作的起点。在实际剪辑中,由于视觉暂留作用影响,如果下一镜头动作起点位置比上一镜头切点稍往后 1~2 帧,这样在视觉感受上上下镜头位置会更加一致、连贯。所以,**分解法的剪接点一般选择在动作变换的转瞬停留处**,这个停留处也就是镜头景别或角度转换之处。

这种动作的组接方法在影片中很常见,像起坐、握手、开关门窗等场景。例如,握手可以从两人握手的中景组接握手的特写,那么剪辑点就是中景镜头中两人伸出手即将相握的前一帧和特写镜头中两手握住的这一帧组接;开窗户的动作可以把即将打开的前一帧与打开窗户的第一帧组接。在电影《唐人街探案 2》中,当秦风和唐仁、宋义被一群"黑社会"追至唐人街时,老戏骨元华扮演的拳馆大师从天而降的过程就是典型的分解法,上一个镜头是跟拍他下落的前半部分,下一个镜头是从背后拍摄落地的过程,然后再组接了一个人物的正面中景镜头,元华扇着扇子,背景处国旗飘扬,让人感受到中国功夫的无尽魅力(图 5-4-5)。

图 5-4-5 电影《唐人街探案 2》中的"分解法"剪辑镜头

一般情况下,分解法将动作停顿的那 1~2 帧全部留在上一镜头,下一镜头从动的第一帧用起,而且上下镜头的动作长度基本一致。

在有些特殊的情况下,可以不完全按此常规方式剪辑。

1. 需要表现特殊情绪

例如,表现一个人生气地拍桌而起,由坐到站。可以将镜头 1 的剪接点放在手刚拍到桌子

的那一帧，镜头2的剪接点放在站起来的那一帧甚至稍后3~4帧，如果站起来的动作较慢，就应该稍微多剪几帧来加强动感，这样一拍一站的动作动势连接，动态效果强烈而连贯，也能表现较为激烈的情绪。

反之，要表现较迟缓的动作，则镜头1的剪接点需要稍后，将手拍在桌子上的静止时间用足，这样在情绪、动作速度上才会相配。

2. 上下镜头差别较大

如果上下镜头的主体动作景别角度变化不大、速度基本一致，上下镜头的动作长度可以大致相等，但是，如果动作景别角度变化大（如由全景正面接大侧面特写）、速度快慢不协调以及情绪表现明显时，则上下镜头的动作长度需根据景别、情绪等具体要求而定。**通常情况下，全景中的动作长度比特写近景长，可以占整个动作过程的2/3左右，因为大景别中动作幅度较小，需要较长的感受时间。**

综上所述，**分解法剪辑要注意选择动作的静止点，一般选择在动势大、动感强的动作转换处**；要注意上下动作的方向的连贯性，避免方向错误；要注意避免动作的重复；要根据具体艺术表达需要选择最恰当的动作剪接点。

（二）省略法

与分解法不同，省略法主要着眼于动作片段的组合，其间省略了部分动作过程，依靠有利的转换时机使被省略过的动作组合仍然能够建立起完整连贯的印象。

省略法的剪辑常用于纪实类作品中，一般有这样两种处理方式。

1. 将有代表性的动作片段直接跳接

比如，学生拍摄过一个有关开封朱仙镇木版年画的纪实短片。朱仙镇木版年画历史悠久，源远流长，诞生于唐，兴于宋，鼎盛于明，被誉为中国木版年画的鼻祖。刻一块版要十几天，一套年画要经过几十道工序。短片中不可能不加剪辑地等时长展现，所以主要选取了刻板、印板、上色、晾晒这几个木版年画制作过程中的核心步骤来表现完整过程（图5-4-6）。

图5-4-6 学生作品《朱仙镇木版年画》中的省略法

我们还常常会遇到连续运动的动作缺乏恰当的停顿点的情况，这时，应该依据动作的运动方向和内外动势关系，将有代表性的动作局部连接在一起。

> **职业素养**
>
> 朱仙镇木版年画是中国古老的传统工艺品之一。作为中国木版年画的鼻祖,主要分布于河南省开封市朱仙镇及其周边地区。朱仙镇木版年画构图饱满,线条粗犷简练,造型古朴夸张,色彩新鲜艳丽。
>
> 2006年5月20日,朱仙镇木版年画经国务院批准列入第一批国家级非物质文化遗产名录。

2. 利用插入镜头使两个动作局部被连接在一起

其实在拍短视频时常会用这种方式来配合短小精悍的创作需求。比如,拍摄小朋友作黏土画的过程,前一个镜头是小朋友在作画,中间插入一个黏土画的特写,下一个镜头是画作的呈现。插入的镜头代表着被省略的作画流程。

(三) 错觉法

错觉法就是利用人的视觉暂留现象和上下镜头内主体动作在快慢、景别、方式、形态、空间位置等方面的相似,将不同动作片段连接在一起,造成视觉上动作连续的错觉效果。错觉法常用来弥补主体动作不连贯、节奏不强等失误,有利于动作衔接在时间和空间上的大跳跃。

错觉法剪辑突出表现在利用动势跳接上下动作的用法上,它既被用于一些段落镜头的转换上,也常见于富有动态效果的场面剪辑中。例如,在功夫片中的打斗片段,双方打斗的过程也不是一镜到底的,而是分片段、分镜头来拍摄,剪辑时利用画面造型的相似、时空的相似、打斗速度的相似等因素将片段组接,让观众看到流畅的打斗场景,并且在音响的配合下加强节奏感,制造紧张气氛,增强可视性。

因此,如果在前期拍摄中**多拍一些不带环境、背景的动作近景特写**,有利于后期剪辑中采用错觉法"移花接木",解决节奏缓慢、时空跳跃的问题。

分解法、省略法和错觉法主要是针对同一主体动作的连贯,而把不同的运动主体或同一主体不同的运动组接在一起,也是影视作品编辑中的常事。

四、运动剪辑技巧之"动接动、静接静"原则

影响镜头连接效果的基础因素主要是主体和摄像机的状态是"静"还是"动",一般情况下,镜头连接所遵循的基本规律是"动接动,静接静"。

从运动形态的角度,镜头被分为固定镜头和运动镜头,其中无论镜头运动与否,画面主体都可能是运动的或静止的,因此在上下镜头的连接中,动静关系就有多种组合的可能性,"动接动,静接静"有利于镜头连接保持视觉的和谐感,不过在一些特殊情况下,"动接静"或"静接动"也可以顺理成章地连接镜头。

(一)"动接动"原则

"动"是指视觉上有明显动感的镜头,"动接动"是指视觉上有明显动感的镜头要与有同样明显动感的镜头相连接。

例如:

镜头1:一群飞翔的大雁。

镜头2:领头飞翔的大雁。

镜头3：飞翔沿途的风光。

这里镜头1是固定镜头，但主体是运动的；镜头2是运动跟镜头，摄像机和主体都是运动的；镜头3是运动镜头，模仿大雁的主观视线，摄像机是运动的，镜头内的主体是静止的。这三个镜头都有明显动感，所以组接在一起，画面的视觉效果是连贯流畅的。

在表现动感的段落中，"动接动"运用得十分普遍，案例中提到的北京申办2008年奥运会申奥片中，一系列富有动感的镜头组接在一起，以强烈的节奏感让人感受到热情与活力。再如，在丹麦的旅游宣传片《丹麦交响曲》中，展现畜牧产业的段落也是将一组具有明显动感的镜头组接在一起，配以欢快的音乐，让人感受到繁忙而愉悦。

在运动镜头和运动镜头组接时，需要重点注意的是运动镜头本身由起幅、运动过程、落幅三部分构成（图5-4-7），运动镜头的起幅和落幅都是相对静止的部分。

图5-4-7 运动镜头的构成

当需要组接一组被摄主体不同、运动形式相同、运动方向一致的镜头时，遵循"动接动"的原则，要剪掉运动镜头的起幅和落幅。例如，用一组摇镜头表现自然风光，连续的摇动好似展开的水墨画卷；用一组推镜头表现精美的艺术品，连续的推进给人层层深入、细细品味的感觉。在电影《让子弹飞》中，麻匪骑马追赶县长乘坐火车时的片段，一连串跟镜头"动接动"的组接，展现了激烈紧张的追逐场面（图5-4-8）。

图5-4-8 电影《让子弹飞》中"动接动"组接

当一组被摄主体不同、运动形式不同时，除上下镜头运动方向相反的情况外，镜头组接遵循"动接动"的原则，也要剪掉运动镜头的起幅和落幅。例如，前文中提到的纪录片《故宫100之威猛铜狮》开始部分，就运用了一组不同景别运动镜头的组接来拟人化表现故宫太和门前的狮子，狮子的全身、头部、背部等，通过摇、移、拉、推的镜头组接时，去掉了镜头衔接处的起幅与落幅，在运动中切换，并尽量保持了上下镜头运动速度的一致性，以达到运动节奏的和谐，从而保证视觉的流畅与连贯。反之，如果上下镜头运动速度反差太大，一会儿快，一会儿慢，会让观众感觉怪异，除非是要表现不平常的景象。

（二）"静接静"原则

"静"是指视觉上没有明显动感的镜头。"静接静"是指视觉上没有明显动感的镜头与同样没有明显动感的镜头相连接。例如常见的人物对话场景，一般情况下，对话双方没有较大的位移时，镜头的组接是典型的"静接静"，中景、近景、特写的固定镜头交叉组接，视觉不会出现太

大的跳动。在电影《我和我的家乡》之"神笔马亮"单元中，秋霞发现马亮说谎并在观景台找到了他，两人动情的对话镜头就是"静接静"的组接（图5-4-9）。

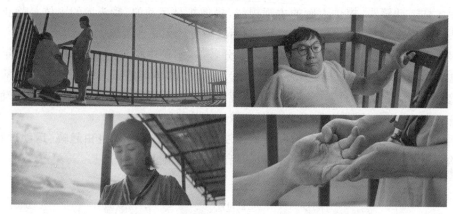

图5-4-9　电影《我和我的家乡》中"静接静"组接

对于运动镜头而言，只有在相对静止状态下才能与镜头里的静止物体相衔接，否则运动镜头在运动状态中跳接静止物体，就像运动流程突然被拦截，视觉跳动感明显。所以，运动镜头与运动镜头组接，运动镜头与固定镜头组接时，"静接静"原则的运用主要是**运动镜头要在"起幅"或"落幅"处稍作停留**，才能实现流畅的组接。例如：

镜头1：被沙漠吞噬的村庄——大全景横摇。

镜头2：被风沙摧垮的房屋——小全景推至近景。

这两个镜头主要表现的是情绪，适合"静接静"的组接方式，淡化外部明显的动感。

在纪录片《共产党宣言》中，在介绍《共产党宣言》刚出版不久，马克思与妻子燕妮被关押在比利时阿米高警察局的段落时，使用了一组运动镜头的"静接静"组接。

镜头1：现在的阿米高三星级宾馆，曾经的阿米高警察局——特写拉出到全景并左摇。

镜头2：依旧是宾馆的外拍镜头——近景右摇。

镜头3：一扇窗户——小全景推至窗户。

镜头4：（转换段落）马克思的故乡"特里尔市"——小全景拉至大全景。

每个镜头在**前期拍摄时都在起幅和落幅处留足了拍摄时长**，在组接时就把运动镜头的起幅和落幅连接，配以赵忠祥富有感染力的解说将情绪贯穿始终，以寓情于景的组接渲染了一种凝重的气氛。

无论是"动接动"还是"静接静"，镜头在组接时都要基于前面讲到的等速度、同趋向连接的基本原理。

当然，镜头组接的形式是十分复杂的，也会有"动接静"或"静接动"的情况，**如果将动感不明显的镜头与动感十分明显的镜头进行连接，往往蕴含着节奏上的突变，这种突变有时是对情节或情绪的有力推动，有时则表现为视觉的强刺激，常常用于段落的转换。**例如，镜头1中是某个人忧伤地注视着远方，镜头2中跟拍他策马飞奔在草原。这种镜头的组接显然是跳跃的，但能够反映两种生活方式的差别，是很好的段落转换方式。

动、静的跳跃式组接还能够造成视觉和节奏上突兀停顿的效果，能够加强情绪转换的力度。例如，在电影《疯狂的石头》中，当工艺品厂保卫科科长包世宏忽然意识到玉石好像被调包时，先是固定镜头人物走动过程中戛然而止（图5-4-10（a）），后面还有跟镜头落幅"静态接点"

组接动感十足快速切换的奔马等镜头(图 5-4-10(b)),当他确定玉石被动过了,固定镜头组接一个急推镜头(无起幅)推到人物特写(图 5-4-10(c))。这些镜头跳跃式的剪辑结构就是让观众充分体会到人物此时恍惚不知所以的复杂心情。

(a) 人物走动过程中戛然而止

(b) 奔马

(c) 人物特写

图 5-4-10　电影《疯狂的石头》中跳跃式组接

总而言之,镜头组接时,"动接动、静接静"只是基本原则,我们应该根据上下镜头的主体动作、镜头运动及情绪结构发展的具体要求,结合画面的造型因素,寻找最适合的镜头连接方式和剪接点位置。

学习单元五　声音与画面组合的剪辑技巧

案例导入

回想我们看过的影视作品,思考以下问题。

(1) 声音和画面有哪些组合关系呢?

(2) 当我们看影视作品时,有没有声音与画面所表述的内容不一致的情况出现?

(3) 画外音是一种怎样的声画表现形式?

影视是一门关注"视听造型"的艺术。无论是大银幕还是小荧屏,都是由画面和声音共同承载的,也是同时以视觉和听觉两个通道诉诸观众的。首先,从银幕空间和银幕形象的塑造而言,画面与声音应该是相辅相成、缺一不可的。其次,就表达情绪而言,由于声音与画面各自担任的职能及其自身的多样性,决定了不同的声画组合关系会产生不同的甚至相反的情绪和意义。

这就是本学习单元探讨的知识点——声音与画面组合的剪辑技巧。

一、声画关系概述

画面主要是指镜头语言,包括景别、角度、构图、光影、运动形式等,而声音主要是指画面中听到的一切声音元素,也就是听觉语言,主要包括有声语言、音乐、音响三大方面。有声语言主要是指对白、独白、旁白,在非叙事作品里有声语言主要以解说词和同期声的方式呈现。音乐的呈现方式除了作为背景音乐,还可以通过有声源的方式直接出现在画面中,音响被称作最小的声音元素,但是起到的作用却不容小觑,不仅可以凸显作品的真实性,同时在抒发人物情绪、情节转换、画面转场、音乐承接等方面都可以起到相应的作用。

在 1927 年之前,电影一直是以默片的形式存在,1927 年,第一部有声片《爵士歌王》诞生使得电影不再是"伟大的哑巴",当它有了声音,也就意味着它可以与画面有多种不同的组合形式,这种组合不仅是技术方面的机械组合,更多的是形成了意义表达的多种可能性。每一种声音与画面的组合对内容的表达、情绪的传递都可能产生不同的意义,因此,为了更好地理解不同的声音与画面组合在一起会产生不同的情绪和意义,下面来看一个例子。

首先,给出声音元素——踢易拉罐的声音"铛……"以及罐子在地上滚落的声音。

其次,给这一声音元素配上不同的画面。

第一个画面,万里晴空,太阳当空照,小院里有一个孩子在踢易拉罐玩。

第二个画面,漆黑的夜晚,走在伸手不见五指的胡同里,突然背后听到金属空罐头"'铛'……"的一声滚落在地上的声音。

同样是易拉罐滚落的声音,但配上不同的画面,效果便会大相径庭。很显然,第一个画面与声音的组合给我们的感受是孩子的童趣与天真,第二个画面与声音的组合则让人感受到阴森与恐怖。

通过这个小例子可以看出,即便是同一个声音,如果将其配上不同的画面就会产生不同的感受。同理,同一个画面如果配上不同的声音,同样也会产生不同的视听效果。例如,一般情况下会给激烈的打斗场面配上比较激昂、快节奏的音乐,但是如果为其配上慢节奏的舒缓音乐,这种声音和画面的反差就会产生一种幽默或者浪漫的气息,是导演或者剪辑师故意设计想要给观众带来不一样的视听感受。正是由于声音与画面可以有多种不同组合,才使得影视作品呈现的形式更加多样化,这种表达的多样性也正是影视作品的艺术魅力所在。

综上所述,在剪辑时一定要注意声音与画面的不同组合关系带来的不同视听效果,同时在创作时可以大胆创新,寻找更多声音与画面组合的可能性,更好地服务于影视作品内容的表达、思想的传递。

为了更好地理解声音与画面组合的剪辑技巧,首先要了解声音与画面有哪几种常见的组合关系。

一般而言,声画关系大致分成四种类型:声画合一、声画分离、声画对立以及声画措置。其中前三种使用频率相对较高。

二、声画合一

声画合一又称为声画同步、声画对称,顾名思义,就是**声音和画面同步出现、同步进行、同步消失**。具体是指画面和声音同步出现或消失,相互吻合,严格匹配,相对一致地表现内容、抒发情感或阐释某种观念。

声画合一是最基础、最常见的一种声画组合关系,目前我们看到的大部分的影视作品,几

乎都是以声画合一的方式展开人物对话的。因为这最符合我们感知世界的方式,当我们看到一个正在讲话的人,他说话时的神态动作就是我们看到的画面,他说出的话、使用的语气语调就是我们听到的声音,将这种视听统一性搬到银幕或者荧屏,即当我们在画面中看到了什么,听到的就是什么,所以声画合一是最基础的一种声画组合,它源于人们感知世界的视听统一性。声画合一最主要的作用,是加强画面的真实感,提高视觉形象的感染力。

虽然声画合一相对来说最原始,但在影视作品中它的表现形式并不单一。因为声画合一不仅是对现实生活进行客观真实的再现,还会对其进行艺术加工,从而提高影视作品的感染力。这主要表现在不仅人物对话时的声画关系是统一的,同时在其他听觉语言方面,例如,音乐、音响与画面的配合,同样起到了非常重要的作用。

因此,声画合一强调三个方面的一致性:声音与画面在出现时间上的一致性,声音与画面在内容和性质上的一致性,声音与画面在情绪和节奏上的一致性。

1. 声音与画面在出现时间上的一致性

这是声画合一基础的表现形式,在剪辑时我们将其称为声音的平行剪辑法,也就是所谓的同位法:上下两个镜头的画面和声音同时出现,同时切换,这样的剪辑手法可以保证影视作品的自然真实。在如今的影视作品剪辑中非常常见,即画面上是谁,你听到的就是谁的声音。

2. 声音与画面在内容和性质上的一致性

内容与性质的一致性比时间上的一致性在意义表达上要高一个境界。这里的"内容与性质"更强调的是声音与画面在深层意义上的相通,声音不再只是画面主体的伴生物,而是与画面一起来完成意义的表达,更好地为主题服务。

例如,在央视综艺《国家宝藏》第一季的主题曲《一眼千年》的 MV 中,随着演唱者开始演唱以后,画面逐一切换到《国家宝藏》守护国宝的人们来参观博物馆的镜头以及文物的特写镜头,歌词的意境与综艺想要传达的内容是相辅相成的,所以在歌手演唱的过程中,镜头描述的是节目里的国宝守护人与博物馆的国宝深情对望的画面,观众仿佛随着国宝守护人的目光与那些历经沧桑的文物一一对望,再加上婉转且富有气势的旋律,更有了一种岁月流逝、沧海桑田的感觉。观众在歌词、旋律以及画面的视听体验中,随着镜头里嘉宾们的眼睛,在"一眼千年"中仿佛看着那一件件国宝从历史长河中走来。

其中有一句歌词"只有你有幸一览无数江山",第一段镜头恰好给到的是国宝守护人在看故宫博物院的《千里江山图》卷的画面,随着镜头缓慢的运动与切换,我们随着嘉宾的眼睛一起浏览这传承下来的《千里江山图》,做到了歌词与画面的高度契合(图 5-5-1)。

图 5-5-1 《一眼千年》MV 片段截图(1)

3. 声音与画面在情绪和节奏上的一致性

在时间、内容和性质的一致性基础上,声画合一更高层次的表现形式就是情绪与节奏的一

致。还以《一眼千年》的 MV 为例,这首歌的前奏部分首先是空灵的打击乐,随着讲解员演员张国立在博物馆里参观的画面之后,镜头是在一个个文物之间进行切换,镜头的剪辑点还与前奏部分的节奏点进行配合,也就是所谓的踩点,增加了画面与声音的配合感(图5-5-2)。

图 5-5-2 《一眼千年》MV 片段截图(2)

随着弦乐声的响起,一组展现各个博物馆外观的运动镜头依次出现,在婉转悠扬且大气的乐器声中仿佛将人带到了历史的画卷中(图 5-5-3)。

图 5-5-3 《一眼千年》MV 片段截图(3)

副歌部分的歌词"一眼千年,相隔千年宛如初见",给人一种沧桑的历史感,仿佛有种与历史隔空对话的感觉,此时画面显示的是祖国的大好河山,主要采用延时镜头的方式,给人一种岁月流逝的感觉,不仅配合了歌词内容,而且在情绪情感的表达上也恰到好处(图5-5-4)。

图 5-5-4 《一眼千年》MV 片段截图(4)

歌曲最后,随着最后一句歌词"沧海桑田"结束,镜头给到了主唱回眸的特写,紧接着几大博物馆馆长依次亮相,在画面与旋律的配合中升华了主题。

除了 MV,其他类型的影视作品在声音与画面的剪辑过程中也会注意内容、情绪以及节奏的配合。无论是声音与画面在时间上的一致性,还是在内容性质、情绪节奏上的一致性,其目

的都是更好地展示情节、表达主题。需要注意的是,不要只将声画合一理解为声音与画面的高度同步,还需要明白它的表现手法并不单一,我们要敢于创新,运用多种方式来提高影视作品的艺术表现力。

> **职业素养**
>
> 《国家宝藏》是由中央广播电视总台、央视纪录国际传媒有限公司制作的文博探索节目,由张国立担任001号讲解员。目前已经播出了1~3季以及"展演季",获得了很高的评价。
>
> 《光明日报》评:《国家宝藏》的热播将文化综艺拓展到更为深邃和广袤的领域,它走向历史的纵深,将上下五千年的中华文明凝练于舞台的同一片时空之下,让古老和年轻握手,让庙堂与江湖互动,让古代与现代对话。一句"让国宝活起来",是《国家宝藏》的初衷,也是它的行动及收获。它让古典文化不仅"活"了起来,还"潮"了起来,更"燃"了起来,引导更多的内容生产投向古典文化,让更多的历史符号在新时代的新语境下,焕发新的生命力,真正成为活着的传承。
>
> 央视网评:《国家宝藏》让一个又一个博物馆的馆藏文物活了起来。在节目中,实力派演员、非遗传承人、建筑大师、故宫志愿讲解员等,不同身份不同背景的人们因为同一件国宝汇聚一堂,让观众在欢笑中感动,在感动中了解文物所承载的文明和中华文化延续的精神内涵。节目组通过平易近人、符合当代观众审美口味的节目形式,结合大众综艺平台和文博领域,让文物、文化真正走进观众的心里。

三、声画分离

在如今的影视作品中,观众经常会看到这样的片段,画面中是悲伤的事情,然而背景音却似乎很欢快,这样一种强烈的反差是故意设置的,想要突出强调某种情绪情感。这就是所谓的声画不同步,又称声画对位。

声画对位是指声音和画面并非同步、吻合的关系。声音和画面各自有不同的信息指向,各自所表达的内容有不同的目的和内涵,构成了一种"加法关系",呈现平行发展的态势,同时并不是完全割裂,又以某种方式彼此关联,形成一个艺术整体,来完成更高层次的表意功能。

声画对位按照程度和方式的不同,具体又可以分为声画分离和声画对立。

声画分离是指声音脱离了对画面的依附性,和画面一同沿着各自的轨道齐头并进。在这种声画关系中,声音和画面不再同步,也就是说观众听到的声音和这个声音的发声体可以不在同一画面内。在电视新闻或者一些解说视频中经常会使用这种声画组合关系。例如,一些新闻内容的画面过于暴力血腥,或者一些内容不方便用画面表达,抑或记者没有来得及拍摄,因此会采用声画分离的形式进行新闻播报。

在这种声画关系中,声音从依附画面的从属地位中解放出来,成为独立的艺术元素,也就意味着声音和画面同样具备相对的独立性,通过分离的形式,丰富影视艺术的表现手段。

因此,影视作品中的独白、旁白,即画外音,可以看作声画分离的一种形式。画面可以用来展现角色人物外在的视觉信息,而声音即内心独白或者旁白,则可以展现角色的内心世界。虽然内心世界可以通过心理蒙太奇形式来完成,但直接通过听觉语言告诉观众也是一种办法,也就是画外音的形式。作为视听综合的影视艺术,一段画外音出现时,必然要与外在画面相接,

所以注定了内心独白或者旁白的出现意味着是一种声画分离的形式。

经典影片《小城之春》里,描述女主人公内心活动的独白已经成为电影史上的经典,画面是故事时空,而画外音则是叙事时空,画外音在此起一种描述的作用,将人物的行为通过声音来形容。

电视剧《潜伏》里有大量描写角色人物的旁白,将主人公在面临危机时的内心状态或者采取行动前的内心活动通过第三视角的旁白描述出来,低沉的男低音更能凸显一种特定的紧张感。

在声画分离这种声画组合形式中,**声音和画面就像两条平行线一样,表层形式上互相剥离,但在深层意义上还是相互依存,形成一个艺术整体,都为作品的主题服务**。也就是声音和画面通过分离的形式,在新的基础上求得和谐统一。

声画分离的运用为影视艺术创作开拓了更加广阔的天地,可以更好地发挥声音的创造力,还可以用来衔接画面、转换时空。

例如,1987年版《红楼梦》第一集黛玉进京的片段就恰好运用了这一形式(图5-5-5)。

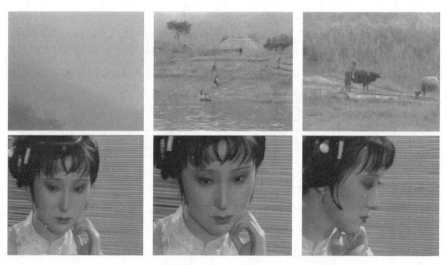

图 5-5-5 电视剧《红楼梦》黛玉进京片段截图

这个片段主要讲述了黛玉离开家乡,乘船赴贾府的途中看到的景象,画面中首先是牧童骑水牛、孤雁飞过远山等江南的景致,这些都是为了衬托一种离别的愁绪。紧接着,黛玉忧思寂寂的特写画面持续了一分多钟。

这个片段的背景音乐同样也是烘托一种哀伤的气氛。但当镜头给到黛玉特写时,与之并行的是父亲连声咳嗽的画外音:你自小多病,上无父母教养,下无兄弟姐妹扶持,外祖母派人来接你,正好解去顾盼之忧。你为什么不去呢?……

这连连嘱托意在劝黛玉去贾府。黛玉父亲的画外音一结束,画面中黛玉就流下了一滴眼泪。这种声画关系就是典型的分离并行,一方面恰到好处地交代了故事情节,而且做到了时空转换,将临行前父亲的嘱托通过画外音的形式呈现出来,节省了叙事的时间和空间,但并不影响整个故事内容;与此同时刻画出了人物心理:黛玉为什么不想去贾府?想家是一方面,更重要的是她明白京城虽好,表面上锦衣玉食,却免不得要过上寄人篱下的生活,并不自在。

这个片段也揭示出画外音同样可以看作是一种声画分离的形式。

声画分离凸显了声音这一元素,声音和画面如同两条平行线,因此这种声画组合关系可以

起到增加容量、转换时空、丰富内涵等作用。声音与画面以分离的形式,加强了声音同画面形象的内在联系,使之更加富于感染力,从而丰富影视作品的表现力。

四、声画对立

如果说分离只是单纯地将声音和画面分开并行,那么对立就是声音和画面分别朝着两个相反方向发展,具体来说,**声画对立是指声音与画面在时空、内容、性质、情绪、气氛、节奏等方面相互对立,从而产生对比、反讽、象征、隐喻等新的表意结果。**

因此,**声画对立被看作声画分离的一种极端形态**。把声音和画面作为矛盾的双方对立在同一个段落中,为主题服务。具体来说,通常我们会将幸福欢喜的画面与明快昂扬的音乐组合在一起,将痛苦悲伤的画面与深沉凄凉的音乐组合在一起,但是有些情况下,在一些影片中,常常会反其道而行之,也就是说故意将幸福欢快的画面与凄婉悲伤的音乐组合在一起,或者将悲伤的画面配上欢快的歌曲,这种打破常规的声画关系处理通常是为了产生强烈对比、反讽、象征、隐喻,从而达到渲染情绪、深化主题、拓展艺术张力等效果。

电影《变脸》里就有这样一个片段:画面中是非常激烈的枪战,为了不让枪战现场的孩子害怕,警察给孩子戴上了耳机,此时听到的是"Over the Rainbow",剪辑师在这里故意将这首歌作为激烈枪战的背景音乐,同时镜头做了慢速处理(图 5-5-6)。"Over the Rainbow"这首歌是经典童话音乐片《绿野仙踪》的原版主题曲,这是一首旋律优美且轻快的爵士乐,歌词充满了童趣童真,所以给人的感觉温馨美好。

图 5-5-6 电影《变脸》片段截图

在这个片段中,激烈的枪战本来应该有的声音是现场的枪声、打斗声、呼喊声等,但是这里却故意将原本的音响声减弱,放大孩子耳机里听到的优美轻扬的旋律,瞬间让枪战现场的烟火铺上了一层浪漫的气息,这就是声画对立所形成的强烈的视听反差,从而产生了独特的艺术魅力。

所以,声画对立能够起到在对比中加大反差、强化情绪,同时还能够进一步升华主题,拓展艺术张力的作用。张艺谋的《大红灯笼高高挂》中,女主人公出嫁时的一段戏同样利用了声画对立的方式,画面充满悲哀和忧伤,声音却是鼓乐喧天,声音和画面传递的信息完全相反,从而形成一种艺术张力。

此外,有时候声画对立在声音与画面的强烈反差中也可以制造一种喜剧色彩。例如,电影《钢的琴》开篇是一场葬礼,故事的主人公陈桂林和他所在的"乐队"本来演奏的是《莫斯科郊外的晚上》,不料却被死者家属"吐槽"听着太痛苦,于是他们就换了一首超级欢快的《步步高》,随

着奏乐声响起,镜头逐渐拉远,观众看到了灵棚中不断前来悼念的人们,悲伤的画面配上节奏明快的民乐,彰显了本部影片中独特的黑色幽默。

声画分离和声画对立都是声画对位的表现形式,与声画合一不同,声画对位强调的是声音与画面同时作为独立的艺术元素来为作品的内容和主题服务,声音与画面在形式上是两条平行线,但目的都是为了更好地表现主题。无论是声画分离,还是声画对立,它们都丰富了影视作品的表现形式,在艺术手法的表达上创造了更多的可能性。

五、声画措置

声画合一与声画对位在表现形式上虽有不同,但基本上都是声音与画面同时出现或者消失,在剪辑时,如果出现了声音提前出现或者画面提前消失,也就是声画不同步的情况,我们将其称为声画措置。

在看视频时,有时会出现音画并不同步的情况,给观众带来一种不好的视听体验,这种情况主要是由一些技术原因导致。而这里说的声画措置则是剪辑师为了突出某种情绪或者渲染主题故意使用的一种艺术手法,让声音和画面的出现有一定的时间差,常见的有两种表现形式:声音串前与声音串后。

声音串前,顾名思义,**声音先于画面出现。声音串后则是画面已经结束了但是声音还没有结束**。仔细想一下,这两种情况其实很多作品中都会使用到,最常见的一个应用就是开篇、串场和结尾。尤其是一些老电影开篇,会让声音提前进入,而画面之后再慢慢淡入着出现。在有些影片的镜头剪辑点处,也会让下一个镜头的声音提前进入,之后再直接切下一个镜头的画面。有时,当画面已经逐渐淡出,但是属于这个画面的声音依然在延续,给人一种意犹未尽的感觉。

学习任务总结

镜头组接的基本要求是连贯流畅,因此组接镜头时应该符合生活的逻辑和思维规律。镜头转换常见的逻辑关系包括连续构成和对列构成,对列构成中又包含了因果关系、呼应关系、平行关系、烘托关系和冲突(对比)关系。

影视画面传达的视觉信息有多重构成因素,比如形态、色调、运动等,这些因素直接影响着视觉的信息接收。一般情况下,要使人的视觉注意力感到自然流畅,就需要遵循剪接中的一些"匹配"原则。镜头内的位置、方向、光线、景别等各种构成元素的匹配,其中有一条重要的匹配原则称为"轴线原则"。

在画面组接中,景别的变化代表视点的变化,不同景别的组合能够形成不同的叙述效果、视觉效果和心理效果。影视作品编辑要灵活运动远景、全景、中景、近景、特写5个基本景别的表现作用。

屏幕的运动主要包括了主体运动、摄像机运动以及镜头连接产生的运动。运动剪辑要在"等速度、同趋向"连接的基本原理基础上,掌握主体动作的连贯剪辑方法:分解法、省略法、错觉法,掌握"动接动,静接静"的剪辑原则,妥善处理剪辑点,挖掘动态剪辑表现力。

声画合一是最基本、最常见的声画组合关系。在这种组合关系中,声音和画面同时出现与消失,符合我们感知世界的视听统一规律。其次,声画分离和声画对立都是特殊的声画关系。声画分离中,声音脱离了对画面的依附性,与画面各自发展齐头并进。而声画对立的特殊性就在于声音和画面是朝着两个相反的方向并行发展,为了突出夸张、强调、反讽等艺术效果。

考核任务单一

任务	按照要求拍摄并剪辑完成视频片段,理解体会景别的变化以及带来的视觉感受	
完成形式	小组	小组成员
任务内容	选取相同场景内容表现校园风光,分别拍摄一组固定镜头和一组运动镜头,分别剪辑成完整的片段	
成果形式	视频片段,文字说明	
任务步骤	1. 明确任务 2. 以小组为单位商量拍摄内容 3. 拍摄4~5组镜头,充分体会景别的视觉效果 4. 分小组讨论完成的成果,分享剪辑体会 5. 完成景别视觉效果的分析总结	
过程评价(40%)	1. 分析问题和解决问题的能力 2. 景别视觉效果的应用能力 3. 能否以小组为单位对作品进行充分的讨论分析,个人能否提出独到见解 4. 按时上交作业	
成果评价(60%)	1. 分析条理清晰,语言流畅 2. 能够运用所学知识正确运用景别的视觉效果	
完成情况小结		
指导教师评价		
小组互评		
校外导师评价		

考核任务单二

任务	按照要求分析视频中存在的轴线问题,并找出解决办法		
完成形式	小组	小组成员	
任务内容	教师将一段自己拍摄的越轴视频播放给学生,让学生们分组讨论分析视频中的问题,并提出一定的解决方案		
成果形式	文字总结+视频作品		
任务步骤	1. 明确任务 2. 以小组为单位 3. 分析视频中存在的轴线问题,并提出解决方案 4. 小组根据讨论的解决方案完成实践练习 5. 小组展示实训作品并总结		
过程评价(40%)	1. 思考问题的能力 2. 自主学习的能力 3. 完成任务的态度,是否按时上交成果 4. 能否以小组为单位对作品进行充分的讨论分析,个人能否提出独到见解		
成果评价(60%)	能准确分析影视作品中的轴线原则,并通过实训探索合理越轴的方法		
完成情况小结			
指导教师评价			
小组互评			
校外导师评价			

考核任务单三

任务	教师提供素材,学生练习"动接动、静接静"原则		
完成形式	个人独立完成	姓名	
任务内容	教师提供一定的视频素材,学生练习"动接动、静接静"原则		
成果形式	视频作品,分析说明		
任务步骤	1. 明确任务 2. 反复观看给定的作品片段 3. 分析片段并正确运用"动接动、静接静"的原则进行组接 4. 查看最后作品,写出总结文字		
过程评价(40%)	1. 分析问题的能力 2. 知识应用的能力 3. 独立完成任务的能力 4. 完成作业的态度		
成果评价(60%)	能够准确分析作品片段,找到镜头正确的剪辑点,运用"动接动、静接静"的原则进行组接		
完成情况小结			
指导教师评价			
学生互评			
校外导师评价			

考核任务单四

任务	声画组合练习		
完成形式	个人独立完成	姓名	
任务内容	预告片音乐音响效果的剪辑		
成果形式	预告片成品视频		
任务步骤	1. 明确任务 2. 观看给定的影视素材 3. 思考设计预告片适合的音乐音响 4. 将素材上传至非线编系统 5. 检查并与原片比较效果		
过程评价(40%)	1. 思考问题的能力 2. 自主学习的能力 3. 非线性编辑知识和技能应用的能力		
成果评价(60%)	1. 声音与画面的节奏统一，风格一致 2. 音乐剪辑流畅连贯		
完成情况小结			
指导教师评价			
学生互评			
校外导师评价			

任务六

场面和段落的转换剪辑

任务目标

（1）段落转换的心理依据。
（2）段落转换的划分。
（3）技巧转场的方式。
（4）无技巧转场的方式。

任务模块

任务1：教师将一个段落组接错误的视频播放给学生，再将同样素材的视频以正确的段落组接方式播放给学生，让学生们分组讨论看到两段视频后的感受。这个任务主要培养学生的视听审美能力和分析问题的能力。

任务2：学生分组拍摄一个短视频，并将素材在非线编软件上进行剪辑，在场面和段落镜头转换之间加入视频特效，感受不同的技巧转场带来的视觉效果，掌握多种技巧转场在段落转换之间的各种运用。

任务3：教师要求学生分组进行拍摄，分镜头设计要体现出无技巧转场的衔接，并在成片展示过程中实现分镜头中的无技巧转场。通过这一任务主要让学生体会无技巧转场的镜头设计，掌握无技巧转场的方法。

学习单元一　段落转换的心理依据

案例导入

　　电影《我和我的父辈》由"乘风""诗""鸭先知""少年行"4个单元组成，以革命、建设、改革开放和新时代为历史坐标，通过"家与国"的视角描写几代父辈的奋斗经历，讲述中国人的血脉相连和精神传承，再现中国人努力拼搏的时代记忆。第一个故事《乘风》开头，团长马仁兴和儿子乘风看到头顶的敌机，迅速收拾装备准备进行突围，第一个场景一群敌机从上空飘过，飞机声呼啸，紧接着传来急促的马蹄声，第二个场景正在玉米地吃玉米的两个小男孩听到马蹄声顺着声音的方向看去，第三个场景转换到团长马仁兴带着大批人马快速前进，在这三个场景的转换过程中，敌机—马蹄声—小男孩回头看—大批人马疾驰而过，三个场景快速转换，观众却感受不到任何的不适和镜头跳跃感，因为小男孩回头看这个场景看似不经意，却很好地架起了第一和第三场景的桥梁（图6-1-1）。如果把这三个场景的组接位置进行互换或者把小男孩回头看的场景去掉，那么故事开头的衔接倒显得缺少张力，总会觉得缺少点东西，但又说不出来缺少什么，但是有了小男孩回头看的场景，观众会觉得这个感觉是对的。

图6-1-1　电影《我和我的父辈》中"乘风"片段

　　以上案例说明了观众有固定的生活习惯和心理效应，一旦场景和段落的转场出现问题，观众虽说不出很专业的知识，但可以凭借日常生活习惯和本能评判电影的好坏，所以电影恰当的转场可以契合观众的心理习惯。

一、感官的连续经验

　　现实世界中任何事物之间都是有联系的，从生理角度来看，人的眼睛所看到的、耳朵所听到的也都是连续性的。影视是视听的艺术，观众在观看影视作品的过程中必然要同时调动视听感官。

　　人们在剧院里观看舞台上的戏剧演出时，时常会被迫采取一种最不自然的角度观看。观众被固定在一个地方，观看在相当距离外的动作和景物，他既不能走近去细看演员的脸部表情或某一重要道具，又不能随着内心本能的要求去看发生在舞台边框及表演区以外的事物。这就使得剧场观众的视觉体验不会出现连续的感官体验。

　　在日常生活中，人们不会也不可能采取一种固定的角度去观察发生在其身边的生活现象，我们所看到的现实生活都是具有感官的连续。即使从匙孔这样一个固定的观察点去看房间内的情景，人的视点也是在不断变化的，我们不可能一下子看遍整个房间，在每一方位所看见的东西都只是房间内的一个部分，甚至只是零星的部分而已，但是我们脑海里能通过看到的片段

想象到这是一个怎样的房间，房间摆设又是怎样的，这就是感官连续构成了我们脑子里的整体印象。转场的原理就在于此，通过技巧或无技巧转场完成场景和段落的转换，观众具有感官的连续和连续的印象便可以将不同场景、段落进行想象弥补，从而完成影视作品完整性的观看。

在影视艺术中，更需要注意以日常的视觉心理和思维方法为依据来组织安排镜头。比如，第一个镜头是表现一个人正在张望，下一个镜头就应该出现他所看到的事物，每一个镜头都含有把注意力转移到下一个镜头的推动力。又如，在某一场戏或场景的开头，我们常会看到这样的剪辑方式：用全景介绍环境，中景过渡，最后的重点落到特写或近景中的主体上。剪辑的原理既然是根据日常生活中人们观察事物的连续经验建立起来的，就需要符合一般人的生活规律和思维逻辑。只有这样，剪辑后的画面才会顺当、合理，才能为观众理解。如果镜头的组接失去这一基础，就会使观众看不懂影片在表达什么。

其次，人们总是习惯将事物进行对列、比较，从而产生定向的联想和概括，这是人普遍存在的一种思维定式。因为事物之间本来就存在着广泛的联系，这里有外部特征上存在的明显相关之处，也有内部逻辑上的相通之处。观众绝不会孤立地看待每一个镜头，而总是试图把它们联系起来看待。镜头间能否产生联系要有现实的基础，它可以是日常的生活经验，也可以是逻辑推理。由于存在着这种思维习惯，把影视镜头组接起来就很容易在观众头脑中建立起某种联系，使得镜头拍摄与剪辑成为可能。例如，把飞奔的羚羊与冲刺中的运动员剪辑在一起，把一个含苞待放的花蕾接到一群活泼可爱的儿童的镜头后，它们之间就存在着外部形态上的相似和内在逻辑上的相关性。

二、注意力转移产生的心理连贯

在日常生活中我们经常会被某个突然的声音或者动作、行为的改变等一系列外界带来的干扰转移注意力，原本一个人的注意力是集中在某一件事情上，但是突然一个外界的干扰打破这种专注力，人们会下意识地将注意力全部转移到干扰上来。比如，你正坐在家里看电视，这时候有人敲门，我们会把注意力转移到门口和敲门的人身上，而在这一过程中，你的反应过程是，耳朵听到敲门的声音，大脑迅速地发出指令，你就会下意识地将注意力全部转移到门口，而这一转移过程是心理上自然而然发生的过程，因为敲门声将你的注意力从电视移到了家门，这时候你全部的精神都转移到了是谁在敲门。而影视就是利用日常生活中人们注意力转移这一生理和心理特征进行场景和段落的衔接，使观众产生较强的代入感和真实感，这也就是为什么我们明知道有些剧情是虚构的，生活中完全不会发生，但是我们依然会被吸引，甚至被带入剧情，这就是利用了人们注意力转移产生的心理连贯性。

影视作品正是通过镜头运动和镜头编排组合两种手段使观众的注意力不断地从一个形象转移到另一个形象上，这从人们的生活经验和心理上来看是完全合理的。因此，在影视作品中使用场景和段落转换是一种符合人观察客观世界时的体验和内心视像的，这种视像通过声音与色彩因素的表现传达给观众。

转场重现了人们在环境中随注意力的转移而依次接触视像的内心过程以及当两个或两个以上的现象在我们面前联系起来时，必然会按照一般的逻辑来联想活动，这种过程和活动是有规律的。悬疑电影为什么会有较为广泛的受众，其中很重要的一点就是在建构故事和剪辑过程中抓住了观众注意力转移产生的心理连贯这一特征，本身这种类型的电影会给观众营造全神贯注的氛围，当这种注意力被完全吸引时，突然有另外一个声音、动作等打破这种安静。

> **小实践**
>
> 学生可以讨论一下,悬疑电影在建构故事和剪辑中采用了哪些元素、技巧来抓住观众注意力转移产生的心理连贯?

三、心理间隔效果

所谓心理的隔断性,就是要使观众有较明确的段落感觉,知道上一段内容到这里告一段落了,下面该开始另一段内容了,这样才不至于使观众看不出头绪。在叙事段落间的转换或者较明显的意义差别的蒙太奇段落转换时,应在加强心理隔断性的同时减弱视觉的连续性,也就是形成"另起一段"的效果,造成明显的段落感。

在转场的类型中,技巧转场更多地偏向于形成观众心理间隔的作用。剪辑过程中使用技术手段,完成场景或段落的转换,比如,淡入淡出使用黑场间隔,或者闪白、定格这样的转场都能起到间隔剧情、调整影片节奏、调节观众视觉和心理的作用。在影视作品中之所以要使用间隔性的转场,其一是因为场景和段落转换之间要有停顿,看电影如同阅读一篇文章,文章会有分段形成内容间隔,同样电影是通过转场进行情节隔断,使影片的结构赋予明显的层次变化;其二是观众在电影院封闭的场合连续观看100分钟甚至更长时间的影片,视觉和大脑会变得疲劳,造成心理的不适,而转场可以调整观众的视听感受,起到短暂的暂歇效果,这样"劳逸结合"观众才有更多思考的空间和观影享受。

学习单元二 技巧转场

案例导入

2021年的"五四"青年节,《人民日报》新媒体客户端发布了短视频《听,这是两代人的青春之歌》。相隔半个世纪的青春,相距1 017千米的两地。清华大学上海校友会艺术团和厦门二中合唱团两代"青年"隔空对唱,展现百年传承的"五四"精神。转发致敬每一代奋斗青年!短视频中运用了多种技巧转场的方式,分析一下都有哪些?这些技巧转场起到什么样的视觉效果?

由于观众在欣赏影视作品时,都是从自身的生活经验和观看习惯出发,这些经验和习惯构成了上述所讲到的影视作品段落转换的心理依据,导演在后期剪辑过程中要根据叙事的发展、影片的节奏以及观众的观看感受进行场景和段落的转换,以期通过视听手段向观众传递导演的思想,观众在视听的感受中可以获得身心的愉悦和洗礼,这就需要考虑到段落转换过程中的转场,通过转场,观众在欣赏影片的过程中可以毫无违和感,观感体验流畅。

根据剧情的需要、影片的逻辑关系以及时空关系,可以将转场分为技巧转场和无技巧转场,两者的作用和使用方法不同,呈现出的视觉效果也不一样。比如,影片中的前一个段落在表现白天发生的事情,但是下一个段落的开始想直接过渡到晚上的场景,在这一段落的转换过程中就需要用一些技巧转场进行时空隔断,给观众一种心理上的间歇,如果白天的段落转换到晚上的段落没有任何转场方式进行视觉的隔断,观众在观看影片的过程中会有极大的不适感和镜头跳跃感,因为在日常生活中从白天到夜晚需要经历太阳升起—上午—中午—下午—

傍晚—夜晚这样的一个时间过程,而且每个时间段自然界呈现出的光线也是不一样的,所以想要观众在观影的过程中仿佛置身于真实的世界,有更强的代入感,就需要一些技巧转场进行隔断。

一、淡入/淡出

淡入是指在影片开头或者新的段落即将出现之前,画面由黑色逐渐完全显现出来的过程;淡出是指影片结尾或者上一个段落即将结束时,画面由显现到完全黑暗的过程。一般上下段落的衔接都是由淡出逐渐过渡到淡入,直到下一个新的段落出现。

淡入/淡出的使用主要出现在影片中的两个衔接点:**一是影片开头都会使用到淡入,结尾时使用淡出;二是用来区分不同段落和场景,有时也会在中间加上一段黑场,运用淡入/淡出使观众产生明显的间歇感**。淡入/淡出的转场长度也有约定俗成的时间,但在实际运用中具体的时长还是由影片的情节、节奏和情绪来定,通常淡出2秒,淡入2秒,基本不超过5秒。比如,淡入/淡出转场一般出现在影片中间或者仅是场面或者段落之间转换时,相对时间较短,电影《我和我的祖国》在女排夺冠的故事讲述的最后画面逐渐淡出,紧接着是陈凯歌导演安排的通过翻书和写信的方式进入下一个故事——香港回归,在这一转场中女排夺冠故事的最后一个场景是小时候的冬冬,站在自己屋顶用竹竿挑着电视天线,让整个巷子的邻居都看到了女排夺冠的历史性时刻,随即画面淡出,淡出的时长仅两秒钟,随即画面淡入,出现书本快速翻动的场景,这里淡入的时长仅1秒钟左右,整个淡入/淡出的时长共3秒钟,时间很短,观众的视听和心理都有了短暂的间歇和调整,为进入下一个故事重新整理了思绪,开启了新的篇章(图6-2-1)。

图 6-2-1　电影《我和我的祖国》片段截图(1)

淡入/淡出不仅具有场景段落转换的作用,还具有压缩时空、延伸情绪和调整节奏的作用。《刺客聂隐娘》是导演侯孝贤用7年时间打磨的第一部武侠电影,它以唐人传奇聂隐娘为人物原型创编,讲述聂隐娘幼时被道姑掳走,修炼武艺成为一代侠女的故事。在聂隐娘被道姑送回宫中之后的故事情节里,突兀地插入一段嘉诚公主抚琴讲述"青鸾舞镜"的场景,随后剧情按照之前的情节发展,聂隐娘梳洗打扮后被带到亲生母亲面前,从母亲和聂隐娘的一番话中观众才得知,前面一段嘉诚公主抚琴的场景是聂隐娘回宫后的回忆,回忆小的时候嘉诚公主教自己抚琴,在这两个场景转换的过程中采用了缓慢的淡入/淡出,除了起到段落的间隔之外,更多的是通过缓慢的淡入/淡出表现聂隐娘和嘉诚公主一样,两人在宫中都是孤寂的,嘉诚教隐娘抚琴,对其视如己出,隐娘亦能够体会到嘉诚的孤寂,就如现在的自己一般——一个人,没有同类,她身后那朵朵硕大的、绽放着的白牡丹,正应了隐娘母亲谈话中"当年,从京师带来繁生的上百株牡丹,一夕间全都萎了"(图6-2-2)。

需要提醒大家的是,淡入/淡出表现大的时空转变和内容转换,视觉效果突出,如果使用过多,会使整体布局显得比较琐碎,结构拖沓,所以,不要把这种技巧当成任何时候都能使用的灵丹妙药。

图 6-2-2 《刺客聂隐娘》电影片段截图

二、叠化

叠化是指前一个镜头的画面即将隐去，后一个镜头的画面逐渐显现出来的过程。叠化在影视后期剪辑过程中，可以用来平滑处理一些比较难过渡的镜头转场。比如，在一些电影场景中，车辆从幽深黑暗的隧道内过渡到阳光明媚的隧道外的镜头，由于两个镜头在光线上有很大的反差，如果直接进行硬切很容易造成镜头的跳跃感，不符合观众的视觉观赏习惯和心理感受，极易造成观众观看的不适感。叠化转场还可以处理色彩反差较大的镜头和场面，比如，从暖色调画面过渡到冷色调画面，将两个画面的衔接进行叠化过渡可以创造出较为中性的颜色，也规避了观众视觉跳跃的障碍。

在叠化转场中，最常见的叠化方式当属交叉叠化，即前一个画面的后几帧光线逐渐减弱，下一个画面已经开始进入屏幕，并且下一个画面的前几帧光线逐渐变亮，两者的镜头在这一过程逐渐交叉且后一个画面的光线亮度逐渐完全占据屏幕，直到上一个画面完全结束。

叠化在影视作品中运用频率高、适用范围广，自然而然其功能性也就更强。叠化的主要功能凸显在以下三方面。

第一，用于时空转换，表示时间的流逝和空间转变，强调前后段落或镜头内容的关联性和**自然过渡**。比如，电影《我和我的祖国》"女篮夺冠"单元中，长大后的陈冬冬成为一名乒乓球教练，在采访过程中他和长大后的小美再次相遇，这时饰演主持人的徐峥插播了一条 2016 年里约热内卢奥运会女排第三次夺得奥运冠军的现场场景，当现场的五星红旗升起时，下一个场景直接使用推镜头穿过五星红旗再次回到冬冬小时候奋力挑着家里的电视天线，为邻居们播放女排夺得第一次奥运冠军的场景。这两个场景的转场使用了两个叠化效果进行完成，叠化的使用将观众的思绪从 2016 年的里约女排夺冠再次拉回到 1984 年女排奥运赛场第一次夺冠，这两个叠化压缩了 32 年的时间流逝，地点也顺利地从奥运赛场转到冬冬家屋顶，这一过程转换自然，穿过五星红旗仿佛穿过时间隧道让我们再次感受女排精神，感受在那样一个物资匮乏的年代为了看女排万城空巷的场景和人民的热情，而且结尾通过叠化再次回到 1984 年，这也和故事的开始首尾呼应，不仅完成了情感的升华，也完整了故事结构（图 6-2-3）。

职业素养

《我和我的祖国》电影中"夺冠"单元重现了 1984 年 8 月 8 日，中国女排在 1984 年洛杉矶奥运会夺冠，首获世界大赛三连冠。而与此同时的上海石库门弄堂，黑白电视机摆在弄堂中间，前排马扎、中间椅子、后面踮起脚尖，邻居们层层叠叠聚在一起观看那场振奋人心的比赛，房顶的天线时不时需要有人手动寻找信号，每当中国队得分，欢呼声仿佛能穿破天际。

徐峥接受《环球时报》专访时直言"独立短片的合成,虽说已不是电影方式的创新,但是挑战依然很大,主要在于如何选好主题,让主体统领全篇且丰富"。这部影片讲述了祖国经历了数个历史性经典瞬间,讲述普通人与国家之间息息相关、密不可分的动人故事,聚焦大时代、大事件下小文物和国家之间看似遥远实则密切的关联,唤醒全球华人的共同回忆。

资料来源:米广弘.听徐峥谈《我和我的祖国》[N].环球时报,2019(3).

图 6-2-3　电影《我和我的祖国》片段截图(2)

第二,表现人物的回忆、梦境、想象等场景。前面曾提到过,在电视剧《觉醒年代》中,陈独秀码头送别儿子以及陈氏兄弟慷慨赴死的剧情是整部剧的经典之一,转场只是简单的叠化使用,却深入人心、感人至深。在这一场景中,陈独秀送别两个儿子去法国,陈独秀望着儿子远去的背影,似乎预感到两人慷慨就义的场景,从陈独秀目送两个儿子远去的场景,叠化到两个儿子被捕的场景,两个儿子回头看向父亲叠化到儿子们即将赴刑场的坚毅,这几个场景的切换来回都使用叠化,对于观众来说这是导演在交代陈延年和陈乔年为国捐躯的事件,但是对于剧中人物陈独秀来说似乎是在预见未来,其中的眼神复杂,不舍、欣慰、儿行千里"父"担忧的情绪都通过叠化这一转场来很好地诠释以及对比(图 6-2-4)。

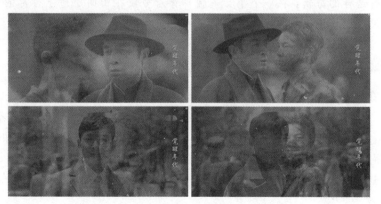

图 6-2-4　电视剧《觉醒年代》片段截图

职业素养

陈独秀送别儿子陈延年、陈乔年的桥段成为电视剧《觉醒年代》的经典之一。饰演陈延年的张晚意将陈延年从凝视父亲背影,到走上前去用力一抱,再到父子相拥彻底沉浸在父

爱的感受之中表现得丝丝入扣,整个演绎充满情感力量,表演层次丰富。在人物落幕的最后镜头中,浑身血污、戴着沉重镣铐的陈延年,眼中闪烁着信仰与理想的光芒,他朝向镜头的那个回眸,震撼人心。

资料来源:邱伟.《觉醒年代》没有遗憾,陈延年最后的回眸,他拍了五个小时[EB/OL].[2021-07-07]. https://news.bjd.com.cn/jzh/2021/07/07/123777t121.html.

第三,营造丰富的视觉效果,深化影片情绪。比如之前提到的张以庆导演的纪录片《幼儿园》,运用了纯纪实的拍摄手法,表达了孩子与成年人之间的关系与影响,既充满童趣又具有社会内涵,是一部寓意式的纪录片,该片清晰地展示了儿童世界是成人世界的价值观的折射,同时提醒成年人该负的责任。其中在纪录片的开始部分,小班的孩子第一天被送进幼儿园,对父母各种不舍、难过,哭声嘹亮,这一连串的镜头通过叠化展现了孩子们第一天进入集体生活的各种不适,第一个是小男孩默默坐在教室发呆,随后叠化另一个小男孩在户外活动时依然朝大门口张望,接着叠化的是一个小女孩眼里噙着泪水吃午饭,最后叠化的是一个胖胖的小女孩透过门缝默默看向门外,依依不舍地关上了教室门;这一组镜头场景不同、时间不同、人物不同,但却是新进入幼儿园的小朋友的群像展示,前三个场景是三个男孩默默地发呆,后两个场景其中一个是女孩含着眼泪默默接受着这一切,最后一个慢慢关上大门,这些镜头的组合排列一步步在深化,孩子们的情绪一步步在加深,直到最后一个小女孩关上教室门也就意味着孩子们虽然有诸多不舍和委屈,但幼儿园的集体生活逐渐开始,他们也将在集体生活中逐渐成长,最终长大成人。

叠化有时也被称为"软过渡",当剪辑中出现前后镜头组接不畅、镜头质量不佳的情况时,比如,镜头运动速度不均、起落幅不稳等,都可以借助叠化冲淡缺陷影响,同时避免了切换镜头的跳跃。

小实践

尝试进行这样的剪辑:将一个小女孩独自背着箩筐在田间小道上行走的镜头,与乡村小学教室内琅琅读书的全景进行长时间的叠化,感受一下形成了什么样的蒙太奇效果?

三、划像

画面中一条明显的分割线,从画面边缘开始推动画面从左或右划出屏幕,这一过程叫作划出;紧接着下一个画面随之而入,叫作划入。在后期剪辑过程中,有时分割线不一定是直线,在后期剪辑软件中划像也可能是用圆形、菱形、多边形等各种样式进行画面和场景的划入划出,如果运用得当,划像会增强画面的视觉效果,但如果运用不合理或过多运用,则会带有明显的技术处理痕迹,给观众"此地无银三百两"的感觉,反而影响画面的表现力和镜头流畅性,影响观众的观看效果。

划像表现时空的快速转变,可以在较短时间内展现较多内容,常用于同一时间不同空间事件的分隔呼应,**表达节奏紧凑、明快**。例如,电影《罗拉快跑》讲述了为拯救男友曼尼而奔跑的罗拉要在20分钟内得到10万马克,电影使用三段式结构,以罗拉三次奔跑的三个过程和三种结局表现命运的不可预知性。故事开头男友曼尼出门贩毒兼收账,罗拉出门购物,她的车恰巧遭窃,所以无法前去接曼尼,曼尼只好坐电车,在电车中又因躲避警察,六神无主中遗落了贩毒钱款,除非在20分钟内筹得失款,否则必遭黑帮灭杀,在这一场景中通过罗拉打电话讲述丢车

的过程,曼尼讲述丢钱的过程,打电话的"现在"时空画面和回忆各自的遭遇画面之间的转场都采用划像,从右向左,画面由彩色变为黑白,画面由现在时空转向过去时空,给观众展现不同时空两人发生的事情,划像在这一过程中起到了分割时空的作用,观众可以十分容易地区分他们各自在"过去"时空所经历的遭遇,通过划像观众不仅看清楚了整个故事的起因,也更便于理解男女主人公焦急、狂躁的心情,为后续的剧情发展埋下伏笔(图6-2-5)。

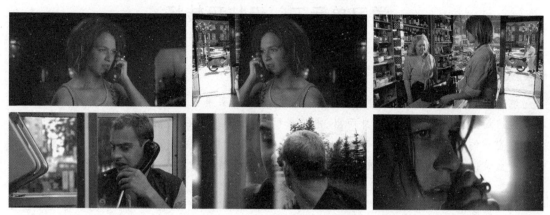

图6-2-5 电影《罗拉快跑》片段截图

不过,划像的转场技巧有些生硬,主观性较强,所以在纪实性强、风格从容的电视片中很少使用划像转场,而在文艺、体育类型节目中划像转场多作为一种风格活泼、多样的特技得以运用。

四、定格

定格也叫作静帧或停帧,顾名思义,将前一个画面的最后一帧进行静止处理,在屏幕上呈现出的是一张定格照片,给观众产生瞬间的视觉停顿效果,接着出现下一段落的画面。这种转场效果主要运用于不同主体段落间的转换。

定格的主要作用是对画面或者故事情节进行强调,加深观众观看影视作品过程中对于某个场景、画面或者镜头的印象。在本书关于"影视剪辑的时间形态"中"时间停滞"部分,曾经详细地介绍了定格的这种用法,此处不再赘言。

定格画面还可以弥补由于镜头表现不足而造成后期剪辑困难。例如,在新闻节目中,突发或者暗访等新闻会存在某些重要镜头拍摄时长不足,或者拍摄画面不够清晰的情况,这时可以采用定格,将活动影像变为固定性镜头,达到了延长画面并强调新闻内容的作用。所以,利用定格,转换镜头动静效果,既可以延长镜头长度,突出画面内容或者增加画面内的信息叙述时间,有时也是和谐连接镜头的一种手段。

五、焦点虚化

焦点虚化是利用摄像机的技术手段,先调虚前一个镜头后几秒钟的焦点,直到这个镜头结束完全虚化,紧接着下一个画面开始的几秒钟焦点从虚逐渐调实,直到画面完全清晰。通过场景之间焦点虚化达到转换时间、地点、场景的目的,常用于表现剧中人物视线模糊、昏迷等场景,如电影中经常会出现一种场景,一个人遭受某种撞击或刺激,逐渐倒下,镜头焦点逐渐虚化,下一个场景是他倒下的瞬间所看到的景象,一般镜头会从虚逐渐过渡到实;有时焦点虚化

还用于压缩时间,避免剧情的拖沓和冗长,比如纪录片中拍摄做饭的过程,尤其是烹饪时间较长的蒸煮过程,前一个镜头可以是将要蒸的食材放入热气腾腾的锅中,此时镜头由实变虚,随着解说词的过渡,紧接着下一个镜头由虚到实,拍摄蒸笼冒着热气,食物被从锅中取出,这样记录做饭的过程既呈现了整个过程,又压缩了实际时间。

学习单元三　无技巧转场

电影《中国医生》根据2020年抗击新冠肺炎疫情真实事件改编,讲述了中国各地的白衣逆行者在这场浩大战役中纷纷挺身而出、争分夺秒、浴血奋战在武汉前线,不顾自身安危守护国人生命安全的震撼故事。在故事结尾之前的最后一个场景是武汉金银潭医院院长张竞宇的妻子捐献血浆的画面,接着画面通过几个空镜头展现了疫情之后武汉又恢复了往日的生机,人民生活又重新充满了活力,此时文婷主任和金仔一家在桥上再次相遇(图6-3-1)。从捐献血浆的场景到在桥上相遇,不仅运用空镜头转场,前一个场景最后一个画面和下一个场景第一个画面都运用了推镜头,形成摄像机运动的连贯。试想,如果这两个场景转场时使用淡入淡出也无可厚非,但是失去了剧情和情感的连续性。

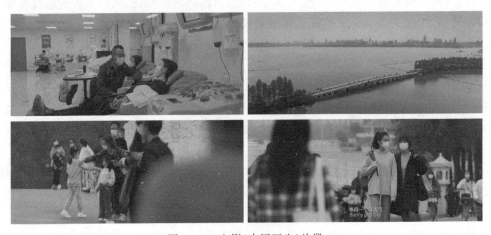

图6-3-1　电影《中国医生》片段

导演在这里使用空镜头和摄像机运动进行场景衔接,更能体现剧情和情感的连续性,抒情效果更明显。空镜头中的武汉东湖雁栖桥不仅连接了前后剧情,更是连接了医生和病人之间的医患情深,连接了全国人民抗击疫情的决心和必胜的信心。

无技巧转场即不使用任何技巧转场的情况下,用镜头的自然过渡来连接前后两个段落的内容。近年来,电影基本摒弃了技巧的转场手法,尤其是剧情片中故事情节的时空转换、段落的过渡都用直接切换来实现,缩短了段落间的间隔,加紧了作品的内在结构和影片节奏,扩充了作品容量,观众欣赏的过程中流畅性也更强、视觉效果更舒适。但是,无技巧的转场方法要注意寻找合理的转换因素和适当的造型因素,使之具有视觉连贯性,在大段落的转换时,又要顾及心理的隔断性,表达出间歇、停顿和转折的意思。在近年来的影视作品中,常用到的无技巧转场主要有以下8种。

一、利用相似或相同主体转场

在电影中将前后两个画面主体相同或具有相似性的场景段落进行组接的过程就是利用相似或相同主体转场。利用这种方式的转场既不会给观众带来视觉上的跳跃感,也能顺畅地将故事画面、时空关系进行自然衔接。

利用相似或相同主体转场主要有三种情况。

第一种情况即前后两个场景中的衔接主体相同,但这两个主体分别出现在不同时空,利用相同主体完成时空转换,压缩故事实际时间,稳定影片节奏,镜头过渡自然流畅。

例如,在电影《疯狂的石头》结尾处郭涛饰演的包世宏在电梯里偶遇乔装的国际大盗麦克(连晋 饰)的场景。包世宏不仅识破了对方的伪装,还勇斗大盗,帮助刑警擒获对方。紧接着相机一响,闪光灯一闪,一张报纸上的相同场景的照片,转场到了另一个段落(图6-3-2)。

图 6-3-2　电影《疯狂的石头》片段截图

第二种情况是上下镜头中具有相似的主体形象,或者是位置重合、形状相近、颜色相近、光影相近、人物表情相似、情绪相似、运动方向和速度一致等,来达到视觉的连续性,减弱观众心理的隔断性,达到顺畅转场的目的。例如,在纪录片《丹麦交响曲》中,丰富的画面元素剪辑流畅自然,这很大程度是得益于大量相似性的转场技巧。比如,用固定镜头将玩具士兵与现实中的皇家卫队连接,依靠形象的相似进行转场(图6-3-3)。

图 6-3-3　纪录片《丹麦交响曲》相似性转场镜头(1)

片中还有这样一组精妙的镜头转换,森林中被砍伐的大树正在倒下,转场到顺势倒在切割机上的木桩;切割机将木头切割成条,再拼接成木地板,转场到排练厅里的木地板特写,木地板上有舞者的脚部和影子,自然而然组接了一组芭蕾舞演员跳舞的镜头;芭蕾舞演员抬起的脚尖,组接了民间舞演员舞台上跳舞的场景。这里通过各种相似元素,将丹麦的自然风光、木材工业和丹麦人热爱的舞蹈艺术这些看似毫不相关的内容顺畅地连接在了一起(图6-3-4)。

图 6-3-4　纪录片《丹麦交响曲》相似性转场镜头(2)

第三种情况是前后两个场景或段落并没有相似的主体或相同主体,但是前一个场景的最后一个画面和下一个场景的第一个画面有造型上的相似性,这种转场方式更多的具有象征和隐喻的意味。央视公益广告《回家系列——迟来的新衣》通过记录广东肇庆的打工人骑摩托车回家过年的故事,展现了中国传统的春节在外游子迫切回家团圆的兴奋心情以及家人们的翘首以盼。其中有一段大批打工人骑摩托车回家的场景,前两个镜头是航拍的大批摩托车队穿过大桥回家的场景,紧接着画面是一群大雁南归的场景,大批摩托车队归家和众多大雁南归并非同一类,但是两个场景具有相似之处,都是通过航拍的形式表现了归家的情绪(图6-3-5)。

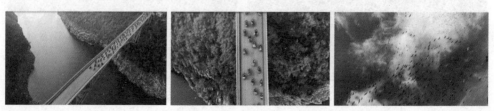

图 6-3-5　央视公益广告《回家系列——迟来的新衣》片段截图

职业素养

央视滚动播出的系列公益广告《回家系列》深深震撼了每个国人的心灵,其中《迟到的新衣》展现一对在外务工的夫妻,过年买不到车票骑着摩托车回家,只为了能给留守在家里的女儿带回一套新衣服。

中华民族的传统美德和亲情召唤都浓缩在这时间不长,仅仅两分多钟的央视公益广告里。尤其是那两句经典公益广告词:"全中国,让心回家"和"这一生,我们都走在回家的路上"让人既热泪盈眶又唤起人间亲情。

毋庸置疑,公益广告中一句暖人的话语,一幅温情感人的画面引发我们共鸣的同时也传递着文明,对我们的意识进行了潜移默化的感染和教育,营造了社会文明和谐的人文氛围,引领着社会风尚。古语云:"不积跬步无以至千里,不积小流无以成江海",电视媒体劈出一片天地传播文明,通过正能量的引导,日积月累,我们和我们的孩子也都会注意自己的言行和举止,提高自身的文明程度,自觉地弘扬中华民族的传统道德文化精髓。相信有一天,我们的孩子也会把央视公益广告词中的一段:"成由勤俭败由奢,紧紧手,年年有,一粥一饭精细算,旧物易主贵如宝,不摆谱来不比阔,勤俭兴家福绵长,勤俭节约中国风尚"教育给他的下一代,让中华民族美德代代相传。

二、利用承接关系转场

利用承接关系主要是指按照一定的逻辑顺序进行场景或段落的转换,这个逻辑顺序主要指影视作品中的故事逻辑顺序、因果关系,或者前后镜头、场景的呼应、并列、递进、转折等逻辑关系,这样的转场合理自然,有理有据。比如姜文执导的电影《阳光灿烂的日子》,讲述的是一群生活在部队大院里的孩子们青春成长的故事,其中一个场景是幼年的马小军和伙伴们一起玩扔书包游戏,马小军把书包扔到了天空中,镜头跟随书包向上移动,下一个场景是书包从天上落下来,接书包的还是马小军,却变成了少年的马小军,而且地点也发生了改变,这两个段落就是通过幼年马小军扔书包—书包飞起—书包掉落—少年马小军接书包动作的前后承接完成这一大幅度的时空转场(图6-3-6)。

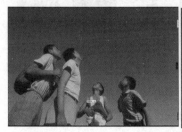

图6-3-6 电影《阳光灿烂的日子》片段截图

在电视纪录片、广告片中承接关系转场运用也较多。纪录片《舌尖上的中国》从第一季开播以来受到极大好评和关注度。该纪录片将中国美食更多地以轻松快捷的叙述节奏和精巧细腻的画面所展现,向观众尤其是海外观众,展示中国的日常饮食流变、中国人在饮食中积累的丰富经验、千差万别的饮食习惯和独特的味觉审美,以及上升到生存智慧层面的东方生活价值观。在第一季第一集中,其中一个故事讲的是香格里拉单珍卓玛和她的母亲半夜起来挖松茸,

趁天还不亮就要拿到集市上去卖给那些收购的人们，随后，解说词和画面都转到被收购的松茸卖到了全世界各地以及都被做成怎样的美食，这一系列是完整的故事，记录了松茸的采摘、收购、贩卖、做菜整个过程，遵循了纪录片故事讲述的逻辑性，观众凭借自己对生活的认知也理所当然认为这就是一道菜从地下到餐桌的过程，每一个场景和段落的转换毫无违和感，这就是采用了故事和自然发生的逻辑性（图6-3-7）。

图6-3-7　央视纪录片《舌尖上的中国》第一季片段截图

利用人们自动承接的心理定式，采用偷梁换柱的手段，往往可以造成联系上的错觉，使转场流畅而有趣。比如，上文中提到的纪录片《丹麦交响曲》中，民间舞演员舞台上跳舞的场景结束的镜头是一个小演员走出帐篷，抬头看，然后雷声大作，跳接到了户外天空以及雨中行色匆匆的行人（图6-3-8）。

图6-3-8　纪录片《丹麦交响曲》承接关系转场镜头

小实践

分小组思考并实践：第一个镜头是画家在作画，第二个镜头是画家的画特写拉出全景，画被展示在展厅里，这两个镜头如何通过承接关系组接在一起较为合适呢？

三、利用特写镜头转场

特写镜头是利用特写这一景别暂时集中观众的注意力，以至于不会让观众感受到前后两

个场景或者段落之间较大的视觉差别。但是,一般情况下,后一个场景都是从这个特写镜头开始,或者特写镜头是下一个场景的一部分,在这个过程中特写镜头似乎产生了一种"间隔"画面的作用。比如,央视公益广告《回家系列——过门的忐忑》讲述了一对在外打工的新婚夫妇,在春节前夕丈夫带着妻子第一次回家的故事,其中一个场景是丈夫和妻子的邻居在街边和两人打招呼,两人坐在出租车上开心地说道"回家",下一个场景是一双手的特写在包饺子,声音是一位妇女哼着小曲,显得格外开心,随后又用一组特写镜头告诉观众这是家中的母亲包着饺子哼着曲儿等待儿子和儿媳的归来,前后两个段落的衔接使用了特写镜头,并且特写镜头和后面的场景又是一致的,故事情节也是相连的,观众在观看的过程中很自然联想到后面场景中的妇女就是前一个场景中儿子的母亲,剧情衔接也十分顺畅(图 6-3-9)。

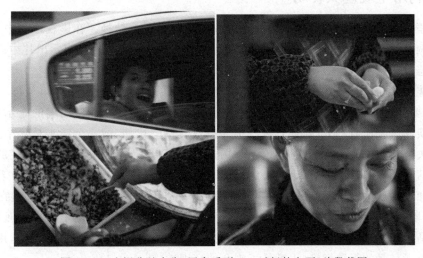

图 6-3-9 央视公益广告《回家系列——过门的忐忑》片段截图

在纪录片中,特写镜头转场还常常作为场景或段落转换不顺畅的补救方法来使用。比如,在后期剪辑的过程中,前一个场景拍摄的是室外场景,后一个场景想接室内场景,但是从室外直接硬切到室内在视觉上会有很大的跳跃感,而且违背了观众的生活习惯,观众会把这种生活习惯无意识地带入观影过程中,造成心理的不适,这时就可以利用特写镜头转场弱化这种不适感。

四、利用空镜头转场

空镜头在影视作品中是很常见的镜头表现方式,有广泛的用途和极高的使用价值、艺术价值,空镜头在转场过程中起到了场景转换、时空变换、承上启下的效果。例如李安导演的武侠电影《卧虎藏龙》,讲述的是一代大侠李慕白有退出江湖之意,托付红颜知己俞秀莲将自己的青冥剑带到京城,作为礼物送给贝勒爷收藏,但李慕白隐退江湖的举动却惹来更多的江湖恩怨。这部电影荣获第 73 届奥斯卡最佳外语片等 4 项大奖,也是华语电影历史上第一部荣获奥斯卡金像奖最佳外语片的影片。《卧虎藏龙》突破了一般武侠片的构架,将文化、艺术融于其中,成为一部具有哲学意味的中国特色艺术片,感情细腻,文化内涵深邃,人文色彩浓郁。整个片子就像一幅中国水墨画,清新淡雅。影片一开始出现的景象宛如一幅迷人的水墨画,有山,有水,有桥,有小舟,有中国特色的建筑,再附上中国传统的音乐旋律做背景,让人感受到中国文化所蕴含的恬静与舒适,以这种形式开篇带给观众心理上的舒适感受,仿佛置身于此等美景之中;影片结尾的空镜头亦是如此,而且结尾的空镜头还蕴含了导演对人生不能选择的无奈和对云

层密布下的未来无知的迷茫,意义深远(图 6-3-10)。

图 6-3-10　电影《卧虎藏龙》片段截图

五、利用主观镜头转场

主观镜头转场是指借用片中人物的视觉方向进行场景的转换。在影视作品中,主观镜头能有效地调整观众看事物的视点,起到视觉连缀作用,并从一定程度上揭示出片中人物的心理感受和喜怒哀乐,是带有一定心理描写的镜头。

在具体组接时,主观镜头转场,是按照前、后两个镜头之间的逻辑关系来处理转场的手法之一,通常要在人物视线镜头之后保留短暂的停留,能给观众一个非常明确的暗示,下一个场景直接切换到人物所看的方向,通过视线引导完成转场。比如,前一个镜头是片中人物在看,后一个镜头介绍他所看的内容或场景,下一场景也就由此开始。在电影《阳光灿烂的日子》中,少年时期的马小军拿着望远镜来回看,结果无意间发现自己的老师,于是马小军拿着望远镜观看的场景和他在望远镜里看到的画面来回切换,前一个场景是马小军拿着望远镜在家里随意看,后一个场景就是从望远镜的角度展示所看到的学校操场的场景,两个场景来回切换,观众仿佛跟着马小军一起从望远镜里窥视操场上的一举一动,趣味性极强,这里就是运用主观镜头转换既完成了场景的无缝切换,也满足了观众的窥视欲(图 6-3-11)。

图 6-3-11　电影《阳光灿烂的日子》片段截图

六、利用遮挡体转场

遮挡转场也叫"挡黑转场",镜头被画面内某一形象暂时挡住。在画面上呈现的效果是,前一个场景,主体靠近摄像机直到完全挡黑摄影机镜头,后一个场景,主体又从摄影机镜头前走开,完全呈现出一个新的场景,到此转场完成。在这种方法中,前后两个镜头可以是

同一主体，也可以是不同的主体，成为遮挡体的不一定是黑色，但一定是主体遮挡观众的视线和整个画面，继而呈现下一个场景或段落，而且遮挡转场必须是用来转换时间、地点，而不宜用作一般的镜头转换技巧。

主体挡黑镜头转场方法的好处是，在视觉上给人以较强的冲击，造成视觉上的悬念；同时，由于可以省略"过场戏"，使画面节奏紧促；如果前后两次挡镜头用的是同一主体，对主体本身就是一种强调和突出，使主体形象在观众视觉上留下了更深刻的印象。电影《穿普拉达的女王》由安妮·海瑟薇主演，讲述了一个刚离开校门的女大学生，进入了一家顶级时尚杂志社当主编助理的故事，她从初入职场的迷惑到从自身出发寻找问题的根源，最后成为一个出色的职场与时尚的"达人"。其中一个场景是时尚丽人安德烈亚上班的路上，导演利用电话亭、路过的出租车、人群等挡黑元素，巧妙地为主人公换装，在整个过程中，主人公从头到尾没有停步，与其说是上班，更像是一场时装秀，通过这种挡黑转场不仅完成了空间转场，更是展现了影片主体的时尚元素（图 6-3-12）。

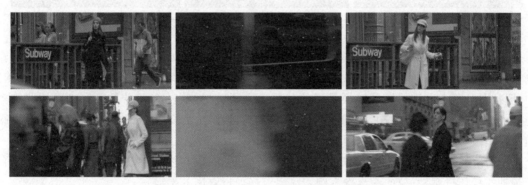

图 6-3-12　电影《穿普拉达的女王》片段截图

遮挡转场这种无技巧转场方式常常用在长镜头的场面调度上。如果长镜头想要表现在同一时间内不同空间的拍摄对象，但是又不采用蒙太奇分切剪辑，这时候"挡黑"就起到了很好的分隔空间的效果。比如开心麻花出品的喜剧电影《夏洛特烦恼》，讲述了夏洛在大闹初恋婚礼后意外重返青春并最终领悟人生、找回真爱的故事。其中一个段落讲述的是夏洛重回上学时代，重拾音乐梦想，每天在卧室勤奋练习弹吉他、唱歌的场景，伴随着夏洛的歌声导演使用长镜头展示了和他关系要好的同学们此时都在做什么，这一个长镜头采用平行空间，让观众看到了学生时代的夏洛以及同学们都在上演着怎样啼笑皆非的故事，给观众带来笑料，同时通过这种平行空间的人物展示也让观众看到了剧中不同人物的性格（图 6-3-13）。这种平行空间的间隔就是利用挡黑转场，对观众的视觉和心理都产生了间隔效果。

七、运动转场

利用画面内的人物、交通工具等可移动的运动体的运动方向、状态进行场景、段落的衔接或者利用摄像机的运动等外界机器进行运动转场，统称为运动转场。运动转场在实际运用中主要有以下两种形式。

第一种是利用画面内部的人物、车辆等可移动的被摄主体的出入画进行转场，也即出画、入画转场。不同两组场景，第一组场景的最后主体走出画面，下一个场景开始主体从画面外走进来，这两组的运动主体可以是人，也可以是物，可以是同一主体，也可以是不同主体，但是值得注意的是，不管主体是否相同，出画方向和入画方向必须保持一致。比如，上一个场景的最

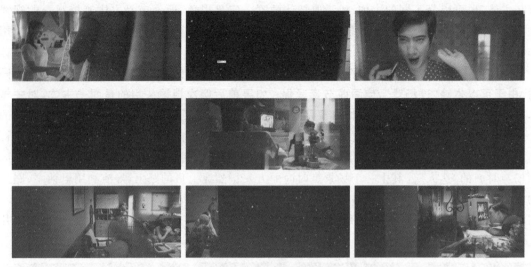

图 6-3-13　电影《夏洛特烦恼》片段截图

后一个画面一个人往画面右侧快速奔跑出画，下一个场景的开始，人物的运动方向必须是从左侧入画，这样观众在观看时才能保持视线的一致性和画面的连续性。比如，在电影《罗拉快跑》中，罗拉在马路上奔跑的场景转换采用的就是出入画转场，前一个场景是摄像机跟拍罗拉奔跑，路线是左上—右下—右上，最后落幅在罗拉拐弯奔跑的背影，后一个场景依然是摄像机跟随罗拉拍摄，这时起幅是罗拉从画面右上跑入画面内，且拍摄的是罗拉拐弯之后的正面，前一个场景的落幅和后一个场景的起幅通过人物动作的位置衔接完成转场，且在这里还运用了合理越轴的技巧过渡，罗拉的一次次奔跑才显得流畅、自然（图 6-3-14）。

图 6-3-14　电影《罗拉快跑》片段截图

　　第二种是利用摄影机运动来完成地点转换，摄影机可以运用升、降、移、摇、推、拉、跟等运动技巧。这些运动技巧可用来转场，它好像我们的一双眼睛，随着我们的步伐从这个地方走到那个地方。比如，把摄影机放到升降机上，首先在高处拍晨练的全景，然后随摄影机下降慢慢移动逐渐缩小，最后落到一处院落，或者通过门窗观察一家人的生活状况。当然也可以反过来先拍一家人生活起居，然后镜头开始移动升起，变为俯瞰全景。电影《我和我的父辈》最后一个单元故事《少年行》中，机器人"邢一浩"肩负特别使命从 2050 年回到 2021 年，邂逅了怀揣科学梦想的少年小小，两人意外组成了一对临时父子。在机器人老爸的影响下，少年小小将坚定地追求科学梦想，少年强则国强，伟大梦想、科技创新精神在这对"父子"间实现传承。在这个故事的开头引入单亲妈妈在家和"熊"儿子斗智斗勇的场景，一开始先是现代城市的俯瞰，随即摄像机从上往下逐渐推进，直到推进到一栋栋高楼，紧接着就接入了妈妈准备揍儿子的场景，这里运用了摄像机运动的场景转场，从城市的上空带着观众逐渐把视线缩小到城市的某个高楼，

最后锁定楼里的一家人(图6-3-15)。

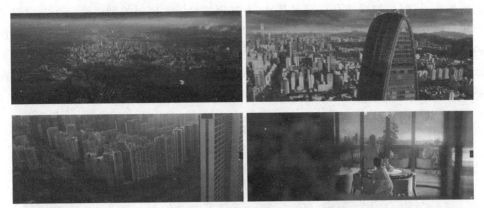

图6-3-15　电影《我和我的父辈》片段

> **职业素养**
>
> 《我和我的父辈》由"乘风""诗""鸭先知""少年行"4个单元组成,以革命、建设、改革开放和新时代为历史坐标,通过"家与国"的视角描写几代父辈的奋斗经历,讲述中国人的血脉相连和精神传承,再现中国人努力拼搏的时代记忆。

八、利用声音转场

利用声音转场是指运用音乐、音响、解说词、旁白、对白等声音元素与画面元素结合实现转场效果,即"未见其人,先闻其声"。

尽管音乐、音响、对白等是不同的声音形式,它们的性质功能也不尽相同,但从转场效果的角度看,整体可以分成以下几种形式。

(1)**利用声音的过渡自然转换到下一个段落**,常用的方式有声音的提前进入、声音的延续或者声音部分叠化。让听觉的和谐感弱化画面视觉的跳动。比如,大多数影片开始部分会进入一段音乐或者旁白等,让观众逐渐适应暗下来的环境,进入影片故事的讲述中。再如,上一个镜头场景是同学们在教室里读书,先淡入一段篮球场上同学们打球的加油声,然后下一个镜头场景转换到了篮球场。

(2)**利用声音的呼应关系实现时空大幅度转换**。例如,在电影《闪闪的红星》中,上一个场景是米店老板在店内气急败坏地指着"今日售米"的告示问:"这是谁干的?"下一个场景转到了游击队的驻地,潘冬子的爷爷自豪说:"这是咱们冬子干的。"一问一答,实现了时空的跨越。再如,张艺谋导演的影片《有话好好说》中,上一个镜头赵小帅(姜文 饰)去酒吧找刘德龙(刘信义 饰)的麻烦,说了一句:"跟你没完!"下一个镜头转到了派出所,赵小帅因为扰乱公共秩序被拘留7天放出来时,葛优饰演的警察和赵小帅说:"这事儿就算完了。"声音的呼应关系带来了戏剧性的效果。

(3)**利用前后声音的反差,加大段落间隔,加强节奏性**。这种剪辑往往是某种声音戛然而止,镜头转换到一下个段落,后者后一个段落的声音忽然增大、变化,利用声音的吸引力推动剧情发展,并促使人们关注下一个段落。在纪录片《丹麦交响曲》中有一个声音反差的经典剪辑,镜头先是展示了一组生产研发的场景,当一只手把一个人形模特的假耳朵拿掉时,原本高频率

的声音戛然而止,镜头转到了一个街道上行走的老人,声音是一片寂静,镜头又切换到了有声音的生产场景,这时候观众还有点莫名其妙,不知道这组镜头展示的到底是什么。接着又是一组生产场景镜头,最后一个镜头聚焦在了一组产品,接着转换到了老人的耳部特写,随着老人手部的一个开关动作,声音"咔嗒"一声,传来了一阵球场上人们的欢呼声,镜头转换到了足球赛场。这时,人们恍然大悟,原来前面的生产场景描述的是助听器的研发生产过程,随着老人助听器的打开,球场声音的提前进入又完成了球赛的顺畅剪辑,不愧为经典之作(图 6-3-16)。

图 6-3-16　纪录片《丹麦交响曲》声音反差剪辑的片段截图

剪辑的转场方式还有许多,比如,两级镜头转场、运用蒙太奇进行隐喻转场等,无论是技巧性转场还是无技巧性转场,最终目的都是为了保证剪辑的流畅性、合理性,准确体现作品的内容和逻辑,让观众感受到作品的内涵与情感,并且,技巧是可以不断创新发展的,只要是适合内容、体裁、风格样式的方法都是恰当的,我们可以在实践中不断探索。

学习任务总结

影视作品在进行场景或段落的转换时,导演都会考虑到观众感官和心理不自觉的连续,在剪辑过程中利用转场技巧,使观众在视觉上看到的场面或段落之间的转换过渡流畅自然。同时,为了达到较好的观影体验,转场时的心理间隔也要得到很好的关照,让观众明白什么时候上一个段落该结束,下一个段落该开始,这样叙事的逻辑性和层次的分明性才能保证影片的完整。

技巧转场强调心理的间隔,目的是让观众在观看的过程中感受到影片明显的段落感。在非线性编辑技术的发展下,技巧转场更多地借助后期软件的制作呈现出来,常用的技巧转场主要有淡入淡出、叠化、划像、定格、焦点虚化等,除上述之外,技巧转场还有翻转、分屏画面、正负像转换等技术。

无技巧转场主要利用前后镜头的自然过渡衔接场景或段落,与技巧转场不同的是无技巧转场更强调视听和心理的连贯性,讲究场景和段落的自然过渡。值得注意的是,并不是所有场景和段落的转换都可以使用无技巧转场的,需要寻找合理的转换因素和适当的造型因素。常用到的无技巧转场有利用相同、相似体转场、主观镜头、特写镜头转场、遮挡镜头转场、承接关系转场、运动转场、声音转场等。

考核任务单一

任务	按照要求剪辑完成视频片段,理解体会技巧转场的运用		
完成形式	小组	小组成员	
任务内容	教师提供素材,进行技巧转场剪辑练习		
成果形式	视频片段,文字说明		
任务步骤	1. 明确任务 2. 以小组为单位商量拍摄内容 3. 拍摄 4~5 组镜头 4. 个人独立完成剪辑,学会不同场景下如何使用技巧转场 5. 分小组讨论完成的成果,分享剪辑体会 6. 完成技巧转场的分析总结		
过程评价(40%)	1. 分析问题和解决问题的能力 2. 技巧转场的应用能力 3. 能否以小组为单位对作品进行充分的讨论分析,个人能否提出独到见解 4. 按时上交作业		
成果评价(60%)	1. 分析条理清晰、语言流畅 2. 能够运用所学知识正确运用技巧转场		
完成情况小结			
指导教师评价			
小组互评			
校外导师评价			

考核任务单二

任务	观看纪录片《丹麦交响曲》，分析里面无技巧转场是如何使用的
完成形式	个人独立完成　　　　　　　姓名
任务内容	学生认真观看纪录片，仔细记录其中无技巧转场的镜头
成果形式	分析说明
任务步骤	1. 明确任务 2. 观看视频2～3遍左右，边看边记录 3. 写出总结文字
过程评价(40%)	1. 分析问题的能力 2. 知识应用的能力 3. 独立完成任务的能力 4. 完成作业的态度
成果评价(60%)	能够准确分析作品中无技巧转场的运用方式
完成情况小结	
指导教师评价	
学生互评	
校外导师评价	

任务七

影视剪辑中的节奏处理

(1) 了解影视节奏的含义。
(2) 熟知影视作品中的节奏类型。
(3) 理解并掌握影视剪辑中的节奏处理。

任务1：观看一部影视作品，分析它的内部节奏和外部节奏。
任务2：掌握影视剪辑中的节奏处理，制作一则踩点类视频。

学习单元一 影视节奏的概念和作用

回想我们看过的影视作品，思考以下问题。
(1) 如果我们评价一部影视作品时，提到"影片整体节奏慢或者快"时，一般是指影视作品的什么节奏？
(2) 在视频网站看视频时，你使用过观看界面右下角的"倍速"按钮吗？
(3) 镜头语言会对影片的节奏产生哪些影响？

在现代社会里，有的人追求快节奏的生活，而有的人则追求舒适惬意的慢节奏生活。在我们的日常生活中，节奏也无处不在，例如，我们的呼吸、心跳、说话的语速、走路的快慢等，时钟的嘀嗒声、川流不息的车流声、叽叽喳喳的鸟叫虫鸣声……总之，节奏存在于我们生活的每个

角落、每分每秒。所以,影视作品里当然也充满着各种各样的节奏,具体来说,影片每个镜头语言的内容、画面的明暗色彩的变化、画面内被摄主体运动的快慢、镜头运动的快慢、镜头与镜头之间组接的快慢等都是整部影片节奏的组成部分,从宏观层面,**影片的题材**、**风格和每场戏的环境气氛**、**人物情绪**、**情节的跌宕起伏等也是影视作品节奏的组成要素**。

综上所述,节奏是影视艺术的重要造型手段之一,是剪辑中不容忽视的重要组成部分。影视作品中节奏无处不在,它既是隐含在叙事结构、情节发展、人物心理等内在逻辑、情绪和氛围中的抽象之物,又能在镜头长短、景别取舍、色彩与影调对比、声画配合、剪辑率高低等方面有具体的表现。所以,节奏不仅是音乐家需要知道的事情,影视工作者尤其是剪辑人员也有必要知道节奏对于形成影视作品的魅力的重大作用,这样剪辑出来的作品才能够取得不错的效果。

一、影视节奏的概念

(一) 节奏的概念

我们说节奏无处不在,那么究竟什么是节奏,如何给节奏下定义呢?

一般情况下,节奏总是会跟音乐联系在一起,但其实节奏不仅仅是音乐领域才会讨论的重要元素,赵慧英在《视听语言》中总结道:"节奏是事物均匀而有规律的发展变化,如声音的刚柔、强弱、虚实,线条的长短、疏密、曲直、重复,动作的张弛、轻重、凝滞、流畅,布局的高下、紧松、平稳、跳跃等,都可以让我们感受到节奏。所以,总的来说,**节奏是事物内部结构或外部联系的和谐统一**,是美的普遍规律。"

因此,节奏可以是任何运动的产物,源于生命本身对各种有规律的变化现象的感受与反应。德国心理学家冯特在大量实验中发现,当人在聆听节拍器的嘀嗒声时,内心会产生一种与这种嘀嗒声的节律相对应的反应。等待相继的嘀嗒声时会产生微妙的紧张感,而当所期待的嘀嗒声发生后会产生极其微妙的松弛感。这种紧张感是由于等待嘀嗒声时的一种心理预期,在听到嘀嗒声后会有一种心理满足,而心理满足就是松弛感产生的原因。这就是节奏感的产生,人们对有规律地出现的外来刺激的生理感知与心理反应的过程。

(二) 影视作品中的节奏

影视作为一门视听艺术,包含了视觉语言和听觉语言,视觉语言主要是由一个个镜头组成,而听觉语言则主要是由画面中的有声语言、音乐、各种音响组成,无论是镜头画面还是各种声音,它们都成为影视作品中节奏的要素,并且共同作用于一部作品的整体节奏。

具体来看,视觉语言中,镜头内主体的运动、镜头间的运动、镜头景别的变化、光影色彩的变化、构图方法的相似或者有规律的变化、镜头与镜头组接的快慢等都会形成一定的节奏,听觉语言中,除了大家熟知的音乐节奏的快慢,有声语言也就是人物台词或者解说词的语速、大小、快慢以及画面内各种音效的出现也会形成一定的节奏,而这些都会共同作用于一部影视作品的整体节奏。

与此同时,影视也是一门时空的艺术,时间与空间的变化与运动也会形成一定的艺术。例如,时间的压缩与延长以及一定的变速运动会给我们造成一定的心理影响,作为"时间的特写",慢动作让时间凝固,同时我们的心也会跟着慢下来,变速运动会使我们的心理跟着节奏曲线的变化此起彼伏,平行时空会给观众制造一种紧张悬念的氛围感,总之,时空的变化会让我们感受到影视作品的节奏规律,从而作用于我们观看时的心理感受。

宏观来说，一部作品的题材、剧情的快慢也会对影视作品的节奏造成一定的影响，这也不难理解，为什么有的时候一些观众会选择使用视频网站页面的"倍速"按钮快速看影视作品。

综上所述，在影视作品中，**情节、人物、时间、运动以及变化构成了节奏的基本要素**。构成**影视作品节奏的"交替出现的对比因素"就是一个个镜头内部构成画面与声音的各种形式和内容要素**，以及一个个场面、段落的组成形式和变化规律。

影视作品的节奏对于观众的观赏体验至关重要，它连接着观众的注意力和情绪，无论是剧情的走向、矛盾的冲突高潮、剧中人物情感状态或是人生经历的跌宕起伏等这些内部的节奏，还是每个镜头的长短、景别的大小、光影色彩的变化、运动镜头的速度、剪辑的速度、声画配合等这些外部因素，都时刻牵动着观众的心。正如瑞典电影大师英格玛·伯格曼曾说过："节奏，是至关重要的，永远是至关重要的。"因此，无论创作者在创作的过程中，还是剪辑者在后期的编辑过程中，都要对节奏进行恰到好处的把控，这样才能呈现出令观众满意的影视作品。

二、影视作品中节奏的类型

由于影响影视作品整体节奏的因素很多，所以影视作品节奏的类型也有多种划分方法。从总体上看，既有统摄全局的总体节奏，又有构成每一个段落、场景的具体节奏；既有每一个画面或声音中蕴含的简单节奏，又有多个画面和声音交融在一起的复合节奏；既有表现空间要素的视觉节奏，又有表现时间要素的听觉节奏，还有声画组合、时空交织在一起的视听综合节奏等。

影视节奏以镜头内部运动和外部运动为基础，同时又与人的情绪感受密不可分，这里主要从内部节奏和外部节奏两方面来更好地把握影视作品中的节奏。

（一）影视作品的内部节奏

内部节奏，其实就是影视作品中内在的节奏，主要是指剧情的发展、人物的情绪等叙事性节奏。内部节奏通常由影视作品的剧本决定，通常与创作者的心理基础密切相连，因此又被称作心理节奏。

由于影视作品的基本内容如矛盾冲突、情节结构和人物性格等已经在剧本中规定下来，因而**内部节奏也被称为整部视听作品的总体节奏**，所以当我们说一部片子的节奏"偏慢"或者"偏快"时，主要指的就是这部片子的内部节奏，之所以会造成"偏快"或者"偏慢"的感觉，是因为观众的心理节奏和创作者的心理节奏产生了分歧，导致在观看的过程中无法"入戏"。因为内部节奏正是创作者和观赏者这两种心理过程的感应和共鸣。观众的欣赏过程同样是一个复杂且微妙的心理过程，如果不能够理解创作者精心编排的情节结构、矛盾冲突，便不会产生共鸣，这便是没有与创作者达成一定的"心灵感应"。

内部节奏具体又可以分为情节的节奏和演员情绪的节奏。

情节的节奏是指编剧剧情的走向，主情节与次情节以及多情节之间的关系处理，激励事件的安排，进展纠葛、危机事件、矛盾的高潮以及冲突如何解决，结局是怎样的以及整体的叙事结构是线性还是非线性的，要做如何安排，这些都属于情节的节奏。

演员情绪的节奏主要是指演员对角色的把控，角色本身的经历带来的情绪变化从而给观众带来的影响。我们在观看影视作品时，经常会随着剧中人物的情绪变化而带来心情的一些变化。最常见的就是我们会随着剧中的主角一起哭、一起笑，他们的一举一动、一颦一笑牵动

着我们的每一根神经,引起我们的高度共鸣。

因此,为了使观众"入戏",就需要利用节奏将观众"拉入"影视作品中。从内部节奏上看,在情节与矛盾冲突的设置上、人物角色的设定以及演员的选择上都需要进行精心打磨。有些悬疑类型的作品特别追求刺激或者强调悬念感,需要在设置情节时矛盾冲突一环扣一环、人物命运跌宕起伏,让观众的心随着剧情的推进不断向前,在解开旧谜底的同时对新出现的危机充满好奇。例如电视剧《沉默的真相》虽然只有12集,但是每集都会出现1~2点新的悬疑点,同时也会解开原有的一些谜底,让观众跟着剧中警察,不断地揭开十多年前的那桩令人震惊的旧案,同时对为了还原事情真相而牺牲自己生命的检察官江阳更加肃然起敬。

但是,并不是所有的作品在叙事时都需要有紧张刺激的情节,即便是悬疑类的作品,如果时时都是紧张刺激的环节,观众看久了也会产生一定的排斥或者疲劳心理。所以整体节奏的把控就显得尤为重要。有一些文艺片、爱情片的整体节奏相对比较舒缓,还有近些年来流行的慢综艺,整体的节奏也没有竞技类、真人秀的节目那么快,相反,它没有那么多"烧脑"复杂的情节,也没有过多的剧本,而是将嘉宾放在一个自然的环境中呈现出最自然最本真的状态,例如《你好生活》《向往的生活》等,这些作品的情节以及嘉宾的表现正是当下快节奏生活中辛苦工作的打工人最渴望的生活状态。

所以,整体来看,内部节奏虽然没有外部节奏那么外显,但对于观众对整部作品的整体感知依然起着至关重要的作用。如果内部节奏出现问题,即便外部节奏怎么弥补,都无法引起观众的共鸣。

(二)影视作品的外部节奏

从字面意义上看,外部节奏,更多的是一部影视作品外显的节奏,包括景别、光影色彩的变化、主体和摄像机的运动、镜头组接的形式、剪辑率以及不同的声画组合、音乐音响的大小、音乐节奏律动的变化等,都属于我们要讨论的一部影视作品的外部节奏的范畴。

因此,**外部节奏被称为影视作品本身的节奏**,指的是主体与镜头本身的运动、光影色彩的变化、时空的转变、声画配合、镜头的剪辑技巧等共同构成的直观可感的节奏形态。

具体来说,可以大致将外部节奏来源分为以下几种。

1. 景别的大小以及不同景别的组合会产生不同的节奏

首先,景别的大小直接决定了单个镜头的长度。景别越大,需要看清楚画面中的信息的时间就越长,所以在其他条件不变的情况下,景别越大,单个镜头的时间就越长;景别越小,单个镜头的时间越短。所以,远景、全景、中景、近景、特写的时间长度依次递减。相较于小景别,大景别所需时间较长,因此给人感觉到的节奏也较为缓慢,借景抒情的氛围就变得更加浓厚。小景别的单个镜头时间相对较短,因此给人的感觉节奏较为快速,如果将一组小景别的单个镜头组接在一起,就会产生一种紧张感。

其次,不同景别的组合对影视作品的节奏也会产生一定的影响。前进蒙太奇句子或者后退蒙太奇句子会形成相对稳定的视觉节奏,也比较符合人们的观看习惯。但是如果将大景别和小景别的镜头直接组接在一起,尤其是将两级镜头组接在一起,突然之间的大小转换不仅给视觉体验造成一定的冲击,同时也在节奏上产生了一系列的变化。例如,电视剧《山海情》第一集中,马得福到吊庄基地报到时遇到主任张树成的片段。当张树成得知马得福的家乡就是涌泉村时,他感到非常惊讶同时又带有一点窃喜,这时两个人对话时的镜头在近景与特写中切换。紧接着接了一个大远景,在荒无人烟的沙漠中有两个推着自行车在风沙中前行的男人,虽然看不清楚模样,但结合前面的情节以及画面中的声音就知道是张树成和马得福,他们准备去

涌泉村解决吊庄移民的问题(图7-1-1)。特写直接跳接大远景,一是从视觉上形成了大的冲击力,二是也借此完成了段落的转场与衔接。

图7-1-1　电视剧《山海情》第一集片段截图

2. 影视作品的运动会产生不同的节奏

在之前的模块中提到,影视作品中包含着三种运动:被摄主体的运动、镜头的运动、镜头组接而形成的运动也就是剪辑,这三种运动的变化都会形成一定的外部节奏。

被摄主体在画面内的运动速度会形成一定的节奏,例如,武侠剧中干净利落的武打动作会给人一种视觉上的快感,影片中人物的追逐会让观众产生一种紧张感;如果画面中的人物在自在悠闲地漫步,也会给人一种舒适的视觉感受。

镜头运动主要是指镜头的推、拉、摇、移、跟等运动形式,也就是所谓的运动镜头,不同运动镜头的方向、速度不同,组接起来也会产生不同的节奏,给观众不同的视觉感受。

镜头组接形成的运动主要是镜头与镜头之间的剪辑、转场,这些当然也会形成一定的视觉节奏。现阶段非常流行的快剪广告、卡点剪辑都是利用镜头与镜头之间的快速组接形成一定的视觉冲击力。之前介绍转场时提到,慢速的叠化给人一种时间缓缓流逝的感觉,例如,电影《我的父亲母亲》中年轻的母亲给父亲日复一日送饭的场景,同时还渲染了一种唯美纯洁的氛围,而快速的叠化会形成闪白的效果,造成比较强烈的视觉冲击,进而影响人们的心理感受。

这三种运动在具体的剪辑中并不是孤立的,它们共同作用于影视作品的外部节奏。

3. 光影色彩的变化会产生不同的节奏

光线、色彩、影调的变化同样也会产生一定的外部节奏。基本上,我们在粗剪时会将同色调的画面剪辑在一起,例如,暖色调的画面组接在一起,冷色调的画面组接在一起,让画面的明暗、光影的变化过渡自然,否则,如果将不同冷暖、明暗的镜头组接在一起,会让观众视觉上感到明显的跳动不自然,不过有时我们也会故意打破这种规律,利用视觉的跳跃来表达某种情节上的转折或者剧中人物情感的变化。

4. 声音及不同的声画关系会产生一定的节奏变化

影视作品的声音主要包括有声语言、音乐、音响三个部分。在叙事作品中,有声语言主要由对白、独白、旁白构成,在非叙事作品中,有声语言主要指的是解说词和同期声。音乐主要指的是影视作品中出现的各种音乐,最常见的形式就是各种背景音乐,在一些音乐题材类型的影视作品中,音乐的作用不只有抒情,更多的还有展示情节的成分;音响则是指影视作品中除了有声语言、音乐外的所有其他声音,例如,鸟叫虫鸣等自然音响、火车声汽笛声电话声等机械音响。听觉语言也是整部影视作品中不可或缺的重要组成部分。与此同时,声音与画面的不同组合也会产生不同的效果,常见的主要有声画合一、声画平行、声画对立、声画措置这几种形式。这个部分在之前也提到过。

有声语言的快慢及人物的语速会产生相应的节奏,而音乐本身就是一种节奏很丰富的艺术形式,有的人喜欢听快歌,有的人喜欢听慢歌,而这个快慢就是对音乐节奏最直观的表述。将音乐放在影视作品中,配合着镜头画面的内容变化,这种节奏感会更加明显。例如,现在流行的卡点视频,几乎就是在音乐的节奏变化节点实现镜头与镜头之间的转换,在节奏点进行卡点实则就是利用声音与画面的双重效果带给观众更加震撼的体验。音响的主要作用是表现真实性,有时会在一些视觉性的短片中故意加一些音响,使得整个视频的视听效果更上一层楼。音响的添加一般也遵循一定的规律变化,也就是在画面动作或者转换的节奏点上。此外,有规律的音响也会形成一定的变化与节奏。

(三)内部节奏与外部节奏的关系

内部节奏是心理节奏,主要包括情节和人物角色的节奏;外部节奏则是外显的影视作品本身的节奏,包括视觉节奏、听觉节奏等。内部节奏与外部节奏共同作用于整部作品的节奏。两者相互依存,联系紧密,不可分割。情节节奏的把控不仅需要剧本的节奏适当,同时也需要通过一个个镜头表现出来,人物角色的情绪节奏把控不仅需要演员良好的表演技巧,也需要找出准确的镜头与镜头的剪辑点以及声画的良好配合。所以内部节奏与外部节奏两者缺一不可。

三、影视作品中的节奏功能

节奏对于影视作品的表达非常重要,一部作品的整体节奏如果能够符合观众的要求,那么这部作品基本上就已经成功了。节奏看似是一个很笼统的概念,其实是影视作品各组成要素完美配合的综合成果,如果是一部节奏处理得当的作品,必定是一部镜头语言完美、声画关系和谐、剪辑点准确、转场流畅丝滑的作品,这些要素综合起来,诉诸观众的视听感官,观众通过影视作品形成丰富的心理感受和审美体验。

具体来说,一部影视作品节奏的功能主要包括以下几个方面。

(一)把控情节进展,促进剧情的发展

无论是内部节奏还是外部节奏,究其根本,都希望能够尽可能地吸引观众的注意力,让观众时刻留意情节的发展,跟着剧中人物的情绪此起彼伏。

(二)刺激观众的观感,优化观众的视听体验

好的节奏处理一般能够给观众带来享受且震撼的视听体验,节奏的变化能够吸引观众的注意力,调整观众抑制或兴奋的观看心理,帮助观众加深情感体验。例如,电影《我和我的祖国》"回归"篇中,中国对香港恢复行使主权交接仪式上的倒计时12秒的时间里,只剩下秒钟嘀嗒的音响声以及人物内心安静时的白噪声,随着秒针的每一次"嘀嗒",镜头就在主要人物以及手表特写之间进行切换,以凸显这短短的12秒内人物内心的紧张,同时给观众营造了一种屏住呼吸等待《义勇军进行曲》奏响、五星红旗升起的氛围。尤其是在最后的几秒,画面使用了多屏分割的方式,将人物特写与手表特写聚焦在一个画面内,更加凸显了时间到来前人物内心的情绪,并营造出一种激动人心的氛围。

(三)调控视听观感,形成独特的艺术风格

一部影片的节奏往往是由多种元素作用而形成的,剪辑师在日积月累的过程中也会形成自己的剪辑风格,节奏特征是风格与个性的重要组成部分。同样是武侠片,李安的《卧虎藏龙》和张艺谋的《英雄》给人的感受是完全不同的,这里的不同,不仅有内部节奏的不同,同样也有

外部节奏的不同。

鲜明的节奏特征有助于形成作品的独特个性和艺术风格。总之,影视作品中的节奏对作品的整体影响至关重要,创作者通过对情节发展、人物造型、镜头剪辑、光影色彩、音乐音响等视听觉元素变化强度、幅度与长度的控制,来激发观众各种各样的情感。在实际创作中要充分考虑观众的心理需求,以情绪情感的变化作为安排节奏、控制各种元素幅度与强度的依据。

学习单元二　节奏剪辑的处理技巧

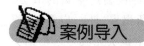

回想我们看过的影视作品,思考以下问题。

(1)平时看影片时会特意关注它的剪辑手法吗?有没有哪部影片的剪辑给你留下了深刻的印象?为什么?

(2)你知道目前流行的踩点类视频主要有哪些类型吗?你会制作踩点类的视频吗?

单元一梳理了影视节奏的内涵、类型以及功能,这些知识点传递出一个重要信号:节奏对于一部影视作品的生命来说非常重要,它的作用是不容忽视的,同时它是影视作品各元素统一协调起来、发挥集体力量的结果。在理解了单元一内容的基础上,我们来学习影响影视作品的节奏的因素以及在具体的剪辑过程中影视节奏的处理技巧。

一、运动对节奏的影响以及处理技巧

运动是形成节奏的最重要的因素之一。影视作品的运动主要包括被摄主体的运动和摄像机的运动以及剪辑这三种状态,这里主要讨论前两种运动对节奏的影响。

(一)被摄主体运动对节奏的影响

主体的运动主要体现在被摄对象的运动上。这里既有外部的人物具体的动作运动形成的外部节奏,例如,人物走路、跑步的速度;又有人物的语言、语气、神情等构成的内部情绪节奏,例如,人的呼吸声、语速快慢、情绪状态等。不同的角色人物由于形体、性格各异,所呈现的动作形态也各不相同,许多脸谱化的人物都会有特定的说话方式、行为习惯;即便是同一个角色人物,在不同心态、情境下,其言语的速度、行为的方式等也会有很大差别。例如,一个人在高兴与失落时,他的神态、语气、语速以及行动时的速度都是不一样的,所以被摄对象运动的速度与方式既是人物个性特点的必然呈现,也是塑造人物的重要手段,而这些都会对节奏剪辑产生明显的影响。

一般情况下,主体运动快,节奏就快;主体运动慢,节奏就慢;主体动作铿锵干练,节奏就行进有力;主体动作拖沓懒散,节奏也就散漫冗长。例如,在一些武打片中,主人公有很多武打的动作戏份,一般情况下摄像和剪辑师就遵循着"天下武功唯快不破"的道理,无论是镜头语言还是剪辑都非常干净利落,形成一种视觉快感,不过有时也会在一些需要强调的部分进行慢速处理,故意强调人物此刻的动作神态等。这种"坡道变速"的处理方式在一些武打动作戏中的使用频率很高。

(二)摄像机的运动对节奏的影响

影视作品的第二种运动就是摄像机的运动,摄像机的每一种运动形态以及运动的速度都会对节奏产生重要的影响。首先,摄像机本身的运动会形成一定的节奏。无论是何种镜头运动形式(推、拉、摇、移、升、降、甩、跟),机位的移动、光轴的变化和焦距的调整,其速度和幅度本身都具有一定的节奏感。其次,运动的速度也会产生一定的节奏,有的时候一个运动镜头的运动形式并不单一,每种运动形式的速度也有可能不一样,因此产生不一样的节奏,这种既有可能是前期摄像时摄像师的镜头调度,也有可能是由后期剪辑师在剪辑台上的操作完成。

摄像机的运动不但能增强原有运动物体的动感,而且能赋予静态事物以鲜明的运动特征,从而有助于节奏的形成。一种运动镜头在组接另一种运动镜头时,同样也会产生新的节奏。当摄像机的运动按照一定目的组接成有机整体时,原有的节奏要么不断积累、进一步叠加,要么被打破,转换成其他的节奏效果。剪辑师在初剪阶段,一般要明确各个镜头尤其是运动镜头的运动形式以及运动目的,这样在进行镜头的组接以及音画搭配时才能做到自然流畅。

(三)运动的节奏处理方式

影视作品的节奏主要就产生在被摄主体与摄像机的运动中,因此总的来说,运动的节奏处理方法主要遵循运动剪辑的基本原则,镜头组接遵循"动接动""静接静"的原则以及"同方向、等速度、同趋向(动势)"的原则。也就是说,剪辑时除了要明确每个镜头运动的目的性,同时还要明白前后两个镜头之间在速度、方向、动势方面有没有一定的关系,一般情况下,可以用"动接动"的方式加快节奏,以"静接静"的方式放慢节奏,以"动静相接"或"静动相接"的方式改变节奏。以同向、同速、同顺势相接的方式使节奏相对平稳和流畅,以逆向变速交错相接的方式使节奏变得活跃和跳动。

例如,电影《悬崖之上》开篇第一场主人公张宪臣出场的戏份,第一个镜头在缓慢地转动,采用俯拍的角度,画面中是4个正在降落的小白点(降落伞),由于镜头的运动非常缓慢,画面中降落伞降落的速度也比较慢,而第二个镜头是一个下落镜头,模仿的是在降落伞中的人物的主观视角,运动速度相比于第一个镜头的速度要快很多,而且越接近地面越快,第三个镜头则是一个固定镜头,以客观的视角展现人物掉落之后树林中的雪跟着掉落的景象,虽然这两个镜头是"动接静",但是第三个镜头中雪掉落的速度、动势与方向与前一个镜头最后人物掉落时的速度是对应的,所以这两个镜头组接起来依然很流畅(图7-2-1)。

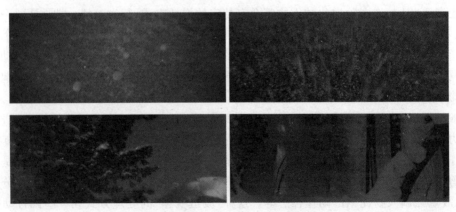

图 7-2-1　电影《悬崖之上》片段截图(1)

接下来的两个镜头就是展示下落的人物——主人公张宪臣出场了,用中景和近景分别展示人物下落后的动作以及神态,凸显他降落之后对环境的观察以及警觉(图7-2-2)。

图7-2-2　电影《悬崖之上》片段截图(2)

虽然只有短短的几个镜头,通过主观与客观相结合的方式,干净利落地交代了主人公张宪臣的出场,节奏非常紧凑。随后,通过降落伞下落镜头的运动方式与速度,将张宪臣与之后出场的王郁、楚良以及小兰形成了对比,从而突出了几位人物形象。

> **职业素养**
>
> 《悬崖之上》是电视剧《悬崖》的前传,讲述了特工们在严峻考验下与敌人斗智斗勇,执行秘密行动的故事。
>
> 澎湃新闻评:在张艺谋的光影美学下,该片也具备一种独特的气质:冷冽且凌厉。电影几乎全程在东北极寒的天气下拍摄,天寒地冻,漫天的雪下个不停,白皑皑一片,气氛冰冷且肃杀,也经由大银幕传递给观众一种生理上与心理上的压迫感。该片有着大尺度的暴力血腥场景,但它不是暴力美学,它只是没有给战争戴上滤镜,赤裸裸直面它最残酷的那一面。
>
> 电影网评:《悬崖之上》口碑不断高涨,不仅获得了观众的好评,也收获大家的支持:"考究的电影镜头和视听语言带来沉浸式观影体验,让人意犹未尽""每个细节都经得起反复打量,战争年代的冰城被拍出了凛冽的诗意"。

二、声音对节奏的影响以及处理技巧

对于剪辑师来说,不仅要剪辑画面,同时也要对声音进行剪辑,在剪辑过程中,声音必然是不可分割的一个组成部分。影视作品中的声音主要包括有声语言、音乐、音响这三种类型,这三种类型的声音既可以独立存在,也可以同时存在于一个镜头中,一个声音的存在并不要求暂停另一个声音。每种类型的声音都会对节奏产生重要影响。再加上声音本身具有高低、强弱、明暗、虚实、刚柔、长短的变化,所以可以成为节奏形成的重要手段。而且听觉节奏一般会比视觉上的节奏更有力地作用于人们的情绪情感,引领某一段落或整部作品的节奏风格。

(一)有声语言的节奏处理技巧

在叙事作品中,有声语言指的是对白、独白和旁白;在非叙事作品中,有声语言主要包括解说词和同期声。简单来说,有声语言的处理也就是作品中一切人声、台词的处理。人声除了对演员的台词功底有一定的要求,同时在剪辑上对于人物台词的剪辑也有类似同位法、错位法等剪辑手法,不同的声音剪辑都会形成一定的影视节奏。

电视剧《山海情》第一集中，主人公马得福跟着主任张树成回到涌泉村，了解村民不愿意移民吊庄的原因。这里剪辑点的处理，既有叙事剪辑点，也有声音剪辑中的同位法和错位法，将几位村民不愿移民的原因描述得惟妙惟肖。主任张树成、马得福在涌泉村临时村委会主任马喊水的带领下分别来到了几位从吊庄逃回来的村民家里了解情况，大家都是一肚子苦水，对于之前在吊庄时的那段经历可谓苦不堪言。为了避免重复，在剪辑时采用一个问题问完之后将所有村民的相关回答紧凑地组接在一起，或者一个人回答完之后问的下一个问题直接切到另一个画面中的另一个村民来回答，这样的处理方式既节省了时间、加快叙事节奏，同时又不影响意义的表达，反而更能衬托出移民吊庄这项工作的难度。

美食纪录片《舌尖上的中国》第一季中对于解说词的处理同样非常精彩。例如，每一期的开头都在短短的几十秒中点出这一期的主题，比如，第二期的主题是"主食的故事"，引出这期主题的前半部分导语是"中国，自然地理的多样变化"，随着解说词的娓娓道来，画面中先是用几个快切镜头展示幅员辽阔的中国大地，随着"让生活在不同地域的中国人享受到截然不同的丰富主食"的画外音落下，画面依次展示的是不同地区的人们和他们所享用的特色主食：面、馒头、火烧、拉面、大米、年糕，等等，留给观众足够的时间去观看画面上不同的食物。之后再道出接下来的导语："从南到北变化万千的精致主食不仅提供了人的身体所需要的大部分热量，更影响了中国人对四季循环的感受，带给中国人丰饶、健康、充满情趣的生活"。配合着不疾不徐的声音，画面中展示着各式各样主食的做法以及下锅时的场景，再加上欢快的主题曲的衬托下，让人垂涎欲滴，恰到好处地将本期主题体现出来，让观众对这一期节目都充满了期待。

因此，各种不同性质的声音组合可以形成不同的节奏变化，比如，影视作品中的人物对白、电视节目中的人声，不仅是叙事最主要的构成因素，也是剪辑过程中的重要依据。影视片中的人物对白都是带有各种各样的情绪情感，不同的人物的说话方式不同，就会产生不同的动感。剪辑师在剪辑时，既要考虑到情节情绪等内部节奏，也要考虑到人物、镜头运动、声音等其他外部元素。

（二）音乐的节奏处理技巧

音乐相比有声语言来讲，节奏感更明显，歌词与旋律的搭配，在不同的节奏作用下，可以很好地调动情绪，吸引观众的注意力。好的音乐会起到这样的效果：观众在看了作品后，当他们在任何情况下只要听到作品中的音乐，就能清晰地回忆起它所伴随的场景，或者重温作品中的场景就能回忆起他们对作品里音乐的感受，那么音乐就胜任了它的使命。例如，1987年版红楼梦的《枉凝眉》，无论何时何地，只要响起前奏声，就能立刻让观众想起剧中人物的悲欢离合。同理，一首经典的音乐往往也会成为很多短视频的背景音乐，尤其在当下这个短视频盛行的时代，音乐对于影视作品的剪辑显得尤为重要。

再加上，音乐本身就是节奏感非常强的艺术类型，这一点它和剪辑也非常相像，都对整个作品的节奏有明确具体的要求。有句话说得好：节奏是音乐在时间上的组织，是音乐的骨架和灵魂。虽然音乐剪辑没有固定的规则，但按照音乐的节奏点来分切画面是一种比较常规的做法。一般情况下，当为一首歌曲配上相应的画面，即用歌曲作为背景音乐来剪辑蒙太奇时，最佳的镜头剪辑点可以选择在音乐的"重拍"上。节拍是体现音乐节奏最直观的因素，作为一种独立的音乐元素，重拍本就是节奏的有力点，作为影视作品中的元素，它还要与画面一起发挥作用，将"重拍"同时作为画面的剪辑点，能够更加成功地吸引观众的注意力，在视听两方面引起观众的注意。这也是当下很多踩点类短视频使用的最基础的方法。这种剪辑手法比较简

单直接,所以在一个短视频中过多使用会显得比较生硬。因为一首歌曲除了节拍外,还有旋律、乐器、人声、歌词等元素,在剪辑时要综合考虑这些元素与画面的关系,也就是要符合此时此刻情节内容、情绪的发展等,这些绝不是仅仅靠卡节拍点就能够完成的。它其实告诉我们,节拍点只是在剪辑时可以考虑的一个节奏因素,但是它不能成为唯一元素,否则这个片段就失去了本身的灵魂。

> **小实践**
>
> 学生们可以自己拍摄一些图片,按照背景音乐的节奏进行卡点视频剪辑,看看最后的效果如何。
>
> 踩点视频,也叫卡点类视频,随着短视频的盛行逐渐走进大众的视野,剪映等手机类剪辑软件还自带各种踩点短视频模板,只要提供相应的图片或者视频素材,就可以自动变成一个踩点类的短视频。这种踩点类视频往往只是根据背景音乐的重拍节奏来卡点,其实,踩点视频大致可以划分为文字卡点、音响卡点、颜色变化卡点、画面动势卡点、二次构图卡点(一张图变成多张图)。
>
> 剪辑时要注意:一是在踩点之前,一定要分析音乐的节奏层次,将音乐的节奏点作为画面剪辑点的依据,结合画面剪辑点综合考虑,切勿只顾一方;二是不要逢点必踩,实践过程中,在剪辑音乐时,一般只需踩中 30%~50% 的点即可。

(三)音响的节奏处理技巧

音响是除了人声、音乐外的其他所有的声音,它存在的基本作用是为了衬托环境的客观真实性,具体可以分为动作音响、自然音响、机械音响、特殊音响等。作为影视作品中最小的声音元素,音响在节奏的产生和变化方面同样发挥着重要作用。

在表现真实性的基础上,音响可以作为影视片段中情节或者镜头转换的重要元素。例如,电话铃声、一声枪响、一个清脆的巴掌声都可以作为一个转换的契机,这种音响会突然打破原先的节奏,吊足观众的胃口,也可以借此缓和紧张的气氛,切入下一个场景中。

电视剧《北平无战事》中,飞行大队队长方孟敖接受军事法庭审判的片段中,当法官询问方孟敖是否要做出最后的陈述时,方孟敖说:"没有什么最后陈述,我就是共产党。"说完这句话之后,镜头依次切到了庭上众人的近景,从剧情上看,方孟敖的这句话无疑将自己判了死刑,不打自招承认自己是共产党员无疑是自寻死路,也是一个剧情的高潮点,所有人都屏住呼吸不可置信,这时一声电话铃声,音响的提前进入打破了画面的沉寂,同时也稍微缓和了观众看剧时的紧张气氛,紧接着镜头直接切到了室外的一个电话亭,然后镜头又随着电话铃声切到了军事法庭内的电话,这里的电话同样响起,不禁让观众想象,这个电话是谁打来的,电话那头的人会救方孟敖吗,方孟敖的命运会发生怎样的转折等(图 7-2-3)。

> **职业素养**
>
> 著名历史学者和编剧刘和平先生,六年磨一剑,写出了这部史诗级巨著《北平无战事》,这么长的一部历史巨著,却只围绕半年的时间线来讲述整个故事内容,从 1948 年 7 月开始,短短两个月时间里,风云变幻,暗流涌动,最终换了一片天。2014 年改编的同名电视剧被搬上荧屏,收获了高收视率与好口碑。

> 好的文学作品除了应该具有动人的艺术性外,还必须有照进现实的思想性。《北平无战事》在相当程度上反映了 60 年前国统区当局的反腐败斗争,是在中国共产党军队大兵压境之时,国民党当局的一种绝望之中的自我修复,当然后来的事实也证明了其政权的病入膏肓和无可救药,国共之争从某种程度上讲也是国民党自己打败了自己。历史有时有惊人的相似之处,当今政府也在进行自己的反腐败斗争,并且赢得了民众的大力支持。历史已经成为历史,而历史终将继续向前。无论是谁接过了历史赋予的火种,都有责任使之薪火相传。只要谋求造福大众,则其信仰就是至真至美。

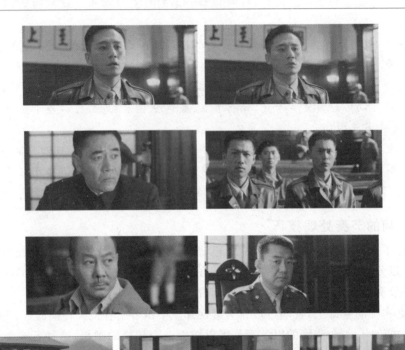

图 7-2-3　电视剧《北平无战事》片段截图

除此之外,音响的出现也会为整个影视作品增加更多的层次感,整个作品给人的感受也会更加丰富与细腻。从一条轨道到多条轨道,优秀的剪辑师都会通过各种音响丰富整个作品的层次。系列纪录片《我在中国做电影》的第二集主题是"声音魔法师",主要由拟音师赵楠讲述拟音师的工作和她对电影音效的理解以及一些具体的案例。其中,她主要讲述了电影《影》中一系列逼真的音效是如何通过拟音的方式制作出来的。她也讲到,电影《催眠大师》创造了一个不一样的声音风格,将里面声音的很多元素按照传统电影里的比例打破,把所有的对白、脚步、闹钟响或者窗外的虫子叫都视为声音元素,然后根据心理学的某些原理在片中又添加了很多音效,让人听了之后会变得很焦躁,更加凸显了整个片子的悬疑惊悚感,从而更好地为整部片子的主题服务。

综上所述,声音同样是剪辑师在剪辑过程中必须考虑的重要元素,在剪辑声音时,我们需

要将其与画面放在一起综合考虑,更好地为影片的总体节奏服务。

三、剪辑对节奏的影响及处理技巧

作为影片总节奏的最后组成部分,剪辑节奏在许多方面都影响着影片的性质和质量。其中,镜头长度、镜头转换的速度(剪辑速度)、镜头结构的方式等都会对节奏的形成产生重要影响。

(一)剪辑率

在音乐中,音符被认为是一首音乐的最小单位,每种音符的持续时间并不相同。四分音符持续一拍,八分音符持续半拍,十六分音符持续四分之一拍,所以同样的一拍,它可以由一个四分音符构成,也可以由两个八分音符构成,或者由一个八分音符和两个十六分音符构成,虽然它们在持续时间上相同,但是人们听起来的感受却大不相同,也就是不同音符给音乐节奏带来的直接影响。同理,在剪辑中,由于单位时间内镜头数量的不同也会对作品的节奏带来直观的影响,之前在运动剪辑的部分也提到过,我们将单位时间内镜头变化的比率称作剪辑率,也就是影视作品的第三种运动——剪辑产生的运动。因此,它是镜头转换速度的反映,对剪辑节奏的影响至关重要。单位时间内镜头数量越少,也就意味着单个镜头的时间长度越长,镜头转换速度就偏慢,这种情况被称作低剪辑率,反之为高剪辑率。在低剪辑率中,整体的视觉节奏偏慢;反之,在高剪辑率中,单位时间内的镜头数量相对较多,单个镜头时间越短,镜头转换频率就偏快,视觉节奏也偏快。在一些广告片、宣传片或者视觉性短片中,经常利用短时间内频繁的镜头切换调动观众的注意力,主要利用的就是高剪辑率对人的视觉的吸引。高剪辑率和低剪辑率的段落给观众带来视觉和心理上的差异是非常直观的,直接影响一部作品的影视节奏。例如,1秒闪过一个镜头和1秒闪过5个镜头的作品的节奏有明显的差异,而每个镜头的持续时间其实要受到各种因素的影响。

单个镜头的持续时间主要受景别、构图、光影等镜头语言的影响,因此当剪辑师用剪辑率来控制影片节奏时,其实就是在处理每个镜头的镜头语言,从而展现不同的情感色彩。例如,其他因素不变的情况下,景别越小,单个镜头时间越短,因此特写、近景、中景、全景、远景的镜头时间越来越长,时间越长意味着节奏相对较慢,但是这并不是绝对的,需要结合其他镜头语言以及整体的内容情节综合来决定。具体到剪辑率上,剪辑可以分为中速与变速处理,而中速就是正常的速度,慢速与快速就是变速处理,变速既可以通过前期摄像时的升格与降格拍摄来完成,也可以通过后期在剪辑台上来完成。例如,采用短镜头的快速剪辑,运用一系列镜头统一阐述一段主题或表达一种情绪,让它们彼此有机地互相冲击、对列地组接在一起,镜头长度越短,单位时间内就能形成一种快速的节奏。例如,影史上的那个经典阶梯——《战舰波将金号》中的"敖德萨阶梯",在仅仅只有6分钟左右的片段里,导演爱森斯坦却用了139个镜头,展现沙皇的镇压与人民的反抗,通过镜头长度的变化,用节奏对比加强了戏剧冲突,充分发挥了剪辑对节奏的作用。电影《云水谣》开头用将近3分钟的长镜头给观众展现了20世纪40年代的台北街头景象,一是起到交代故事时间地点等时代背景的作用;二是通过镜头将当时的人文历史气息形象地展现在了观众面前;三是通过丰富的镜头调度最终引出了男主人公陈秋水以及陈秋水和心上人第一次邂逅的地点,无论是内部节奏还是外部节奏都恰到好处。长镜头里往往包含着丰富的场面调度,它通过镜头与演员的调度,尽可能在一个镜头中完整地

展现动作和事件的过程,力求表现一种客观性,同时也可以铺垫某种情绪,为影片的内容主题服务。所以,镜头的情绪和内容同样也会影响单个镜头的剪辑速度,只有使剪辑的速度和镜头所表达的内容、渲染的情绪相匹配,才能使得速度的变换流畅自然,使作品的节奏更加鲜明。

(二) 镜头结构方式

镜头的结构方式主要是指镜头之间连接的顺序和镜头连接的技巧,也就是转场的方式。首先,镜头的顺序是组成蒙太奇句子的基础。例如,前进式句子是由大景别到小景别的一种叙事方式,而后退式句子则相反。所以,如果改变镜头组接的顺序,势必会影响意义的表达,同时也会影响节奏和情绪。其次,不同的转场技巧也会对节奏的变化产生影响,例如,叠化、淡入淡出、划像等,在组接时会根据上下两个镜头之间的内容联系来决定转场时间的长短,其中同样也包含了节奏的变化。快速的叠化可以形成闪白,闪白不仅可以用来表现人物进入回忆的状态,在一些视觉性短片中,在镜头组接时用规律性的闪白还可以形成一定的节奏。

无论哪种剪辑软件,操作界面中都有各种各样的转场方式,每一种在使用时都会产生不一样的视觉节奏,我们要结合剧情的内容以及其他镜头语言综合考虑。如果是纯视觉类的短片,可以选择一些酷炫类的转场方式增加视觉感官的刺激,在镜头切换时通过转场抓住观众的眼球,但是在一些叙事类的作品中,转场必须以服务叙事为主要目的,不可以喧宾夺主,以免分散观众的注意力。

总的来说,在剪辑过程中,剪辑的节奏要首先服从于剧情节奏的处理,即内部节奏,例如,一个平静的场面就不适合用快速剪辑的手法,因为会使观众感到跳跃和突兀;同理,在一个节奏强烈的场面中,同样不适合用慢速剪辑。此外,视听语言、时空是剪辑节奏的基础,不同的时空结构、剧情的省略和延伸的处理、镜头景别和角度的变化、声画关系等,都会对剪辑节奏造成不同程度的影响。

剪辑者要善于判断每一个镜头内部以及各种镜头组接在一起时所蕴含的节奏因素,结合画面中的各种因素,安排好镜头的顺序和转场的方式。在具体实操环节,这一切都是可以在剪辑台上精确实现的。

学习任务总结

构成影视作品节奏的因素就是一个个镜头内部构成画面与声音的各种形式和内容要素,以及一个个场面、段落的组成形式和变化规律。影视作品中的节奏主要分为内部节奏和外部节奏两大类型。内部节奏就成为整部视听作品的总体节奏。外部节奏被称为影视作品本身的节奏,指的是主体与镜头本身的运动、光影色彩的变化、时空的转变、声画配合、镜头的剪辑技巧等共同构成的直观的节奏形态。影视节奏可以起到塑造形象,推动情节,调控观众心理,调动观众情绪的作用,同时可以帮助创作者形成个性鲜明的艺术风格。

在具体的剪辑过程中,被摄主体的运动、摄像机的运动、声音、剪辑率、镜头组接的顺序和方式都会对节奏的形成和变化产生重要影响。所以在具体的剪辑过程中,要综合各种因素来做判断。

考核任务单一

任务	分析影视作品的内部节奏与外部节奏		
完成形式	小组	小组成员	
任务内容	通过观看影视作品,理解影视作品的节奏类型		
成果形式	以文字、图表的形式描述影视作品的内部节奏与外部节奏		
任务步骤	1. 明确任务 2. 集体观看作品 3. 以小组为单位进行讨论分析 4. 根据讨论结果撰写分析报告 5. 检查		
过程评价(40%)	1. 完成任务过程中的态度 2. 完成任务过程中的团队合作表现 3. 人际沟通与表达能力		
成果评价(60%)	1. 对影视作品的内外部节奏表述准确 2. 能够正确分析影视作品的节奏		
完成情况小结			
指导教师评分			
小组互评			
校外导师评分			

<div align="center">考核任务单二</div>

任务	制作一则踩点混剪视频		
完成形式	小组	小组成员	
任务内容	选择自己喜欢的影视作品、舞台，剪辑一个MV混剪或者舞台混剪		
成果形式	1～3分钟的短视频		
任务步骤	1. 确定混剪视频的主题 2. 寻找相关素材 3. 分析素材，理顺逻辑 4. 进行粗剪 5. 精剪、定稿		
过程评价(40%)	1. 完成任务过程中的态度 2. 完成任务过程中的团队合作表现 3. 人际沟通与表达能力		
成果评价(60%)	1. 视频的主题明确，逻辑清晰 2. 剪辑节奏点准确、流畅		
完成情况小结			
指导教师评分			
小组互评			
校外导师评分			

任务八

影视作品的结构

（1）了解影视作品结构的基本要求。
（2）理解并掌握影视作品结构的形式。

任务1：了解影视作品结构的基本要求。

学生以小组为单位，通过观看该课程在中国慕课的在线视频，进一步了解什么是影视作品的结构，通过本单元的学习，能够熟知影视作品结构的基本要求。

任务2：观看三部影视作品，通过具体案例了解顺序式结构、交叉式结构、板块式结构等影视作品的主要结构类型。

影视作品的编辑不是简单的镜头的堆砌，而是要将零散的镜头放到合适的位置，使之组成有意义的段落，再将这些段落进行拼接，让它们为整部作品的故事服务。在这个过程中，如何挑选镜头进行组合，又如何排列段落，决定了整部作品的叙事结构。也可以说影视作品的创作就是在创造一个逻辑严密且完整的叙事结构，或者说一个作品只有具备了完整的叙事结构作为骨架，其他的工作才有意义。对于这个任务，同学们可以以小组形式进行，通过头脑风暴的形式讨论不同的题材所运用的结构形式是否不同，并根据本单元的知识，完成学习任务。

学习单元一　影视作品结构的基本要求

案例导入

回想自己看过的影视作品并思考以下几个问题。

（1）不同题材的影视作品的展开方式有什么不同？

（2）观看一部影视作品的预告片和作品本身，所得到的感受有何不同？

（3）同类型或者同一个题材的纪录片和故事片，电视剧和电影，它们的故事展开有什么相同点？又有什么不同点？

（4）不同类型片的常用思路都有哪些？

（5）我们最常看到的影视作品的结构是什么？

近些年的影视作品市场上，流行通过预告片进行预热营销。预告片成了一部作品播出之前最直接的介绍渠道。通过预告片中画面精美、特效精细且信息量巨大的短短几十秒，观众就能接收到关于这部作品的剧情等信息，甚至有不少人已经习惯通过预告片的好坏决定是否去观看作品本身。但也有一部分预告片观众在看完作品后会风趣地称它们为"预告骗"，这是因为观众在观看完整部作品后，感受到预告片中的镜头和段落所组成的片段与作品本身不相符，或者说没有形成统一的整体形象，让观众感觉受到了预告片的欺骗，作品并没有那么精彩。这是因为作品本身讲究叙事，一部影视作品是否能成功很大程度上取决于它如何表现内容，也就是作品的整体结构。与创造一个逻辑严密且完整的叙事结构相比，将个别片段拍得精彩相对简单很多。

一部优秀的影视作品不但要能够准确表达创作者的创作意图，还要能很好地吸引观众，要能够将作品中的故事与创作者想要表达的情感结合在一起进行展现，这就要求创作者首先要给作品设置合理的结构。

影视作品的结构可以通过外和内两个层面来看。从外部讲就是作品的整体布局，也可以说是作品的骨架，其中包括部分与部分、部分与整体、次序与排列、场面与段落之间的划分与组合以及构成结构的要素——开端、发展、高潮、结局之间的划分与安排等，把握好整体布局，可以让作品主次分明，结构清晰。**从内部讲就是影视作品的内部构造方式**，也就是影片中各个局部的构成要素之间内在的逻辑联系和组织形态，如人物之间的关系，人物、事件、环境之间的关系，细节、情节之间的关系等，把握好内部构造，可以使作品过渡自然，不拖沓。

结构是所有文学样式最重要的构成要素之一，也是形式的组成部分。结构的不同取决于不同的选题内容和创作主题，同时它也是表现作品内容和创作主题的重要手段。

丹纳在《艺术哲学》一书中将创作的本质概括为艺术应当力求形似的是对象各个部分之间的关系与相互依赖，他认为艺术家应当摘录和表现不是事物的整体而是事物内部外部的逻辑，换句话说就是事物的结构、组织与配合。作品的生命力是建立在搭建好作品框架，服务好作品主题的前提下的。诚然，好的作品，其故事的内容是关键，但叙事结构的选择也至关重要，同一个故事，不同风格的创作者选择的叙事结构也会截然不同。虽然结构没有固定的格式，但是无数的创作者通过大量的艺术创作实践还是总结出了一套行之有效的基本规律。对于影视创作的初学者来说，掌握这种规律对于作品创作具有指导性的帮助。因此，了解影视作品结构的要

求,掌握它的基本方法,才能在此基础上对优秀的影视作品结构进行更深层的分析学习。**影视作品结构的最基本要求是要做到完整、自然、新颖、严谨、统一。**

一、叙事要完整

在日常生活中,人们更喜欢和条理清楚的人交谈,条理清楚是指能够把事情有条理地交代明白,同时做到繁简适宜,详略得当,叙事结构亦是如此。**叙事结构中的"清楚",是指要把事情的来龙去脉讲明白,包括起因、经过、高潮和结束;所谓"条理",则是指叙事要清晰明白,怎样展开、如何过渡、如何结尾和照应等方面都要有所呈现。**

通常来说,一个好的影视作品最基本的要求是内容完整,即使故事内容过于宏大,时间跨度极长,也不能以此为由缺头少尾。因为缺少起因、经过、结果中的任何一环,都会使观众看不明白故事的来龙去脉。很多影片之所以沦为上文中被观众所说的"预告骗",就是因为导演一味地追求作品结构的复杂、影片内涵的深刻,却连最基本的故事也没有讲清楚,这样的作品不可能在市场上获得认可。但国内影视作品并不缺乏能够讲好故事的佳作,比如,1993年上映的国产电影《霸王别姬》就是其中的翘楚。《霸王别姬》的故事时间长达半个世纪,但故事结构和线索脉络十分清晰。先用倒叙再按时间顺序,依次呈现了在军阀割据时期、日军侵华时期、中华人民共和国成立之初、"文革"时期和"文革"结束后的几十年的动荡中程蝶衣和段小楼两人的人生经历(图8-1-1)。该片篇幅长达171分钟,为了保证叙事结构的完整,导演采用零焦点

图8-1-1 电影《霸王别姬》海报(1993)

的叙事视角,力求通过完整且层次清楚的叙事结构来把握这些琐碎片段的总体关系。

由此可见,叙事结构完整是影视作品结构中最基本的要求,它是保障作品层次分明、脉络清晰的前提条件。没有完整的叙事结构,观众就无法了解作品故事的因果关系,更难以理解整部作品的表达意图。

二、起承转合要自然

起承转合自然,其实就是指影视作品的情节发展顺理成章,自然流畅,没有突兀的转折。让观众随着作品的播放自然地进入剧情,而不产生疑惑。许多创作者喜欢在作品的创作中增加情节冲突,更有甚者,为了构建悬念,吸引受众的注意,生搬硬套不符合常理发展规律的矛盾博取眼球,这样的创作往往适得其反,不仅没有收获关注还流于庸俗。比如一部分爱情题材的影视作品,以车祸、失忆和身患不治之症制造情节转折。

影视作品的结构方式全凭创作者的想法设置,在创作者的创作空间中,故事的发展不受限于时间和空间的变换,可以自由地展开,同样的一组镜头通过充满意象的画面进行拼接就能创造出完全不一样的情绪表达。但不论怎样的情节展开,都不应该为了展开强行制造转折。莫泊桑说:"布局是一连串巧妙地导向结局的匠心组合。"影视作品的结构也一样,必须遵循事物的发展规律进行逻辑推演,才能使整个框架结构如行云流水般自然,天然去雕饰。

三、形式要新颖

"若无新变,不能代雄"。这里的"新变"和"形式要新颖"中的"新"并不是要创作者必须自行创造新的叙事结构,而是希望影视作品的结构在满足叙事内容的基础上,不循规蹈矩,要有创作者的自我风格,有新意。众所周知,影视艺术作为视觉艺术之一,不同于听觉艺术,是看得见、摸得到的艺术,强调真实性,所以创作者在影视作品创作时最基本的要求是能够真实地再现社会生活。但也因此,部分创作者过分执着于再现真实,忽略了优秀的影视作品应当有自己的特点和个性,来展现创作者在作品中想要表达的思考和认识,描绘创作者视角下人物和事物的独特风貌。

坚决走自己的路,不同的题材,应当以不同的结构形式进行创作;即便是相同题材内甚至是同一剧本,只要创作者站在不同的方位角度去观察发掘,也一定能够创作出独属自己风格的作品。一部优秀的作品不管是内容还是结构都应当有创作者自己的风格,如果将结构作为固定的公式进行套用,那么即使是不同的题材,作品呈现出来的感觉也会在某种程度上相同,这样的创作令人感到乏味。作品结构要有自己的逻辑,因为没有任何一个故事是完全相同的,在这种情况下,找出自身作品中的独特之处并配以合适的结构才能让作品形式新颖不落俗套。

导演宁浩的电影作品通常以复杂的结构取胜,比如,《疯狂的石头》《无人区》等都有着异常引人入胜的电影结构。纵观宁浩的电影作品,会发现其故事内容和套路基本相同,故事内核都是几个势力争夺某个珍贵的物品,呈现这一过程中发生的各个事件,最后坏人得到惩罚。这种最简单的俗套故事为什么可以多次得到观众的好评,究其原因,繁复且独特的叙事结构便是理由之一。

一部好作品是建立在一个好的故事之上的,但如果这个作品的结构亦能不落俗套,无异于锦上添花。影视作品结构对于作品本身,有时甚至有化腐朽为神奇的力量,影片《英雄》就是这样一个例子(图8-1-2),导演张艺谋以"荆轲刺秦"这一历史事件为内核,将影片分为三个段落进行叙述,这三个段落互相独立但又相互联系,后者在否定前者的故事基础上补充和延伸前者故事的深层含义,层层递进最终呈现故事全貌。将"荆轲刺秦"这个国人耳熟能详的典故拍出新意,重新引发大众讨论,甚至将此片评选为"2004年全球十大最佳电影"之首,这可以称得上是结构的胜利。

图8-1-2 影片《英雄》海报(2002)

四、逻辑要严谨

一部作品想要成功,最重要的是要拥有严谨的叙事结构,再复杂的故事情节脱离了严谨的框架结构都会变得颠三倒四,杂乱无章,使观众产生疑惑。**结构的逻辑严谨要求作品要有清楚的脉络,主次分明,详略得当,更通俗地讲就是要通过逻辑梳理,确定故事框架中每一个故事的有效性**。

什么是故事有效性?在现实生活中,人们会遇到很多问题需要解决,这些问题有难有易,因而解决这些问题的时间有长有短。效率就是在解决某一问题时,取得的成绩与所用时间、精

力的比值。影视作品中故事的有效性相当于做事情的效率。一个故事的有效性强就应当在整部作品中所占分量大,一个故事的有效性弱,那么在故事结构中它所分配到的比重就应适当减小,这样就能确保不同的材料在结构中被放在合适的位置中,做到详略得当,主次分明。

但逻辑的严谨并不是提倡创作者过分严谨,对于不同体裁的作品要有不同的选择。对于历史类、科普类和政治性的题材,需要对结构严谨多做强调,这是因为题材原因。但对于其他题材,比如以人、社会生活为对象的题材,最重要的是故事结构脉络的真实自然。因为多数时候现实生活并不是完全逻辑化构成的,某些时候它甚至比影视作品中展现得更荒诞和不真实。硬是把这样的题材过分地严谨化、逻辑化,就会失去真实题材的生活感和趣味性。

五、整体要统一

整体的统一可以从不同的方面进行理解。从作品的创作来讲,追求的是内容与形式的统一;感性与理性的统一;再现与表现的统一。而从作品的结构来看,追求的则是作品的整体布局和作品的内部构造要统一;作品的结构本身也要做到统一。

这里主要从作品的结构来谈。首先是作品的整体布局与作品内部构造的统一,如果把整体布局比作作品的骨架,那么内部构造就是骨架上依附着的神经系统,两者统一,作品才能展开流畅。假若只有合理的布局而不去重视内部构造,那么作品内部的人物、事物与环境的关系杂乱不堪,即使布局再详略得当也起不到条理清楚的效果。其次是作品结构本身的统一,不能有前后割裂的感觉或者是风格特点前后明显不一致的状态。比如,一部作品开头就展开多条支线剧情,格局宏大,但到了后面要将各种支线矛盾一同解决的时候,却没有将支线剧情全部联系起来,而是只解决了几个简单冲突便草草了事,这种就是典型的作品整体不统一。

2021年,打破中国影史多项纪录的电影《长津湖》在作品结构的整体统一方面值得称道。此片全长176分钟,由陈凯歌、林超贤和徐克三位导演合力完成。如此长的篇幅,三位个人风格强烈的导演,如何在保持结构完整的同时使影片风格统一不割裂?通过电影的幕后报道和导演访谈可以了解到,三位导演并未将影片分成三个板块分别创作,而是在对剧本故事进行深入了解的基础上,分别负责了个人擅长的叙事方式,达到强强联合的效果。比如陈凯歌主要负责人物塑造、主题表达等文戏部分。在陈凯歌对人物塑造的基础上,林超贤完成了大部分战斗场面,而徐克在影片故事的完整性和生动细节的展示上进行了更多创作。由此可见,不论何种结构方式,都要先对故事内容的发展逻辑进行细致的了解,统一作品的整体节奏风格,在此基础上再追求或新颖或复杂的叙事方式,这样才能做到结构上的整体统一。

任何一部影视作品的结构如果能做到叙事完整、起承转合自然流畅、形式新颖、逻辑严谨和结构风格整体统一,那么这部作品就达到了优秀的影视作品最基本的要求。在进行影视作品创作时,一定要把这5个要求作为结构设置的第一要求,这样才能更好地进行接下来的作品创作。

学习单元二　影视作品结构的形式

案例导入

故事内容:隐瞒了身患渐冻症的病情,顾不上被新型冠状病毒感染的妻子,武汉市金银潭

医院党委副书记、院长张定宇不忘初心勇担使命,坚守在抗击疫情最前沿。

请同学们从网上搜索并以张定宇院长的事迹为主题,进行影视作品结构的创作。首先整理思路,然后设置故事情节,最后分别以顺序式结构、交叉式结构和板块式结构的形式进行作品的剧本创作。

影视创作的探求是一项极富创造性的劳动,优秀的创作者不但不愿踩着别人的脚印前行,甚至连自己曾经走过的脚印也不愿意踩。古人常说"文无定法",意思是写文章应不拘一格。影视作品创作也一样,不同的题材、不同的创作者、不同的审美风格都能影响作品的结构形式。面对一个故事,选择什么样的叙事结构,必须认真地进行考虑。

在进行影视作品的结构设置时,必须先做两件事,一是梳理好故事发展脉络,整理思路;二是确定好故事的框架。

面对一个题材,首先创作者要对自己想要讲述的部分进行整理,确定好整个故事的发展走向,了解自己需要保留哪些舍弃哪些,这样才能将琐碎繁杂的资料进行有条理的梳理。这样做可以让创作者在作品的创作阶段思维清晰地进行有逻辑的创作。如果不进行思路的整理,那么创作者对自己的故事就没有清晰的认识,很容易将需要舍弃的部分也进行保留,造成作品篇幅的冗长。我们经常在看影视作品时会觉得某些情节可有可无,对整个作品的发展进程没有任何作用,这就是因为创作者没有很好地整理思路、去粗取精造成的。所以整理思路,梳理故事对结构的构建是十分有必要的。例如,在案例导入部分提到的以张定宇院长的事迹为主题进行创作,创作者首先要做的工作就是全面了解张院长的个人经历,厘清他的人生道路,在此基础上,想清楚自己的作品要着重表现张院长的哪部分人生,比如他的抗疫经历,要借此凸显想要表达什么主题。

在整理好思路之后,就可以对整个作品进行框架的确定了。所谓框架,就是要对作品的整体布局有一个总体的概念。比如,这个作品应该用什么形式进行叙事,大致由几个段落构成,每一段的内容是什么,所有的段落的详略分布,哪一段作为高潮点,有没有首尾照应,等等。确立了这个框架,才能进行更加精细的作品的创作。

在进行好前两步的工作后,就可以着手展开具体的结构形式的创作了。

结构是电视作品在内容层面上的组织方式。电视作品的叙事常以段落为单位展开。段落是组织情节材料的自然单位,也是展开作品叙事过程中从一个阶段推向另一个阶段前进的自然步骤。但单一的段落并不足以支撑起整部作品的内容与主题思想,因此在进行作品创作时需要将多个段落通过结构有机地排列组合。

通过每一个段落表达作品主题的一部分内容,然后将这些内容根据一定的事物发展顺序进行组合,使之形成一个完整的结构形态。影视作品的结构形态多种多样,且随着时代的发展和审美的多样化,还在不断地演变。因此对于一个影视作品,很难说哪种结构形式会更好,也不能说哪种结构形式一定不能使用,更不能排列组合出几套固定结构形式让创作者套用。每一位创作者的每一次创作都应该有所差异。但对于几种常见的影视作品的结构方式还是应该了解并掌握,只有掌握了这些基础的结构形式,才能在此基础上有所创作。

一、顺序式结构

顺序式结构是指根据事件进程的自然顺序或人们认识事物的逻辑顺序来组织情节的结构

方式。这类结构方式具有明显的发展线索,叙述时循序渐进,又环环相扣,因而层次清晰,符合现实生活中的逻辑和顺序。它要求叙事按照事情的起因、经过、结果的顺序从开头进入具体的事件冲突,然后将这一冲突进行加强并推向高潮,在高潮发展的结尾自然而然地完成整个事件的发展。这种结构强调故事有起因有结果。通常以时间的顺序来安排层次;以空间变换来安排结构;以逻辑认知来展开结构,是一种单线叙事结构。由于符合现实生活事件发生的逻辑和顺序,因而十分容易被观众接受。大多数生活类题材的影视作品常常会选择这种形式作为作品的叙事结构。

由于顺序式的叙述结构与戏剧结构对内容安排的方式类似,因此也被称为戏剧式结构。戏剧的结构包含了"起""承""转""合",即开端、发展、高潮、结局等元素。它们在影视作品中是按照准确的时空顺序出现的,剧情依次展开,有头有尾,跌宕起伏。这种结构形式适用于事件性较强的题材,比如,2015年上映的电影《解救吾先生》就主要采用了这样的叙事结构。除此之外,主题明确、创作目的性强的宣传题材作品也常用这种叙事结构。

但顺序式结构也有自身的局限性和弱点,因为它采用单线叙事结构,所以对于客观世界的复杂多变很难做到全方位的反应,因此现在大部分采用这种叙事结构的影视作品也会在其中穿插其他的叙事结构作为补充。仍以《解救吾先生》为例(图8-2-1),主要故事情节就是绑匪绑架吾先生,警方对吾先生进行解救。影片的主要叙事结构就采用了顺序式记述,但由于这样的单线结构不足以表现整个事件的全貌,创作者在中间增加了不同的叙事结构进行补充。

顺序式结构通常以时间的发展为线索,随着事件发展的时间变化逐渐展开整个事件的全貌,以这种方式作为结构的线索会有两种不同的情况。

一种是以事情自身的时间发展顺序来决定内容的结构层次安排,这种情况下创作的内容必须要按照时间的顺序展开,否则就会造成时空的颠倒、逻辑的混乱。

早期的故事片多是采用这种结构进行记录的,比如罗伯特·弗拉哈迪执导的纪录电影《北方的纳努克》,就是典型的时空顺序式结构。该片以爱斯基摩人中最出色的猎手"纳努克"为主角,展现了他们捉鱼、捕猎海象、建造冰屋的场景。在这部作品的创作过程中,要拍摄纳努克捕海豹,弗拉哈迪认为最重要的一点是要真实地表现纳努克与海豹间的关系,展现出纳努克在捕猎中伺机等待的真实事件,所以对等待的过程进行了全程记录,对于弗拉哈迪来说,狩猎的全过程就是画面的主旨,也是他创作这部作品的真正目的。据巴赞描述,在最原始版本的影片中,这个部分的内容是由一个镜头组成的,虽然我们现在能看到的影片中,这个镜头有了一定程度的分切,但是主要的镜头仍然遵循着真实的时间长度,这个片段严格遵守了时空顺序式结构,时间成为它最真实且不可改变的部分。

另一种是根据收集到的资料的逻辑关系进行自我创造,创作一条时间线索来串联整体的内容。这种情况利用了生活中事物的共性特点,通过结构的形式对这些事物进行集中联系和强化。这是一种利用了蒙太奇的时间顺序结构,它没有严格的时间对应关系,只要在作品的叙事上符合创作者创造的时间线索就可以进行。比如,《舌尖上的中国》中就利用了这样的结构进行组合。在这部纪录片的第二季中第三集讲述的是节令美食,就通过这样的时间线创作将天南海北同一时节的美食进行联系和讲述(图8-2-2)。

图 8-2-1 《解救吾先生》海报(2015)

图 8-2-2 《舌尖上的中国》第二季海报(2012)

职业素养

"微博上、朋友圈里,好像大家都在看同一个频道。"日前,让无数"吃货"等待两年的《舌尖上的中国》第二季拉开大幕。首集《脚步》开门红,全国网收视率高达1.572%,在多家视频网站的点击数突破1 000万,节目也蹿上了微博热门话题榜首位。不过,与"舌尖1"相比,第二季又有了新的滋味,不少观众在流哈喇子的同时,也看得热泪盈眶。

接地气的镜头,撩起了观众的馋虫,也在食欲里注入一股五味杂陈的感怀。通过"舌尖"展示美食的这个渠道,观众看到了社会变迁和人的命运流转,看到了倔强、节俭、坚韧的民族性格。其实,就是看到了我们自己。

"无论脚步走多远,在人的脑海中,只有故乡的味道,熟悉而顽固",一道道美食之所以动人,在于它们背后的故事,有的表达了爱心,有的寄寓了乡愁,有的勾勒出人生,有的折射着人口流动、工业化、留守儿童等更大层面的社会背景,一粥一饭当思来之不易,一饮一啄饱蘸苦辣酸甜。

在这场"眼睛的旅行"中,通过美食这个物质化的聚焦点,不同地域、不同阶层、不同风俗的人们的心灵世界也得以呈现。延续了第一季的风格,小人物、草根的亮相继续成为亮点,他们带出的美食不那么"高大上",但绝对贴心接地气,仿佛回老家就能吃上,从而拉近了屏幕内外的距离。有句歌词唱道,平凡的人们给我最多感动。草根美食,传递的也是这种人性的温暖、生活的气息。

资料来源:严力.人民网评:"舌尖2",品出草根美食的人情味[N].人民网,2014(4).

除了以时间作为叙事结构线索外,顺序式的结构还可以以认识事物的逻辑顺序作为主要线索展开叙事。这种结构模式,对于拍摄物体的认识逐渐从表面到深入,不断增加,也使得作品本身的力度不断加强。大多数科普教育类型的纪录片都采用了这种结构。

例如纪录片《神秘的西夏》(图8-2-3),该片先将西夏的历史用不同的主题进行划分,每个主题又由若干个小的故事组成,通过认识事物的逻辑顺序作为主线层层深入。在作品的第六集中,以俄罗斯探险家科兹洛夫在黑水城的佛塔中发现一具端坐着的人的骨架开篇,提出疑

问,这具人骨是谁的?接着有专家推断这具人骨属于西夏的最后一位太后——罗太后,又提出新的问题,罗太后是何许人也?然后顺理成章地介绍罗太后的传奇人生,并通过对她的生平的介绍逐渐带出整个西夏当时的社会经济政治状况。随着影片的进展,观众不但对罗太后有了一定的了解,也了解到了当时西夏王朝的整体情况。这种层层递进的铺陈剧情的结构形式极大地增加了观众的观看兴趣,让观众由简到繁,由易到难,在不知不觉中感悟到了创作的意图。且通过层层递进,使得段落与段落之间的联系更加紧密,极大地增强了纪录片的可看性和趣味性,所涉及的表达主题也随之由表面走向深刻。

分析顺序式结构可以发现,这种结构既符合事实生活的发展逻辑,也符合人们对事物认识的过程顺序,还具有生活化的线性特征,因此在生活类题材中常常会采用这种叙事结构。但要注意,使用这样的形式结构,需要注意主题线索的单一性,要有清晰的线索贯穿整部作品,且作品内容的层次应当由浅入深,由简入难层层渐进。

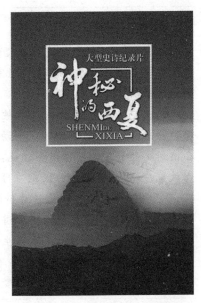

图 8-2-3 纪录片《神秘的西夏》海报(2015)

二、交叉式结构

交叉式结构不是按照时间的顺序进行发展的,而是将不同时空中的两个或者两个以上的时空通过内在联系的线索结合起来,按照创作者的艺术构想进行组合排列,从而组织情节,推动事件的发展。这种类型的结构形式在于段落交叉重叠处的联系要能够推动故事的整体发展,不同空间的事物存在着内在的联系。交叉式结构的优点在于它的结构变化方式多,可以多角度展现事件,富有极大的信息量,但这种优点稍有不慎也会变成缺点,比如时空关系过于复杂,观众很难一下子明白影片主旨,创作者如果没有理清楚自己的结构顺序,很容易让作品内容毫无逻辑,讲不清楚故事,也无法表达创作意图。

2008年中央新闻纪录电影制片厂出品的纪录片《筑梦2008》整体上采用的就是交叉式结构。该片以2001年北京获得2008年奥运会主办权为起点,真实记录了中国人民7年间为奥运会准备工作付出的努力。它以国家主体育场鸟巢从设计图纸到建筑实体的过程为主线索,串联起四组故事——洼里乡的拆迁户、国家女子体操队小运动员的选拔、跨栏运动员刘翔、奥运安保特警训练,采用多线故事交叉并进的结构,用丰富鲜活的人物、细节,编织出一幅中国人民构筑奥运梦想的动人图景,展现"同一个世界,同一个梦想"这一口号的具体实现,将时代特征和人物命运紧紧连在了一起(图8-2-4)。

图 8-2-4 纪录片《筑梦2008》海报(2008)

> **职业素养**
>
> 《筑梦2008》既注意展现宏大的时代特征,又深入描摹丰富鲜活的人物和细节,真切地反映了一个世界上人口最多的国家对象征着和平、友谊、进步的奥林匹克盛会的全民参与和倾情奉献。
>
> 突破纪实旧范,还表现在打破纪录片与故事片之间的壁垒,在不违背道德规范和真实原则的前提下,调动一切可以调动的艺术手段为表现主题服务。《筑梦2008》的导演顾筠在谈到这部影片的创作体会时说:"《筑梦2008》是一部纪录片,但是你也可以把它看作一部故事片,它与故事片的区别在于,故事片可以'以假乱真',但这部影片是'以真为真'。"《筑梦2008》并不排斥向故事片借鉴合理的艺术表现手法,尤其是在后期制作过程中对素材进行重构,影片的剪辑值得称道。这部影片用7年时间记录北京奥运会的筹备情况,捕捉人物命运变迁的轨迹,丰富而生动的生活细节塑造出了真实饱满的人物形象,编织梦想的主题和构筑梦想的努力将这些不同的个体统一为一个整体。时间的力量,空间的力量,真实的力量,情感的力量,是《筑梦2008》打动观众的力量。

这种交叉式的剧作结构并不是简单地将几个独立的故事通过各种类型的蒙太奇技巧强行进行编织,它的时空架构错综复杂,变幻莫测,不但可以在几个故事之间进行时空的交错,即便是单一的故事段落中,也可以采用各种各样的时空结构进行展开,比如,倒叙、插叙等。想要通过这样的交叉结构进行创作,要时刻保有清晰的思路,虽然结构中时间和空间的顺序被打乱,但是它仍然拥有同一个表达主题,段落之间是存在互相关联和衔接的。

> **小实践**
>
> 学生分组讨论,还有哪些作品采用了交叉式结构?它们使用的交叉式结构都一样吗?
>
> **提示**:交叉式结构还可以分为几种类型,即以同一时间不同空间的几条线索的发展进行结构,如上面提到的《筑梦2008》;以同一空间内几条线索的并行发展进行结构,如日本纪录片《小鸭子的故事》;以不同典型的组合进行结构,大型新闻专题片经常使用;采用对比的方式进行结构。

交叉式结构中更进一步的结构称为套层结构。和普通的交叉式结构不同的是,交叉式结构中过去时空的主要作用是交代之前发生的事件,而套层结构中过去时空的作用不再单纯为了交代曾经发生过的事件。在套层结构中过去的时空和当前的时空是两个完全独立的空间。将两个时空的叙事交织在同一部作品中也可以说是将两部影片放在同一部影片中进行平行展示。这种叙事结构的电影也有很多,比如,1992年上映的《阮玲玉》(图8-2-5)和2013年上映的《全民目击》(图8-2-6)都是采用这种结构的佳作。

套层结构原来并不属于电影,而是来源于"纹章学"的术语,法国结构主义的理论家们借用这一术语进行电影符号学的分析研究。电影《阮玲玉》的叙事结构涉及三个时空。其中一个是主创人员讨论、拍摄、采访时的现实时空。影片开头,穿插了导演对阮玲玉其人的简单介绍和对阮玲玉扮演者张曼玉的采访。导演采访了曾与阮玲玉共事的导演、演员,如费穆、吴永刚、黎丽丽、陈燕燕等,让他们描述自己记忆中的阮玲玉。多个叙述人、多重观察视角,给观众展现出阮玲玉荧幕背后的感情世界,弥补了导演、演员和观众所知所感范围之外的细枝末节。叙述主体之间话语真实性的相互碰撞,反而浮现出"真实的"阮玲玉的本来面貌。这种叙事结构要求

图 8-2-5 《阮玲玉》海报（1992）

图 8-2-6 《全民目击》海报（2013）

创作者拥有很深厚的创作经验，才能将两条线索完美地融合。电影《全民目击》与《阮玲玉》采用了相似的结构，影片以一位女童的红气球飞上天拉开序幕，以媒体的报道引出故事的主线"富豪林泰的明星女友杨丹被杀案"。《全民目击》的叙事结构为三层，第一层结构中，律师周莉庭审指出以"证人"身份出场的林泰的司机孙伟才是杀人"真凶"。第二层结构中，时间倒回第一次庭审时，检察官童涛利用富豪林泰骄傲的弱点紧逼盘问，使林泰情绪失控承认自己才是杀人"真凶"。第三层结构中，剧情进一步发展，对前两层结构进行补充，最终呈现出案件的真相。《全民目击》将一场凶案庭审以立场对立的人物为视角进行反复呈现，将同一时间地点发生的事件多次情节重构，让观众在一次又一次的回溯中探寻案件的全貌，仿佛亲自解开案件的真相，得到沉浸式的观影体验。

三、板块式结构

板块式结构也是由两条或两条以上的线索进行架构的，但是这些线索并不是交叉安排的，而是相对独立形成明显的板块。这些板块间没有叙事上的关联，每一块内容都有自己的发展线索，以顺序式结构进行。将这些板块串联在一起的不是叙事，或者事物间的内在联系，而是来自创作者对整部作品的创作主旨，也可以说是作品的主题与立意。通常该类型作品会从一个点出发来多角度、全方面地表现一个总的主题或时间，所以这类型的结构不需要特别注意外在形态是否有连接，表达形式是否完整，更多的是通过结构将不同的主体关联整合到一个主题之下。这种结构用来表现丰富多样的内容是十分有利的。

例如央视纪录片《追寻宋金时代的别样生活》，以北宋时期开封的美食制度、城市规划、经济发展、文化娱乐为主题，以民俗现象为切入点，向人们讲述了北宋风俗文化与现代人生活的紧密联系，展示了宋金文明与世界文明发展背后的关系。

全片一共分为四集，第一集——《菜羹赋》、第二集——《故城志》、第三集——《富贾经》、第四集——《俗世吟》，每一集都有不同的表现内容和不同的拍摄对象，但整部作品想要展现的主要思想是相同的，都是宋金文明与世界文明发展背后的关系的一个剪影。

这样的结构，每一个板块都有一个独立的线索，比如，第一集《菜羹赋》就是通过美食这一线索展开的。但是每段线索都可以归于一个中心，也就是当时社会发展的一个侧面，这种结构不是通过单纯的逻辑关系作为联系的依据，而是通过主创人员的整合思考作为依据，虽然含有

强烈的主观意识，但是内容的表现又力求真实。

> **职业素养**
>
> 纪录片《追寻宋金时代的别样生活》在开封集中拍摄的一个月时间里，分别前往清明上河园、铁塔、繁塔、开封鼓楼、汴梁小宋城、城摞城博物馆、清明上河图动态馆等地进行取景，通过实地拍摄、场景再现、三维动画等多种现代表现手段，用生动鲜活的视听语言，以轻松活泼的叙事方式，为开封厚重的历史文化注入了一股时尚的血脉，彰显了这个盛世王朝背后所蕴含的中国智慧和民族自信。

在用这种结构进行创作时，需要注意的是，应当保持每一个板块中的内容相对完整，结构清晰，因为这些板块内部多是以顺序式结构展开的。同时还需要注意板块与板块之间的转换不要过于生硬，在给观众提示的同时又不会让观众感受到创作主题有所中断。既要保持板块的相对独立又要让它们在表达主题的影响下形成一个统一的整体。

当然这一叙事结构也不是独属于纪录片，其他类型的影视作品也会采用板块式结构作为创作的叙事结构。这其中就包括2015年上映的影片《踏血寻梅》（图8-2-7）。

这部作品全片以臧警官查王佳梅被杀案为主线，通过"寻梅""孤独的人""踏血"和"看得见风景的房间"4个板块推进故事的发展。这4个板块分别讲述了臧警官询问凶案发生前凶手和死者的生活状态；臧警官、凶手和死者的孤独世界；凶手对案件的回想及臧警官通过凶手和死者聊天密码了解了两人从认识到凶案发生的整个过程，板块情节相对独立，但在主线上以臧警官破案为总线索，紧密连接。

图8-2-7　电影《踏血寻梅》海报（2015）

由此可见，叙事结构并没有一定的模式，板块式结构不仅适用于纪录片，在其他影视作品中如果运用得当也可以受到欢迎。

通过对上述影视作品的结构形式的分析可以发现，影视作品的结构虽然有基本的结构形式，但是它并没有套路化的应用模式，对于结构的选择必须适用于作品所表现的主题。因此在进行作品创作时，选择创造适用于自己作品主题的叙事结构是影视作品编辑中的重要一步。

学习任务总结

影视作品结构是影视创作的重要环节，影视作品的编辑不是简单的镜头的堆砌，而是要将零散的镜头放到合适的位置，使之组成有意义的段落，再将这些段落进行拼接，让它们为整部作品的故事服务。影视作品的创作就是在创造一个逻辑严密且完整的叙事结构。一个作品只有具备了完整的叙事结构作为骨架，其他的工作才有意义。

影视作品的结构包含了两部分的内容，即影视作品结构的基本要求和影视作品结构的常见形式。创作影视作品时，应当先厘清思路，找到合适的结构，然后根据题材进行进一步的创作。

考核任务单一

任务	了解影视作品结构的基本要求		
完成形式	小组	小组成员	
任务内容	通过访谈、观看课程、作品的方式,了解影视作品结构的基本要求		
成果形式	以文字的形式对影视结构的基本要求进行描述,并且举例说明你认为合乎影视结构基本要求的优秀作品		
任务步骤	1. 明确任务 2. 观看在线课程 3. 观看影视作品 4. 小组讨论 5. 完成作业		
过程评价(40%)	1. 完成任务过程中的态度 2. 完成任务过程中的团队合作表现 3. 人际沟通与表达能力		
成果评价(60%)	1. 能够准确说出影视作品结构的基本要求 2. 能够举出三个满足影视作品结构基本要求的作品,并说明哪些条件符合		
完成情况小结			
指导教师评价			
小组互评			
校外导师评价			

考核任务单二

任务	根据故事内容，进行剧本大纲创作		
完成形式	小组	小组成员	
任务内容	根据课本提供的故事内容进行完善并创作剧本大纲，用上常用的三种结构进行创作		
成果形式	三种结构的剧本大纲		
任务步骤	1. 明确任务 2. 完善故事内容 3. 小组成员讨论分析 4. 分成员完成三个不同的结构形式的剧本创作大纲		
过程评价（40%）	1. 完成任务过程中的态度 2. 完成任务过程中的团队合作表现 3. 分析与解决问题的能力		
成果评价（60%）	1. 能够掌握三种结构形式的不同和它们的优缺点 2. 能够利用三种结构创作简单的剧本大纲		
完成情况小结			
指导教师评价			
小组互评			
校外导师评价			

任务九

影视广告制作

(1) 影视广告的定义及特点。
(2) 影视广告的要素。
(3) 影视广告的剪辑。

任务1：教师给学生播放几个选取好的影视广告,让学生观看分析,引导学生思考,理解什么是影视广告及影视广告的特点是什么。

任务2：让学生根据影视广告的定义自行寻找影视广告,课上进行共享,由学生分享的影视广告思考、分析出影视广告的要素。

任务3：学生分组进行镜头的拍摄,按照影视广告剪辑的要点,进行镜头的编辑,最终形成一段一分钟以内的广告影片。

学习单元一　影视广告的概念

从 2013 年开始,一个新成员加入了春晚大家庭中,以其独特的形式、叙事、故事打动观众、共情共景、温暖温馨,它就是春晚里的公益广告。2013 年除夕,一支讲述春节回家故事的公益广告《迟来的新衣篇》登陆蛇年春节晚会,开创了央视春晚公益广告的先河。2014 年春晚公益广告《筷子篇》,以国人最常见的一双筷子,巧妙串联起春节习俗和中华优秀传统文化,质朴的

画面和温暖的情感引发了亿万海内外观众深度共鸣,正式擦亮"春晚公益广告"作为影像情感年夜饭的品牌标识。央视每年都会投入专业的创作团队和制作力量,在举家团圆的除夕之夜,为全球华人奉上感人的公益大片,播放数量也从一支增加到了三支,贯穿整个晚会,与节目契合呼应,承上启下,在业内有着"文化轻骑兵"的美誉。不知不觉,春晚四十载,公益广告也陪伴春晚走过了十年光景。你是否记得《父亲的旅程》《等到》《感谢不平凡的自己》《中国字中国年》《父亲的路程》《梦想照进故乡》《妈妈的请假条》……一支支有温度的春晚公益广告,以小见大,走心的话语、温暖的情节、唯美的画面,朴实地表达着、真挚地感动着、热情地歌颂着亲情、团圆、家国情怀、中国精神……

法国广告评论家罗贝尔·格兰曾经说:"我们呼吸着的空气,是由氮气、氧气和广告组成的。"可见,广告在我们的生活中无处不在,在繁华的城市里面,广告是一种抬头不见低头见的宣传方式。在生活中,广告是一种资讯,甚至是一种新观念及生活理念的树立,我们已无法离开广告而生活。广告以其炫彩、生动的表达方式,为我们的生活处处增光添彩。

一则广告无论呈现在你眼前的是真实还是错觉,它所呈现的流动图像、动人的声音,总能左右你的视线、触动你的内心、激发你的情感共鸣。其中,影视广告是众多广告形式中最具有独特魅力的。

一、影视广告的定义与特点

影视广告是20世纪工业社会出现的一种传播媒介。虽然起步较晚,但是影视广告凭借市场反馈快速、覆盖人群广泛等优势而迅速发展,成为现代广告版图中最耀眼的新星。

什么是影视广告呢?

影视广告是广告中的一种传播方式,满足广告的基本定义及特点。

(一)影视广告的定义

广告,顾名思义,就是广而告之,向社会广大公众告知某件事物。从广告的本质上来说,广告用语传播信息,影响着我们的消费观念、消费方式,甚至会影响人类的社会生活、道德生活及自然观、价值观及社会观。

影视广告是广告传播的方式之一,同样适用于广告的定义。**影视广告即电影、电视广告影片,它在制作的过程中借助声光电的技术,通过传播的高精度化使广告具有即时传达远距离信息的媒体特性,通过大胆新奇的镜头内容来制造与众不同的视听效果,最大限度地吸引消费者,通过在最短的时间内激发受众的潜意识,产生对该产品的认同感,从而达到品牌传播或营销的目的。**

影视广告既能具体而准确地传达产品信息,以达到吸引受众的意图,又能使消费者在潜意识中对产品进行自由想象,达成共识并得到强化、环境暗示、高频率接受度。可以说影视广告是覆盖面最大的大众传播媒体。

(二)影视广告的特点

影视广告在表现形式上吸收了装潢、绘画雕塑、音乐、舞蹈、电影、文学艺术特点,运用影视艺术形象思维的方法,使商品更富于感染力、号召力。影视广告按自身的性质而言,它是商品信息的传递,但在表现形式上又与其他种类的广告不同,它是以艺术的手段来制作的。因此,影视广告是科学的信息传递,又是利用艺术手法来表现的。

影视广告与电影、电视剧最大的不同,在于它不仅仅是一件满足受众感官的艺术品,更是一种有偿的责任的信息传递活动。一言以蔽之,通过广告的传播,激起消费者潜意识中的欲望,从而形成购买的过程。由于平台对于播放时长的限制,广告通常都不长。在电视媒体上播放的最长也只能到一分钟,普遍的规格在30秒、20秒、15秒、10秒、5秒等时长。短小精悍的内容,决定了广告与众不同的表达形式,所以,在一则广告中几乎每个镜头的择取都必须是有意义的,镜头能够推动情节或者渲染氛围。在广告中,既要保证产品都用到了最好的镜头造型进行表达,又要保证观众能够看懂广告的叙事或者能够感受到广告所传递的氛围。剪辑师在此过程中承担了一个相当艰难的工作。

1. 视听结合,刺激感官,再现真实

影视以视觉、听觉为中心,充分调动人的感官世界,让人产生身临其境的感觉,充分感受广告中的"真实"。作为目前大众化的宣传媒介,广告用成熟的艺术表现形式,突破读写的障碍和语言的鸿沟,甚至跨越了文化的边界,达到最大覆盖范围的传播。

2. 信息快捷,被动接受,说服力强

一则广告需要在极短的时间内完成信息传递,并有效说服受众,在几乎完全被动的状态下影响消费者的行为。受众在接受影视广告传播时没有心理的预知性,不知道广告会突然出现,根据弗洛伊德的潜意识论,人的潜意识是最容易接受印象化的感性内容的,所以这个时候受众是最容易被说服的,而影视广告就是使用这种方法来说服受众。

3. 贴近生活,贴近群众,促进购买

人们的生活越来越离不开电视、手机、计算机和网络,它们与我们紧密相伴,占据我们生活的时间也越来越多,但是它们也及时地传达生活中所需要的广告的信息,影视广告独特的魅力使许多人变得爱看广告了。广告的受众面广,决定了广告的内容更容易让不同文化背景、生活环境的人们理解广告的内容,所以广告的内容更加贴近生活,甚至是常取材于生活中的小片段,在潜移默化的过程中传播广告产品的信息,使受众产生认同。生活中也时常流行着广告文化,甚至成为朋友圈及微博传播转发的精彩内容,生活化、情感化的内容让受众自发地成为广告的传播者,达到广告传播的效果。

4. 可信度高,灵活性强,传播面广

影视广告的承载媒介是视频类广告,它的形式决定了它具备了影视的特点,声音、画面的完美配合尽可能多地调动人的多种感官,让受众"眼见为实",提高产品的可信度,同时影视广告的形式也决定了它的另一个特点,即灵活性强,不管是区域性广告还是国际性广告,都可以采用灵活多变的表现形式来传播产品信息。同时,大众传播的特性决定了广告的传播面广,不管是地域性广告还是国际广告,是品牌广告还是产品广告,都可以根据目标销售市场的规模进行灵活调整。

二、影视广告的分类

广告的范畴十分广泛,不同的标准和角度对应了不同的分类方法、不同的广告分类方法有不同的目的和出发点,但它们最终都取决于广告主的需要或企业营销策略的需要。广告的分类是我们认识广告、充分发挥广告作用的一种方法,这里我们主要了解的是广告的剪辑,因此按照广告内容和编排形式,将广告分为感人抒情类、鞭策教育类、审美娱乐类、诙谐幽默类等,不同的广告类型及其构思决定了剪辑风格的不同。

1. 感人抒情类

感人抒情类广告通常描述一段故事，有较强的叙事性，以亲情、友情、爱情为基础，对受众晓之以理，动之以情，让观众在故事中获得或愉快或感动的观感，然后将这种感受移情到广告所宣传的产品上，从而使观众对产品产生一种感性的认识。这种广告类型在如今的电视、网络广告中已经较为普遍，用几十秒甚至十几秒的时间，将人们生活中司空见惯的感人抒见言简意赅地表现出来，感动人的心灵，让人们在繁华喧哗的现代生活中放慢心灵的脚步，体味人性的温暖。以人文关怀为卖点的感人抒情型广告，其最大的优势就是能最大限度地激发观众主动接受的意愿，通过情感传输的方式，将产品特点和广告的主题思想结合在一起，传达商品信息，宣传企业文化，树立品牌形象，弘扬民族美德，净化心灵，从而达到艺术和商业共赢。

这类广告在剪辑的过程中注重音乐对情绪的渲染，画面多以旁白的形式来辅助叙事，每场画面言简意赅，观众能直观理解，并串联出整个故事。这类型的影视广告应特别注意画面剪辑的节奏，由于故事空间需要变换，要注重连贯性，避免跳接的情况出现，影调多以暖调为主，画面的剪辑节奏不宜过快，否则会弱化画面的内容，情感无法渲染到位。

例如，央视 2023 年推出的公益广告《花开种花家，幸福中国年》（图 9-1-1），不仅表达幸福中国年的美好祝愿，也是优秀传统文化的"花样"表达。影片以"花"为眼，讲述了五个感人的小故事：大货车司机夫妇千里归家，休息换班时不善表达的丈夫悄悄采了一束野花送给妻子；朴实内敛的父亲看到妻子给即将出嫁的女儿戴上祖传头花首饰，不禁眼角泛湿；海外老华侨翻开发黄的纪念册，里面夹着老伴年轻时的照片和一朵风干的水仙花信物，追忆伊人，思乡满怀；在外打拼的小伙子和种植柚子的妈妈通话，妈妈安慰儿子不用挂念自己，今年雨水多，柚子花开了满枝，收成好，有钱花……每段小场景都是我们生活中常见的，也最触动我们心中最柔软的地方，让人观之动容。在影片结构上，以"花"为暗线，贯穿五个故事依次展开，故事中蕴含的传统文化情感则悄悄氤氲开来，慢慢充盈绽放在观众心底。

图 9-1-1　公益广告《花开种花家，幸福中国年》

> **职业素养**
>
> 《花开种花家，幸福中国年》这则广告，在影片结构上以"花"为暗线，贯穿五个故事依次展开，故事中蕴含的传统文化情感则悄悄氤氲开来，慢慢充盈绽放在观众心底。在甲骨文中，"华"即"花"，在《说文解字》中，"华"由花蕊和花蒂造型组成，本意为花朵。著名考古学

者苏秉琦先生曾提出:"花,可能就是华族(即华夏民族)得名的由来"。影片结尾,用花灯/华灯、花美/华美、芳花/芳华、繁花/繁华的组合字样和分屏形式展现了主人公们合家团圆共度佳节的热闹场景,巧妙地暗示了"华"和"花"的本源关系。而广告语"花开种花家,幸福中国年"巧妙运用网络流行用语("种花家"即"中华家"),生动而亲切地表达了广大网友对生在中华的由衷自豪。"花"是今年中央广播电视总台"春晚"贯穿整台晚会的主题符号,不仅仅是视觉的外化设计,还包括节目内在的创意逻辑。从这个意义上说,《花开种花家,幸福中国年》不仅是中华优秀传统文化的"花样"表达,更是今年整台"春晚"的点题之作。

2. 鞭策教育类

鞭策教育类广告同样以感性诉求为主要出发点,以个体在社会中的道德感、群体感为情感基础,讲述一个故事或者描写一个细节,用剪辑手法渲染,激发人们对真善美的向往,对社会公益的社会责任感,对人类群体的关注,从而使人移情于广告产品,使受众对广告产品产生好感,最终发生相应的行为。

公益广告大都采用了这种表现形式,它取材于老百姓日常生活中的酸甜苦辣和喜怒哀乐,并运用创意独特、内涵深刻、艺术制作等广告手段,用不可更改的方式、鲜明的立场及健康的方法正确引导社会公众。比如,央视影视频道推出的《大国工匠》公益广告,就是通过六大国产科技利器传承工匠精神,激励大家为祖国贡献自己的力量(图9-1-2)。

图 9-1-2 《大国工匠》公益广告

3. 审美娱乐类

审美娱乐类广告设计的范围十分广泛,与上两种广告形式的最大区别就是它通常付诸理性诉求,通常采用摆事实、讲道理的方式,通过向广告受众提供信息,展示或介绍有关的广告产品,有理有据地进行论证,使受众理性思考,权衡利弊后被说服而最终采取行动。如汽车广告、房地产广告等。由于电视广告按时计费及制作,投放成本高,如何在最短时间内传递最丰富、最深刻的产品信息成为商家的第一诉求,审美娱乐型广告能最大限度地利用电视传媒信息的被动接受性和剪辑的直观性,在第一时间向广大受众阐述产品的品牌、功能、作用及优点。

例如,实例证明型的广告片,就是通过名人、专家和产品使用者去说明和验证广告产品的功能、优点和产品给消费者带来的好处。这类广告片是目前最为普遍的广告片,如佳洁士的广告。

还有因果阐释型的,直接向广大受众阐释产品的品牌、功能、作用及优点。这类广告通常会采用大量的后期特效制作和新的科技手段,将相关信息展现在广大受众面前,它能够将一些虚无缥缈的东西形象化。像风靡一时的脑白金广告,就采用了动画元素将自己的品牌形象刻在人们的心中,让人过目不忘,同时动画人物的形象也为受众展示了该产品的主题——年轻态。

4. 诙谐幽默类

诙谐幽默类广告能提高广告的可看度和感染力,加深受众对品牌的理解和印象,提升企业在公众心中的形象。这类广告抓住人们追求自然轻松、愉悦生活的情绪,结合产品的特点,设定一定的情节或者一个细节,通过广告的幽默,达到让人会心一笑的效果。幽默型广告成功与否,关键在于广告创意有没有让人眼前一亮的睿智,有没有让人会意的情趣,有没有出人意料的巧妙。"硬搔受众的胳肢窝"反而令受众反感。同时,幽默型广告必须服从整体营销策略,树立品牌积极向上的形象,千万不能哗众取宠、生搬硬套、矫揉造作。

学习单元二　影视广告剪辑

2023年央视公益广告《"村"晚》,通过四地筹备村晚为主线,配合各地方言"准备好了吗"为线索,呈现新时代乡村风貌的同时,寓意乡民们也准备好了迎接新的生活。其中,《端牢面碗 响新篇》老腔加摇滚同台演出,奏出新节奏;《狮阵舞花篮》舞狮村民同台竞技,玩出新花样;《秀美乡村 绽放新颜》模特身着剪纸披风,秀出新风采;《舞动新春 庆好日子》炕头二人转表演,唱起新生活。

用镜头语言,传递乡音、乡乐、乡趣、乡情,用歌舞声、鼓掌声、谈笑声,记录着乡村百姓们真实的、振奋的新时代乡村生活。影片中,祖国各地风土民情互不相同,节目样式也各具特色,都传递着、承载着人们追求美好生活的饱满热情。"村晚"的概念也不仅仅是一次节目的荟萃,更是一幅乡村振兴的壮美画卷。在全国如火如荼展开的乡村振兴热潮中,农民变富了,农业变旺了,农村变美了,"村晚"中呈现的一张张农民同胞的笑脸,就像一枝枝在田野中绽放的乡村振兴之花。

一、影视广告剪辑的流程

剪辑是影片艺术创作过程中的最后一次再创作。它的两个不同方面——剪与辑,是相辅相成、不可分割的整体。

1. 腹剪

剪辑师在进行剪辑工作之前,最先接触到的是策划方案或脚本分镜,这个时候最重要的就是跟导演、创意策划人员一起梳理脚本、资料和各种信息,做好笔记,将自己的思想和观点写下来,并对脚本进行规划,如段落分析,节奏如何控制,转折点在哪里,用什么元素来表现创意,哪

些是客户信息,哪些是需要二次创作的,等等,分析完这些内容,就等于在脑中对广告片进行了一遍剪辑,影片的风格调性和画面呈现形式已经在剪辑师的脑中成型,对之后的剪辑工作起到事半功倍的作用。

2. 灵感

剪辑工作是个二次创作的过程。剪辑师在进行了一遍腹剪之后,已经胸有成竹,但还不是进入剪辑工作的时候。剪辑没有一定之规,一千个人眼中就有一千个哈姆雷特,所以这时候剪辑师的思想中一定要有几种不同风格的方案备选,看不同风格的参考片,找不同风格的音乐来听,从中吸取营养,激发灵感。借鉴优秀影片的创作思路,找到最契合本次影片创作的调性,从而确定剪辑方向。

3. 粗剪

例如,一条企业宣传片的剪辑准备工作往往要经过几天的时间,收集素材、音乐、设计元素、配音和跟动画小组沟通配合,等等。这一系列工作完成后,剪辑师才能真正开始在剪辑台上创作。第一次粗剪也就是搭架子,甄选镜头,按脚本分镜把拍摄素材铺上去。这个阶段切忌陷入细节,一定要整体布局、整体把握。音乐也只是铺一个大致的节奏调性,甚至可以没有音乐。重点是注意把剪辑师的想法、脚本设定和客户的需求进行有机融合。

4. 精剪

进入该阶段,将是剪辑师大显身手的时候了。依然要遵循先整体后局部的剪辑思想,不断地修正、调整镜头关系,要精确到每一帧、每一秒。要不断地转换身份,跳出来,用观众或客户的角度看影片。音乐、氛围音效和画面色调、画面设计并重,要做到声画同步剪辑。剪辑师要使出浑身解数来控制画面,控制节奏,一条上佳的影视广告片,往往是节奏控制有度、气感通透、段落清晰、信息丰富、画面美感和创意元素勾人眼球,让观众在一种愉悦享受的氛围中观看影片,从而达到客户的传播目的。

二、影视广告中的蒙太奇

影视广告由若干段落构成,这点在微电影广告中表现得尤为明显,在整个影视广告中,段落是广告内部一个相对完整的层次。段落由若干个场面构成,有时候一个场面就是一个段落,每个场面又由若干个镜头组成。镜头是影视广告的基本单位,影视广告的叙事就由镜头内部变化(组成镜头画面的元素)和镜头的外部(镜头与镜头之间的衔接)变化来完成。影视广告在拍摄的过程中,就要注意对制作前期的镜头设计、拍摄中的分镜头设计、后期剪辑的镜头设计。蒙太奇独特的艺术表现方式在时间和空间上享有极大的自由,并能够形成超现实的影视效果,应用于影视广告,不仅可以更好地提升广告的效果,而且可以满足消费者对美的潜在需求。

如今,从相关影视工作者到企业和受众,均对广告的鉴赏水平有了明显的提升,不少优秀的影视广告作品大量涌现,不仅扩展了思维、开阔了视野、提升了审美,而且促进了蒙太奇在影视广告中的应用。在过去的广告形式中,多数是以口号式、介绍式、朗诵式等枯燥的表现形式呈现,使人们对广告的误解加深,甚至产生了极大的反感情绪,人们也期待广告可以更具观赏性。于是,蒙太奇的系统流程和方法在时代的发展中得以在影视广告中实现,并不断创新发展。

蒙太奇在影视广告中的应用已从技术层面升华到艺术层面,其艺术表现能力逐渐增强,从影视领域广告的整体发展来看,影视广告艺术发生了重大变化。在当今技术高速发展的时代,

越来越多的技术和方法被引入影视广告的制作过程中,尤其是蒙太奇被广泛应用于电影创作和电视制作以及影视广告中,凸显其核心地位,必将为影视制作和广告的快速发展带来巨大的飞跃。

影视广告中的段落主要分为两种:一种是蒙太奇段落,另一种是长镜头段落。蒙太奇段落就是由诸多镜头进行组接构成,长镜头段落则是利用摄影机运动、景深变化在一个镜头内部完成整个段落。影视广告在拍摄的过程中,剪辑点主要确定在蒙太奇的内部镜头组接中。蒙太奇段落主要由叙事性蒙太奇和表现型蒙太奇构成,在集体的影视广告创作中,叙事蒙太奇和表现蒙太奇往往是合二为一,不可分离的。

(一)叙述性蒙太奇

前文已经讲过,叙事性蒙太奇是用多角度的诸多画面来讲述事件、解释情节、表现故事、表达主题等。通常所说的叙事剪辑技术是蒙太奇最简单、直接的表现形式,这意味着许多镜头是按照逻辑或时间顺序分组的。它的作用是从戏剧表演和心理状态的多角度促进故事的发展,是以讲述事件、叙述情节作为主要表现方式。同时,叙述性蒙太奇的基本构成单位是镜头,其要求在时间和顺序的连接上必须具有高度的逻辑性,否则就会不成句子,造成故事或情节的混乱,不仅严重影响了影视广告的整体效果,甚至会给企业的品牌形象造成损害。叙述性蒙太奇包含了连续蒙太奇、平行蒙太奇、交叉蒙太奇等几种类型。

例如,在999感冒灵的广告《总有人偷偷爱着你》里,就用了平行蒙太奇,用了几个发生在生活中的片段,来为我们展示生活中人与人之间的温暖(图9-2-1)。

图9-2-1 《总有人偷偷爱着你》广告片段截图

(二)表现性蒙太奇

表现性蒙太奇不是为了更好地叙述,而是为了更好地表达具体的艺术创作内涵,也不是基于角度和镜头的序列组合,而是内容的镜头对列,将内容以比喻、暗示、隐喻的方式来表达一个

新的含义,给观众呈现一个比表面看到的更深刻、更具哲理性的东西。表现性蒙太奇的整体艺术表现,在很大程度上是表达某种东西的某种想法,或是一种情绪、情感的启发,给影视广告赋予更多的意义。表现蒙太奇是广告创意人员表达思想感情的重要方式,它能够激发观众联想,主要的表现形式包括抒情蒙太奇、对比蒙太奇、心理蒙太奇、隐喻蒙太奇。

在影视广告的剪辑中常把叙事蒙太奇和表现蒙太奇共同使用,真正达到在有限的时间内叙述了一个故事并渲染了情绪、产生了共鸣。

例如,广告《在你忙着连接世界时,不要忘记连接你爱的人》开始就用了颠倒蒙太奇及交叉蒙太奇,主人公打不通父亲的电话赶忙回到家门口,气喘吁吁,准备按门铃,这样的镜头能够引起大家的好奇,渴望把这个故事看下去。广告开始后,使用交叉蒙太奇,在父亲收到空气净化器的时候,儿子正在为项目忙碌,父亲看不懂英文说明书,想向儿子求助,而儿子正在开会。等儿子开完会后打电话,父亲的电话一直打不通。在儿子开车赶回家的路上多次使用了心理蒙太奇,用闪现的方式展示了主角内心的担心及没有时间陪伴父母的愧疚,最终回到家发现是虚惊一场,儿子看到父亲的背影、母亲的话语,起到了抒情的渲染,桌子上的中英文字典再次进行了心理蒙太奇和抒情蒙太奇的渲染,最终引出了主题"科技代替不了陪伴,常回家看看"(图 9-2-2)。

图 9-2-2　广告《在你忙着连接世界时,不要忘记连接你爱的人》片段截图

三、影视广告的剪辑规律

影视广告镜头的组接剪辑依靠的是人们在日常生活中对事物的认识习惯,人们在日常对周围事物的观察中,通过不同视觉和听觉留下的事物的综合印象。一个好的影视广告作品,是需要依靠画面的震撼及触动,给观众造成冲击力,从而将作者自身所要表达的思想传递给受众。

由于广告自身的特点和时长的要求,加强对于镜头画面的选取可以使得整个广告更加短小精悍,对于整个广告的视觉冲击以及诱惑能力的表达都有不错的效果。此外,对于广告镜头的顺序要有十分严谨的考量,主要依据广告自身的目的性进行编排,从而达到广告自身所带来

的艺术效果。最后在广告拍摄的过程中要采用专业的拍摄手法,选择合适的角度以及背景进行拍摄工作,掌握好拍摄的整体节奏,从而争取达到预期的拍摄效果。

画面剪辑工作的基本原则是拍摄广告过程中一定要遵守的工作原则,不遵守相应的剪辑原则会使得整个广告拍摄效果呈现断崖式下降,对于整个广告的效果产生致命性的打击。所以,影视广告的剪辑除了要遵循本书前面讲到的剪辑规律外,还需要遵守以下几个原则。

1. 主题突出、简洁明快

影视广告镜头蒙太奇传达的意图要明确有力、诉求明确,忌含混不清、模棱两可。凡是干扰主题元素的镜头一律剪掉,不要拖泥带水。有时我们一想到这个镜头是花了很大的功夫才拍摄成功的,就会不忍心剪掉,但是这是不正确的,凡是干扰主题诉求的镜头画面,该舍弃的就应该毫不犹豫地舍弃,广告的篇幅有限,通常只有几秒、十几秒,长者也不过一两分钟,可谓"寸秒寸金",因此我们必须清楚每一个镜头都必须承载广告要对消费者传递的信息。

2. 节奏与产品或品牌个性呼应

广告的剪辑节奏要与产品的内在个性相吻合,如果产品的风格偏抒情,打情感牌,那么广告的节奏也应该舒缓一点,如果产品的定位是年轻、时尚、充满活力,那么剪辑的画面转换就应该快一点,利用动态镜头的快切强调明显的节奏感。

例如百事可乐在中国市场的广告,起初百事可乐在中国市场中是主打以年轻人为消费对象的产品,所以,所用的广告从画面到音乐及代言人,都是紧贴时代潮流,时尚动感的,但是后来,百事可乐在中国市场转变了品牌风格,以家、团圆、快乐等温馨词语作为自己的品牌特性,广告也变成了重抒情的讲述平凡人的温馨小故事为主的内容,从六小龄童的《猴王世家》到家有儿女又齐聚的《把快乐带回家》,再到后来的请张一山、周冬雨共同演绎多年不见的恋人等,将生活中每一个小人物的亲情、爱情、友情及文化的传承都搬到了广告的内容中,所以百事可乐的广告风格也由原来的镜头快速剪切转场到了用各种蒙太奇舒缓地为大家娓娓道来,让情感如涓涓细流,融入人心,也让受众对品牌产生了信任度。

3. 强化广告记忆点

剪辑出的广告再怎么美轮美奂,也不能证明这是一支成功的广告。广告剪辑的目的不是创造艺术作品,而是要形成自己的风格,形成强烈的视觉冲击力和听觉记忆点,在同类型产品中能脱颖而出,这样才能对营销起到一定的推进作用,让受众对该产品产生信任度、好感度并为之行动。剪辑者不但要对画面有敏锐的洞察力,更要能对镜头素材的入点、出点进行精确的剪辑,甚至精确到帧(多几帧或者少几帧都会影响镜头传达的思想内涵,也许那个精彩的记忆点,就在这几帧画面里)。此外,剪辑师还要具备对音乐的理解和把控,什么时候出什么样的音乐风格,什么时候调整音乐的节奏,这些,剪辑师都要做到心中有数。画面和音乐恰到好处地完美呈现就可以形成强烈的记忆点,有时仅凭一个闪光点,就可以让整个广告给观众留下深刻的印象,最终达到广告的目的。

4. 创意是影视广告剪辑艺术的根本

现在众多的影视广告表现出来的主要问题就是缺少创新性,随着从事广告事业的人员越来越多,也逐渐对设计师提出更高的要求,拥有激情以及创造力是设计师的制胜之处,创意才是整个影视广告剪辑艺术的根本,缺乏创意的作品很难称得上是一个优秀完美的作品。影视广告的创意设计应该围绕着商品的本身展开,通过设计师自身的创意表现使得商品更加具有诱惑力,从而刺激消费者产生消费的冲动,达到影视广告最终的目的。在广告设计制作的过程

中,应该充分考虑消费者自身的消费审美心理,将消费自主权交给消费者,使得整个影视广告行业更加和谐。

四、影视广告的剪辑技法

一部成功的广告片离不开成功的剪辑。通过剪辑,可以使一部广告片拥有自己的个性和风格,也能凸显出作者的创作意图,并决定着整个广告片的时长,可以说,剪辑是广告片艺术价值的直接体现,那么,影视广告的剪辑有哪些技法呢?

(一)时空关系

在影视广告剪辑中,选择和排列镜头时会遇到两个基本的问题,一个是镜头的时间关系,另一个是镜头的空间关系。

1. 时间关系

在剪辑中,需要考虑镜头的先后次序,这就涉及镜头排列的顺序问题,另外,还可以通过镜头的组接来改变时间的进程。因为影视作品的时间不同于现实时间,它可以压缩,也可以延长,更可以让时间停滞不前,处理与控制时间无疑是影视广告编辑的首要任务。一部影视广告通常篇幅较小,怎样在短时间内编织故事,介绍人物或事件,就需要很好地处理、控制时间,在影视广告作品中,时间一般表现为三种基本形式。

第一种,实时的时间形式,这是一种节目时间与事件时间相同的影视时间表达方式,在这种实时片段中,镜头之间的切换是按照时间顺序依次排列的,镜头与镜头之间没有在时间上扩大、缩小等。

第二种,压缩的时间形式。这是影视广告作品最常使用的一种时间处理方式,时间的省略和压缩是叙事的需要。影视广告和电影不同,它往往只有几十秒的时间把整个故事叙述完整,既要让受众看懂,又要观众动心去购买,那么影视广告要在有限的时间里展现故事中可能超过屏幕时间几倍、几十倍甚至上百倍的时间去展现的内容,这就必须对相关情节进行高度的浓缩,省略运动之间、情节之间、镜头之间不必要的过程,只保留其高潮进行组接,在保证事实叙述完整、表意清楚的同时最大限度地删减无关镜头,对镜头的时间控制精确到帧。例如,潘婷的广告《我们没有什么不同》中,用了7分钟的时间,讲述一个爱跳舞的小女孩从爱上跳舞到学习跳舞及最后在成人后参加舞蹈大赛获得冠军的故事,在有限的时间里为我们展示了一个充满梦想并为之努力的小女孩,付出了比别人多出数倍的经历和汗水,面对比赛前队友因为嫉妒而破坏表演服装等种种阻碍时,勇敢展现自我的励志故事。在多个场景中,通过剪辑不同年龄阶段学习跳舞和练习的镜头,为我们展现了主人公数年的训练经历,通过画面就让受众感受到了努力实现梦想的不容易。

第三种,延伸的时间形式。这是指影片中展现出来的时间长于事件时间,但是,由于影视广告对时长的要求,这样的情况一般不多见,不过也不否认为了特殊目的或艺术表现力也会用延长时间的方法来达到所需的效果。例如,为了突出某个场景、某种情境或是营造某种情绪、某种氛围,我们常常通过放慢等技巧使实际时间延长,这种剪辑技法在一些细节的表达上有着不可替代的功效,它使广告片的节奏张弛有度,感染观众,激发情感。

在养生堂天然维生素E的广告中,为了突出"就这样一直美下去"的美肤理念,全片采用女主角坐在镜头前遐想陶醉的长镜头,节奏轻松舒缓,配合表达幸福女人新生的解说,通过慢放延长镜头停留的时间,将原本仅持续几秒的心理变化延迟到30秒,从而营造静谧、安逸的温馨氛围,带领观众通过女主角的神态领悟到产品的功效特点和品牌的精神内涵。

2. 空间关系

"影像空间"是指通过镜头呈现给观众的现实场景，时间与空间是不可分离的影像元素，以上说的几种时间关系中，所有的时间都是附着在空间上的，不能脱离空间而存在，剪辑对空间的处理包括了再现的空间和构成的空间。影视广告在时空关系的处理上主要有以下几种形式。

第一，时空统一。比如叙事结构，叙事蒙太奇是影视制作中最常用的结构形式，这种结构形式采用时间、空间、逻辑顺序式处理。

第二，时空关联。比如交叉蒙太奇，围绕一条主要的线索，通过不同侧面的交替出现，完成对主题的表达。例如，伊利在推出的广告《世上无难事，只要100天》中，以一个叫李福来的小姑娘为主线，从她确定的小目标——100天减到100斤出发，以她的视角切入了更多人的百日小目标，将数个不同场景中不同年轻人对100天可以完成的一个目标来进行交叉呈现，既呼应了题目，也起到了励志的作用，激起受众的奋斗精神，这则广告也是距离北京冬奥会开幕100天的纪念篇(图9-2-3)。

图9-2-3 《世上无难事，只要100天》广告片段截图

图 9-2-3 （续）

职业素养

毫无疑问，伊利冬奥会倒计时 100 天视频最难的就在于，要在一个冷门的时间，不是节庆也没有大明星的势能可借的情况下，激发全民对北京冬奥会的热情，表现出大家都准备好迎接的状态。

既然 10 月 27 日不是一个有势可借的日子，干脆就从全民心中皆有的事上找一个点起势，不得不说，《世上无难事，只要 100 天》的解题策略直击人心，应该说，每个人或多或少都有跟"立 flag"有关的故事，不管是做成了的喜悦，还是没能坚持的沮丧，这原本就是一个长在心智上，又在传播爆点中心的事情。

况且，没有什么比冬奥会更适合和"立 flag"在一起的事了，而伊利携手奥运 17 年，为奥运健儿和亿万用户提供营养保障，本身就是一个很好的 flag 实现。

相比于讲一个 141 秒的大故事，倒不如连绵 16 次变着项目去重复同一个主题，让大众代入，这种短时间内的高浓度有效重复，其实是非常好的启动消费者内心行动势能的方法。

不管你看完片子有没有想要立马"立 flag"，有一件事却是确定的，你对 100 天后的北京冬奥会有了格外的关注，甚至觉得这件事跟你有很大关系。

至此，一个极冷时间点的热启动就圆满了。

第三，时空交错。比如对比结构，把两种或多种对立又互相联系的内容组合在一起，产生一种强烈的冲击，造成视觉冲击力，各元素通过对比，更加突出自己的特点和意义。

（二）声画关系

《视听语言——影像与声音》一书中提到："人类的完形心理还具有心理补偿的功能，即人的知觉可以根据生活的积累和视听感知经验，将缺失的部分补偿完整，从而形成完整的形象。如一头长颈鹿从窗前经过，一只放在桌上的有把手的杯子，尽管我们没有看到它的把，但在我们大脑中依然会形成长颈鹿和杯子的全貌。尽管我们没有看到长颈鹿完整地从窗前一点点走过的全貌，电影往往只记录了现实的一部分，但我们却能在大脑中形成现实的整体。"利用完形

心理表现影视广告的画面和音效,可以让人们将看到的画面和听到的声音进行心理加工,创造出丰富、生动、独特的影视观感。

一个好的广告创作者一定要有高超的驾驭视听语言的能力,而声画组合式将画面和声音这两类信息整体综合处理,使画面和声音既有各自的特点,又能达到声画高度配合、协调,最终使影视广告成为一种相对完美的综合艺术。声音和画面的组合方式主要有声画合一、声画平行、声画对立,可参考本书前文内容。

例如聚美优品的广告,画面是年轻人拼搏的故事,而画外音是对生活的感悟,"从未年轻过的人,一定无法理解这个世界的偏见;我们被世俗拆散,也要为爱情勇往直前;我们被房价羞辱,也要让简陋的现实变得温暖;我们被权威漠视,也要为自己的天分保持骄傲;我们被平庸折磨,也要开始说走就走的冒险;所谓的光辉岁月,并不是波澜闪耀的日子。"这条广告成为声画平行剪辑的优秀代表,广告词甚至被受众起名为陈欧体,在后来的几年中一直被模仿,也为近几年国产励志类广告开了先河。

(三)重复剪辑

重复剪辑是为了突出产品和表达的主题使某一画面或意向反复出现,让人印象深刻的剪辑方法。这一方法的典型应该是恒源祥广告。"恒源祥,羊羊羊",简单的广告语及画面短时间内不断重复,画面简单,让恒源祥这个品牌在短时间内家喻户晓。这个广告虽然在思想性和艺术性的策划创意上都不高,但是,它使用的重复剪辑在广告中起到了重大作用。

(四)镜头内部蒙太奇剪辑法

镜头内部蒙太奇剪辑法是指通过变化拍摄角度和调整景别的距离,用一个连续的镜头完成一组分切式的镜头所担负的镜头组合任务,以保证叙事时间的连续性和空间的统一性,一镜到底的镜头内部蒙太奇剪辑法看似"无剪辑",实则是已经将剪辑工作融入镜头拍摄时的设计中了,摄影中根据主体动作和场面内各种关系,变化角度、景别进行拍摄,在一个镜头里展示人物关系、环境气氛的变化及时间的进展,以保证叙事时间的连续性和空间的一致性。例如央视2013年拍摄的一则公益广告《关爱老人——妈妈的等待》,广告前半段用一镜到底的方式展现了妈妈一路陪伴孩子长大的过程,生动诠释了母爱是什么。母亲期待着孩子的健康成长,又害怕追不上他们的脚步,当你长大后,不要忘了母亲的等待(图9-2-4)。

五、影视广告剪辑中的注意事项

影视广告剪辑虽然也注重故事性,但情节简单,更应该注重广告的画面。一定要根据画面构图、视觉效果、色彩搭配、语音张度等进行剪辑,突出强调整体和谐性,关键还要有美感与视觉冲击力。怎样才能在有限的素材中找出最好的表情和动作?怎样剪辑素材并发现它们与下一画面连接的剪切?怎样运用影像和选择音乐?怎样才能赋予连续的静止画面以跳动感,给影像注入生命?怎样找出最佳剪切点,使广告产生生动的旋律感?怎样才能使广告作品更好看、更动人?

(一)寻找剪辑中的剪切点

广告剪辑到底应该在哪些地方进行剪切和连接呢?第一步是找出画面的顶点。画面的顶点指的是画面的动作、表情的转折点,带有特征性的动作。比如,人的手臂完全伸展时,人的脚踢到指定高度时,人的笑容达到最灿烂时,人点头打招呼达到最佳角度时,各种道具举起到所需高度即将下落时,收回笑容的瞬间,等等。广告画面是一连串静止画面的连续,因为前面的

图 9-2-4　央视公益广告《关爱老人——妈妈的等待》中的长镜头

画面在人眼中会形成残留的影像,所以画面看起来会是动态的。越是剧烈的运动,在画面的顶点或者在动作开始的前一刻进行剪切,越会在后面的磁盘上产生强烈的残留影像的效果,给观众留下深刻的印象。

产生旋律感的方法也在于剪切点的选择。比如,剪辑一个打开相册的动作,如果从一开始打开的动作拍摄到动作的结束,这样人们一目了然。可是,仅仅让人们看懂是无法体现出影像的美妙之处的,如果把最开始的剪切点选择在打开相册动作已经开始的状态,将最前面的三四个片段剪切掉,作为开始的剪切点。这种改变对于理解打开相册的动作没有任何影响。相反,还能表现出动作的旋律感和舒适感。

(二)注重剪辑中动作连接过程

明确广告剪辑的目的在于时间和空间上的省略,使画面的顺序和结构更严密,情节性要素更突出。为此要掌握广告剪辑的一般规则和方法。在广告剪辑中,最常见的剪辑是动作连接,动作连接是指把一个动作用两个画面来连接的剪辑方法。假设两组画面描述的是同一时刻的同一动作,从任何一点开始剪辑都可以。但容易出现动作不连贯或重复的现象,并缺少节奏感。如果按照 7∶3 的比例来连接,动作看起来就比较连贯,同时就有了节奏感和生动感。当然,按照 7∶3 的比例连接并不是绝对的,由于素材和剪切点的不同,人的眼睛也会产生重复、跳跃的错觉。所以,有时把有些镜头剪切掉或重叠起来,动作反而看起来更加自然流畅,这需要在实践中体会和琢磨。

总之,在动作连接中,要掌握以下几个要点:一是要考虑到画面的上下左右,以免影响动作的连续性;二是把时间较长的镜头作为主要镜头;三是尽量压缩过渡动作中能省略的部分,特别是动作激烈的场面,镜头的长度要缩短;四是对同时拍摄的素材也要选择不同的剪切点,使动作更为流畅;五是对同一动作使用不同的画面进行连接时,要尽量选择在动作的顶点处进行连接;六是有目的地重复,用以强调某一动作,给人以深刻的印象;七是激烈的动作场

面可以省略中间部分，这种方法也叫中间抽去法，它能大幅度缩减时间，增加广告的速度感，让观众百看不厌。

（三）强化剪辑中场景过渡效果

在不同场景的连接中，常常采用一些巧妙的方法来实现场景的过渡。比如，传统的抹拭法、消散法、遮蔽物连接法、模糊画面连接法、运动模糊效果连接法、同一风景连接法、曝光效果连接法、分割画面过渡法、交叉剪切连接法，等等。

分割画面过渡法的一般做法就是将同时进行的镜头分割后放在一起，比如，把镜头的右半部分分割出去，插入其他镜头来构成整个画面，这在表现同步的事件时非常有用，这种方法便于人们理解画面。

交叉剪切连接法就是让同时进行的不同镜头交替出现，这是一种非常具有代表性的剪辑方法，也就是人们常说的回切法。回切法在强调场面连续性的同时增强了紧凑感，可以使情节表现力更强。例如，开会迟到了，快速奔跑的职员镜头与在会议室领导已经就位即将宣布开会镜头交替出现。最后，无论是职员赶到会场，还是没有赶到，会议已经开始，镜头效果都会很好。与回切相近的剪辑方法还有回闪，即插入很多超短镜头，用来表现画面中人物的回忆或心理活动。

还有不同框架的镜头连接法，让广告产生节奏感和新奇感。框架不同的心情镜头一般是可以表现人物心情的特写镜头与场景镜头。框架不同的状况镜头，一般是远镜头或超远镜头。通常做法是分3次将镜头逐渐推远或拉近，使两个或两个以上的不同场景镜头以某种关联性交错出现。这个方法能使广告进入高潮，增强速度感，使人们的精神高度集中，让广告的情节更有表现力。

企业做影视广告的目的，是把自己的品牌和产品告诉大家，提高产品的知名度，引起消费者的共鸣，并使企业的知名度迅速获得扩展，美誉度得到提升，利于地方政府的政策支持和银行的扶持，让自己的产品销量更大，进而促进消费，给自己带来丰厚的经济效益。而作为广告人，除了需要有敏锐的广告意识、超强的整合能力、专业的广告拍摄技术，还要有熟练的剪辑技术，才能做出优秀的广告。

学习任务总结

影视广告在制作的过程中借助声光电的技术，通过传播的高精度化使广告具有即时传达远距离信息的媒体特性，通过大胆新奇的镜头内容来制造与众不同的视听效果，最大限度地吸引消费者，通过在最短的时间内激发受众的潜意识，使受众产生对该产品的认同感，从而达到品牌传播或营销的目的。

影视广告构成的三要素是图像、文案、声音。影视广告是要把这些元素结合在一起，向观众传达产品信息，树立产品形象。由于广告自身的特点，且有时长的要求，因此加强镜头画面的选取工作可以使得整个广告更加短小精悍，在遵循影视剪辑的规律外，还要注重主题突出、简洁明快，节奏与产品或品牌个性呼应等原则。

影视广告剪辑一定要根据画面构图、视觉效果、色彩搭配、语音张度等进行，突出强调整体和谐性，注重美感与视觉冲击力，同时多多练习剪辑技术，才能做出优秀的广告。

考核任务单一

任务	分析广告片,找出其广告的要素		
完成形式	小组	小组成员	
任务内容	分小组进行广告片分类搜集,并分析出广告片的要素		
成果形式	视频片段,文字说明		
任务步骤	1. 明确任务 2. 以小组为单位分工 3. 完成广告片的选取 4. 分析广告片中的要素 5. 分小组讨论完成的成果 6. 对分析内容进行总结		
过程评价(40%)	1. 分析问题和解决问题的能力 2. 影视广告要素分析能力 3. 能否以小组为单位对作品进行充分的讨论分析,个人能否按要求找到相应的要素 4. 按时上交作业		
成果评价(60%)	1. 分析条理清晰、语言流畅 2. 能够运用所学知识正确分析广告片的要素		
完成情况小结			
指导教师评价			
小组互评			
校外导师评价			

考核任务单二

任务	按照要求拍摄并剪辑完成一则广告,理解体会影视广告剪辑的要点		
完成形式	小组	小组成员	
任务内容	根据产品要求在校园内选取相关镜头,进行拍摄,剪辑成完整的片段		
成果形式	影视广告,文字说明		
任务步骤	1. 明确任务 2. 以小组为单位商量拍摄内容 3. 拍摄相关镜头 4. 小组讨论进行广告片镜头的剪辑,体会影视广告剪辑要点 5. 分小组讨论完成的成果,分享剪辑心得 6. 完成影视广告剪辑的分析总结		
过程评价(40%)	1. 分析问题和解决问题的能力 2. 镜头组接原则的应用能力 3. 能否以小组为单位对作品进行充分的讨论分析,个人能否提出独到见解 4. 按时上交作业		
成果评价(60%)	1. 分析条理清晰、语言流畅 2. 能够运用所学知识正确进行影视广告的剪辑		
完成情况小结			
指导教师评价			
小组互评			
校外导师评价			

参 考 文 献

[1] 赵慧英,王杨.视听语言[M].北京：北京大学出版社,2016.
[2] 何苏六.电视画面编辑[M].北京：中国广播电视出版社,1997.
[3] 王晓红.电视画面编辑[M].北京：中国传媒大学出版社,2002.
[4] 谢红焰.电视画面编辑[M].北京：中国传媒大学出版社,2013.
[5] 向延桃.电视后期编辑艺术[M].北京：光明日报出版社,2013.
[6] 肖帅.影视画面编辑[M].北京：北京师范大学出版社,2020.
[7] 王同杰,王锋,沈嘉达.影视画面编辑[M].北京：中国青年出版社,2011.
[8] 金水,于术.影视广告基础与制作[M].北京：中国传媒大学出版社,2019.
[9] 唐英,于庆华.影视广告实务[M].成都：西南交通大学出版社,2017.
[10] 张宁,唐培林.视听语言[M].北京：中国国际广播出版社,2018.
[11] 布鲁斯·布洛克.以眼说话[M].汪戈岚,译.北京：世界图书出版公司,2012.
[12] 哈里斯·华兹.开拍了[M].徐熊熊,陈谷华,李欣,译.北京：中国广播电视出版社,2006.
[13] 鲍比·奥斯廷.看不见的剪辑[M].北京：北京联合出版公司,2016.